THE ART OF

DEATH
STRANDING

이 책이 출판되기까지 도움을 주신 분들에게 감사합니다. 특히 코지마 프로덕션KOJIMA PRODUCTIONS의 코지마 히데오, 히라노 신지, 야마시타 타로, 신카와 요지, 멘도사 하시모토 켄에게 감사를 전합니다. 또한, 이 책에 실린 작품들을 그려 준 모든 아티스트에게도 감사합니다. 그리고 소니 인터랙티브 엔터테인먼트Sony Interactive Entertainment의 스테파니 프라듀, 멜라니 콴, 키모라 토모요, 카타미 류헤이, 제라르도 리바, 데이비드 불, 코지마 프로덕션의 제임스 밴스 그리고 애슐리 앤 가와에게 감사의 마음을 전합니다.

옮긴이 김민섭

동국대학교 컴퓨터공학과를 졸업하였으며, 벤처 기업에서 번역가와 엔지니어로 근무하였다. 현재 번역 에이전시 엔터스코리아에서 컴퓨터와 IT 전문 번역가로 활동하고 있다. 주요 역서로는 『월드 오브 워크래프트 1』, 『월드 오브 워크래프트 2』, 『HTML5 캔버스 완벽 가이드: 그래픽 애니메이션 게임 개발을 위한 캔버스』, 『스위프트로 배우는 맨 처음 아이폰 앱 코딩』, 『10대를 위한 코딩 직업 특강』, 『아이패드 퍼펙트 매뉴얼: 친절하고 꼼꼼한 사용설명서』, 『CSS 원리와 이용방법』, 『Microsoft XNA 게임 스튜디오 3.0 unleashed』, 『미래코드, 클라우드 컴퓨팅』, 『왜 프로그래머가 되려 하는가?』(출간 예정) 등 다수가 있다.

데스 스트랜딩 아트북 : THE ART OF DEATH STRANDING

2020년 1월 13일 초판 1쇄 인쇄
2020년 1월 28일 초판 1쇄 발행

지은이 타이탄 북스
옮긴이 김민섭
발행인 윤호권

책임편집 한소진
책임마케팅 임슬기 · 정재영

발행처 (주)시공사
출판등록 1989년 5월 10일(제3-248호)

주소 서울시 서초구 사임당로 82(우편번호 06641)
전화 편집 (02)2046-2843 · 마케팅 (02)2046-2800
팩스 편집·마케팅 (02)585-1755
홈페이지 www.sigongart.com

THE ART OF DEATH STRANDING

ISBN 978-89-527-4552-1 03650

파본이나 잘못된 책은 구입한 서점에서 교환해 드립니다.

이 도서의 국립중앙도서관 출판예정도서목록(CIP)은 서지정보유통지원시스템 홈페이지(http://seoji.nl.go.kr)와 국가자료종합목록 구축시스템(http://kolis-net.nl.go.kr)에서 이용하실 수 있습니다. (CIP제어번호 : CIP2020000853)

데스 스트랜딩 아트북

THE ART OF

DEATH
STRANDING

SIGONGART

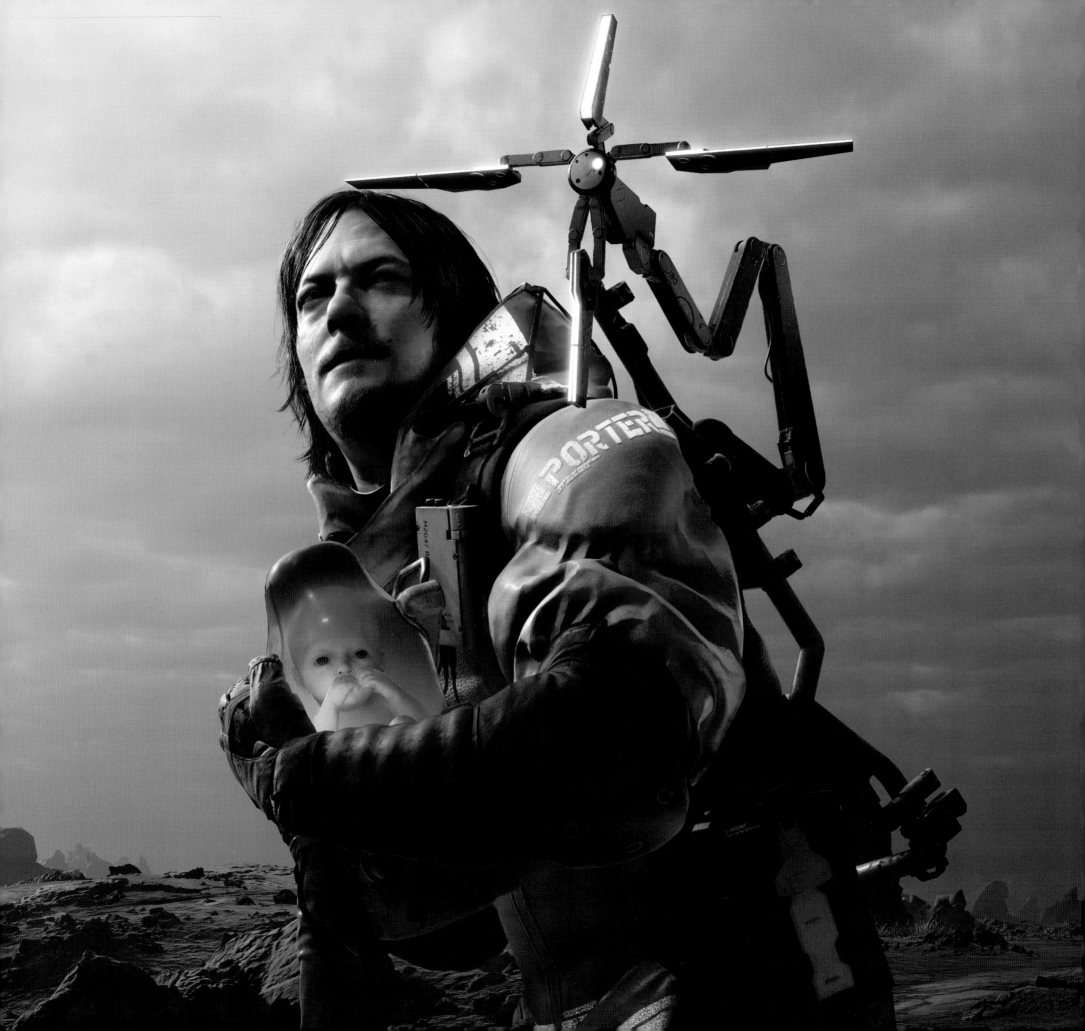

CONTENTS

등장인물

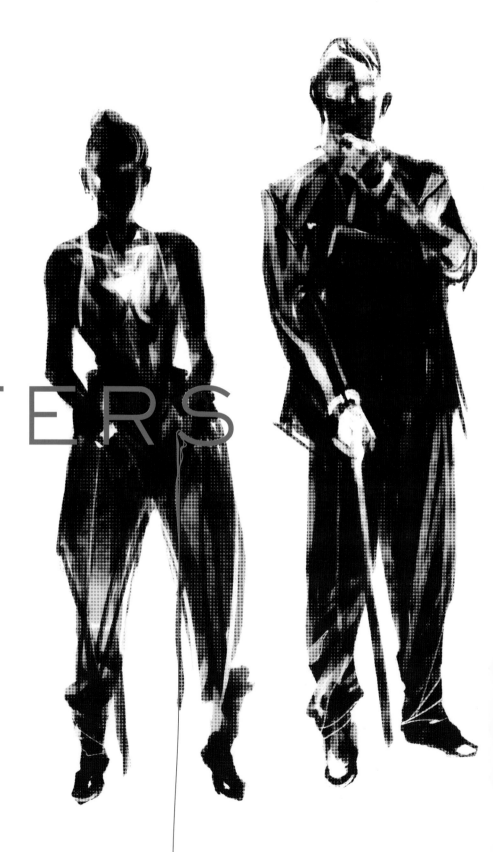

THE ART OF DEATH STRANDING

CHARACTERS

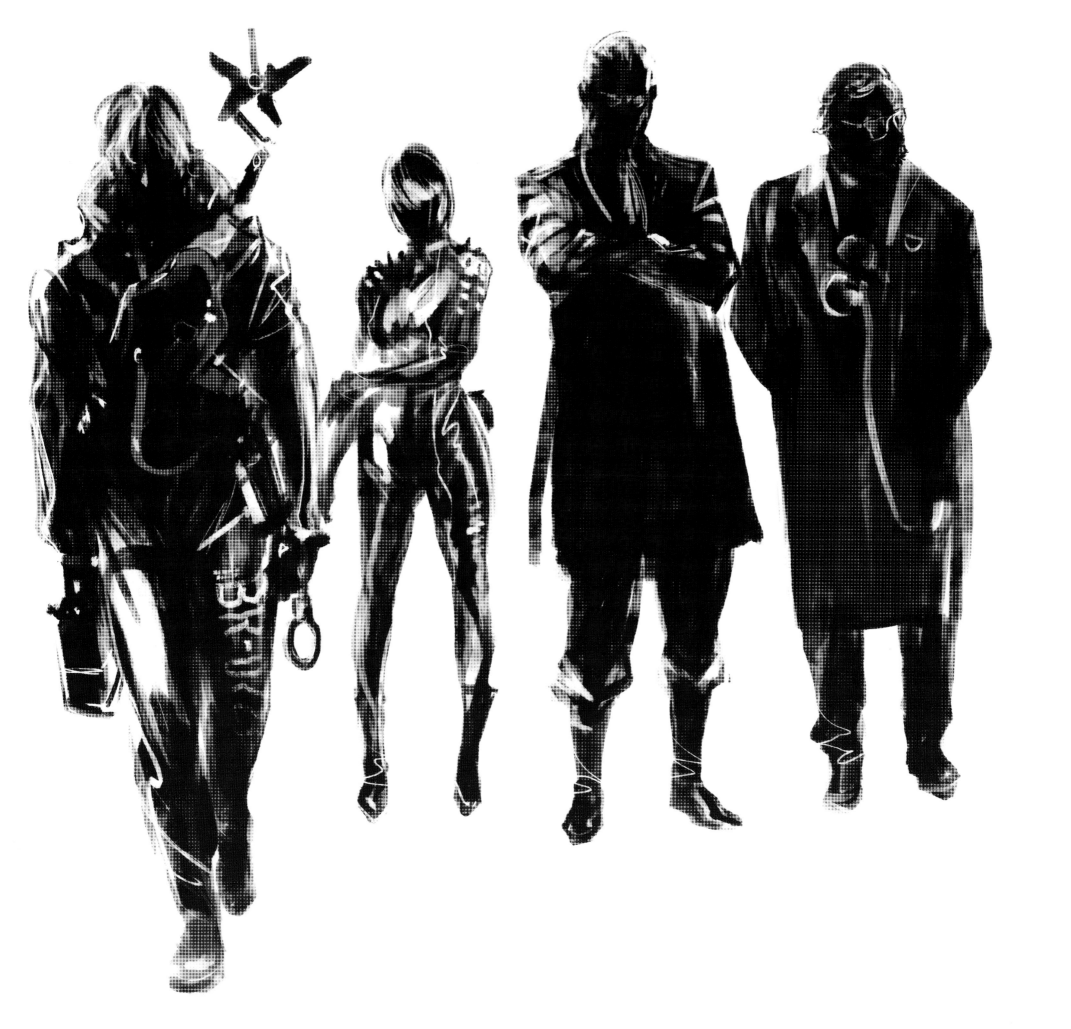

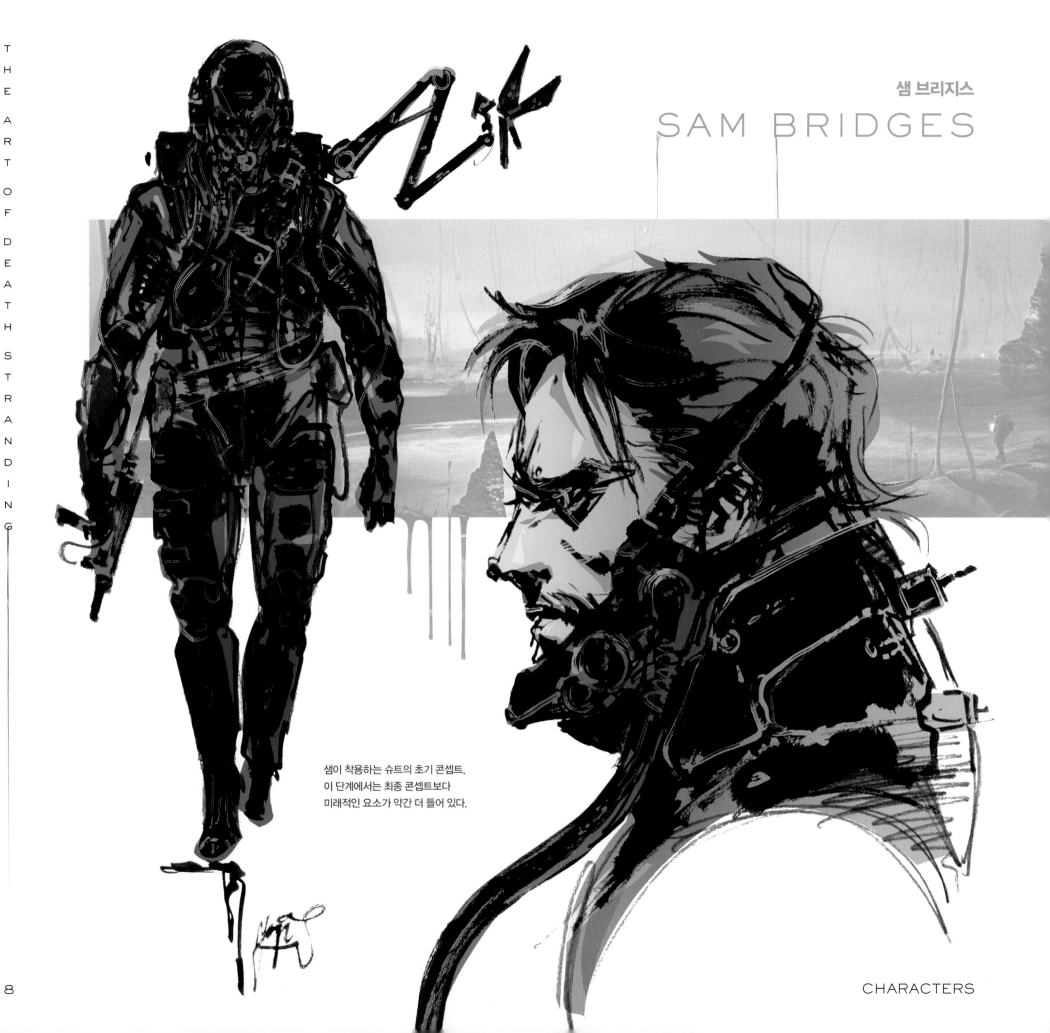

샘 브리지스

SAM BRIDGES

샘이 착용하는 슈트의 초기 콘셉트.
이 단계에서는 최종 콘셉트보다
미래적인 요소가 약간 더 들어 있다.

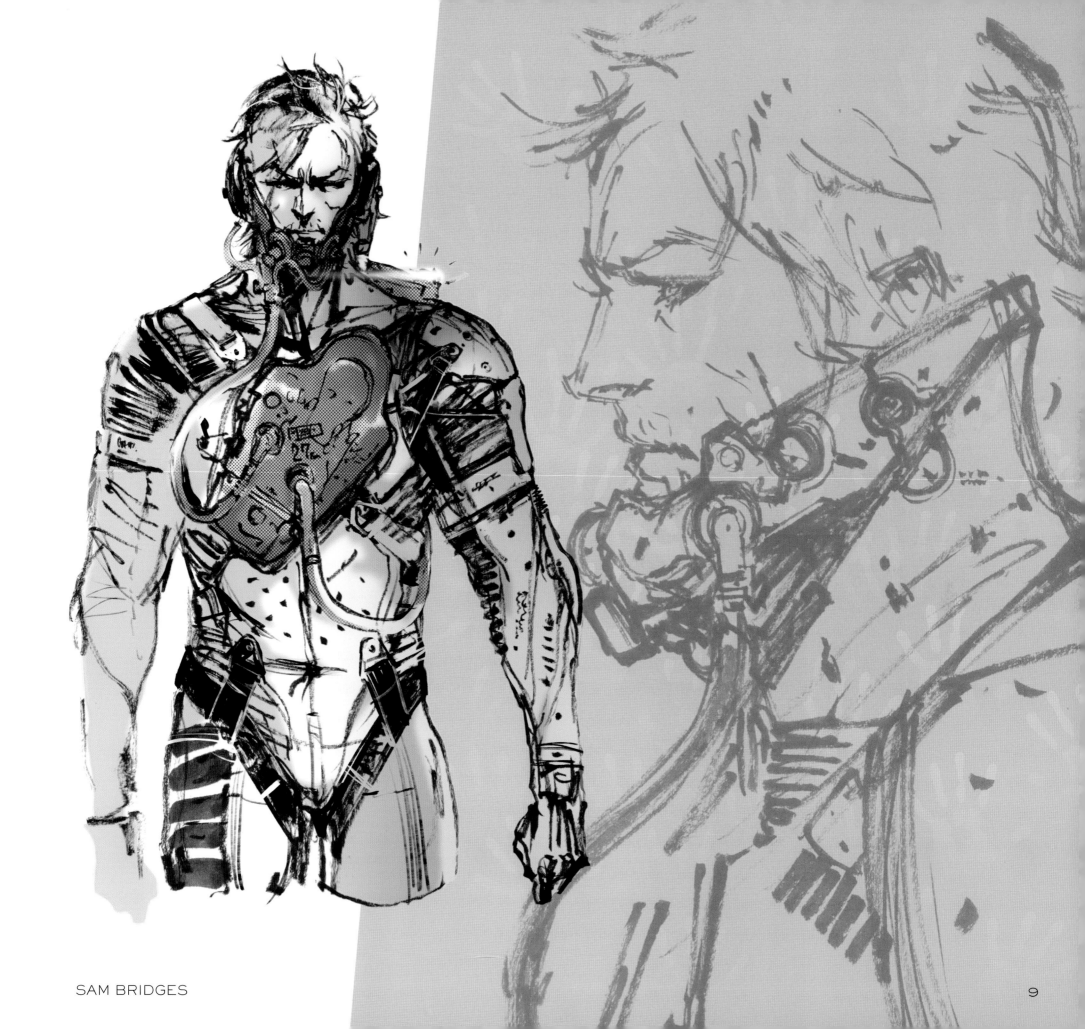

SAM BRIDGES

나중에는 현대적인 스타일과 가까운
미래의 콘셉트를 특징으로 한다.

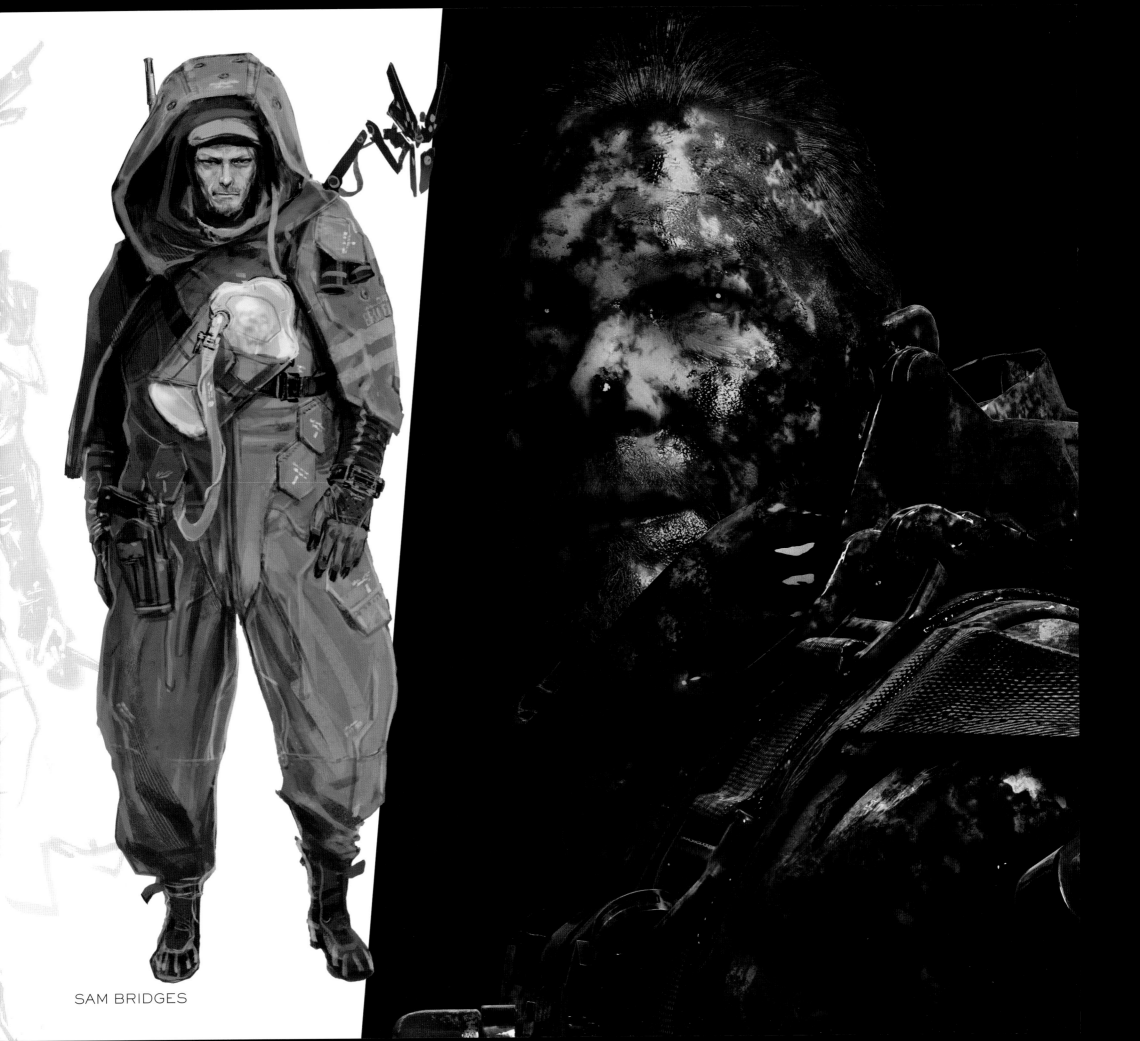

SAM BRIDGES

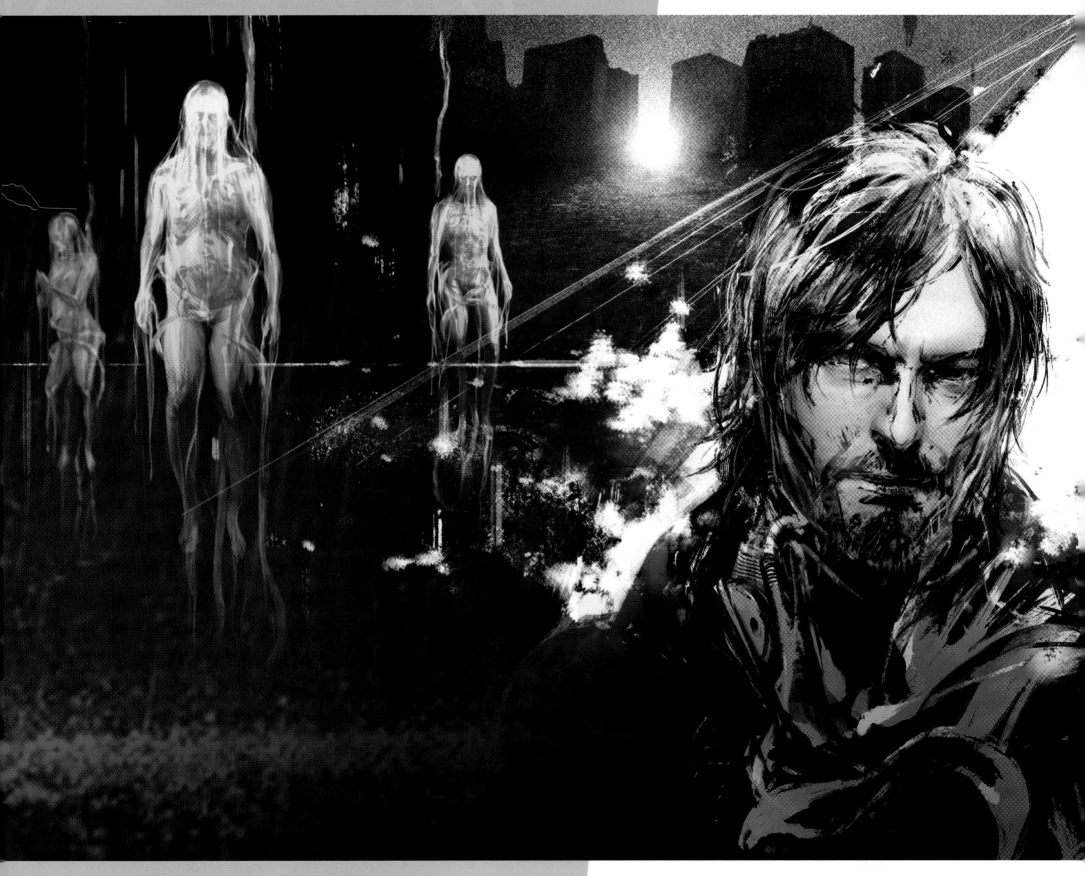

위

샘이 착용하는 슈트 및 샘의 콘셉트는 게임 세계의 비전에 따라 진화했다.

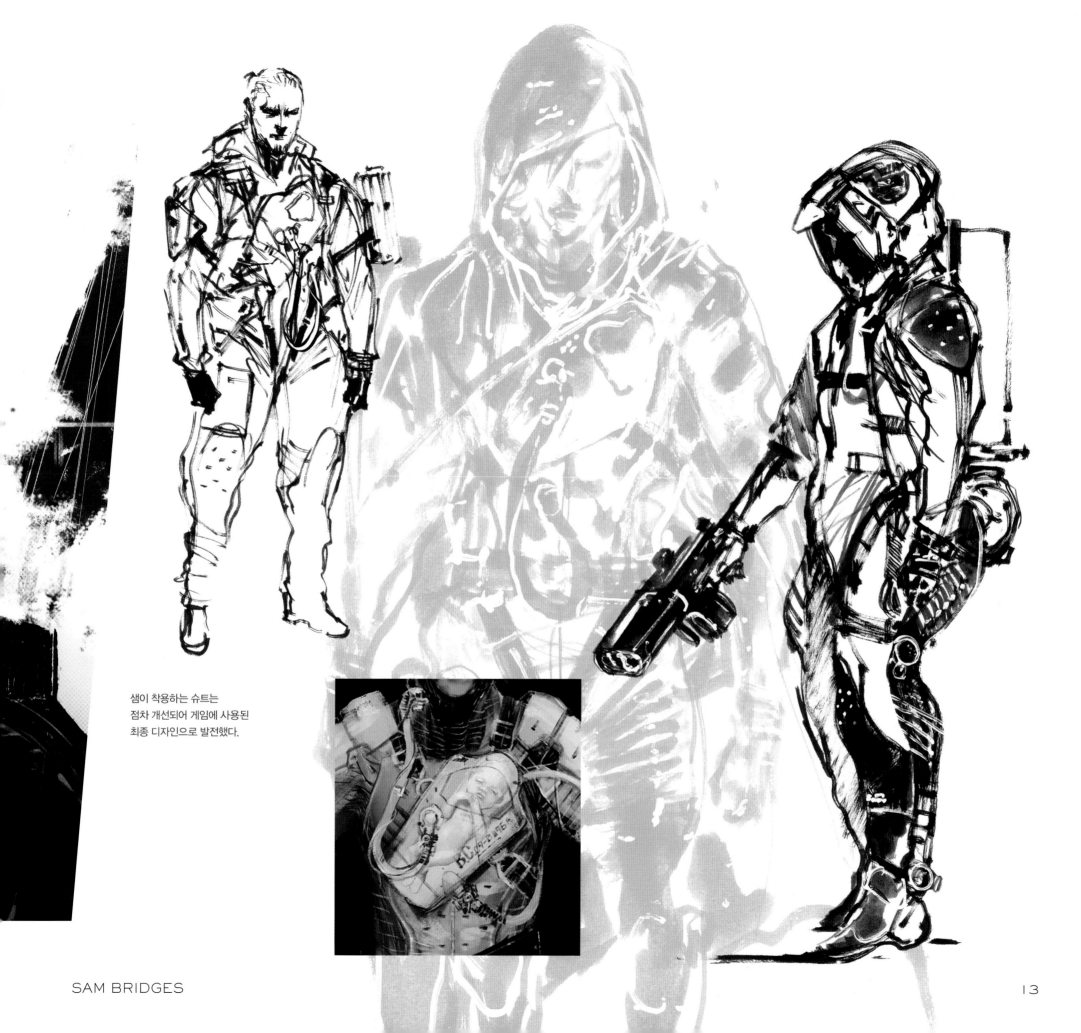

샘이 착용하는 슈트는
점차 개선되어 게임에 사용된
최종 디자인으로 발전했다.

SAM BRIDGES

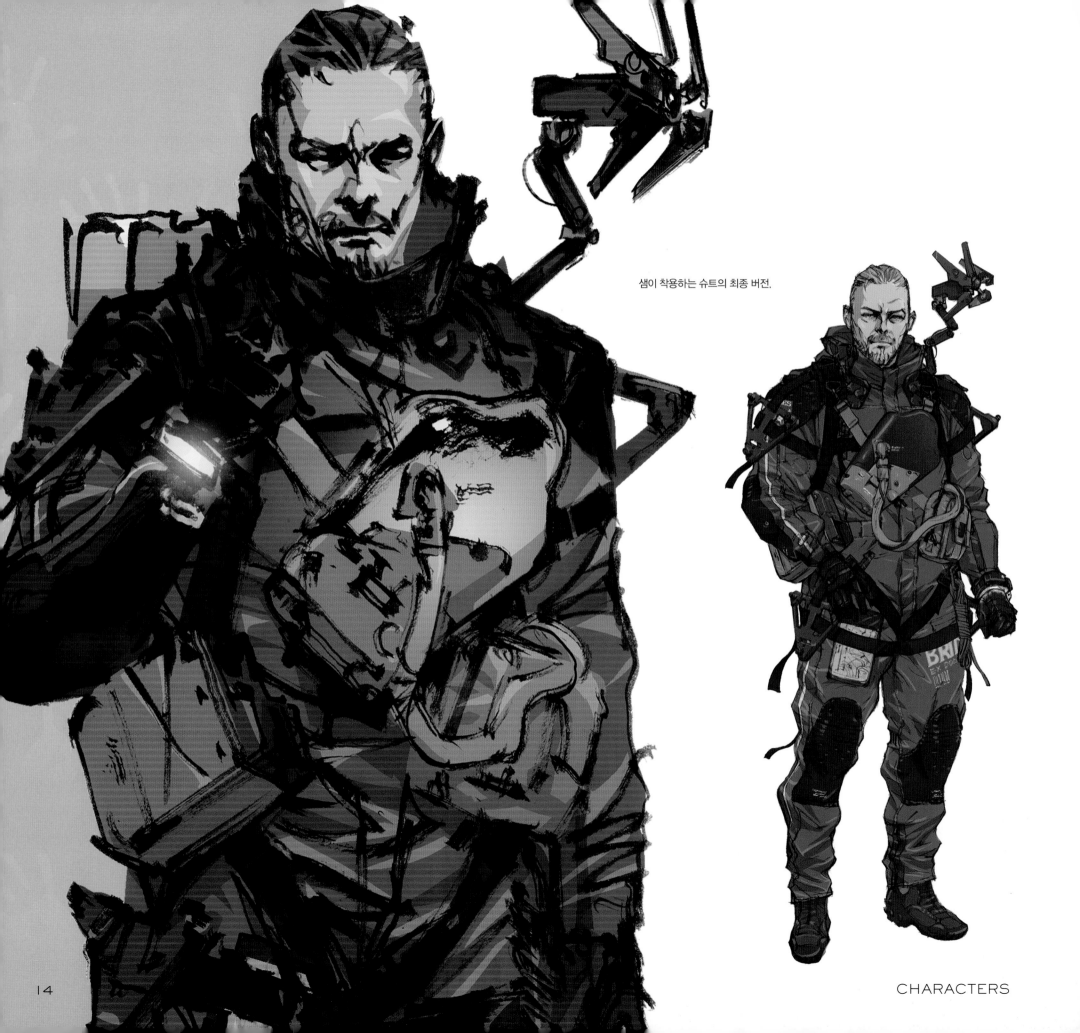

샘이 착용하는 슈트의 최종 버전.

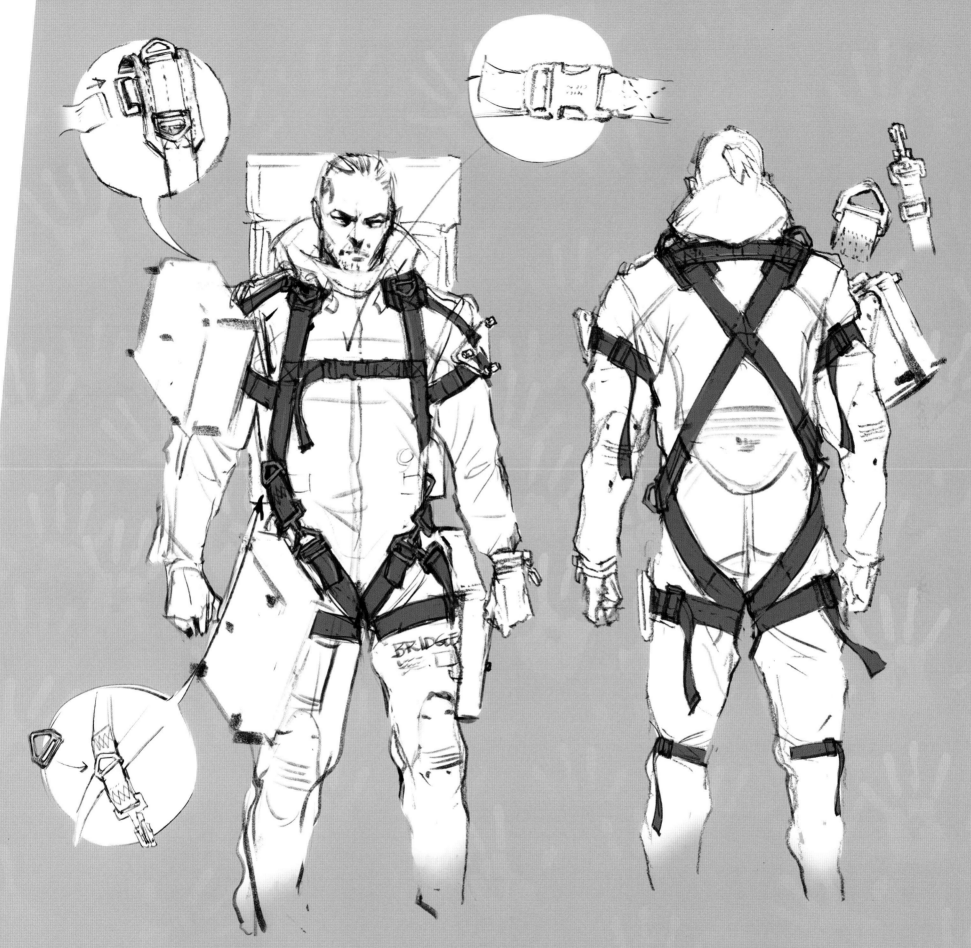

샘의 슈트에 착용하는 하네스의 상세한 그림으로, 샘이 사용하는 다양한 장비를 장착할 수 있는 기반이 된다.

SAM BRIDGES

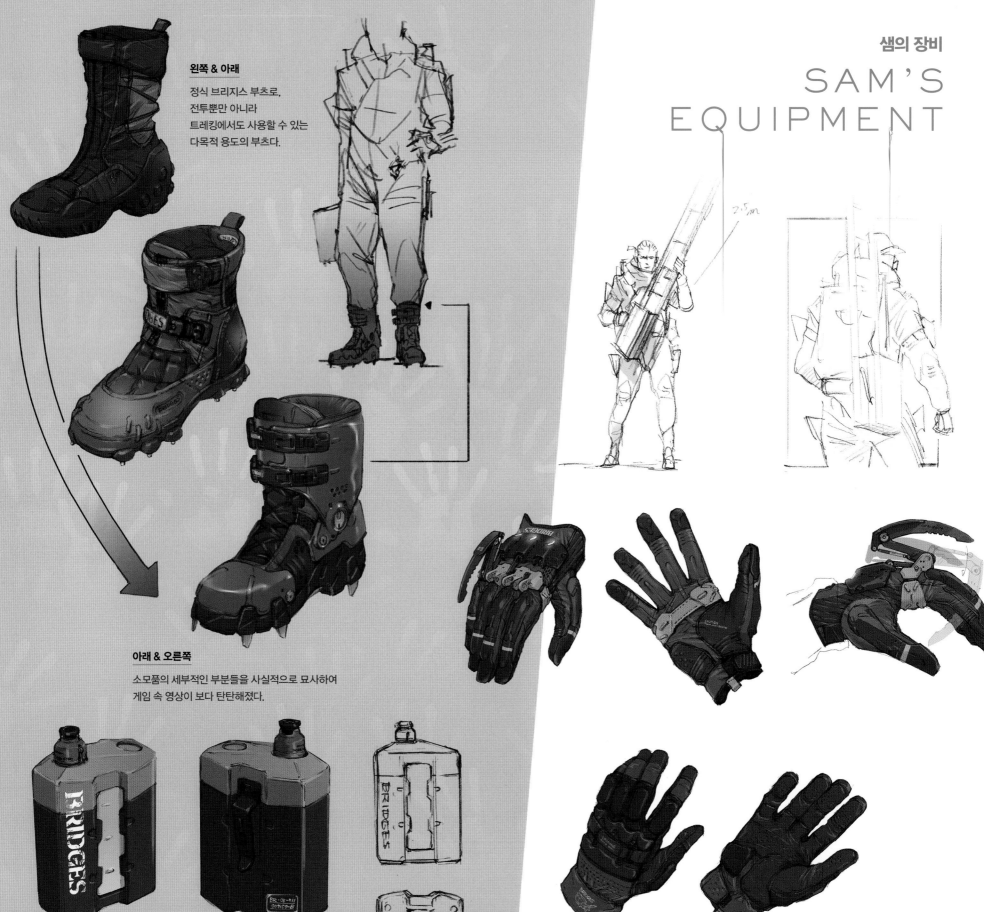

왼쪽 & 아래

정식 브리지스 부츠로,
전투뿐만 아니라
트레킹에서도 사용할 수 있는
다목적 용도의 부츠다.

아래 & 오른쪽

소모품의 세부적인 부분들을 사실적으로 묘사하여
게임 속 영상이 보다 탄탄해졌다.

2.5m

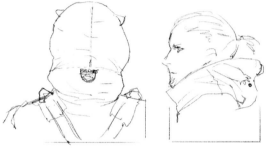

아래

후드에 장착되는
타임폴용 바이저로,
자동으로 펼쳐진다.

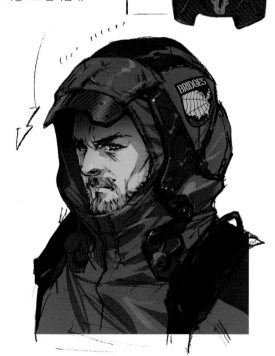

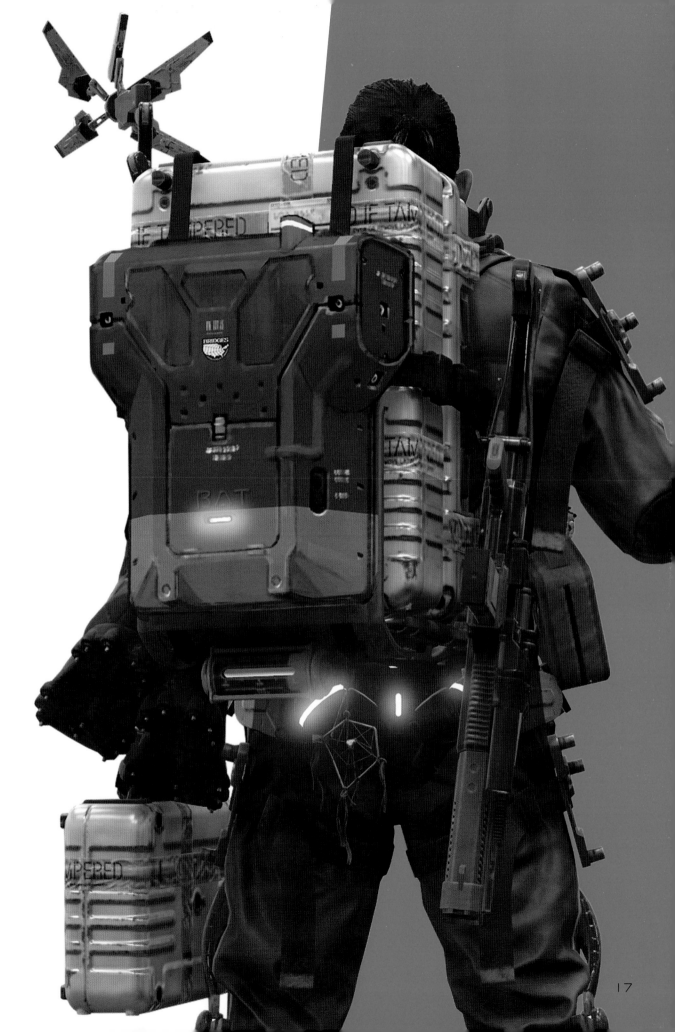

SAM'S EQUIPMENT

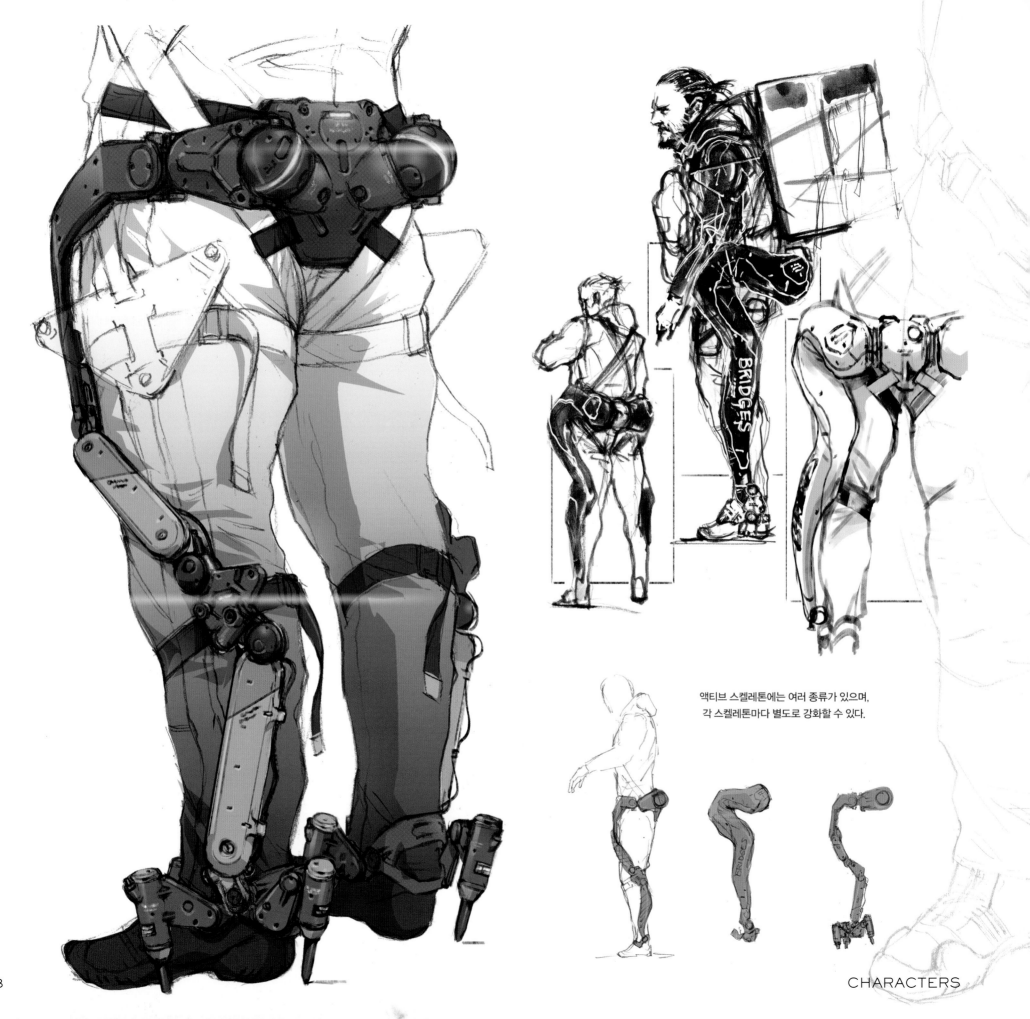

액티브 스켈레톤에는 여러 종류가 있으며,
각 스켈레톤마다 별도로 강화할 수 있다.

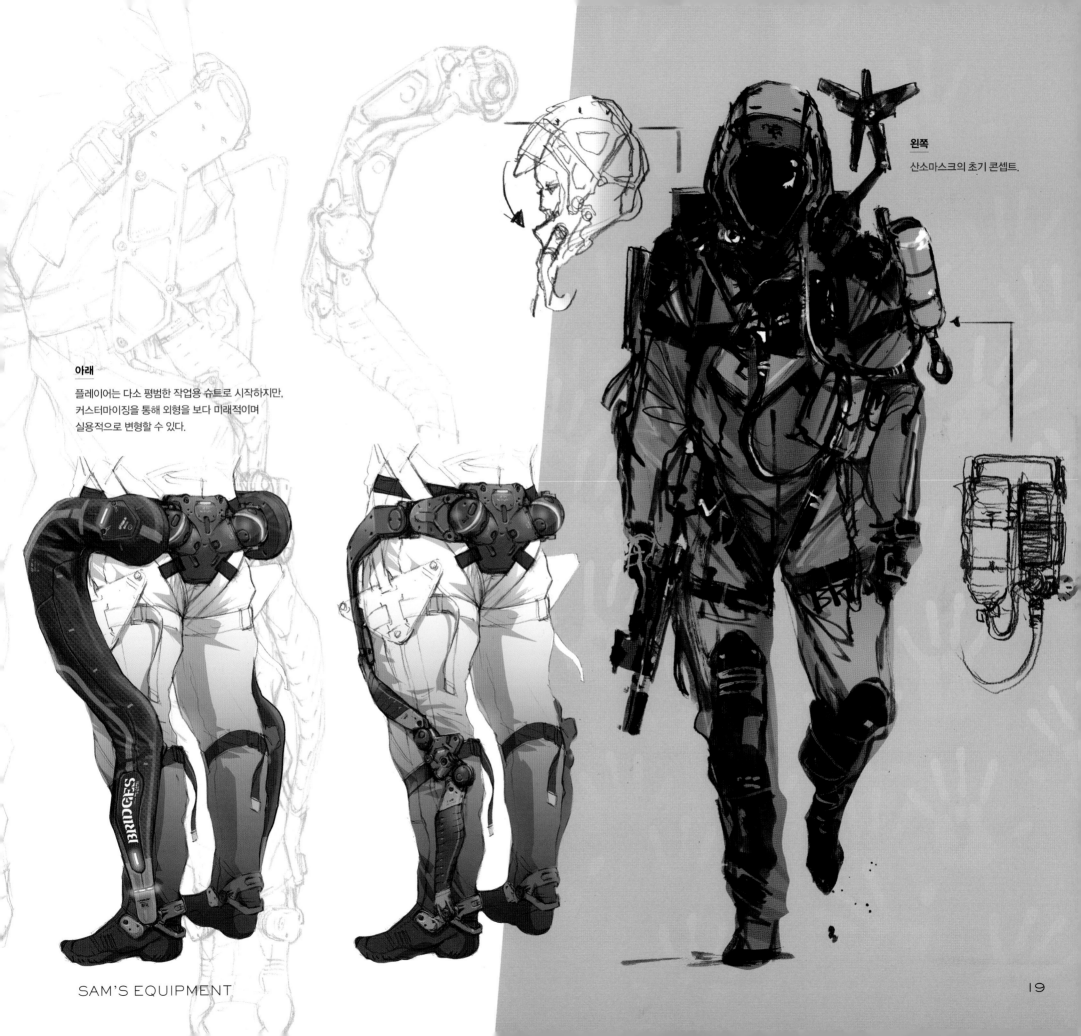

산소마스크의 초기 콘셉트.

아래

플레이어는 다소 평범한 작업용 슈트로 시작하지만,
커스터마이징을 통해 외형을 보다 미래적이며
실용적으로 변형할 수 있다.

SAM'S EQUIPMENT

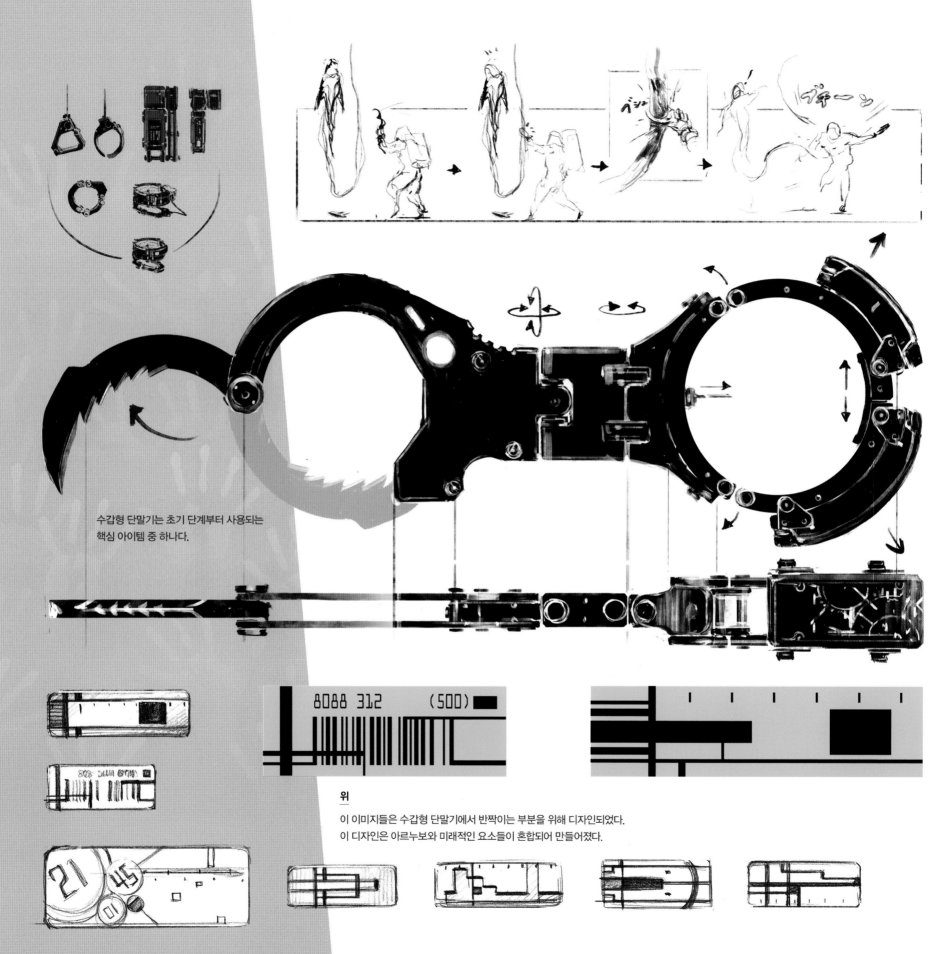

수갑형 단말기는 초기 단계부터 사용되는
핵심 아이템 중 하나다.

8088 312 (500)

위
이 이미지들은 수갑형 단말기에서 반짝이는 부분을 위해 디자인되었다.
이 디자인은 아르누보와 미래적인 요소들이 혼합되어 만들어졌다.

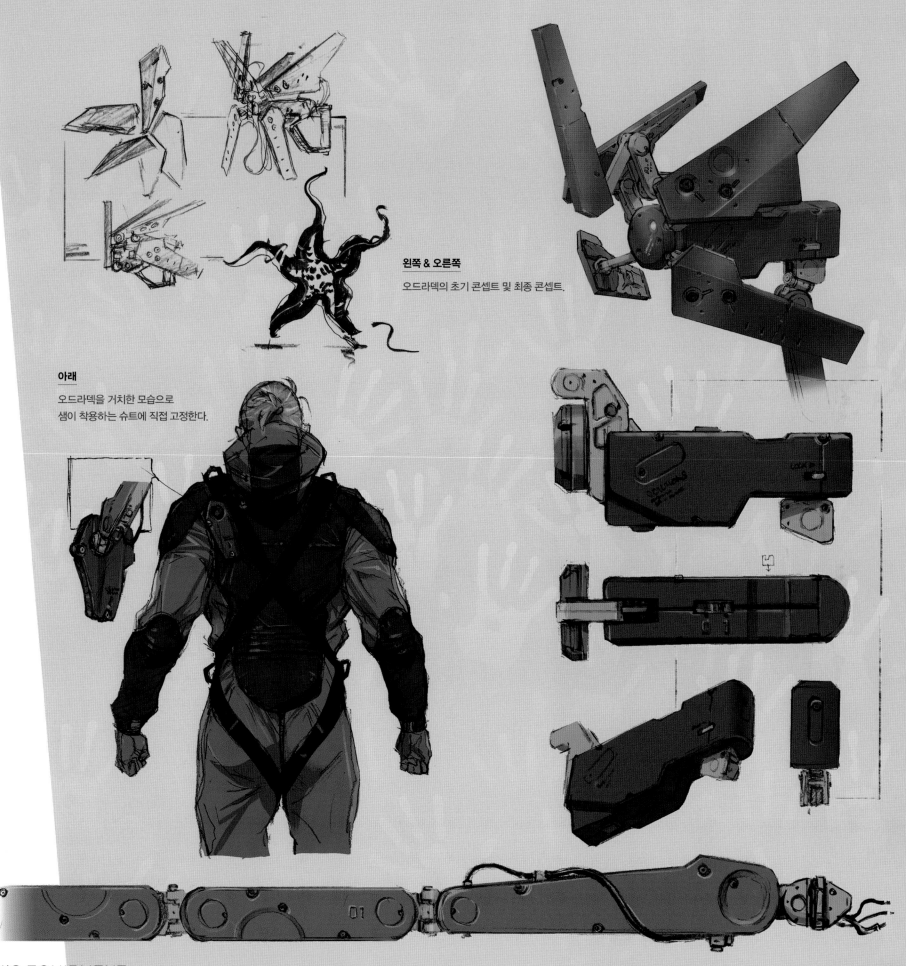

왼쪽 & 오른쪽

오드라덱의 초기 콘셉트 및 최종 콘셉트.

아래

오드라덱을 거치한 모습으로
샘이 착용하는 슈트에 직접 고정한다.

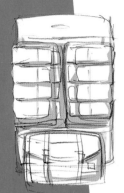
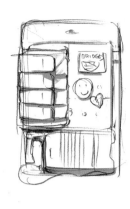
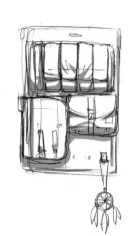
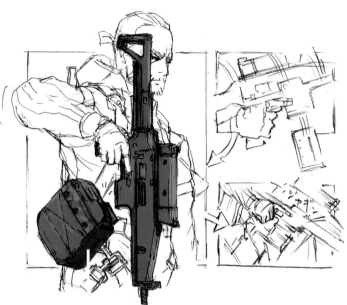

위 & 아래

장비 커스터마이징을 위한 샘의 백패널 프레임.
이 디자인은 플레이어가 선택한 장비를
각자 알맞게 설정할 수 있도록 고안되었다.

맨 오른쪽

한 손으로 재장전할 수 있는 자동 매거진 로더.

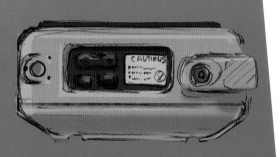

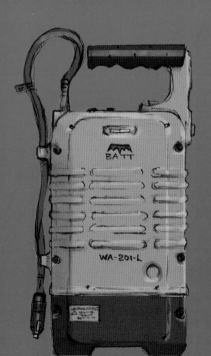
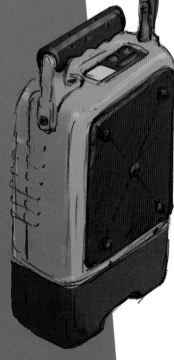
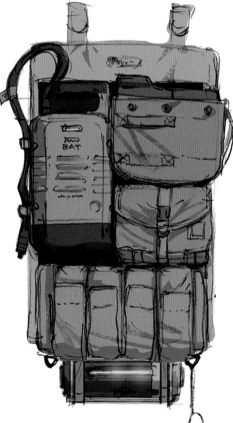
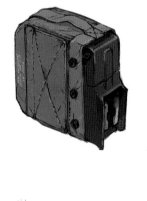

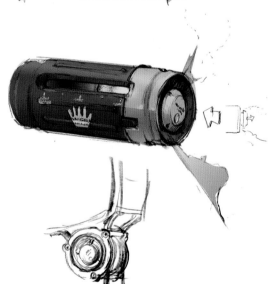

CHARACTERS

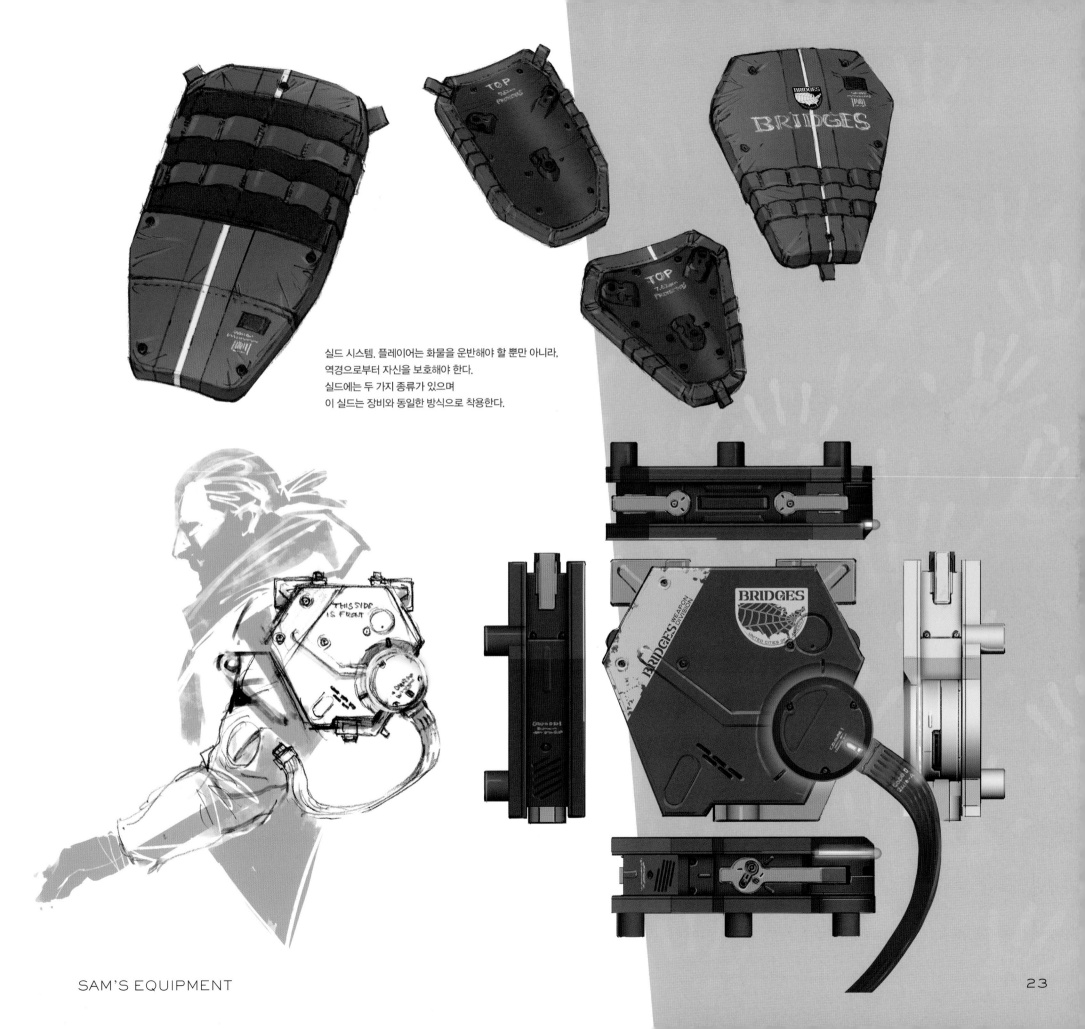

실드 시스템. 플레이어는 화물을 운반해야 할 뿐만 아니라,
역경으로부터 자신을 보호해야 한다.
실드에는 두 가지 종류가 있으며
이 실드는 장비와 동일한 방식으로 착용한다.

SAM'S EQUIPMENT

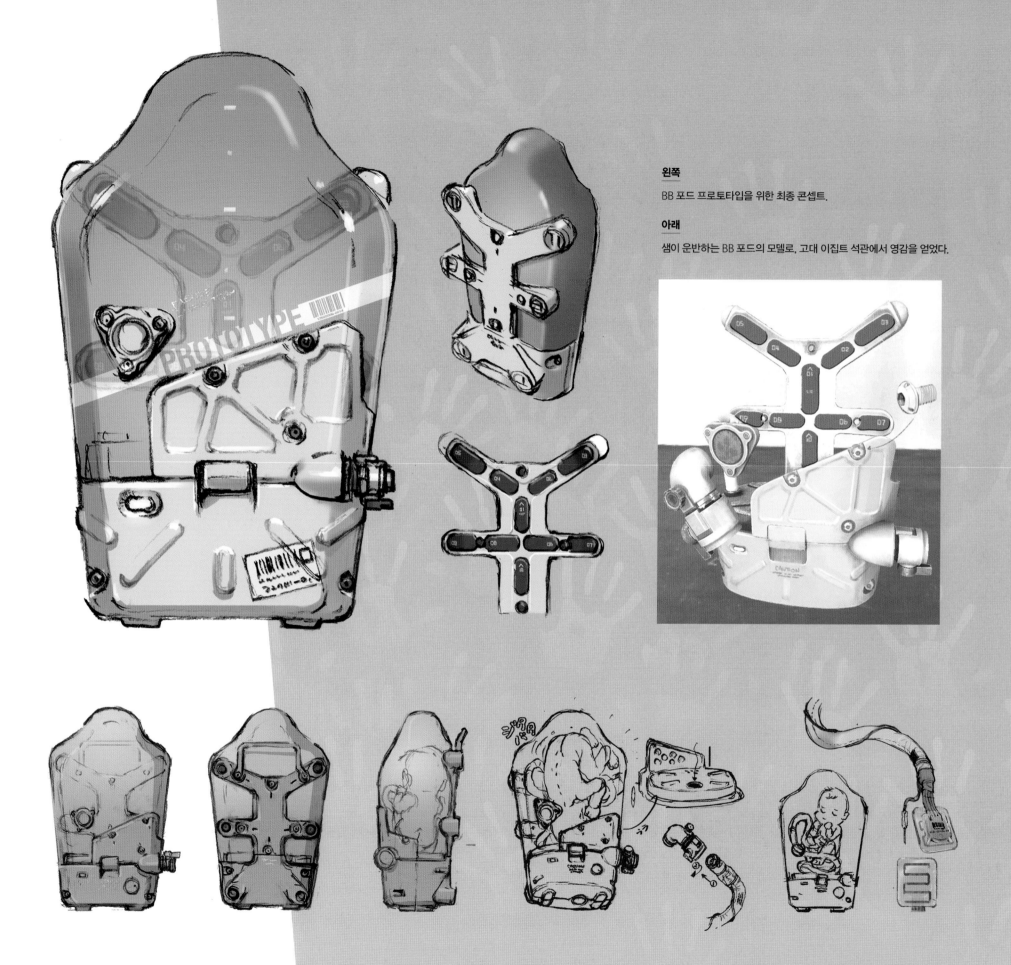

왼쪽

BB 포드 프로토타입을 위한 최종 콘셉트.

아래

샘이 운반하는 BB 포드의 모델로, 고대 이집트 석관에서 영감을 얻었다.

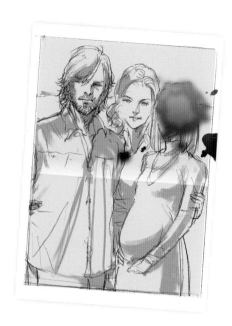

왼쪽 & 아래

샘이 실내에서 입는 셔츠로 아크로님 Acronym에서 디자인했다.
등과 어깨에 있는 패드로 인해 화물을 운반할 때 신체에 가해지는 부담이 줄어든다.

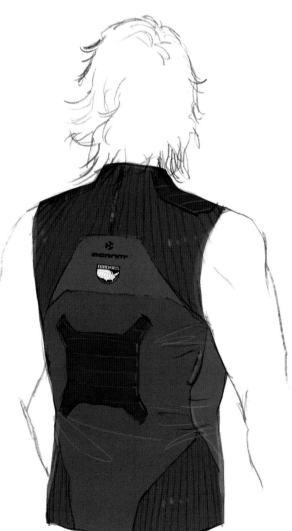

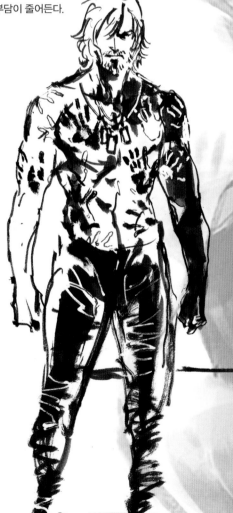

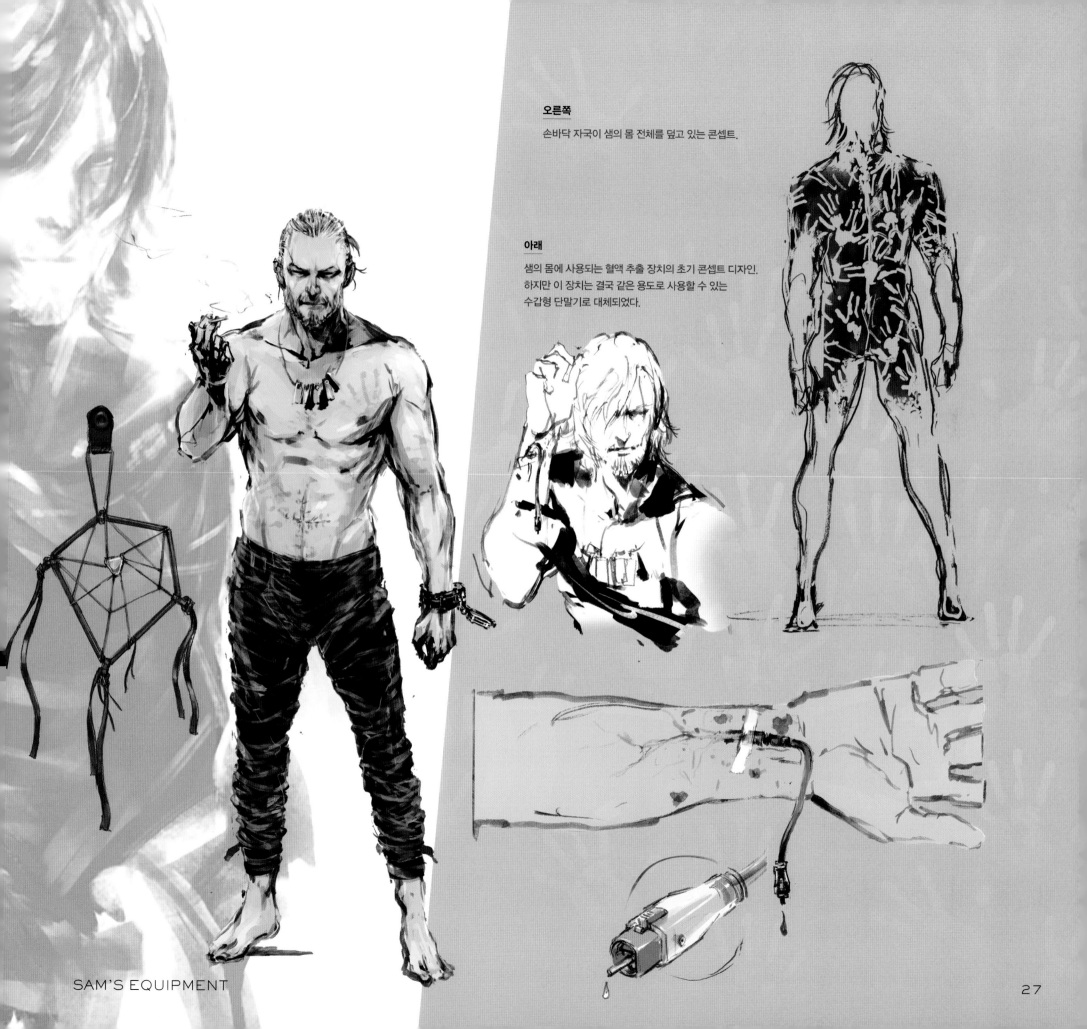

오른쪽

손바닥 자국이 샘의 몸 전체를 덮고 있는 콘셉트.

아래

샘의 몸에 사용되는 혈액 추출 장치의 초기 콘셉트 디자인.
하지만 이 장치는 결국 같은 용도로 사용할 수 있는
수갑형 단말기로 대체되었다.

SAM'S EQUIPMENT

BRIDGET STRAND

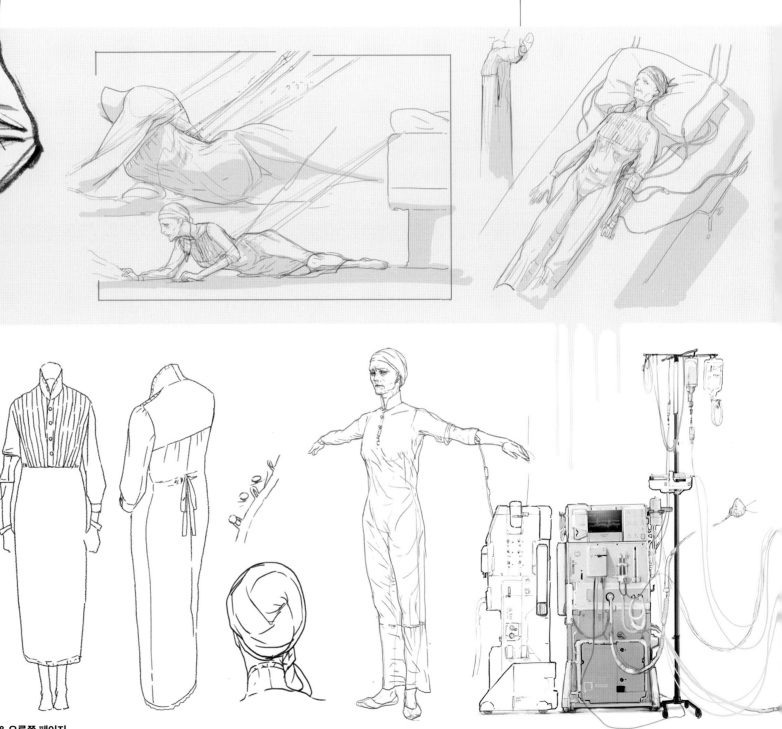

위 & 오른쪽 페이지

병원 침대에 누워 있는 브리짓에 연결된 여러 개의 코드와 튜브는
데스 스트랜딩에서 스트랜드와 연결 등과 같이 중요한 의미를 가지고 있다.

CHARACTERS

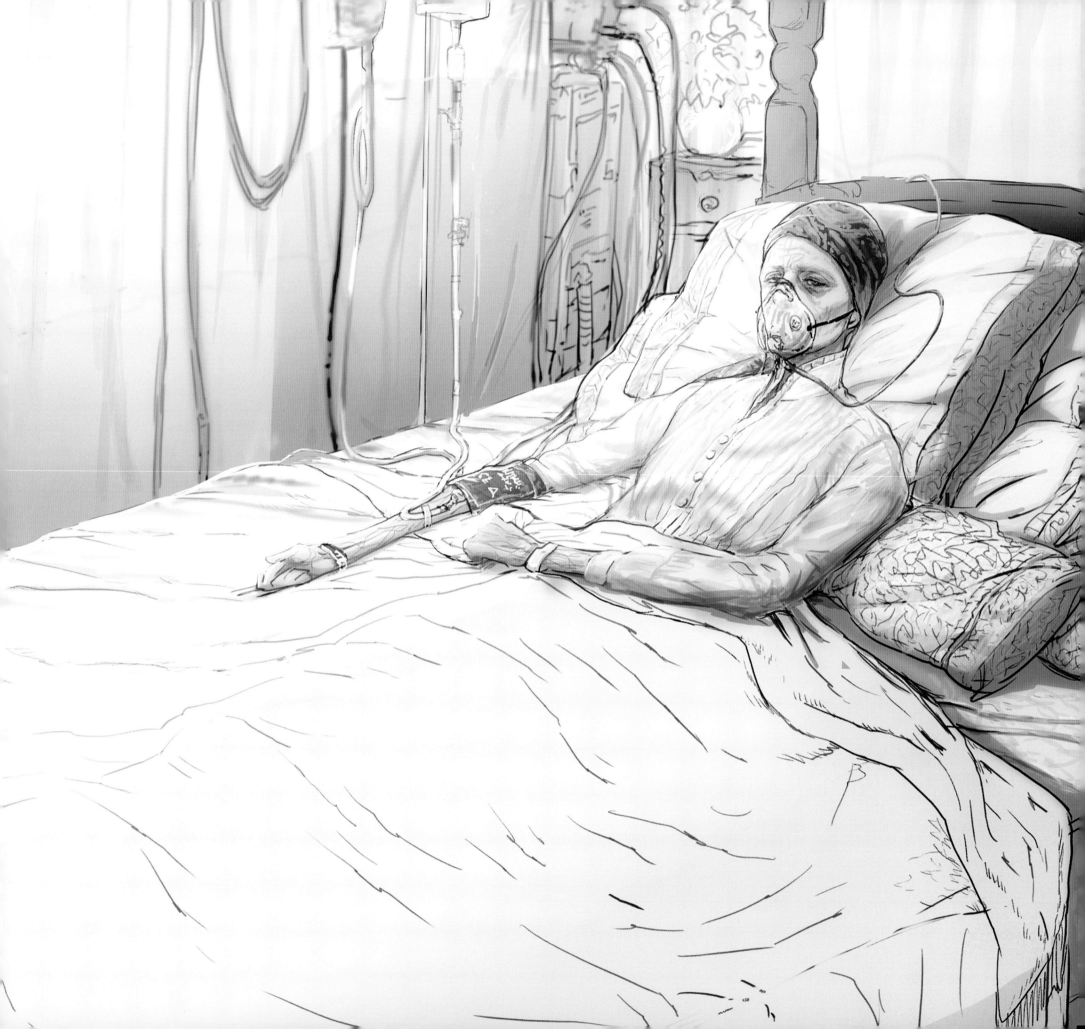

AMELIE

AMELIE

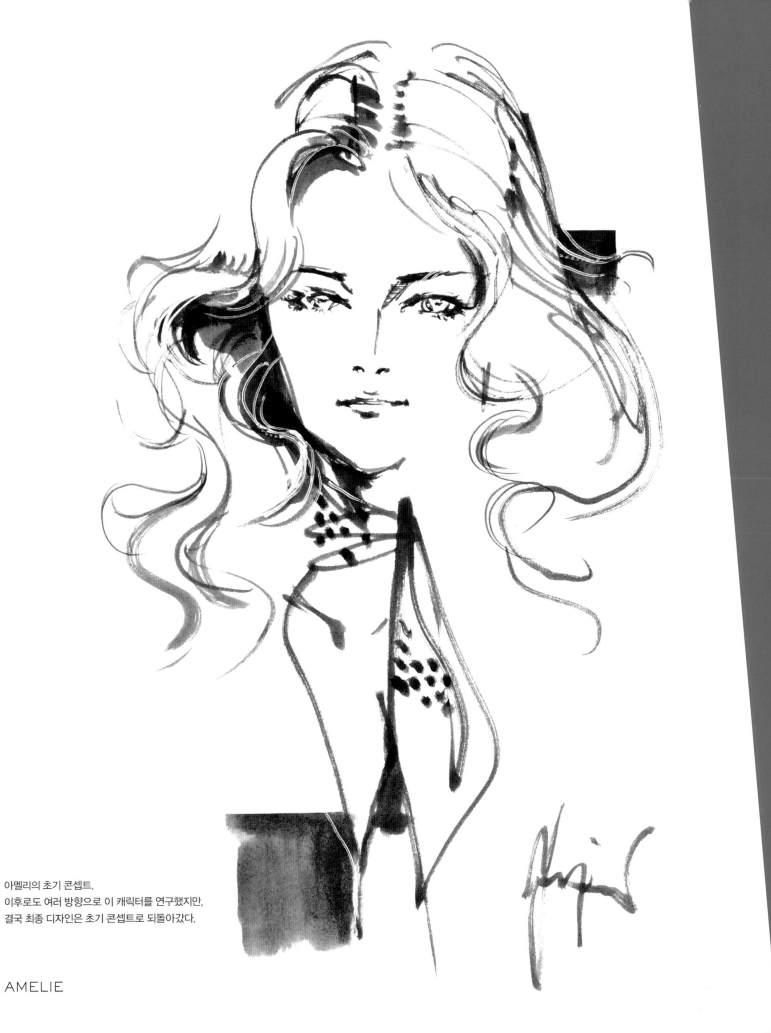

아멜리의 초기 콘셉트.
이후로도 여러 방향으로 이 캐릭터를 연구했지만,
결국 최종 디자인은 초기 콘셉트로 되돌아갔다.

AMELIE

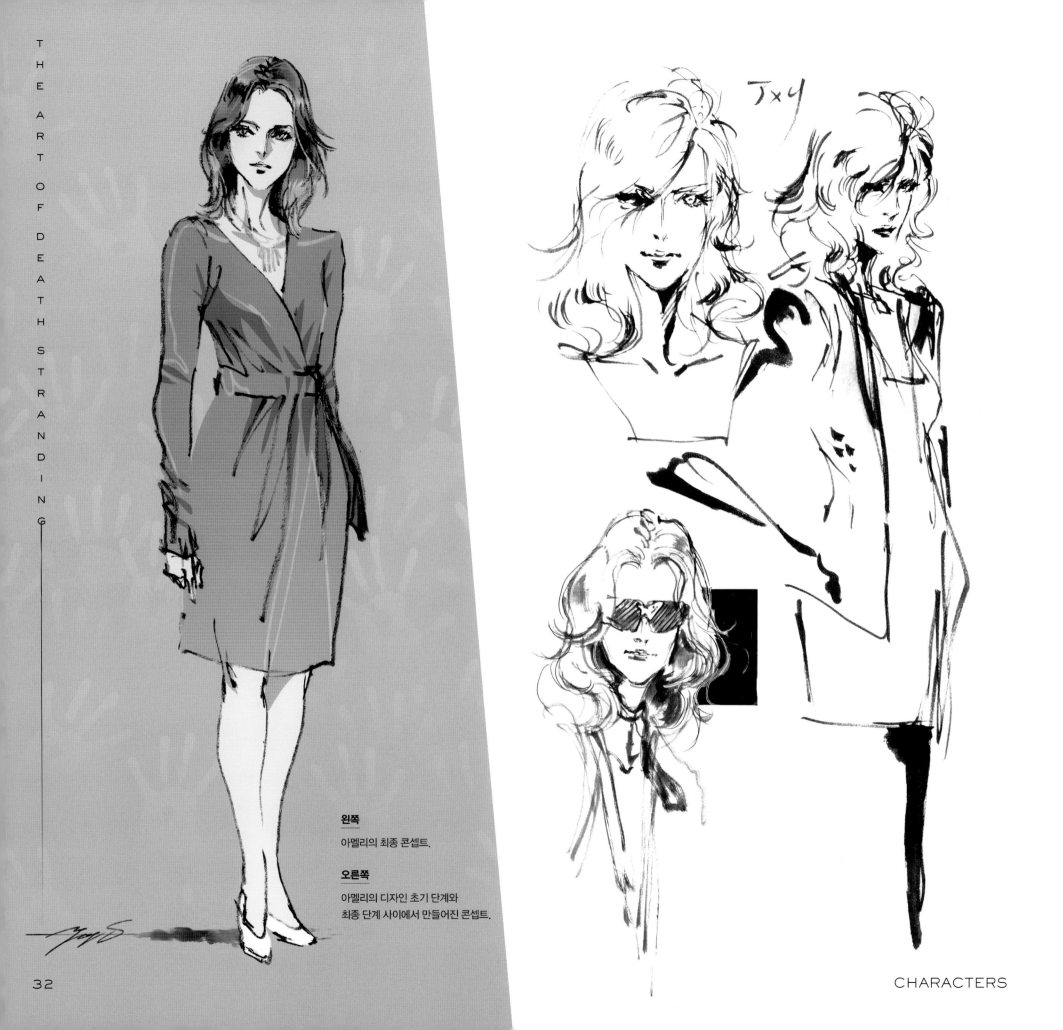

왼쪽

아멜리의 최종 콘셉트.

오른쪽

아멜리의 디자인 초기 단계와
최종 단계 사이에서 만들어진 콘셉트.

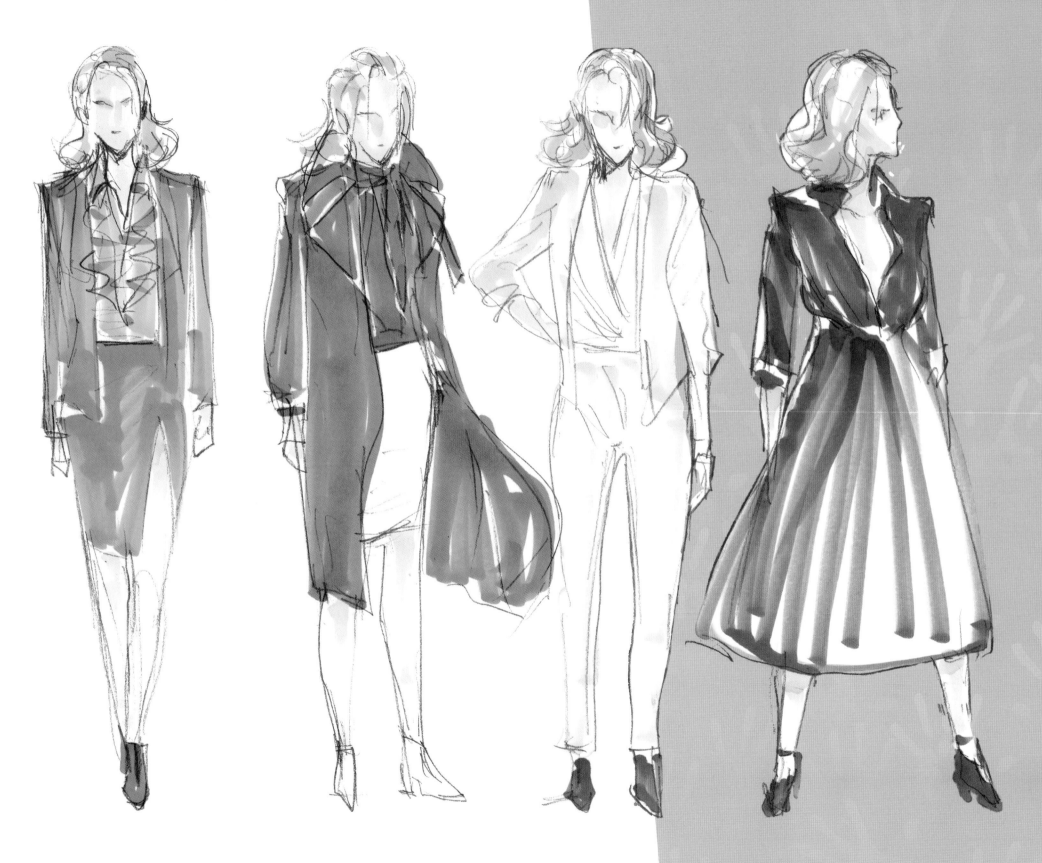

아멜리 캐릭터의 컬러 팔레트를 결정하기 위한 테스트 초안.

AMELIE

다이하드맨

DIE-HARDMAN

왼쪽 & 위

다이하드맨의 최종 콘셉트.
다이하드맨은 지적이며 신비에 싸인
캐릭터로 묘사된다.

CHARACTERS

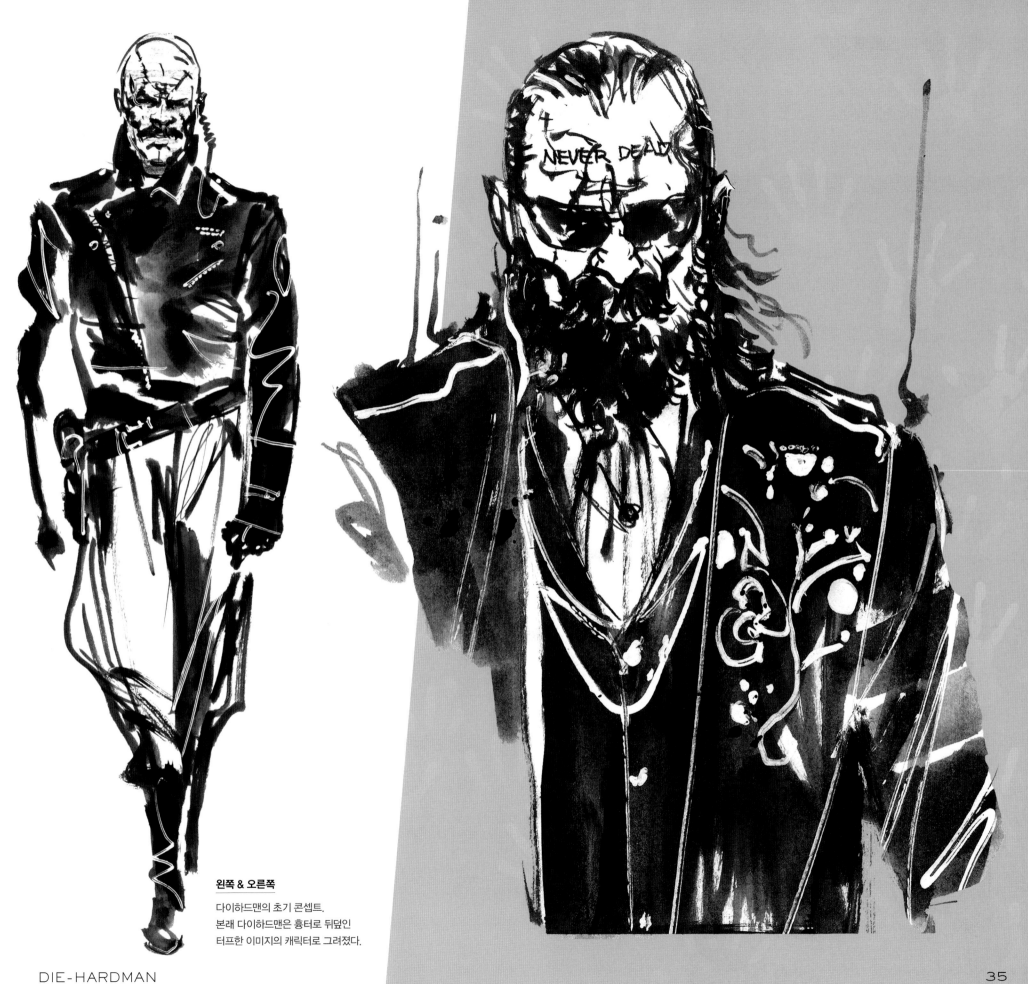

왼쪽 & 오른쪽
다이하드맨의 초기 콘셉트.
본래 다이하드맨은 흉터로 뒤덮인
터프한 이미지의 캐릭터로 그려졌다.

DIE-HARDMAN

데드맨

DEADMAN

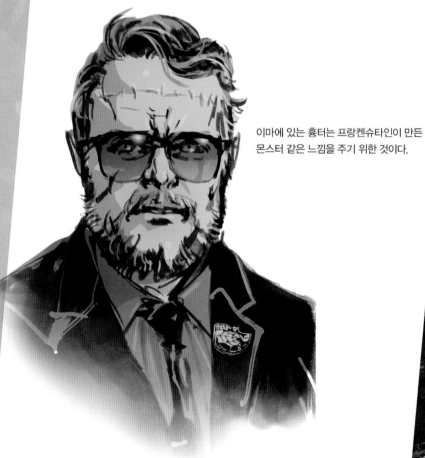

이마에 있는 흉터는 프랑켄슈타인이 만든
몬스터 같은 느낌을 주기 위한 것이다.

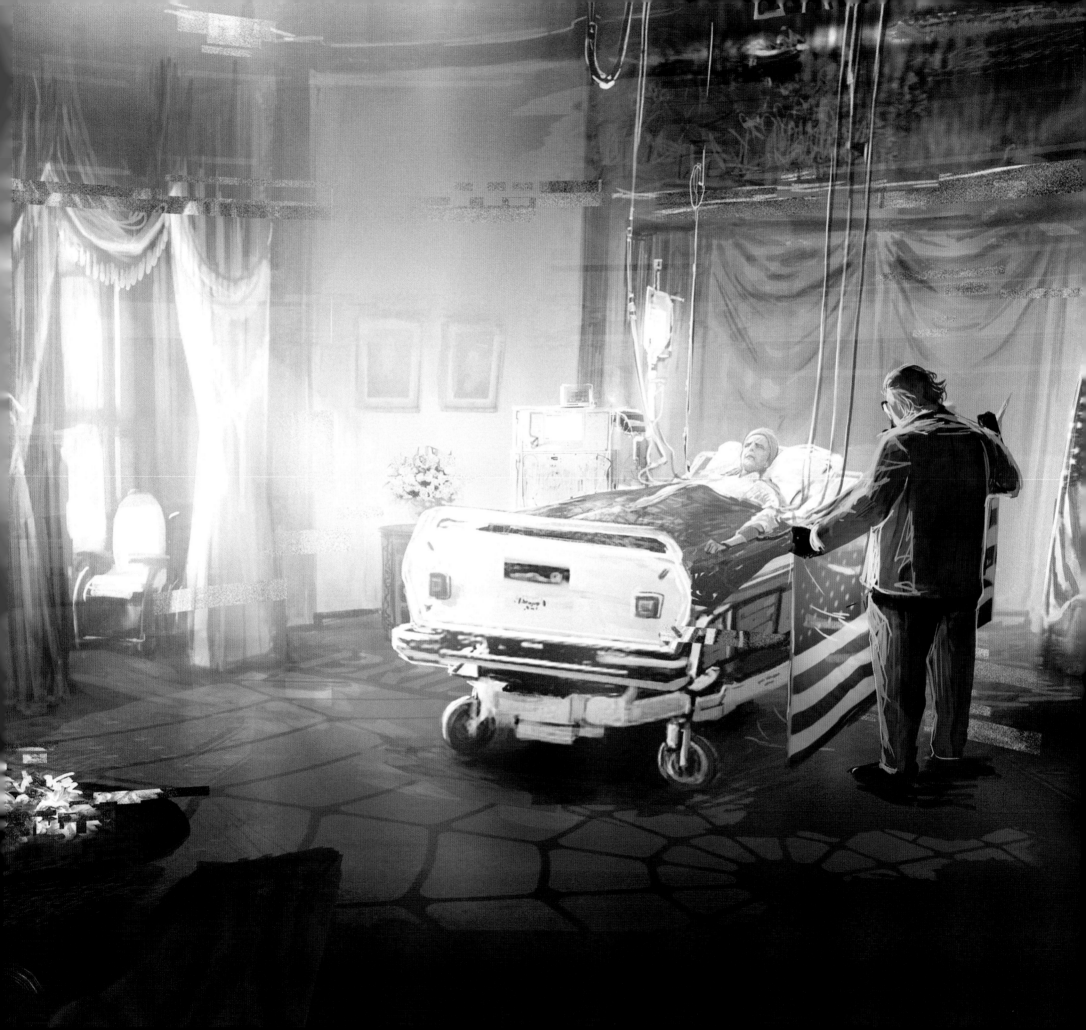

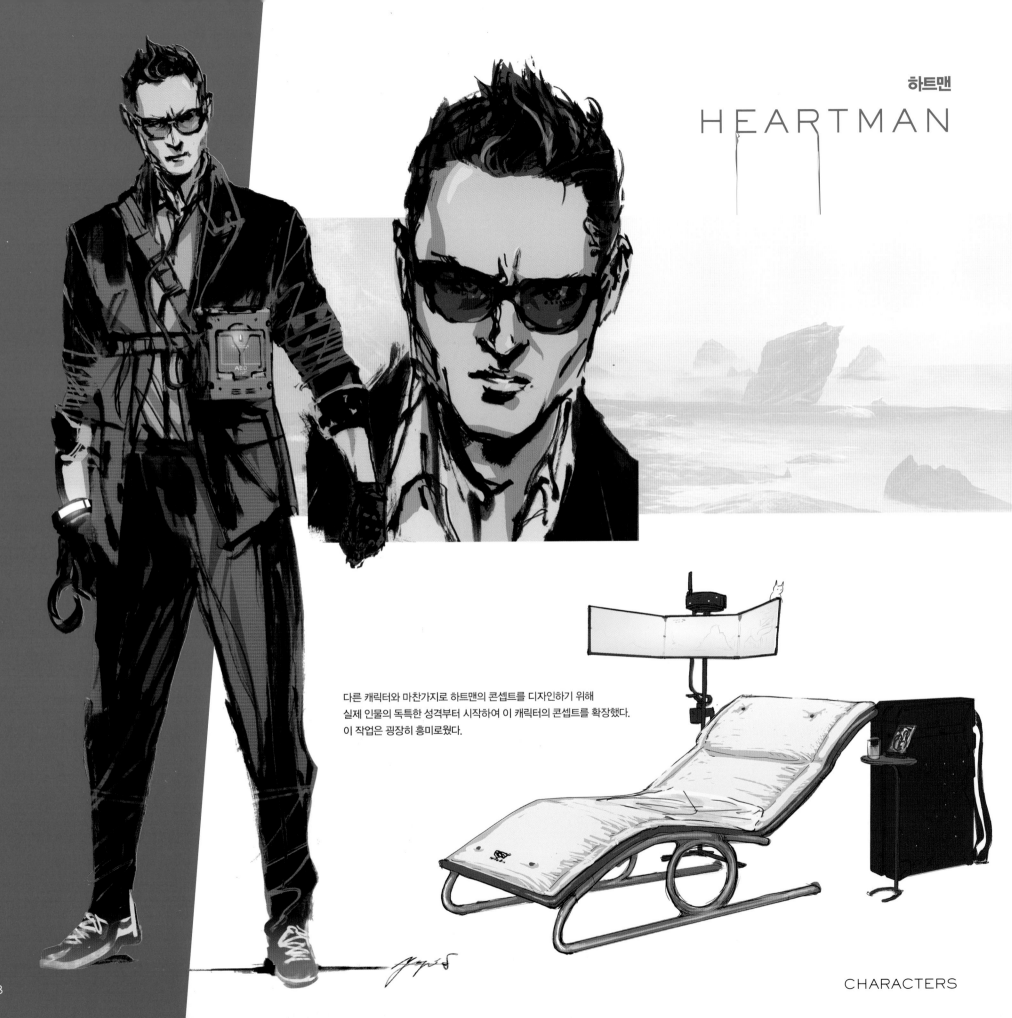

하트맨

HEARTMAN

다른 캐릭터와 마찬가지로 하트맨의 콘셉트를 디자인하기 위해
실제 인물의 독특한 성격부터 시작하여 이 캐릭터의 콘셉트를 확장했다.
이 작업은 굉장히 흥미로웠다.

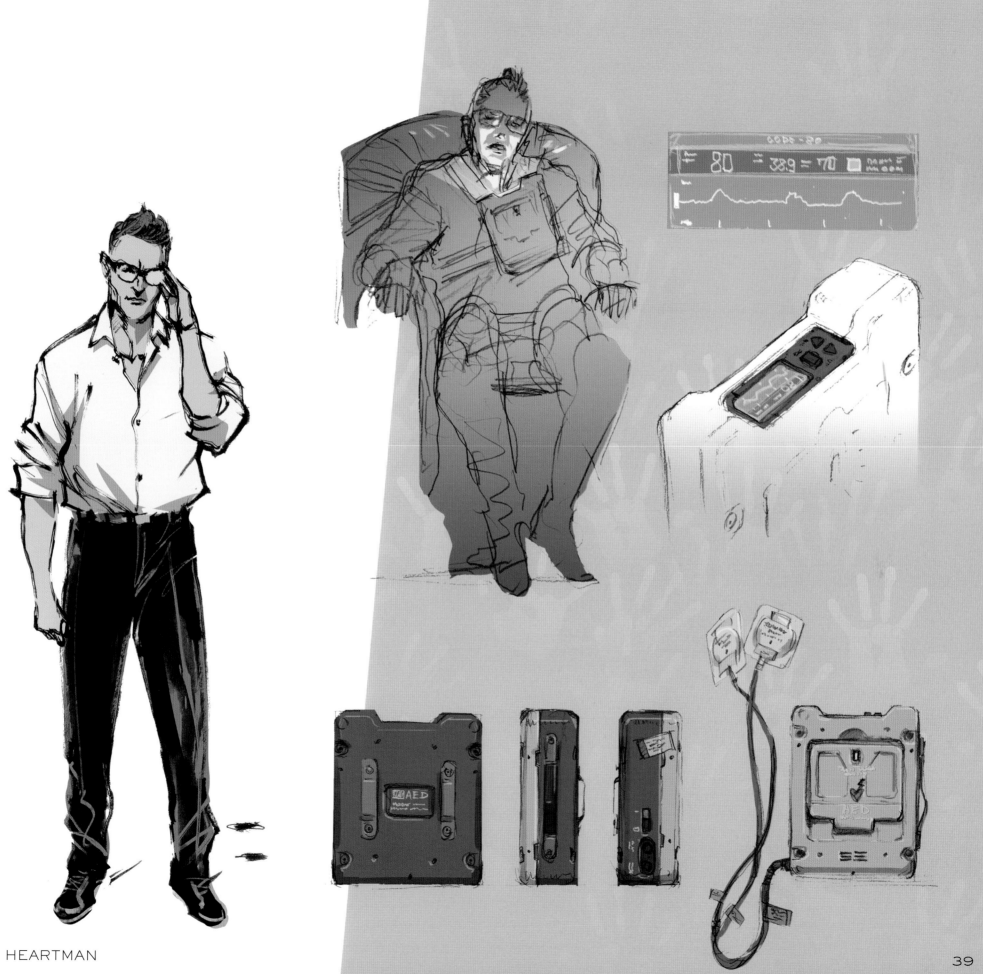

HEARTMAN

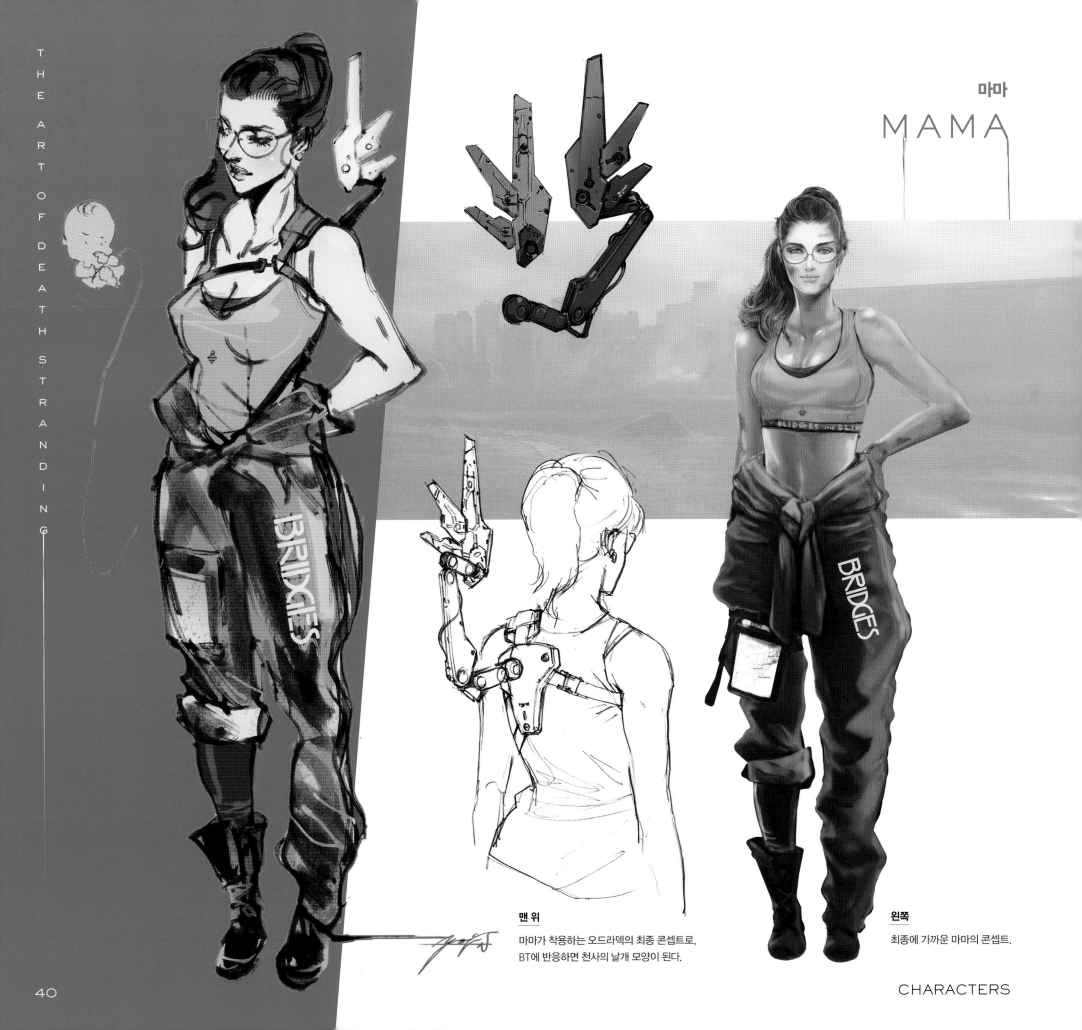

마마
MAMA

맨 위
마마가 착용하는 오드라덱의 최종 콘셉트로,
BT에 반응하면 천사의 날개 모양이 된다.

왼쪽
최종에 가까운 마마의 콘셉트.

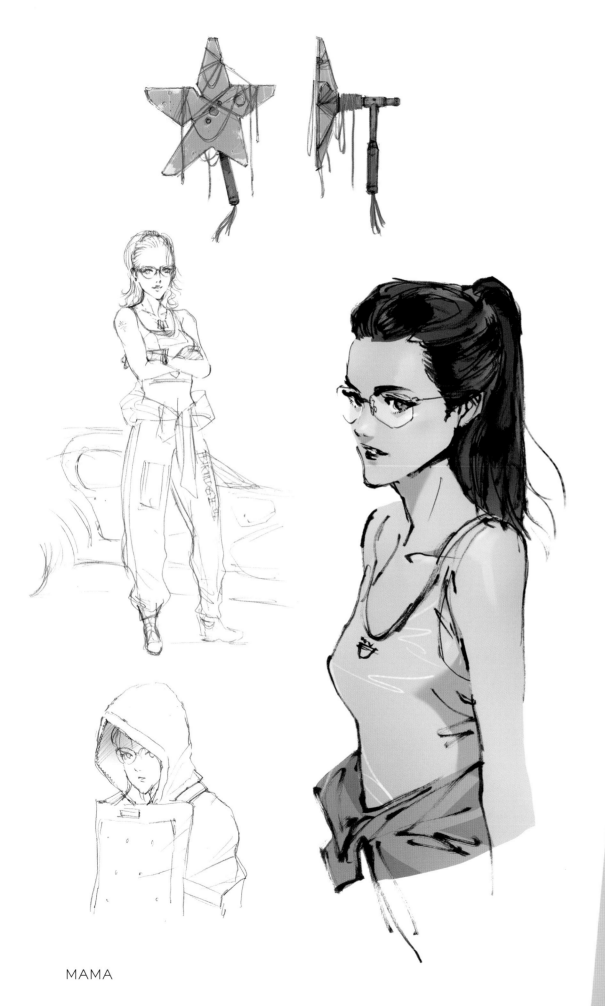

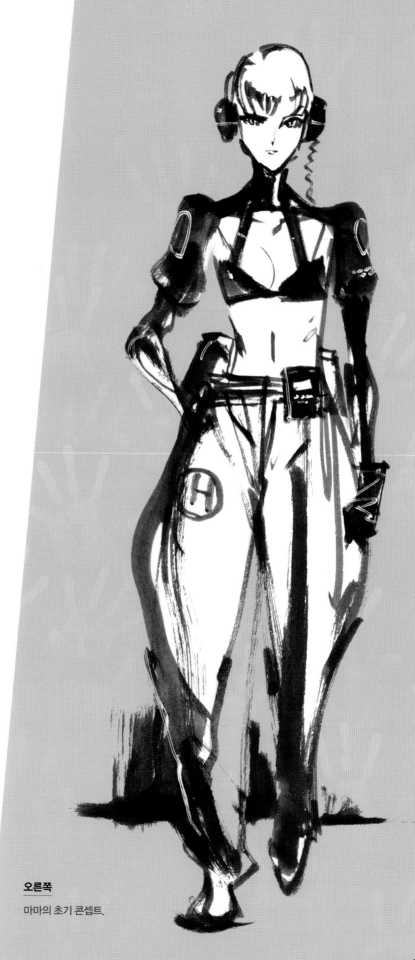

오른쪽

마마의 초기 콘셉트.

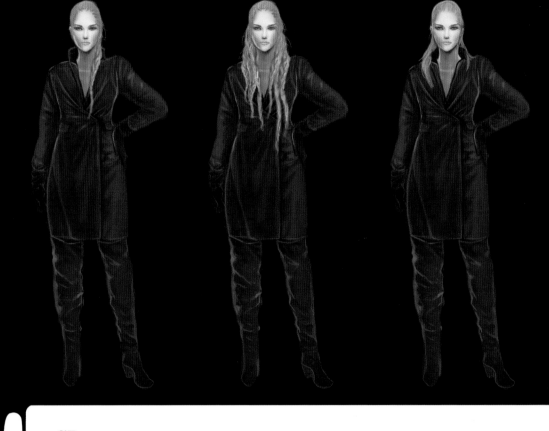

왼쪽

로크너가 입는 재킷은 아크로님에서 디자인했다. 아크로님의 미래적이며 매우 실용적인
디자인 콘셉트는 데스 스트랜딩 세계와 굉장히 잘 어울린다.

위

로고는 커스텀 디자인으로 아크로님의 로고가 포함되어 있다.
이 로고는 로크너의 재킷용으로 제작되었다.

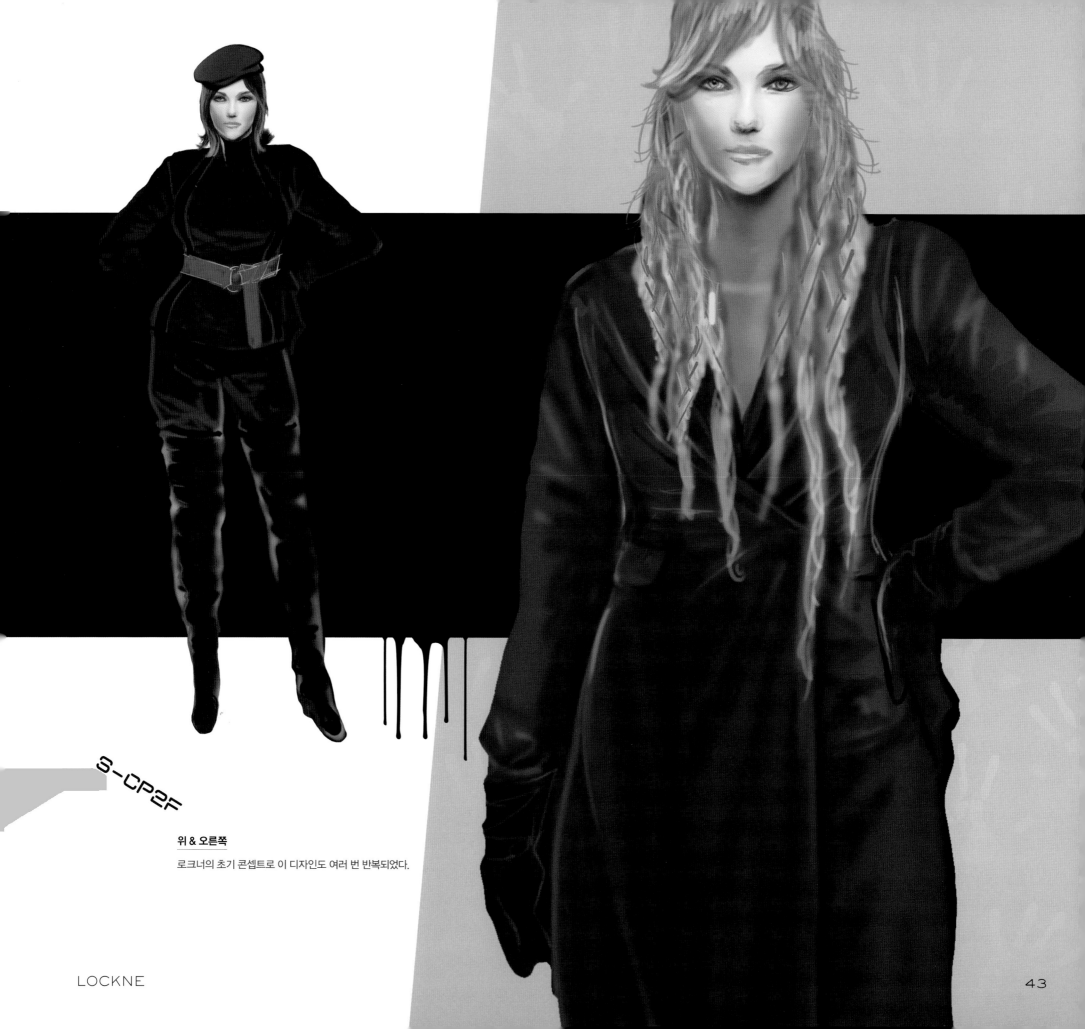

S-CP2F

로크너의 초기 콘셉트로 이 디자인도 여러 번 반복되었다.

LOCKNE

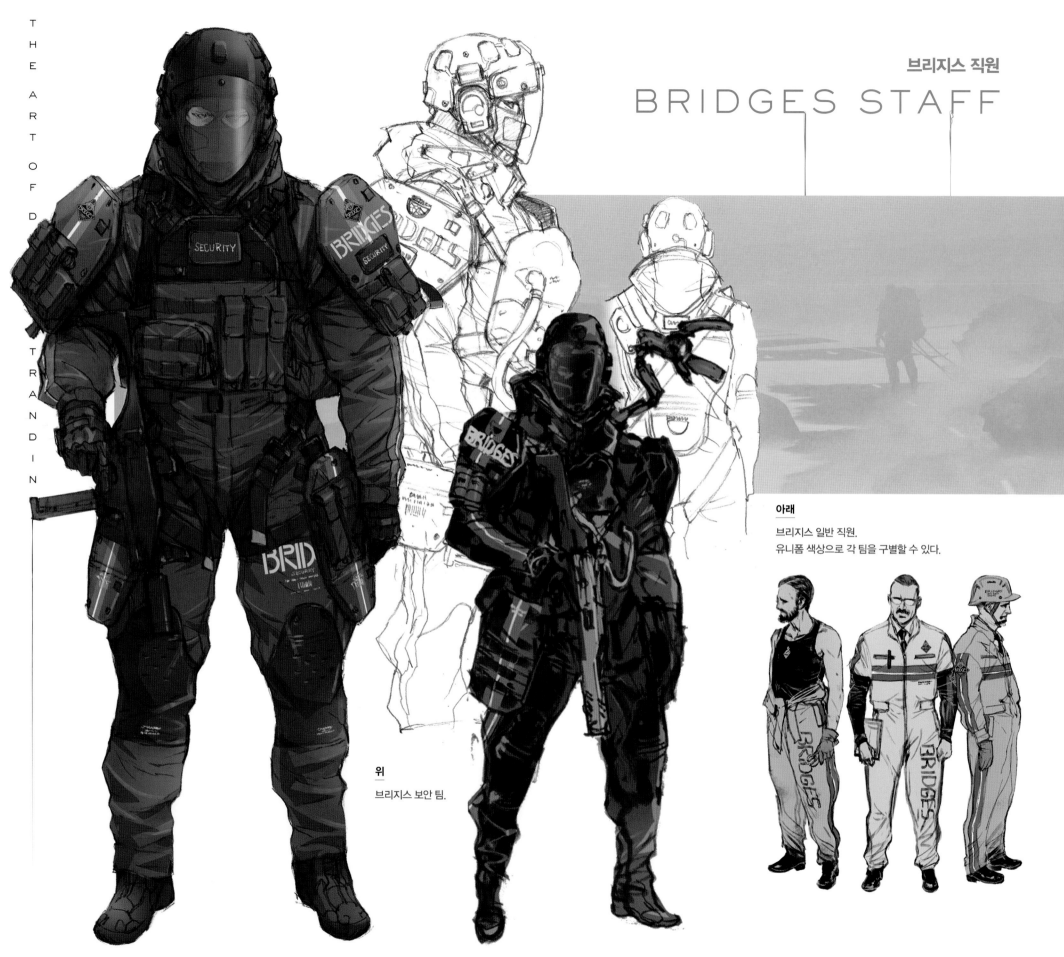

브리지스 직원

BRIDGES STAFF

아래

브리지스 일반 직원.
유니폼 색상으로 각 팀을 구별할 수 있다.

위

브리지스 보안 팀.

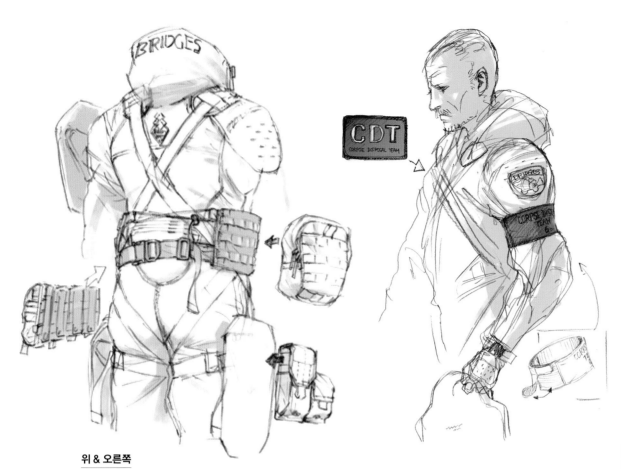

CDT
CORPSE DISPOSAL TEAM

위 & 오른쪽

브리지스 시신 처리반.

아래

브리지스 배송 팀.

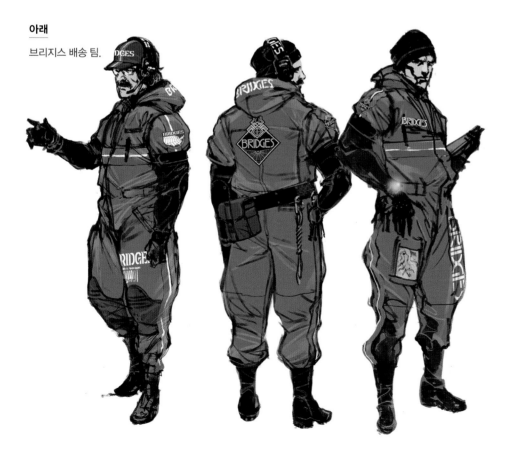

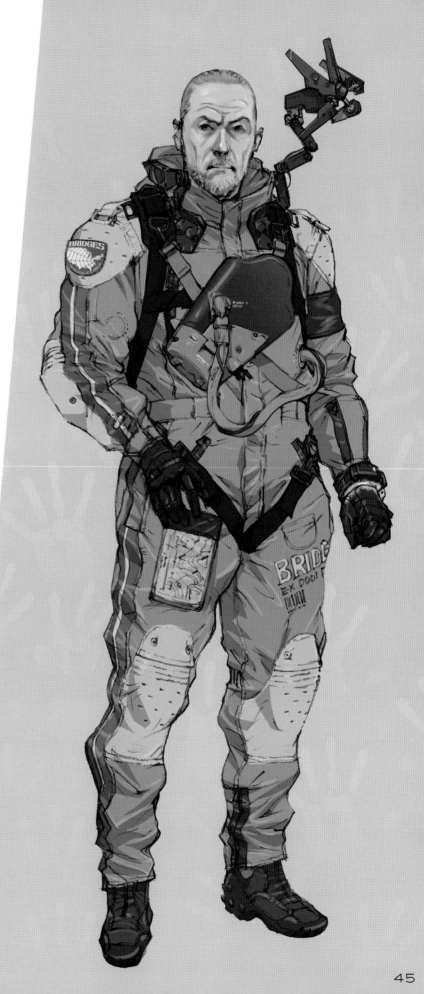

프래자일

FRAGILE

FRAGILE
EXPRESS

HANDLED WITH LOVE

★

FRAGILE EXPRESS

FRAGILE EXPRESS
HANDLED WITH LOVE

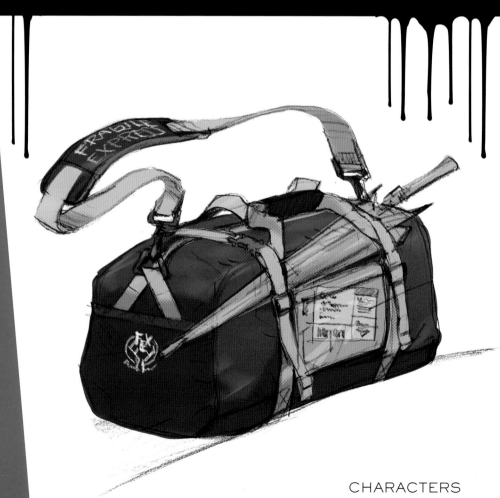

왼쪽

프래자일의 최종 콘셉트.

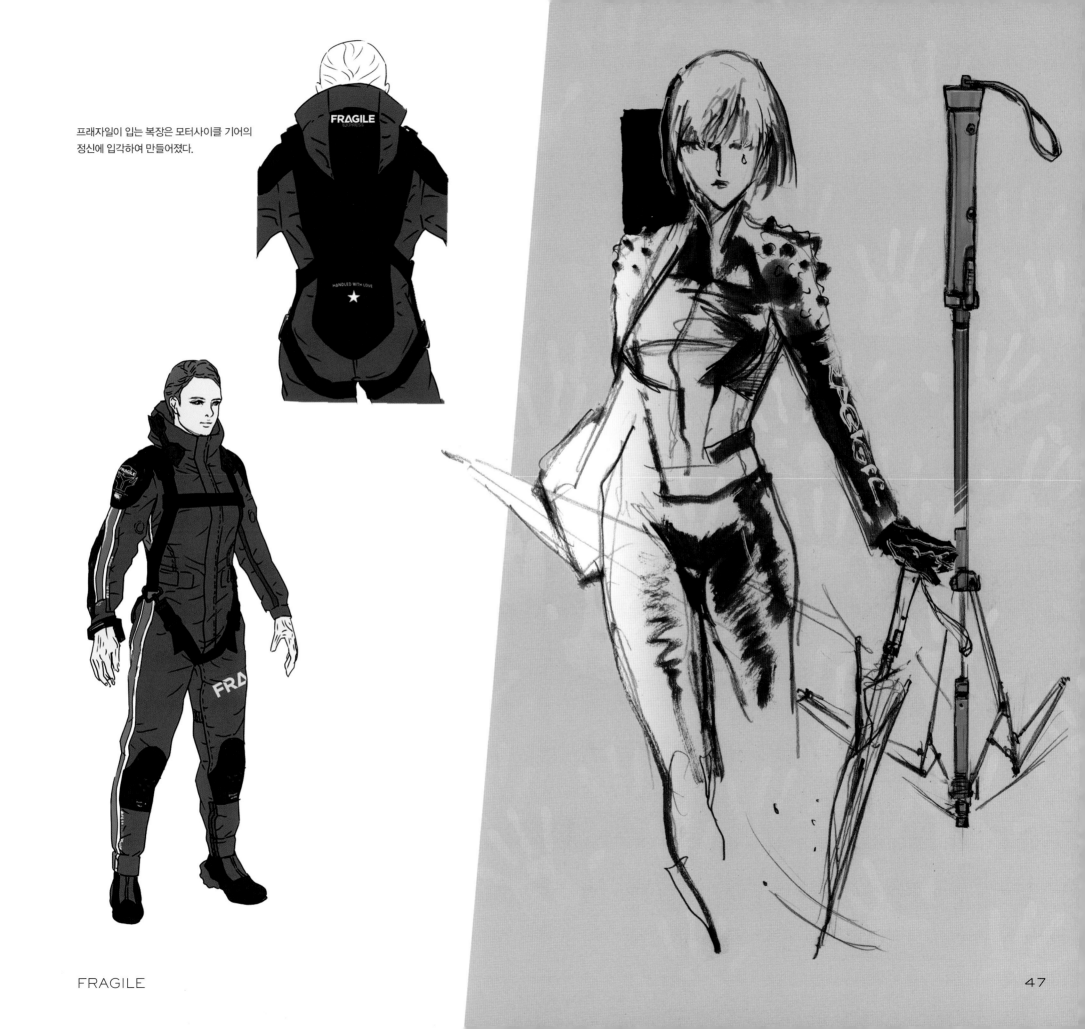

프래자일이 입는 복장은 모터사이클 기어의
정신에 입각하여 만들어졌다.

FRAGILE

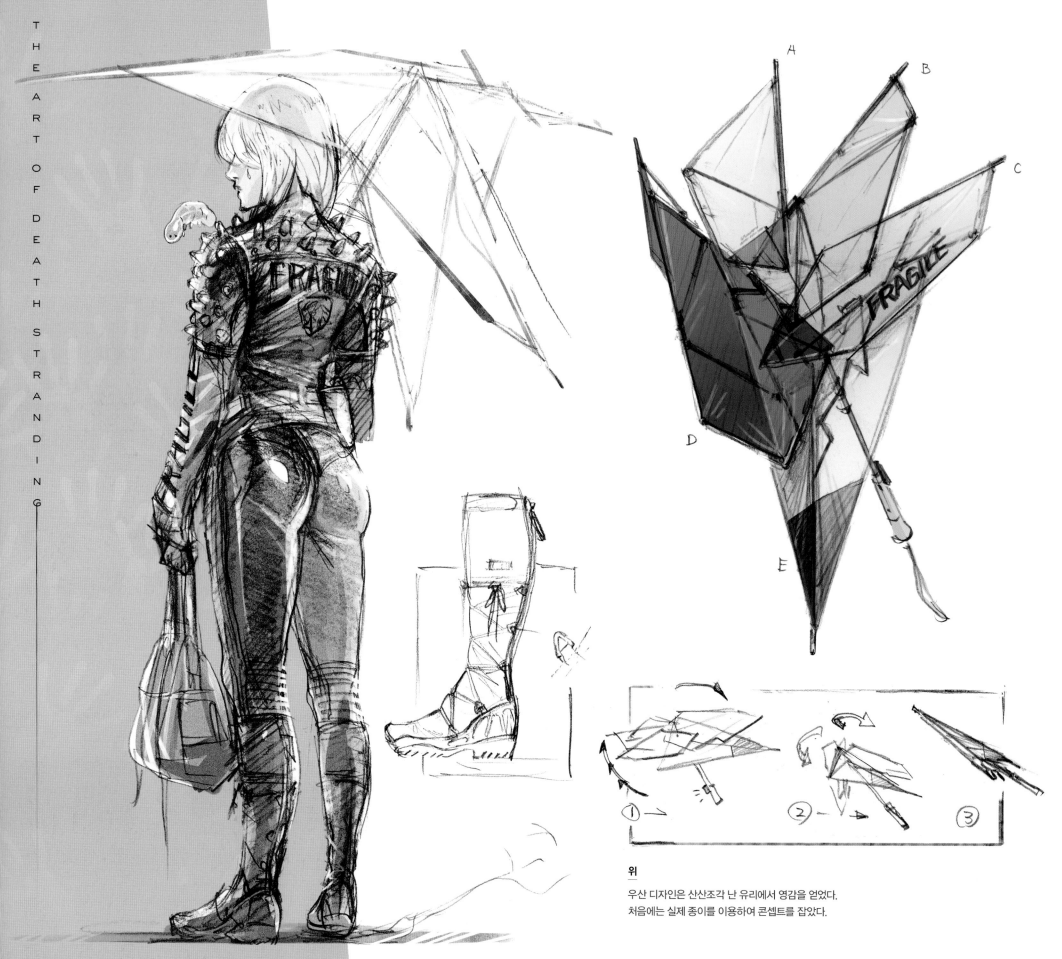

위

우산 디자인은 산산조각 난 유리에서 영감을 얻었다.
처음에는 실제 종이를 이용하여 콘셉트를 잡았다.

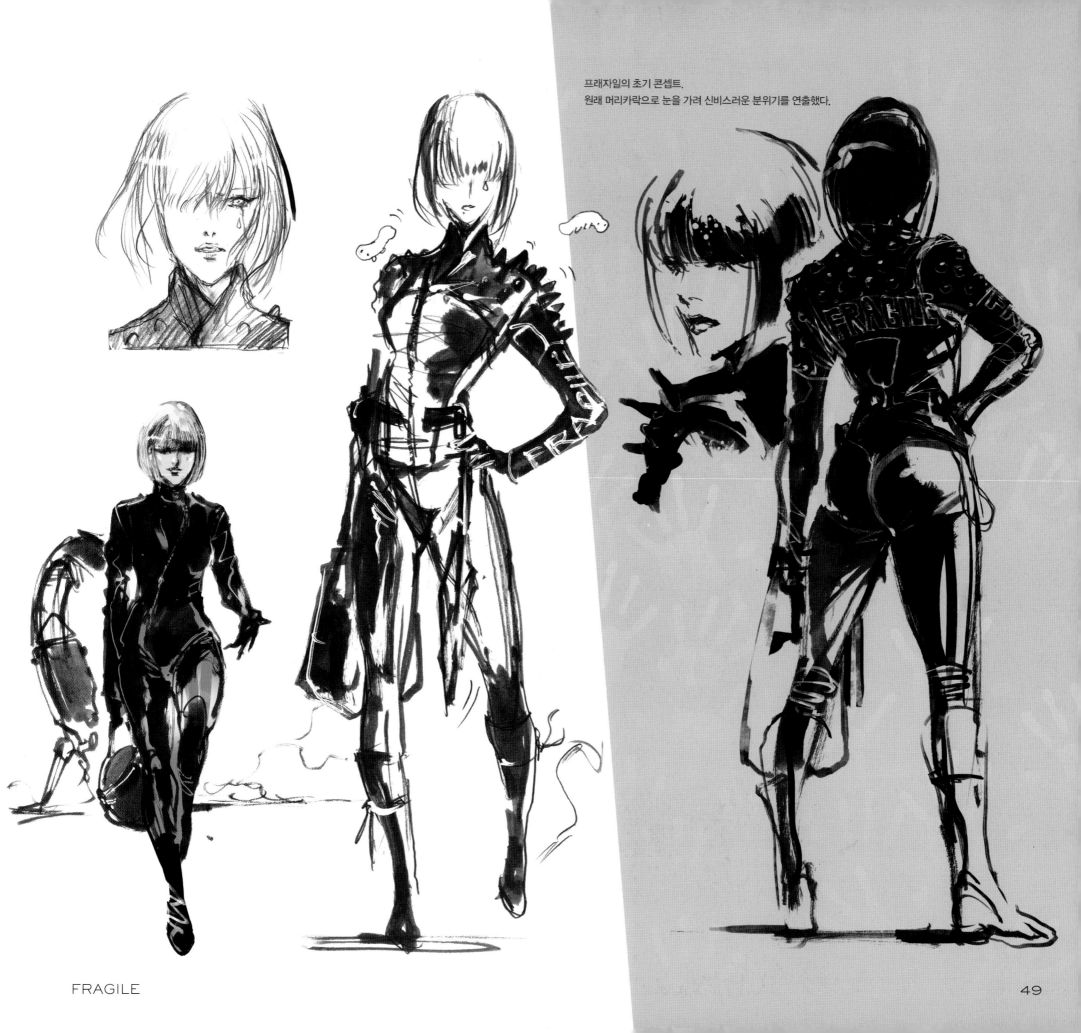

FRAGILE

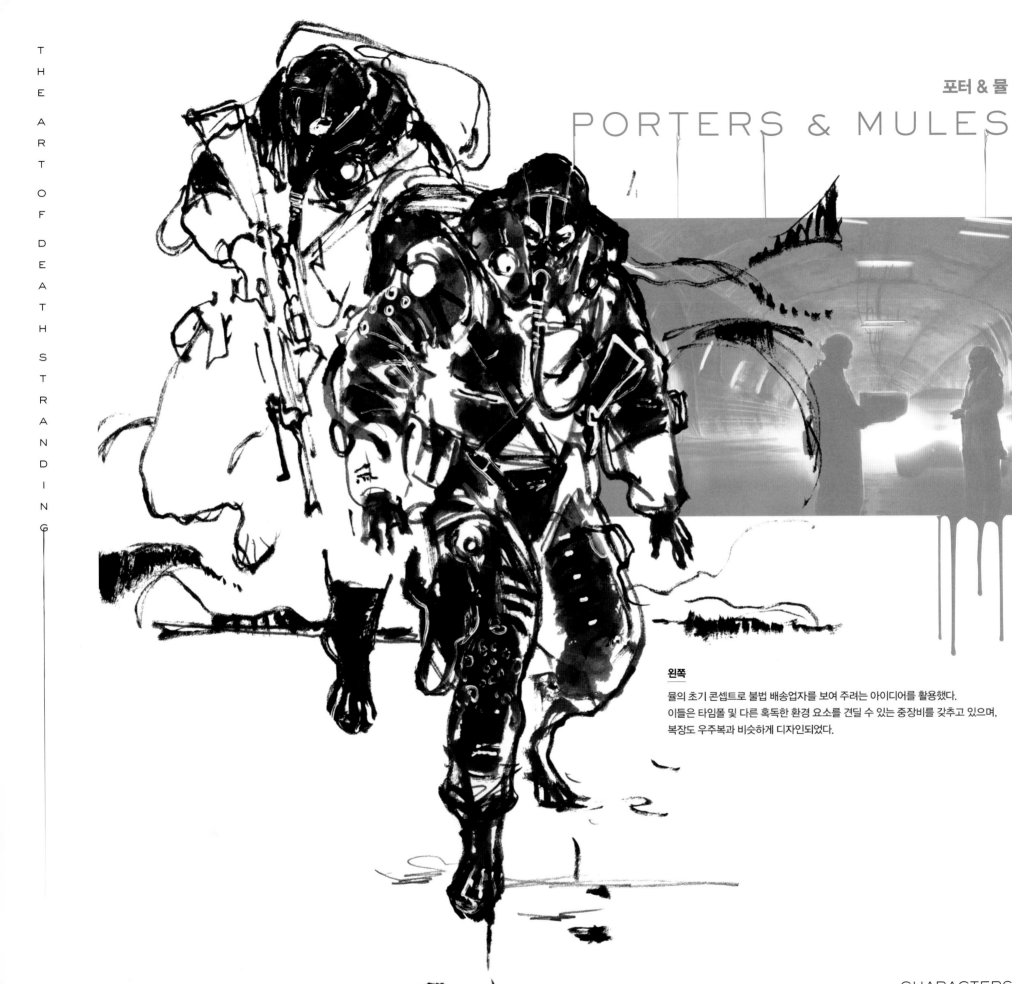

포터 & 뮬
PORTERS & MULES

왼쪽

뮬의 초기 콘셉트로 불법 배송업자를 보여 주려는 아이디어를 활용했다.
이들은 타임폴 및 다른 혹독한 환경 요소를 견딜 수 있는 중장비를 갖추고 있으며,
복장도 우주복과 비슷하게 디자인되었다.

CHARACTERS

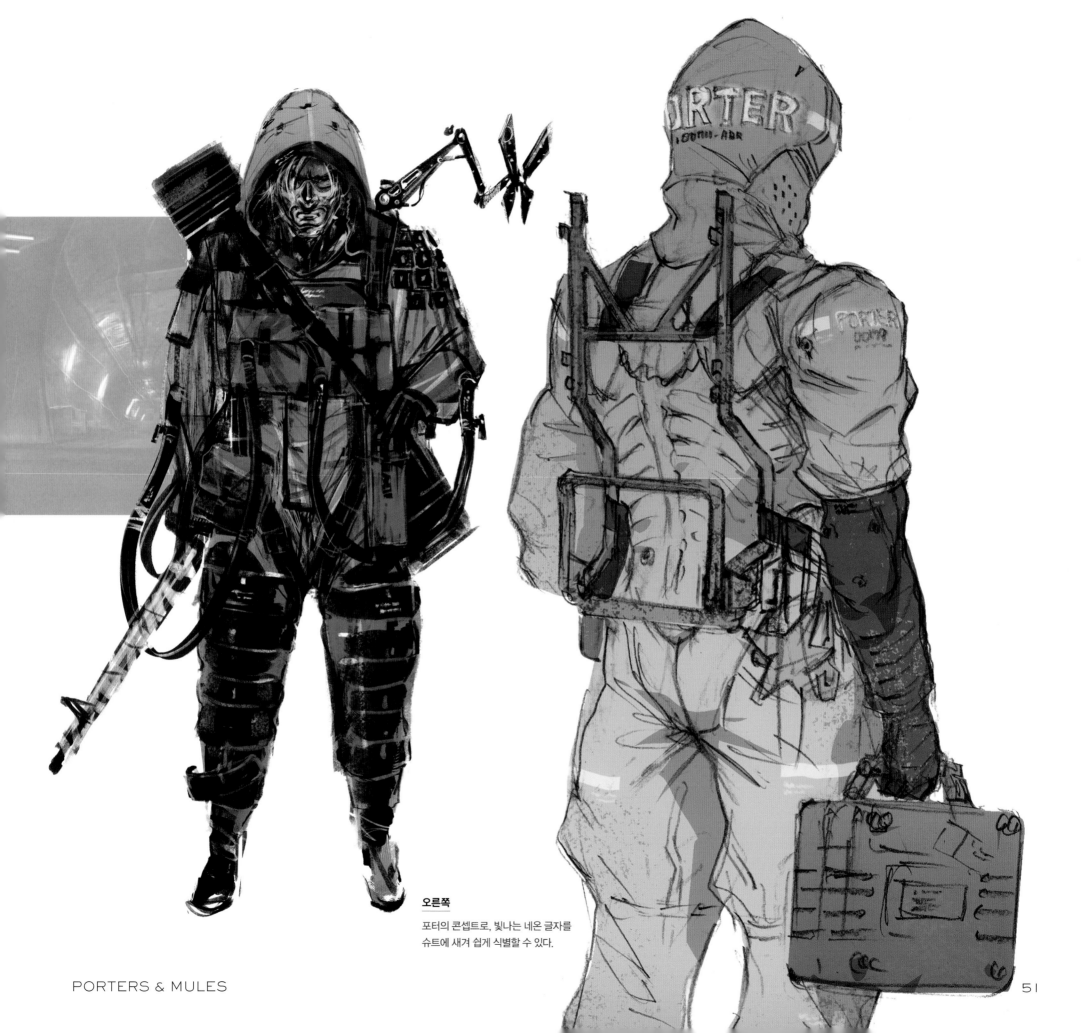

오른쪽
포터의 콘셉트로, 빛나는 네온 글자를
슈트에 새겨 쉽게 식별할 수 있다.

PORTERS & MULES

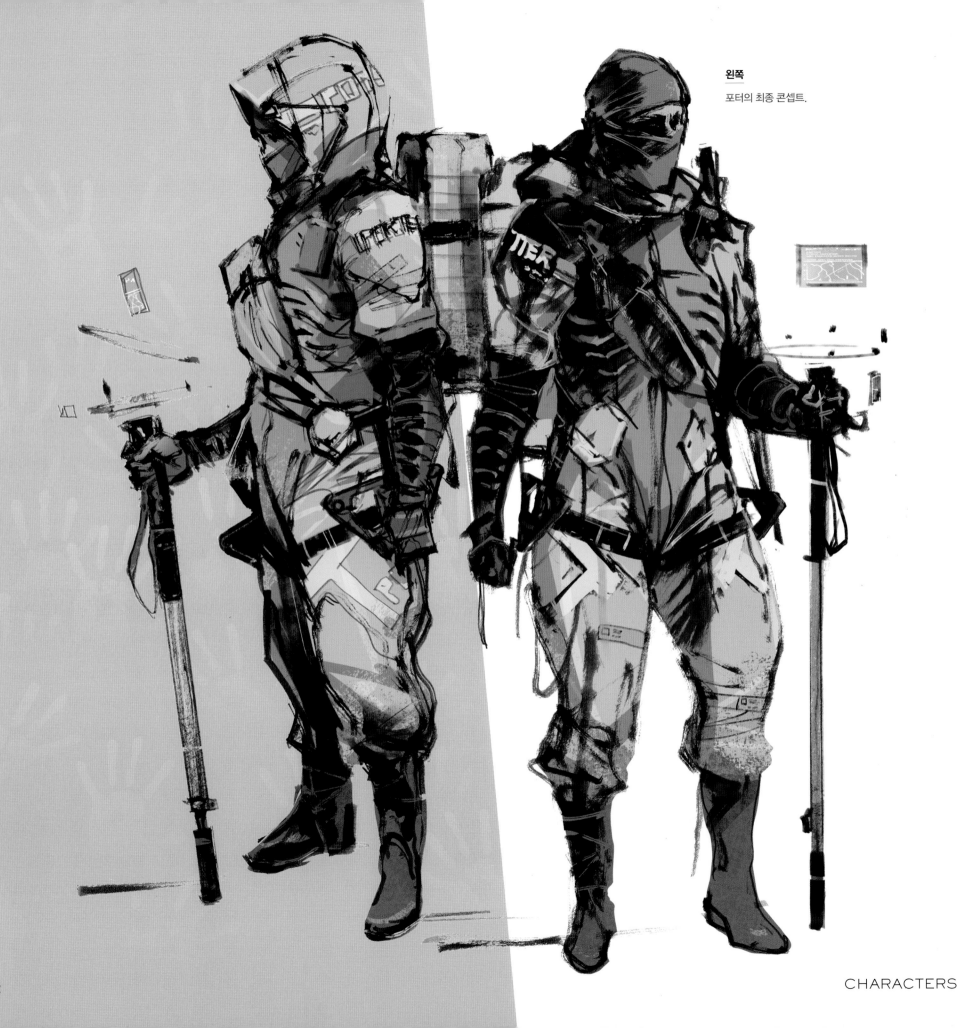

왼쪽

포터의 최종 콘셉트.

CHARACTERS

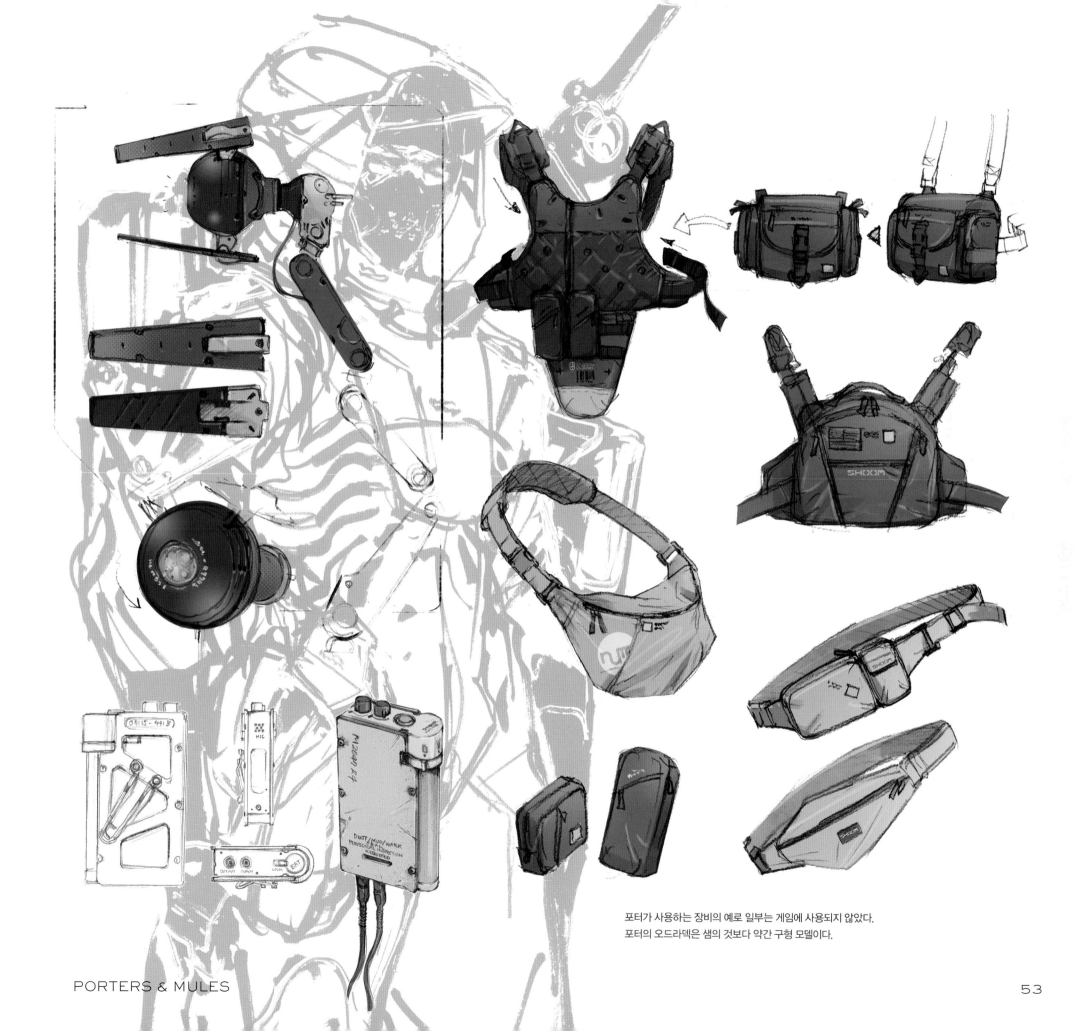

포터가 사용하는 장비의 예로 일부는 게임에 사용되지 않았다.
포터의 오드라덱은 샘의 것보다 약간 구형 모델이다.

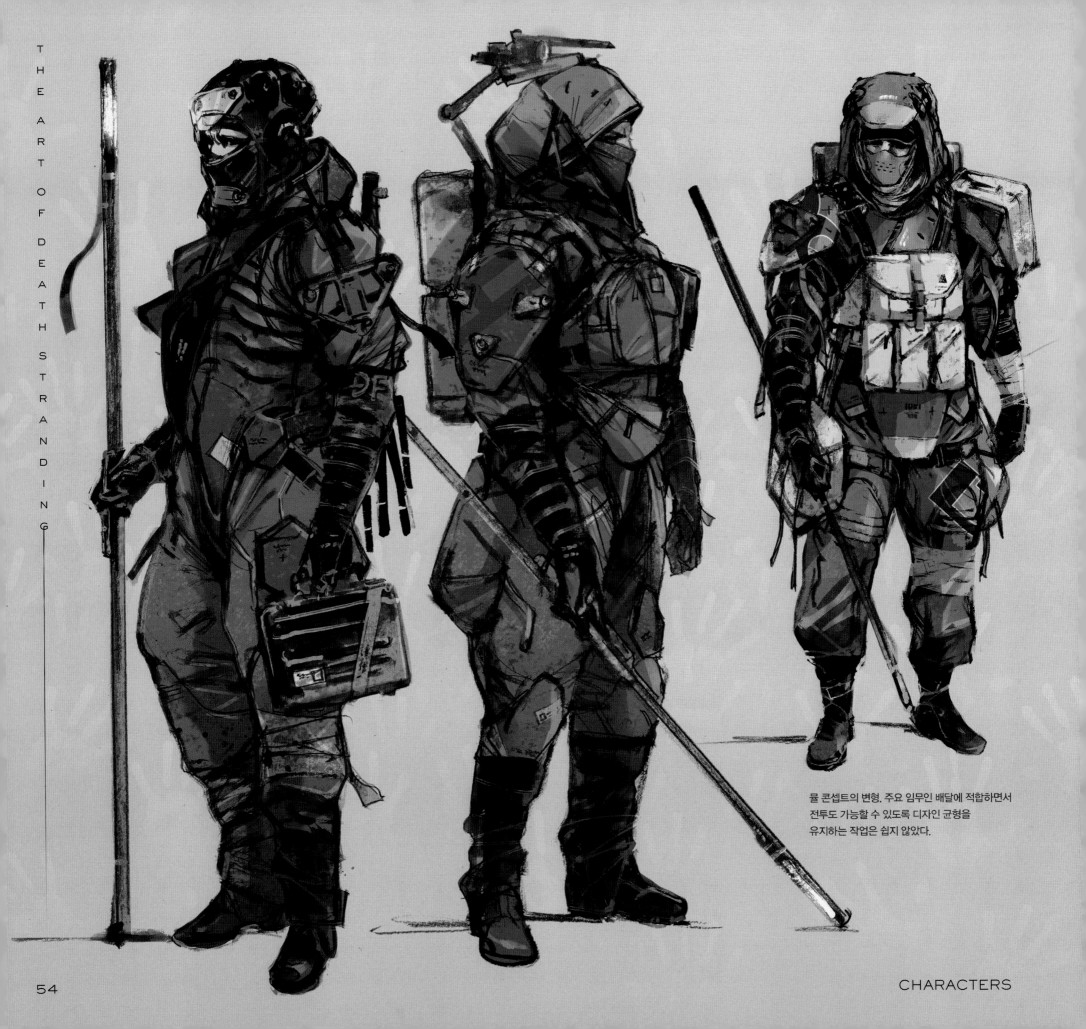

뮬 콘셉트의 변형. 주요 임무인 배달에 적합하면서
전투도 가능할 수 있도록 디자인 균형을
유지하는 작업은 쉽지 않았다.

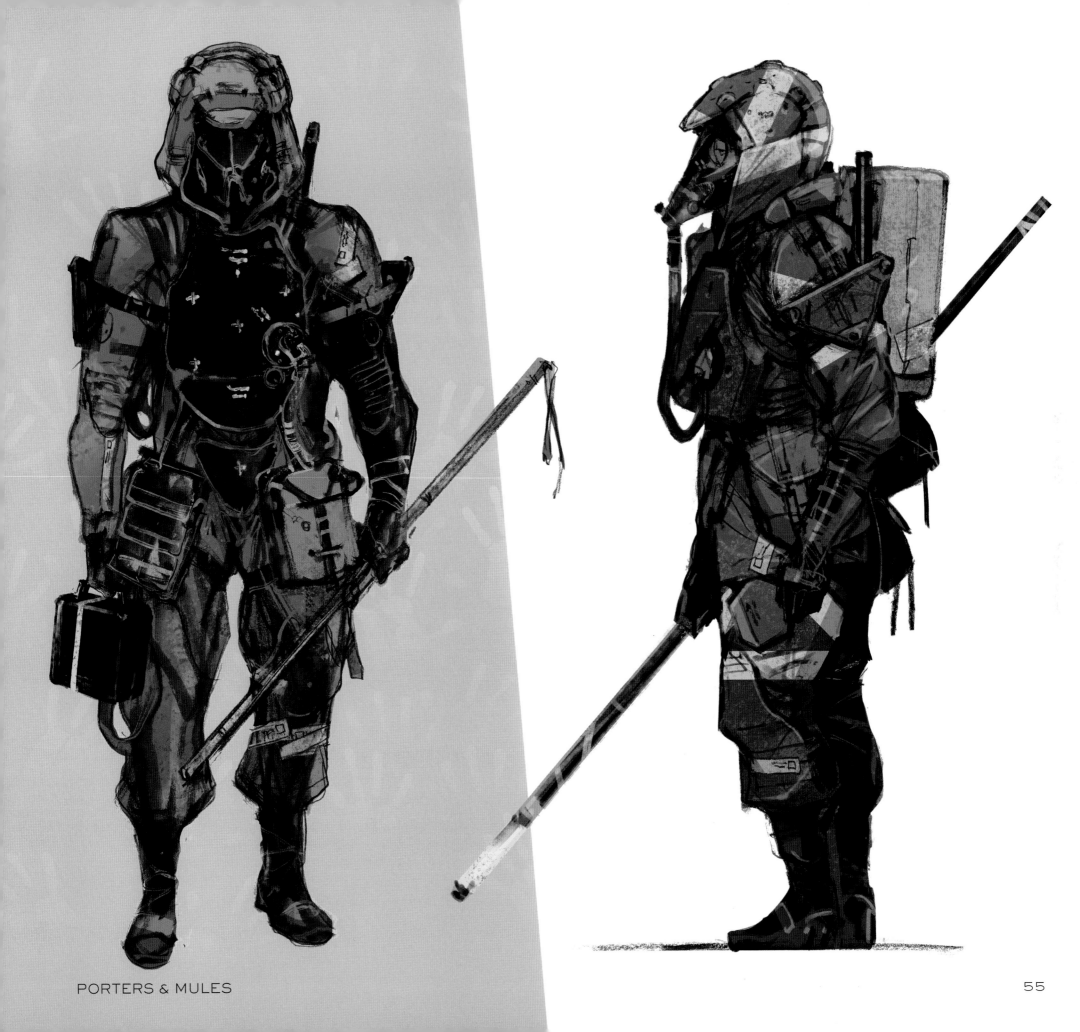

PORTERS & MULES

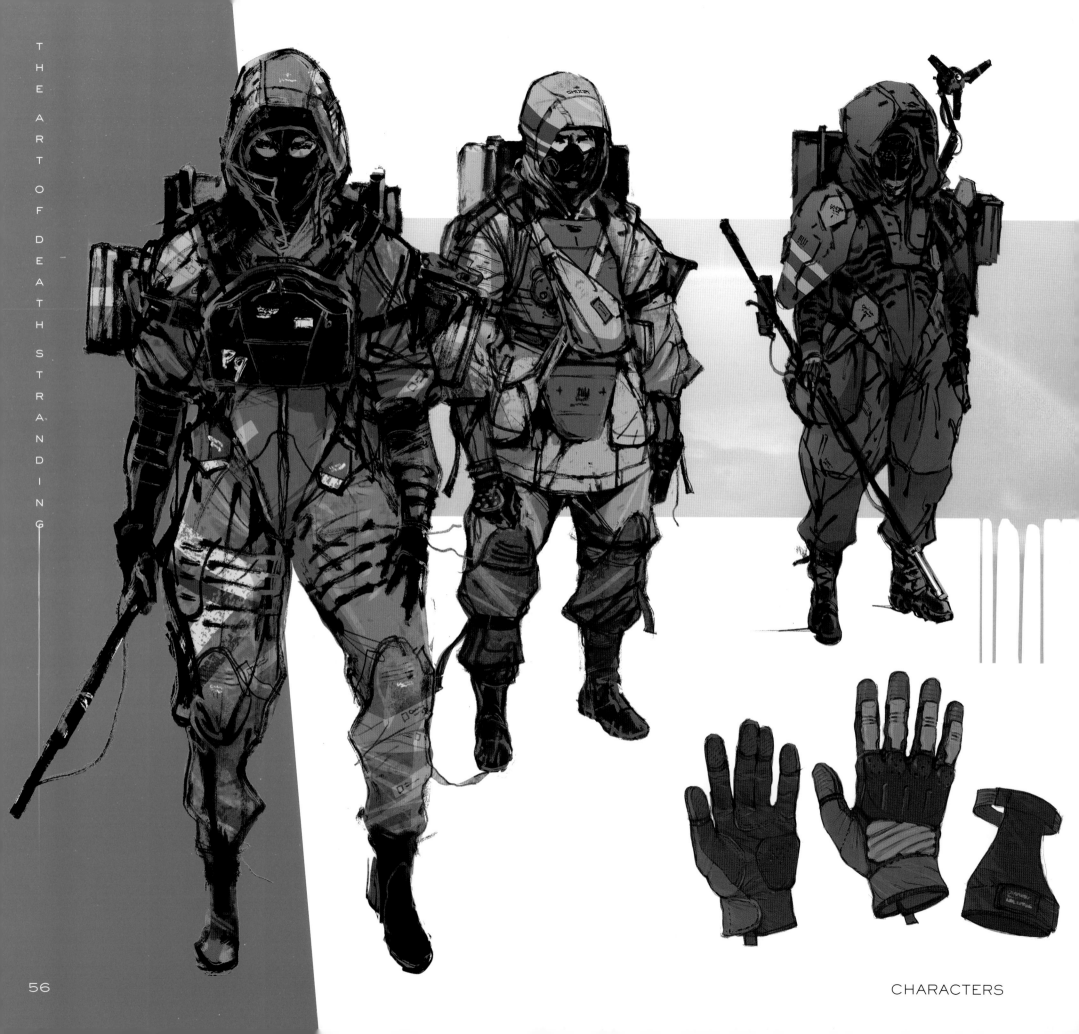

CHARACTERS

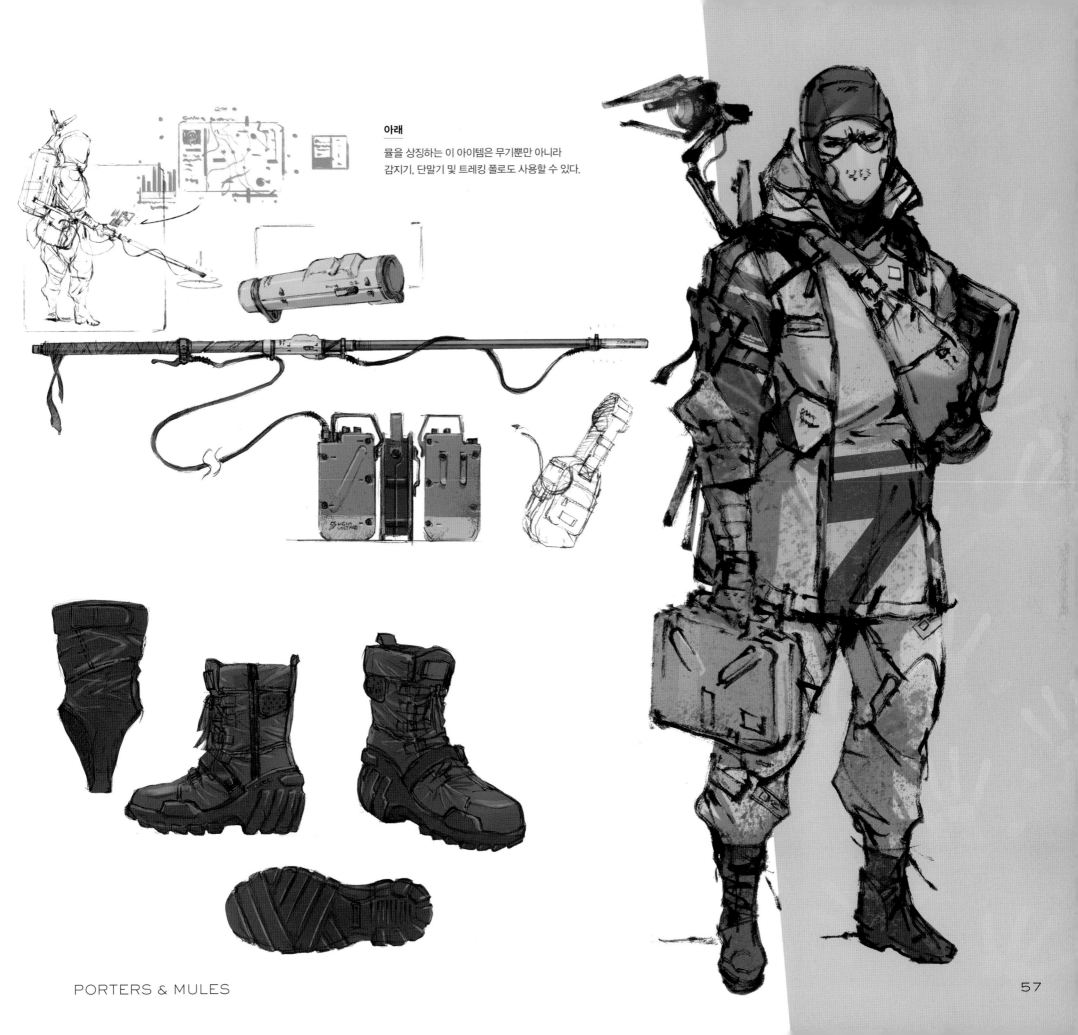

아래

뮬을 상징하는 이 아이템은 무기뿐만 아니라
감지기, 단말기 및 트레킹 폴로도 사용할 수 있다.

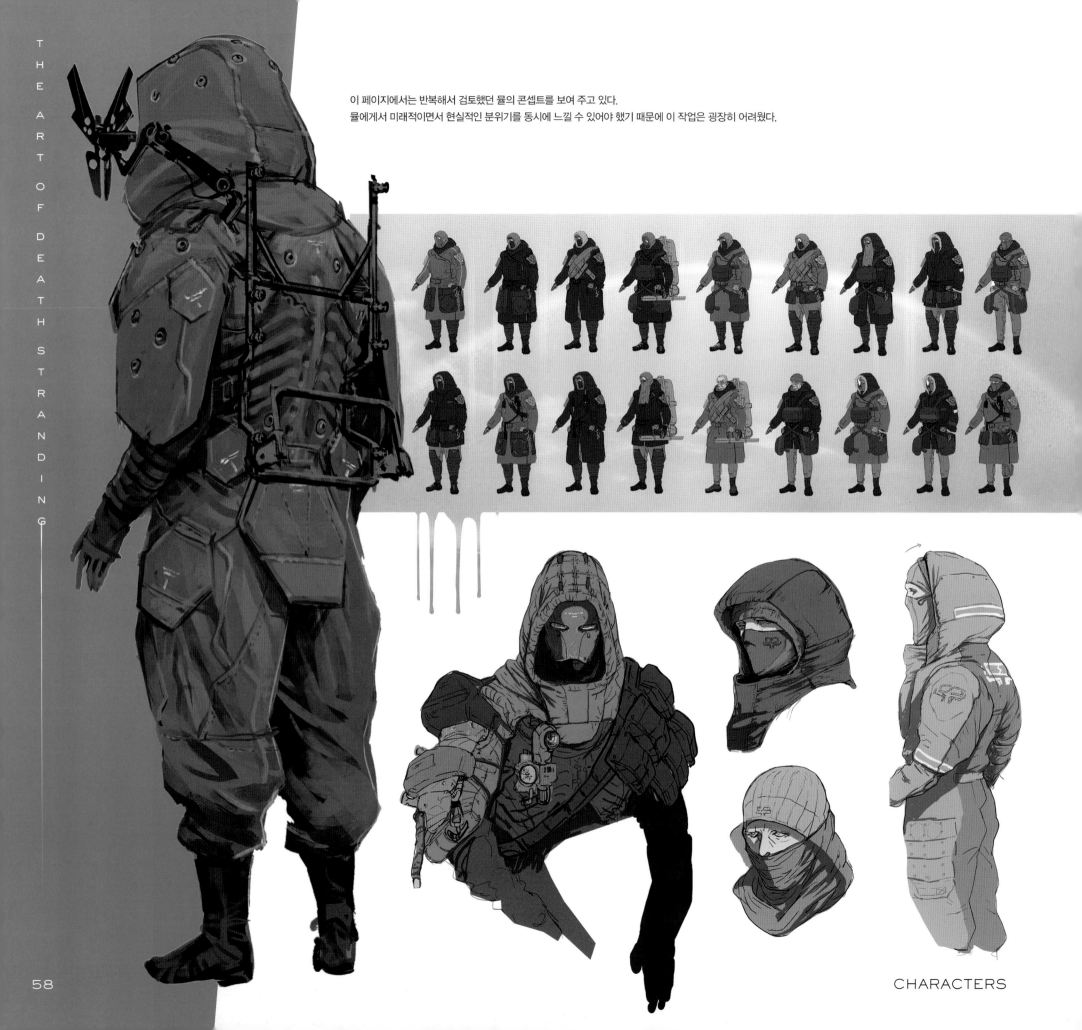

이 페이지에서는 반복해서 검토했던 뮬의 콘셉트를 보여 주고 있다.
뮬에게서 미래적이면서 현실적인 분위기를 동시에 느낄 수 있어야 했기 때문에 이 작업은 굉장히 어려웠다.

CHARACTERS

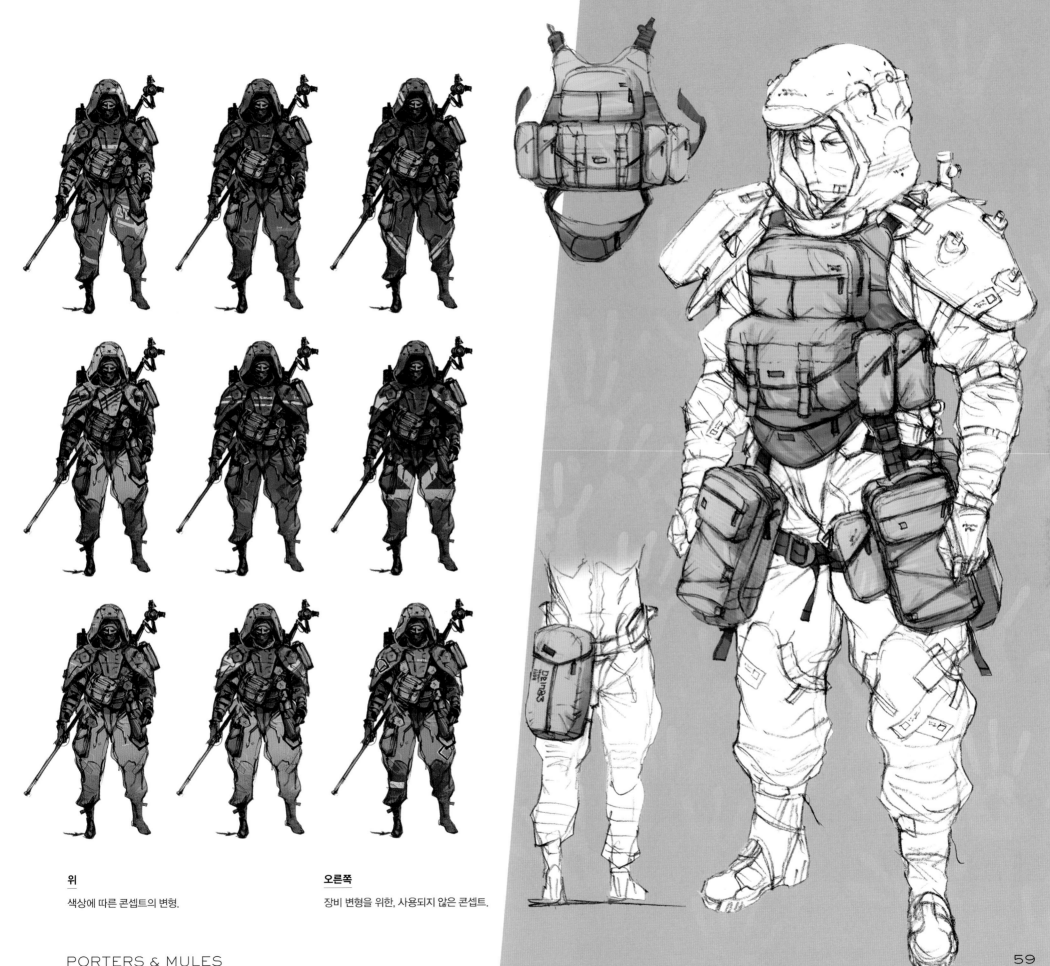

색상에 따른 콘셉트의 변형.

장비 변형을 위한, 사용되지 않은 콘셉트.

PORTERS & MULES

뮬 콘셉트의 변형.

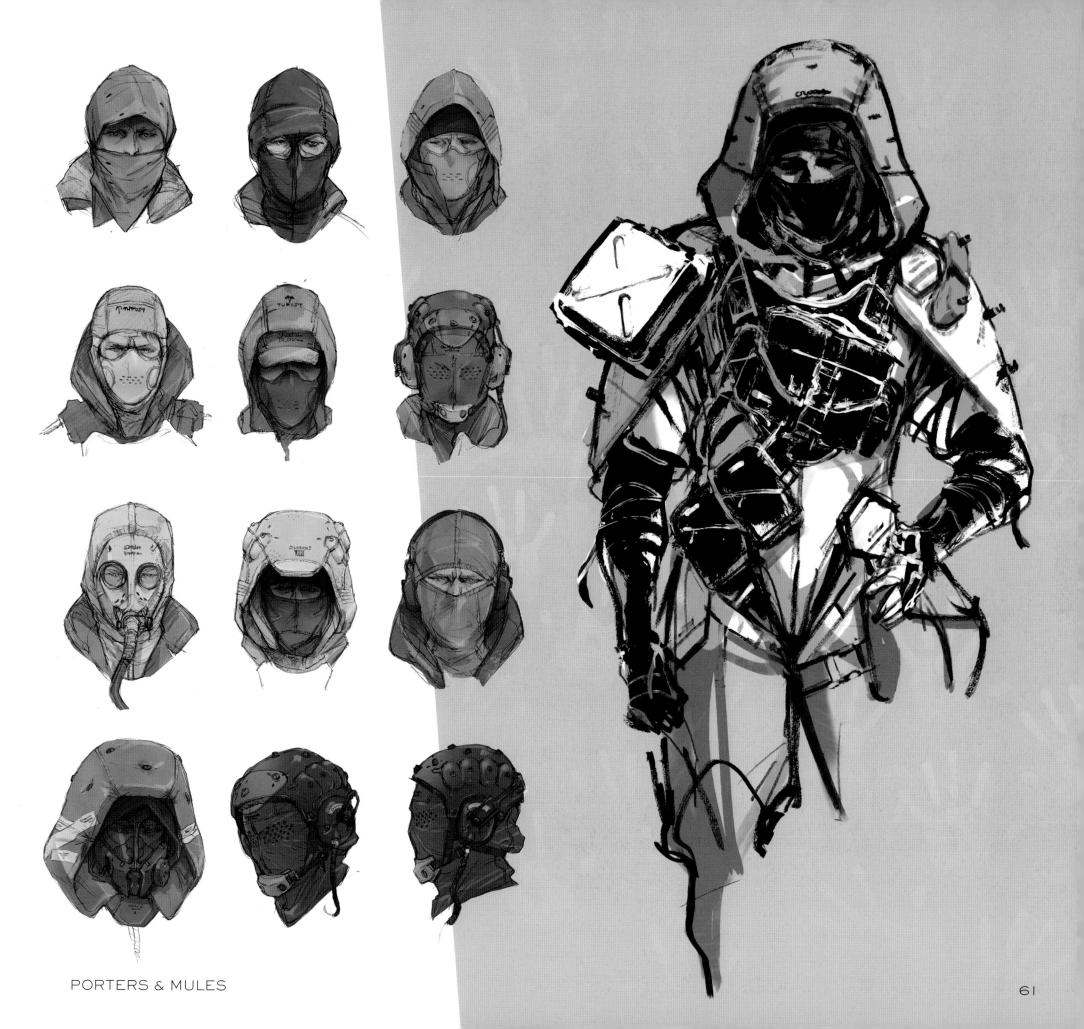

PORTERS & MULES

HIGGS

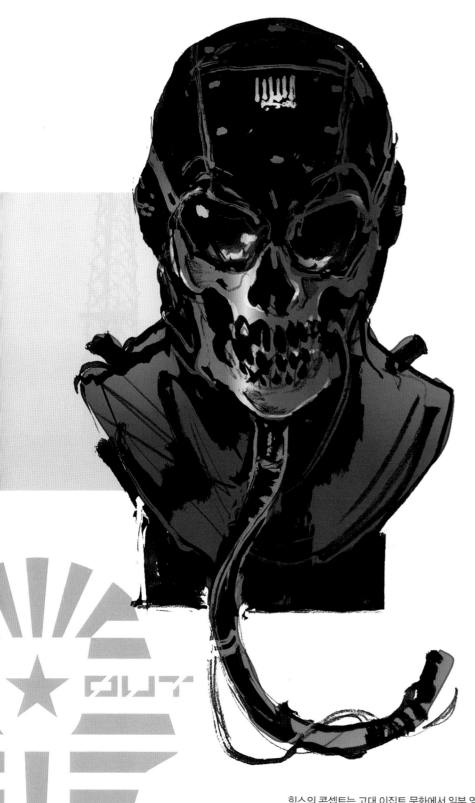

힉스의 콘셉트는 고대 이집트 문화에서 일부 영감을 얻었다.
힉스가 사용하는 오드라덱에는 샘의 것보다 유기적인 디자인이 사용되었다.
힉스와 어울리는 색상은 주로 검은색과 황금색이다.

아래

컷신을 위한 콘셉트.

위

힉스가 착용하는 마스크의 콘셉트.

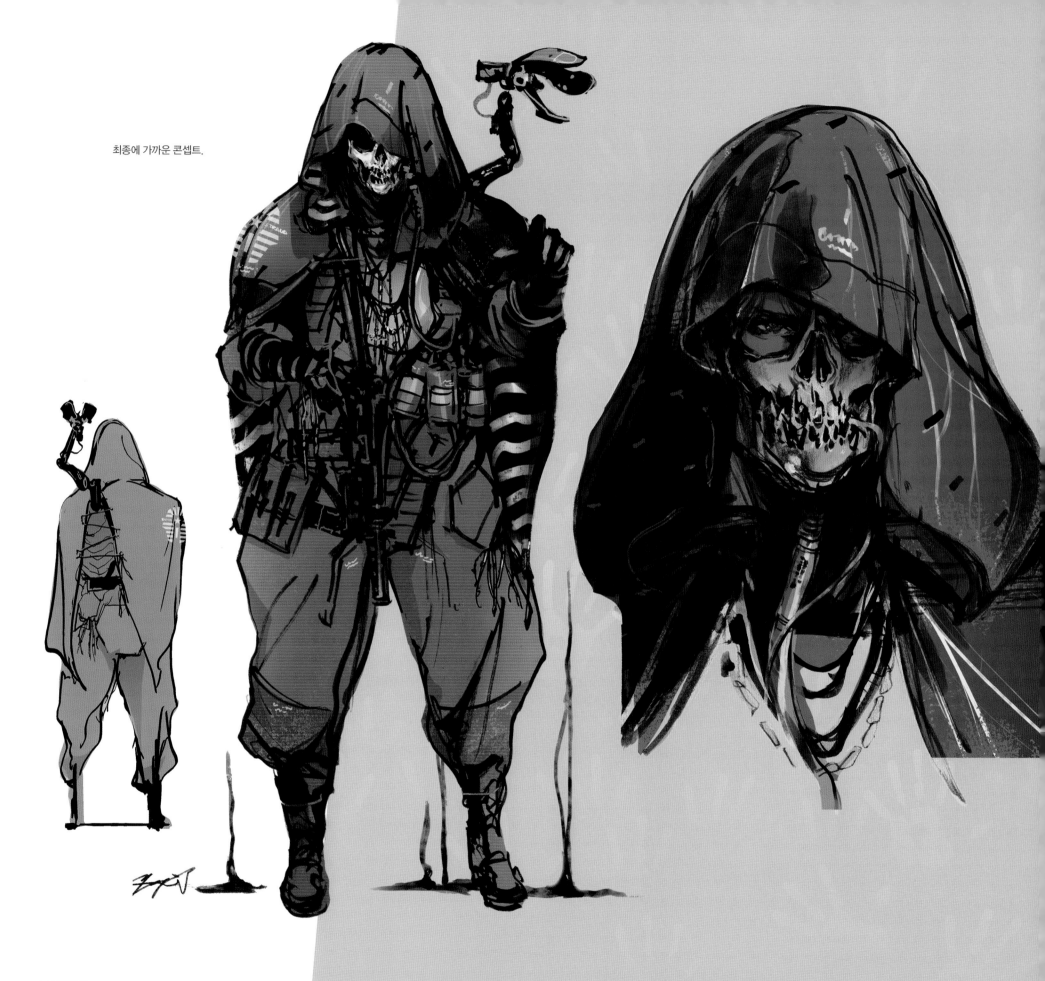

최종에 가까운 콘셉트.

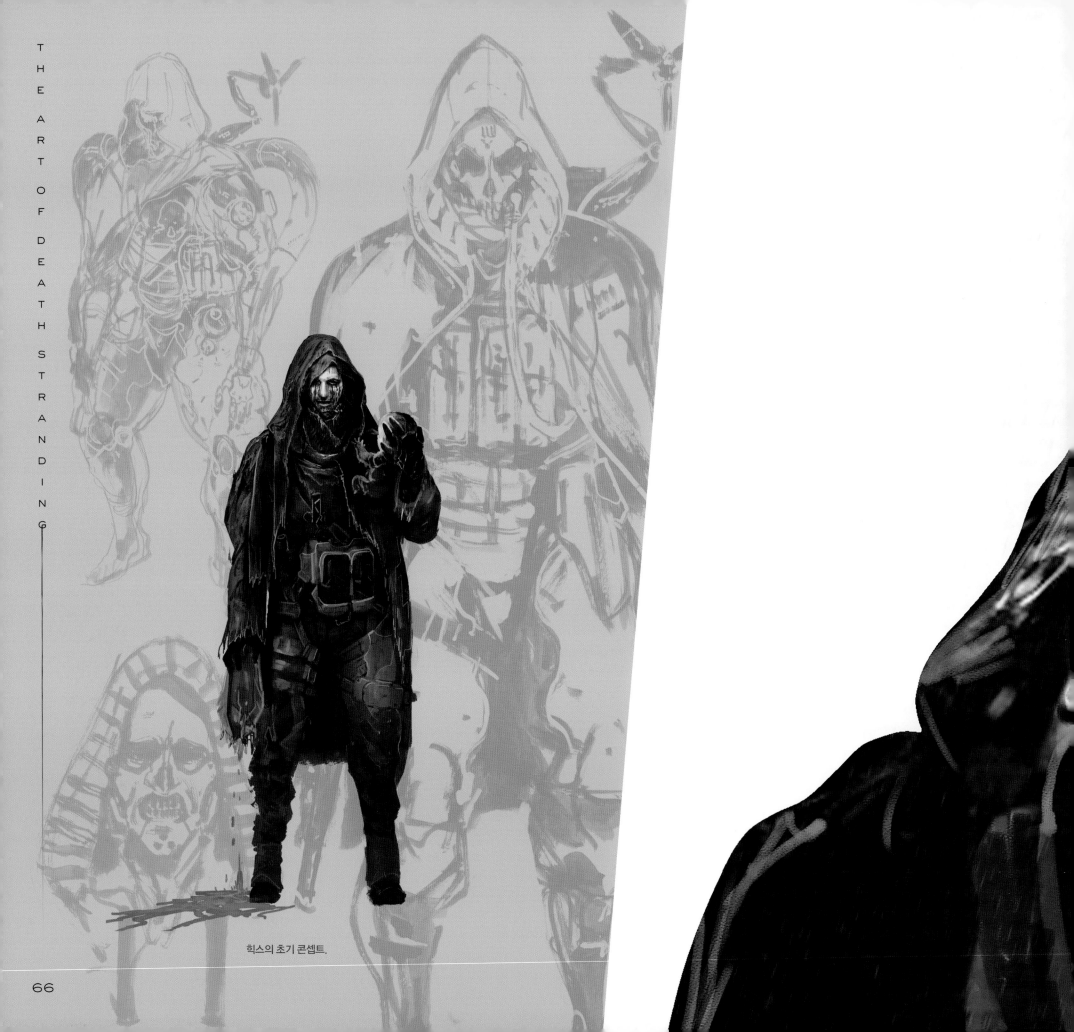

힉스의 초기 콘셉트.

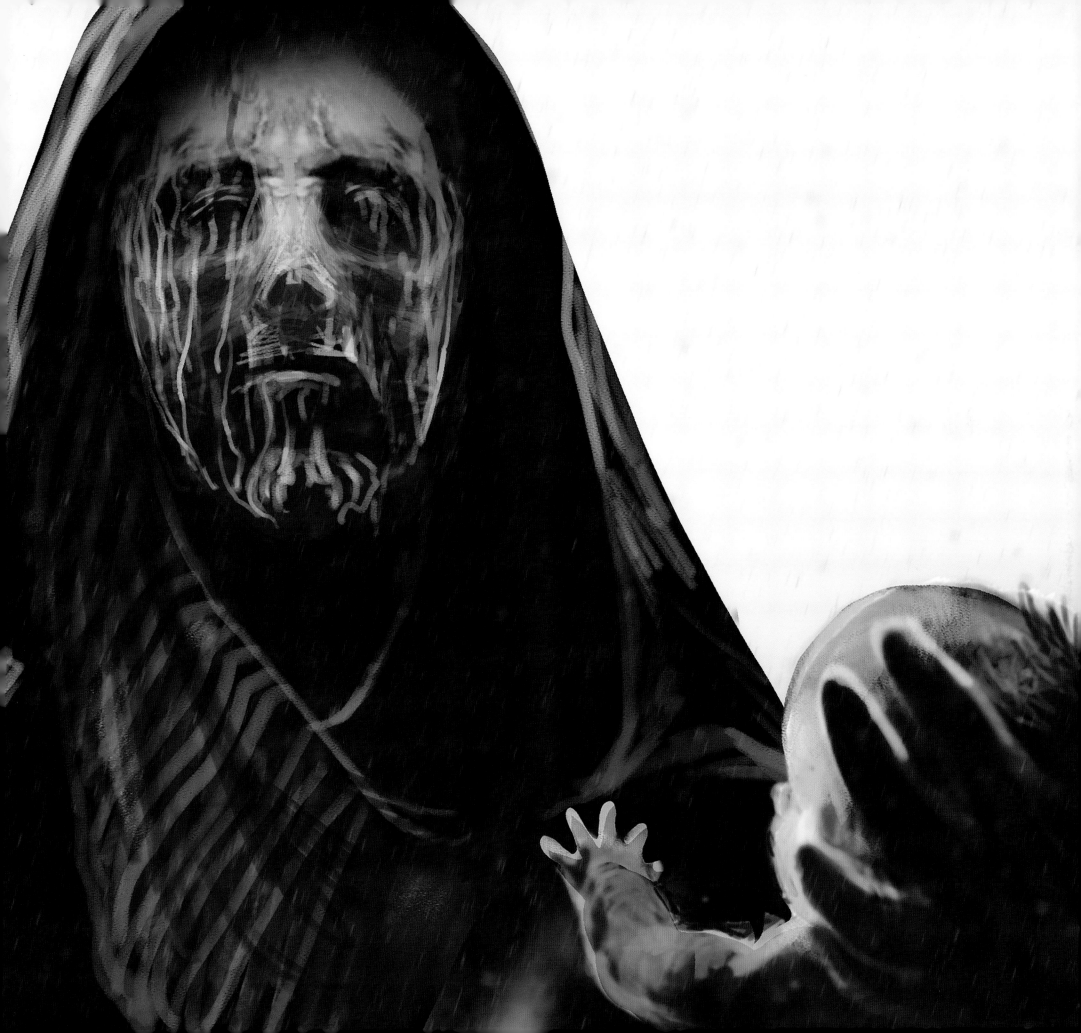

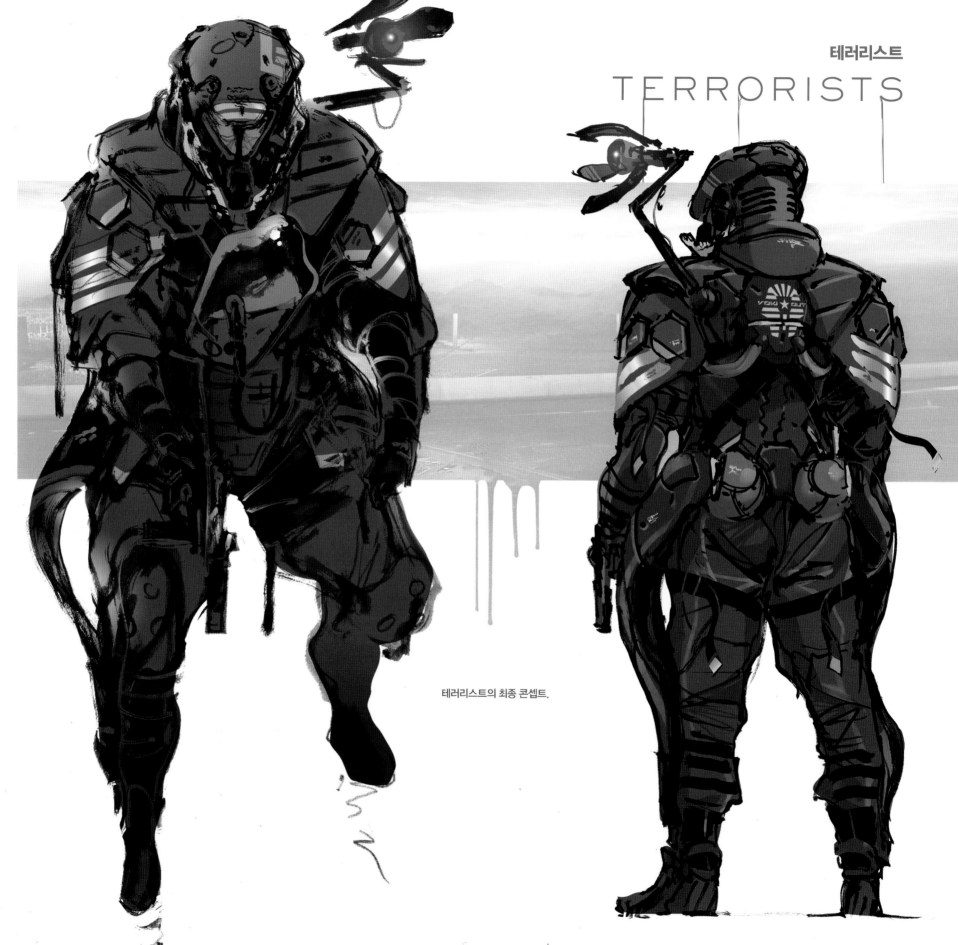

테러리스트

TERRORISTS

테러리스트의 최종 콘셉트.

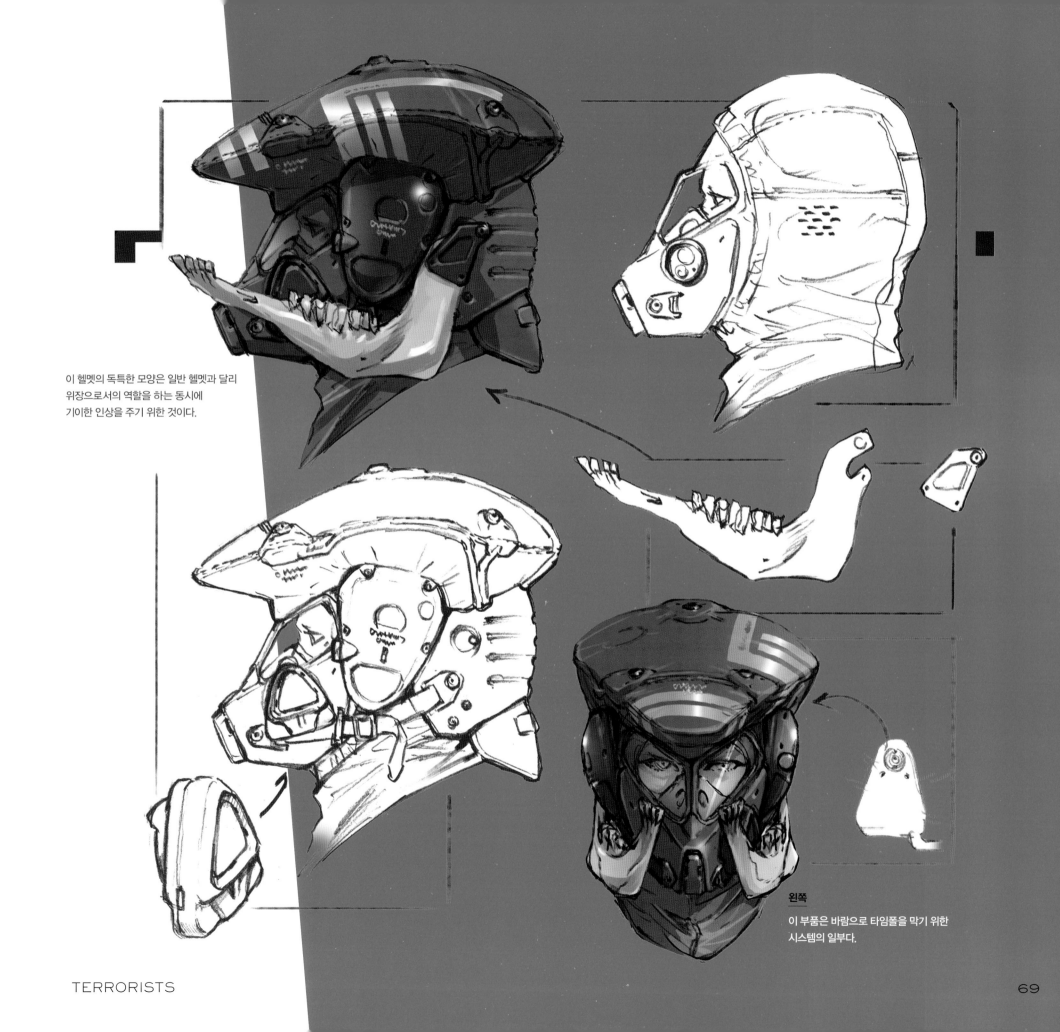

이 헬멧의 독특한 모양은 일반 헬멧과 달리
위장으로서의 역할을 하는 동시에
기이한 인상을 주기 위한 것이다.

왼쪽

이 부품은 바람으로 타임폴을 막기 위한
시스템의 일부다.

TERRORISTS

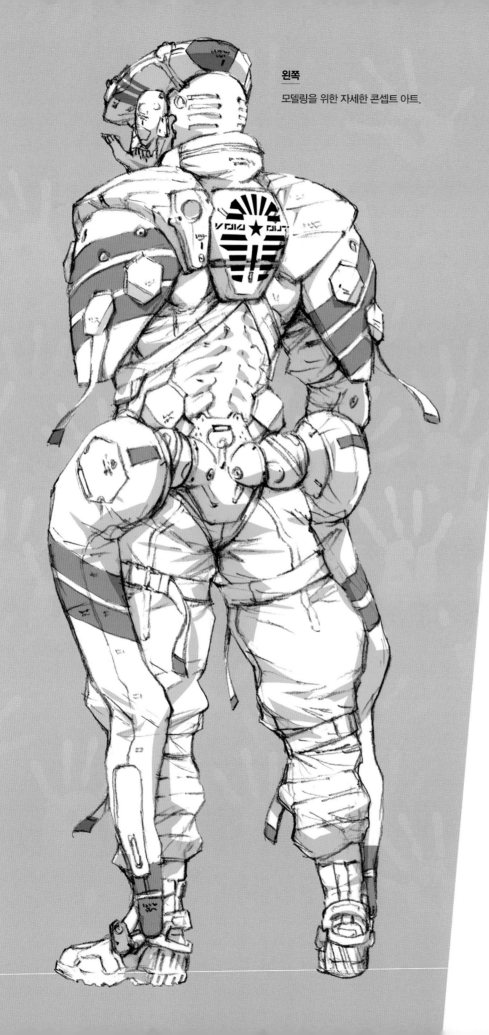

왼쪽

모델링을 위한 자세한 콘셉트 아트.

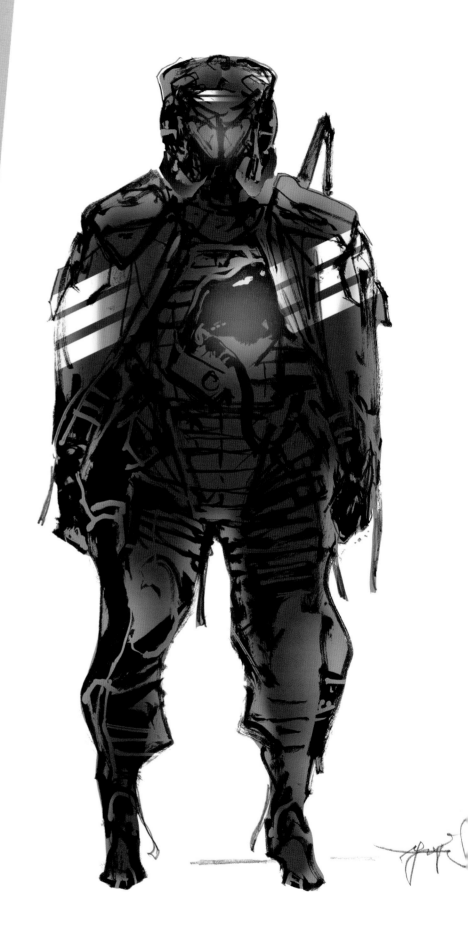

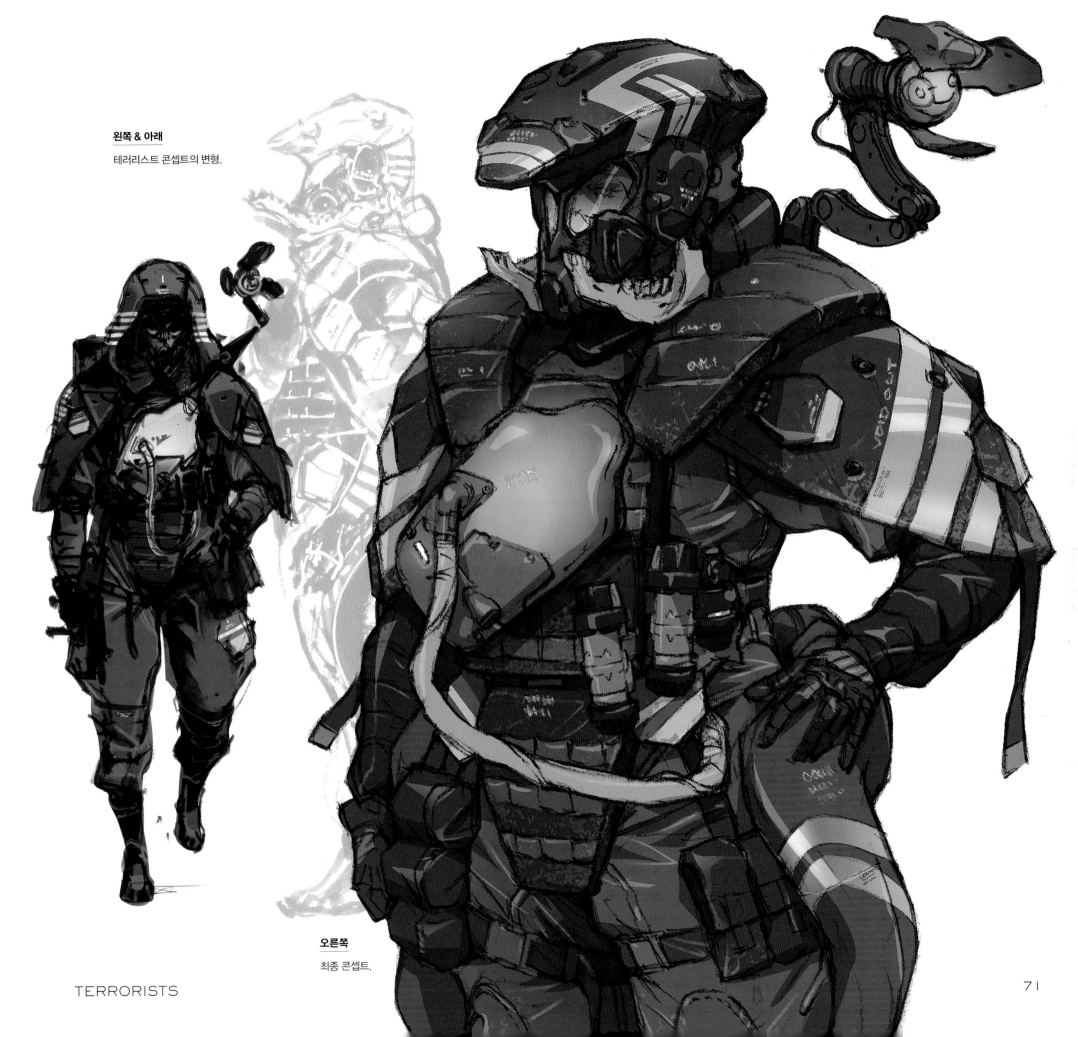

왼쪽 & 아래

테러리스트 콘셉트의 변형.

오른쪽

최종 콘셉트.

TERRORISTS

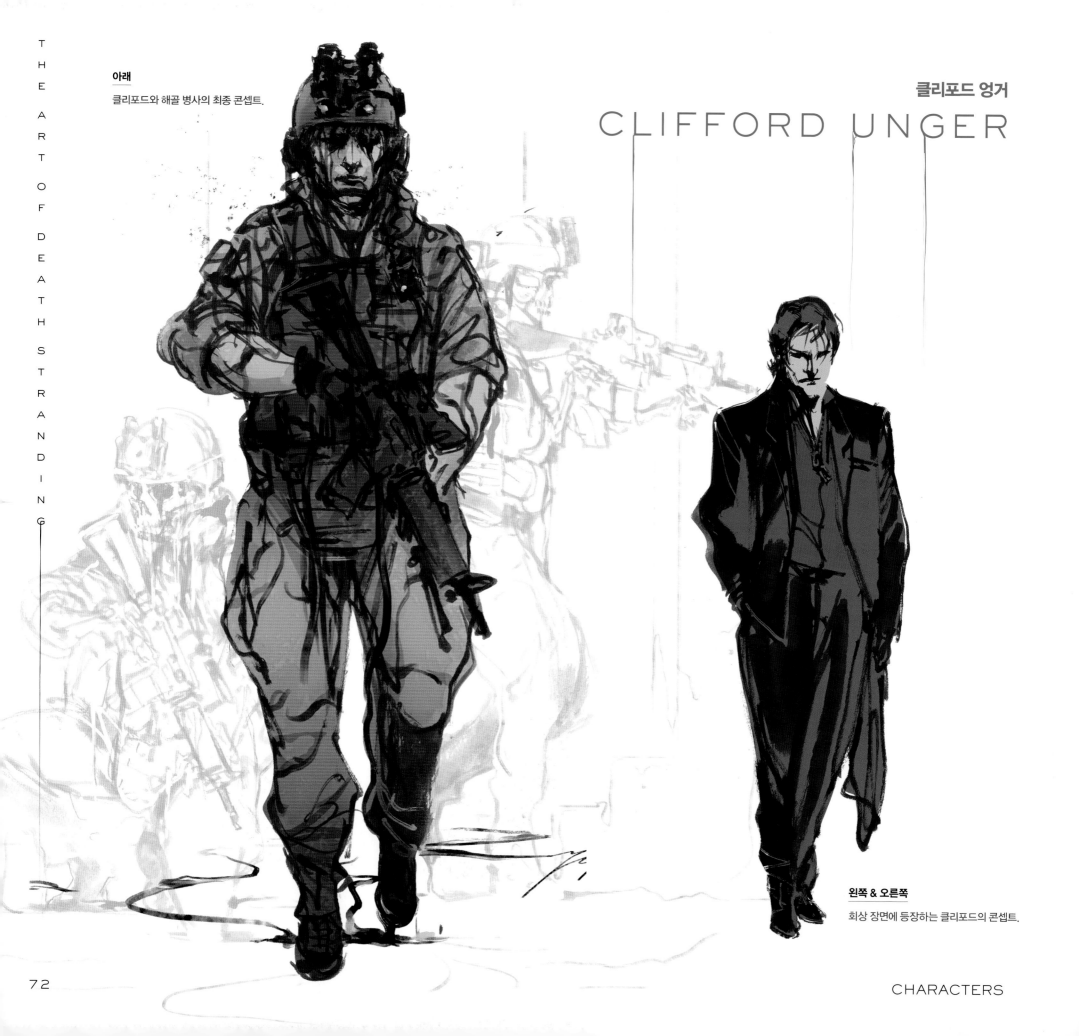

클리포드 엉거

CLIFFORD UNGER

아래
클리포드와 해골 병사의 최종 콘셉트.

왼쪽 & 오른쪽
회상 장면에 등장하는 클리포드의 콘셉트.

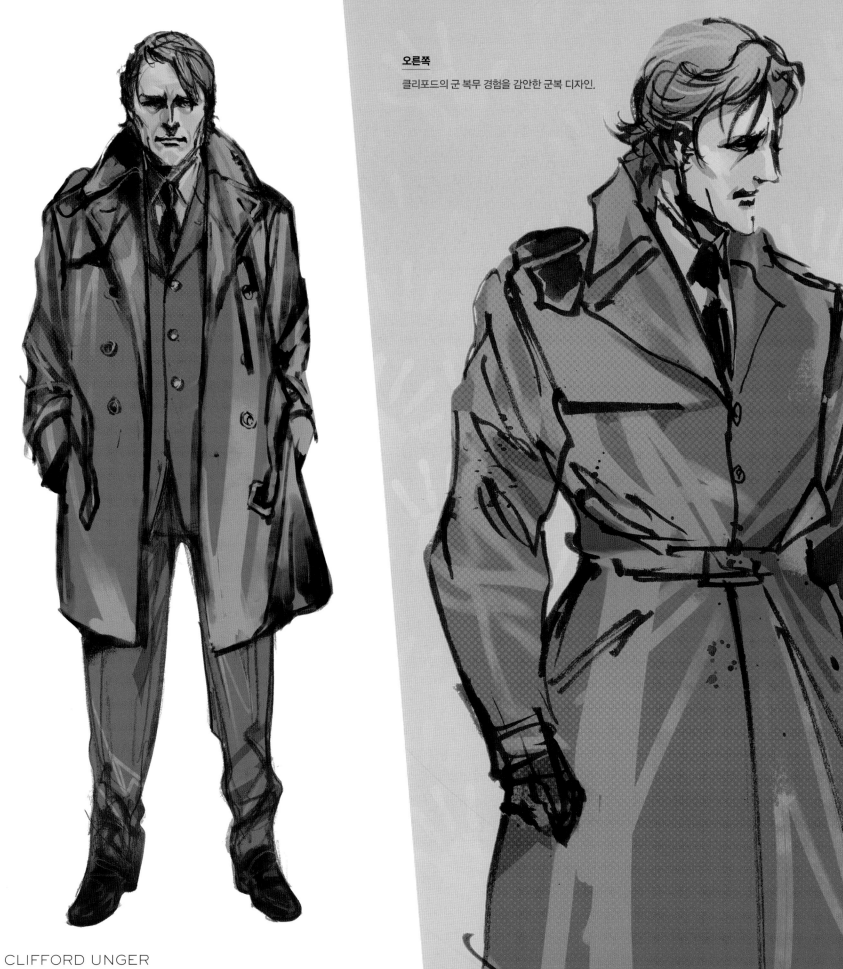

클리포드의 군 복무 경험을 감안한 군복 디자인.

CLIFFORD UNGER

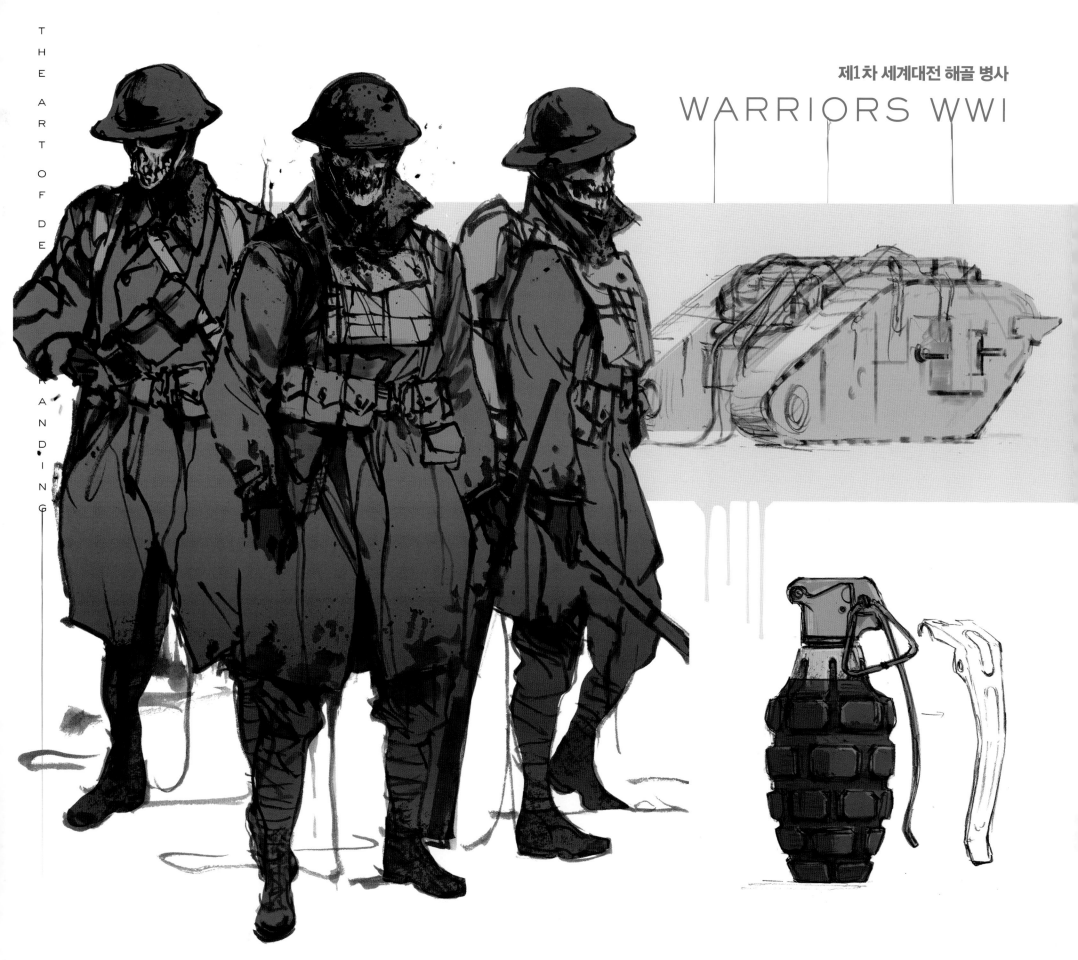

제1차 세계대전 해골 병사

WARRIORS WWI

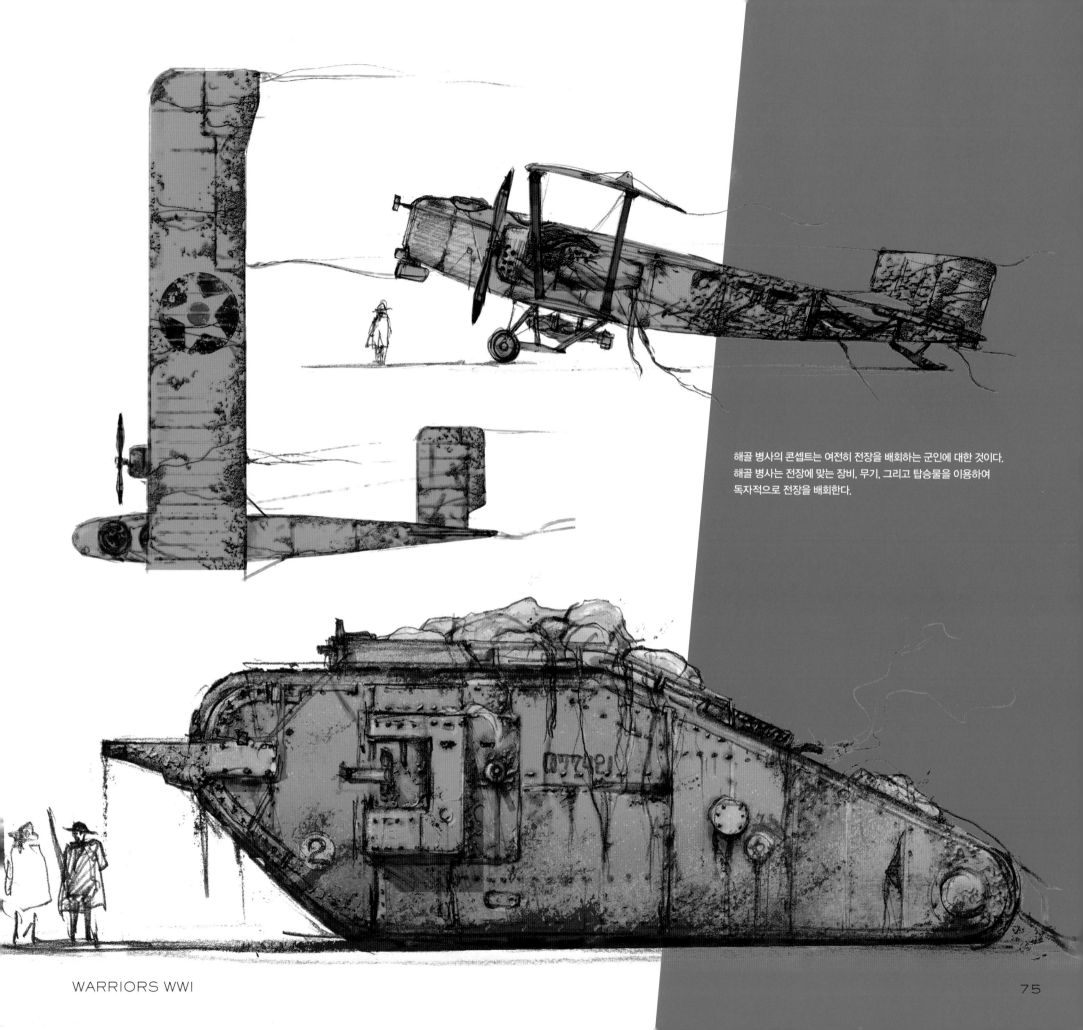

해골 병사의 콘셉트는 여전히 전장을 배회하는 군인에 대한 것이다.
해골 병사는 전장에 맞는 장비, 무기, 그리고 탑승물을 이용하여
독자적으로 전장을 배회한다.

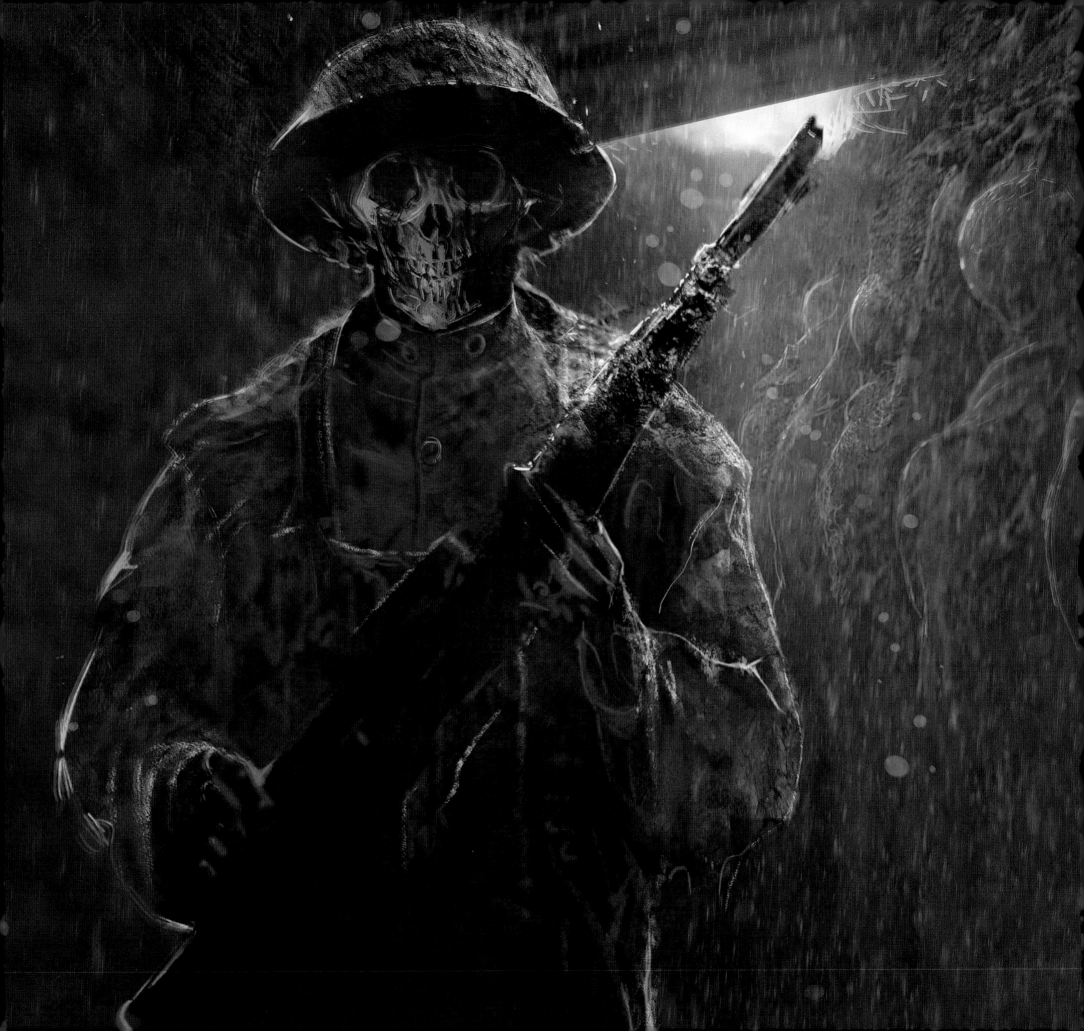

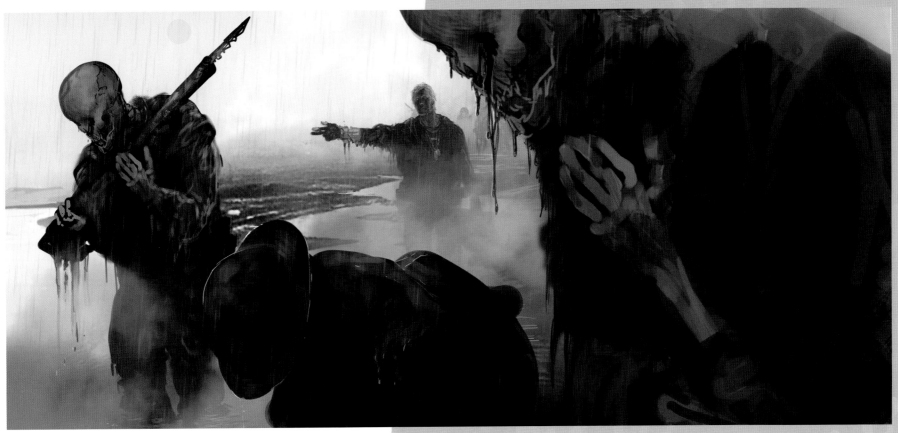

제1차 세계대전의 전투는 이 전쟁을 상징하는 참호에서 일어난다.

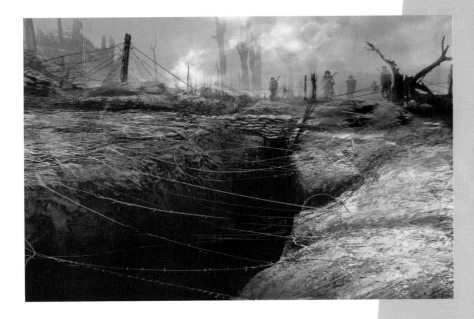 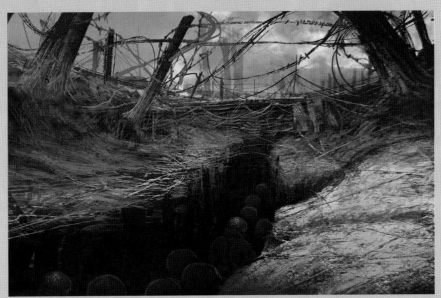

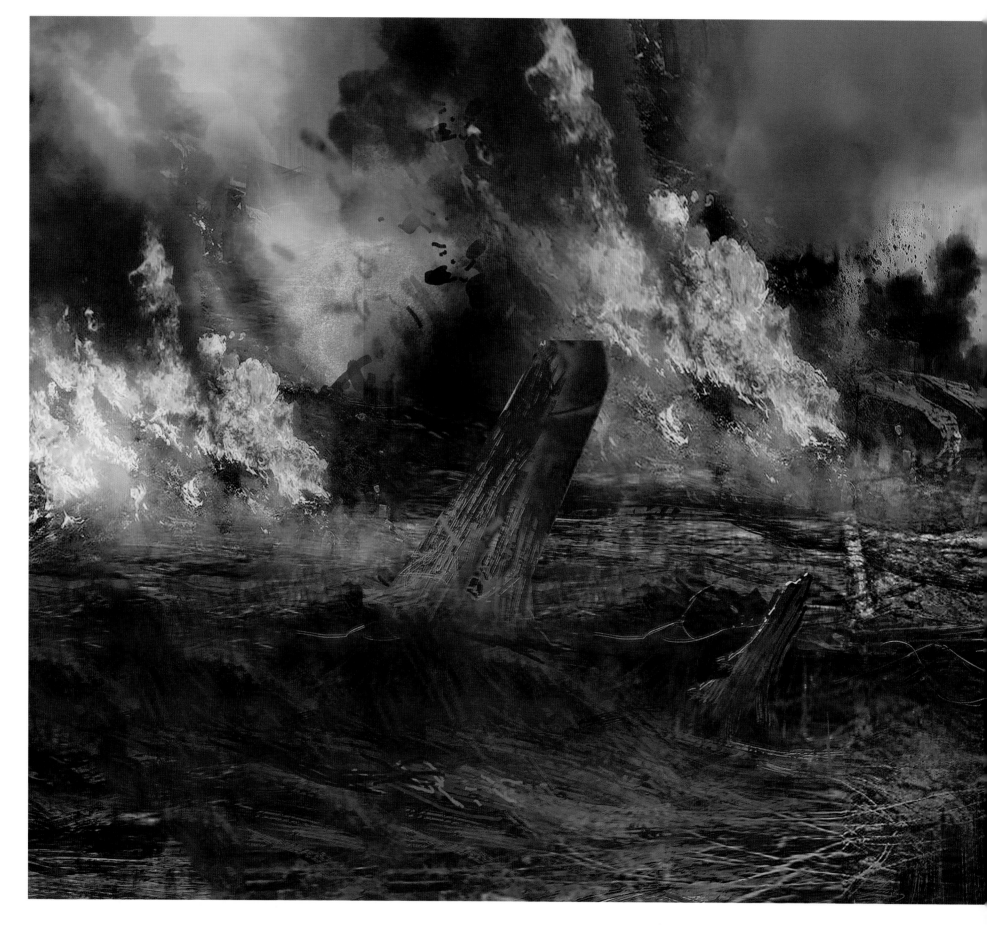

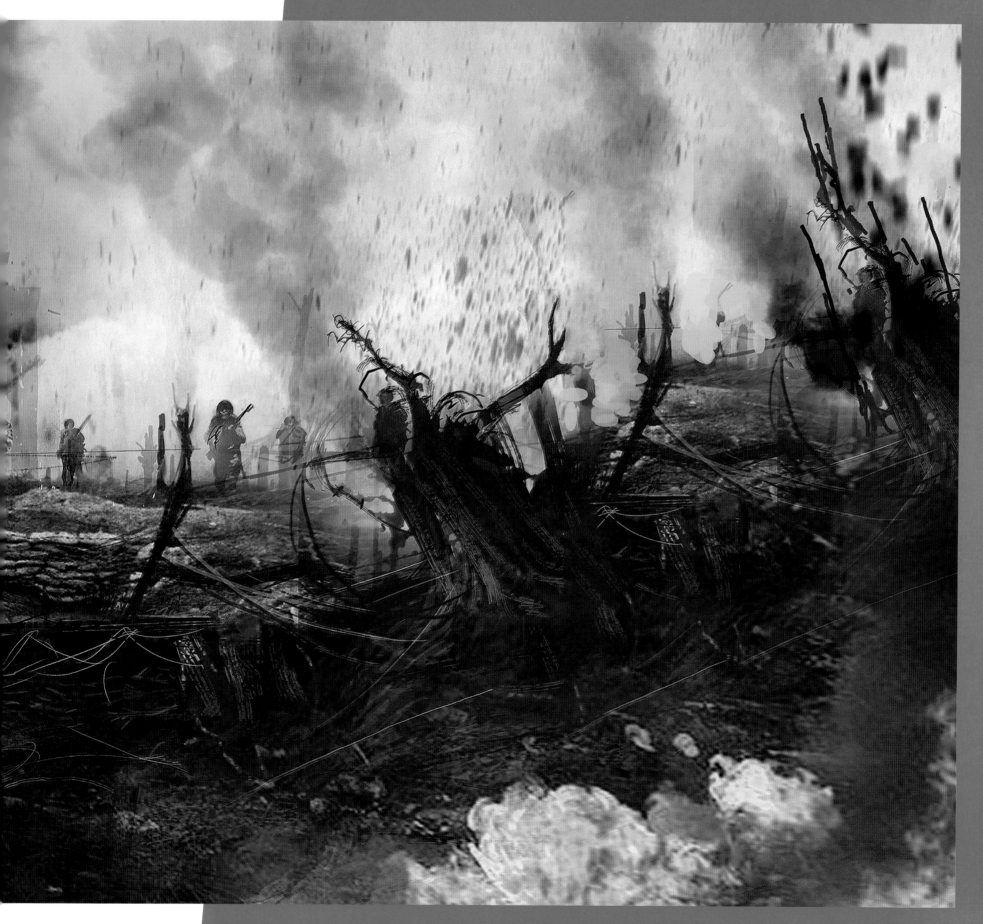

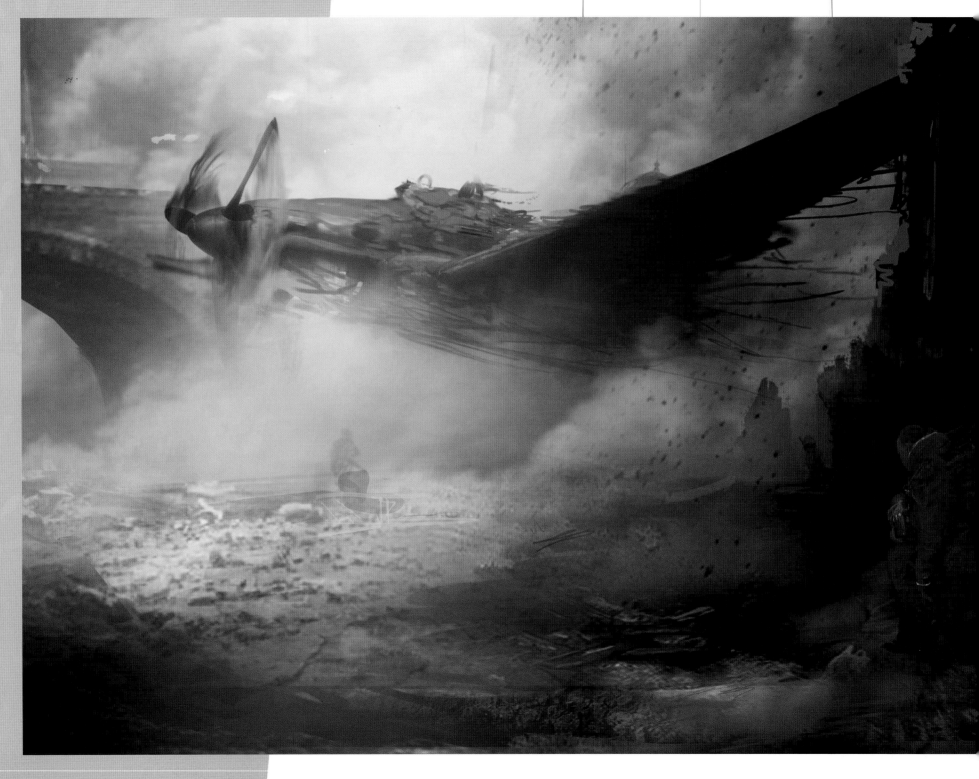

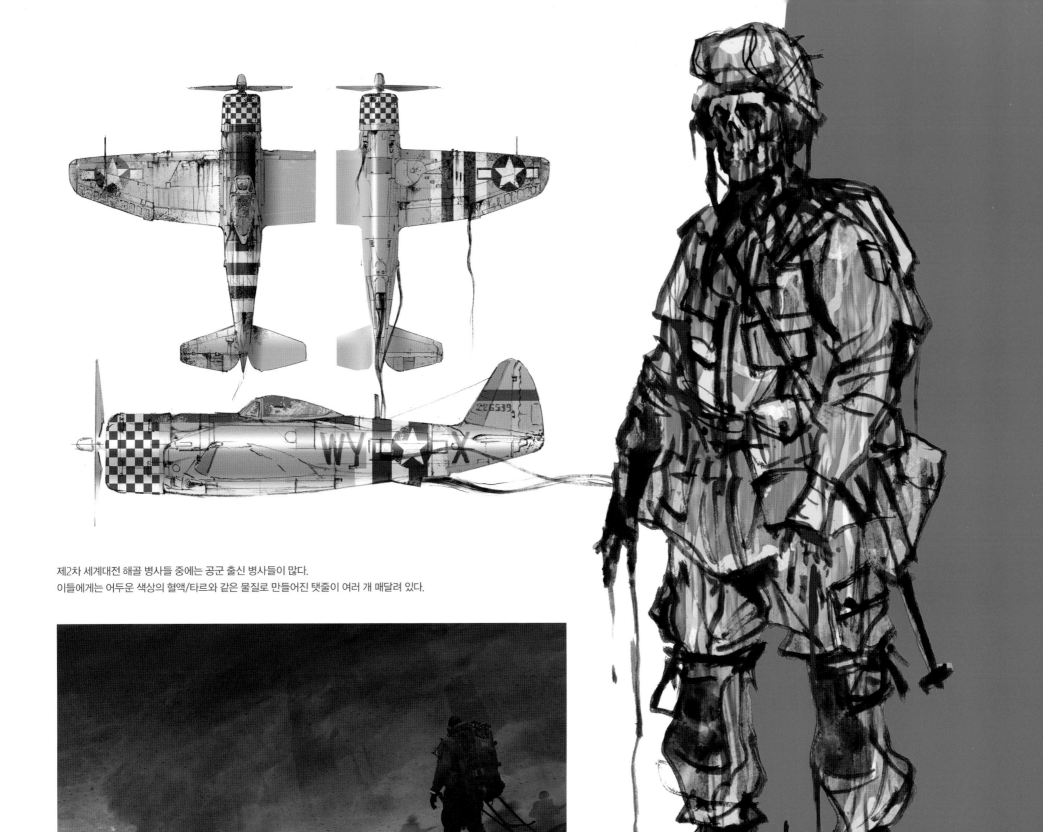

제2차 세계대전 해골 병사들 중에는 공군 출신 병사들이 많다.
이들에게는 어두운 색상의 혈액/타르와 같은 물질로 만들어진 탯줄이 여러 개 매달려 있다.

WARRIORS WWII

81

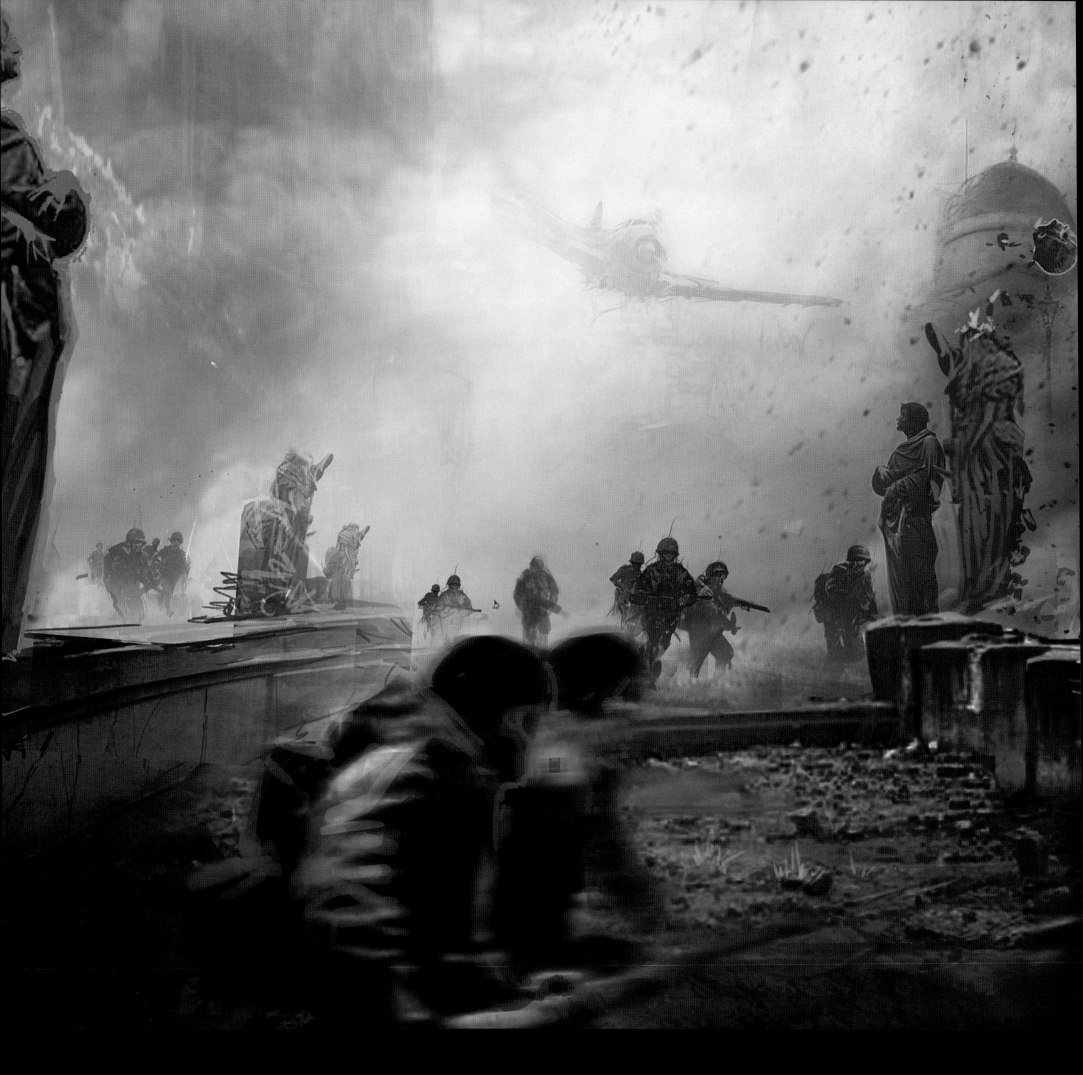

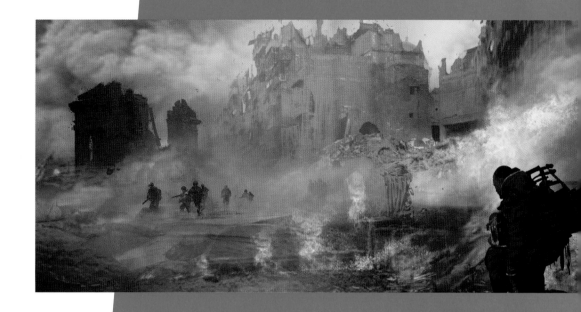

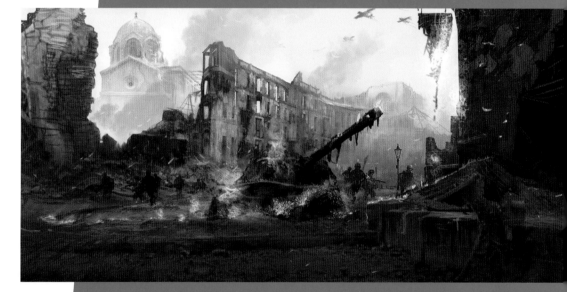

제2차 세계대전 지역은 그 이후로 시가전을 의미한다.

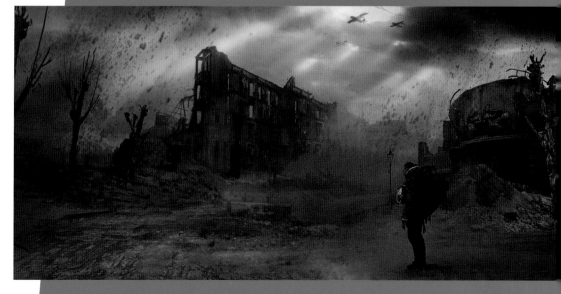

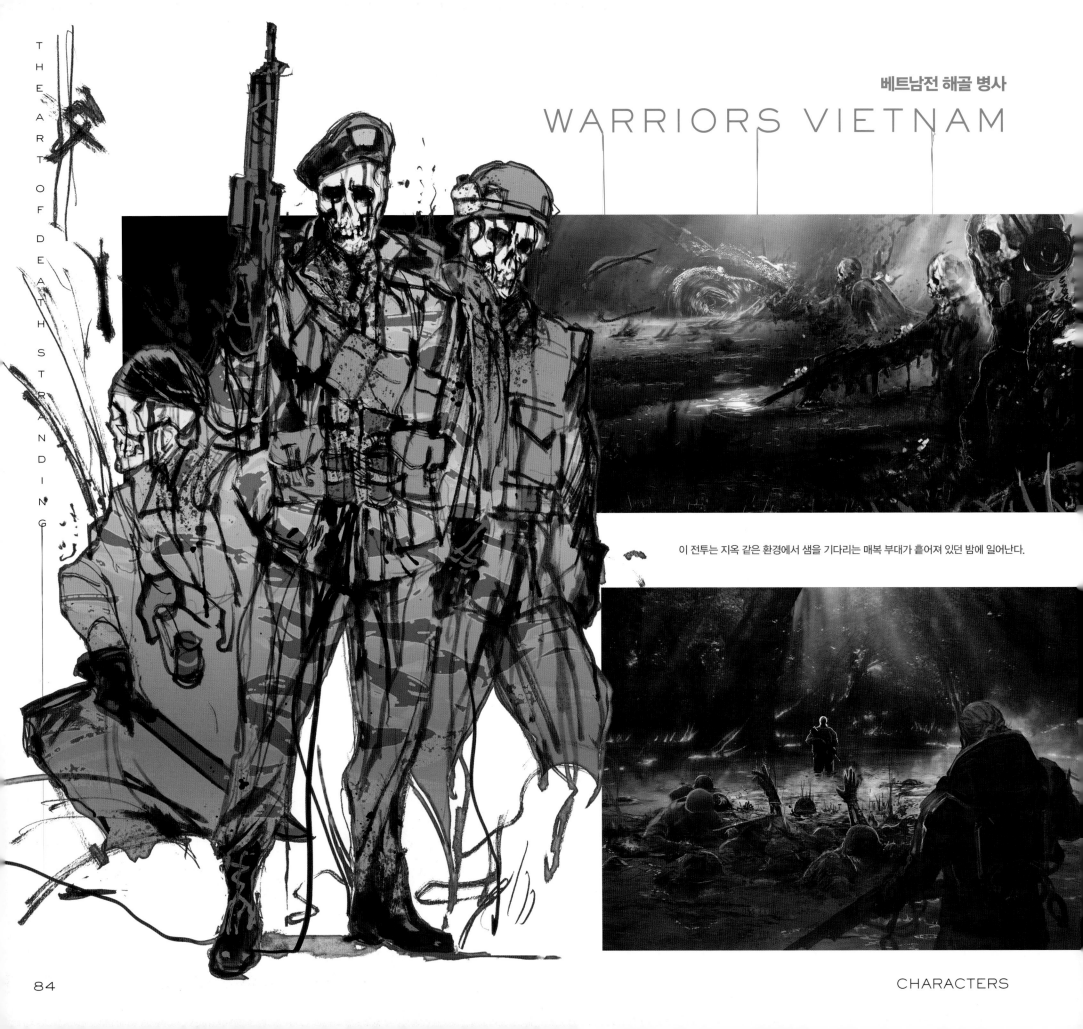

베트남전 해골 병사

WARRIORS VIETNAM

이 전투는 지옥 같은 환경에서 샘을 기다리는 매복 부대가 흩어져 있던 밤에 일어난다.

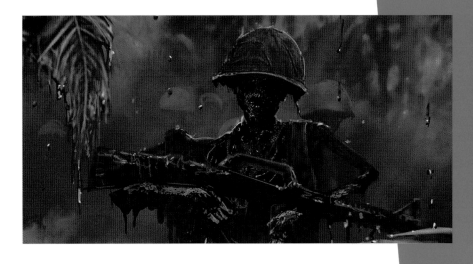
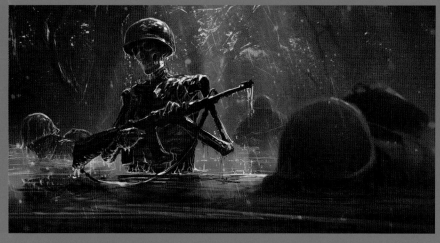
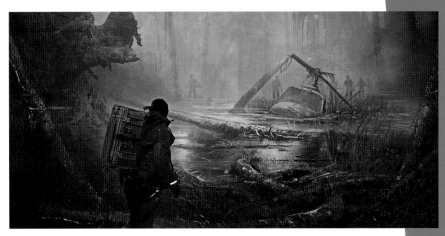
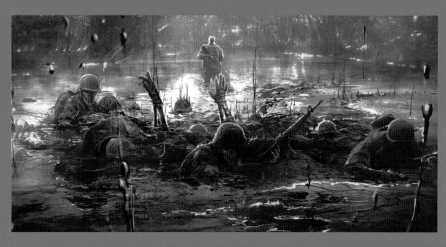
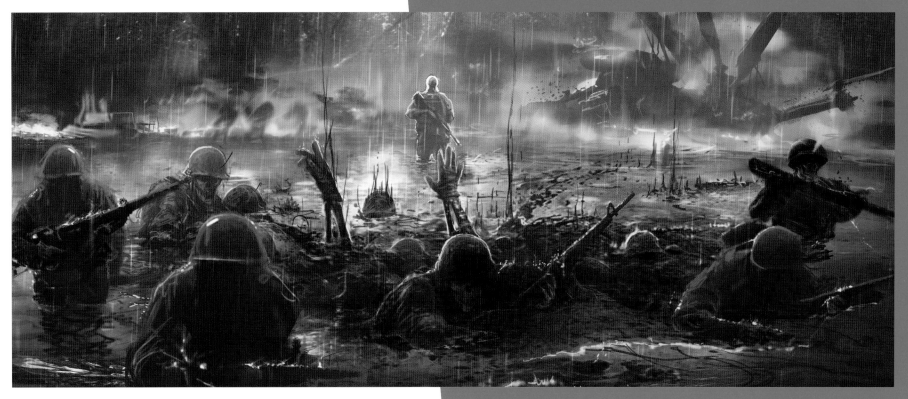

WARRIORS VIETNAM

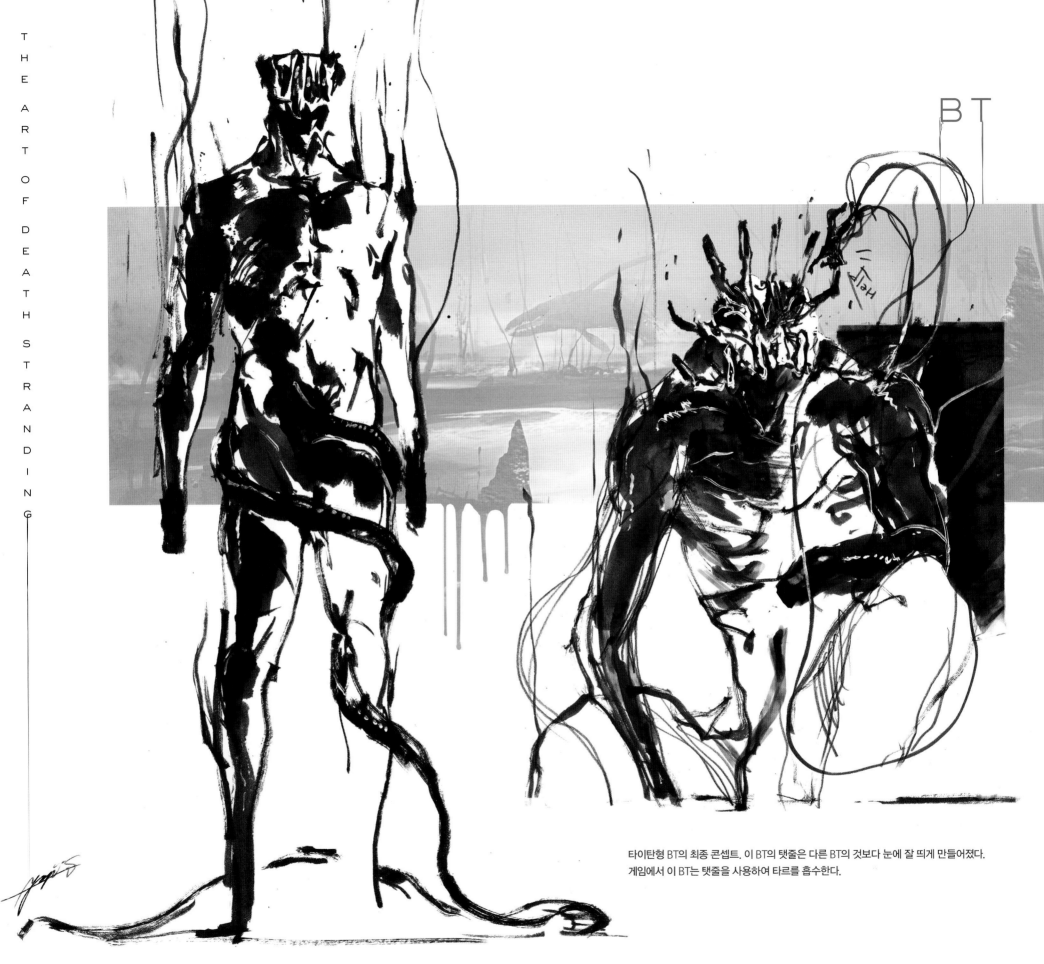

BT

타이탄형 BT의 최종 콘셉트. 이 BT의 탯줄은 다른 BT의 것보다 눈에 잘 띄게 만들어졌다.
게임에서 이 BT는 탯줄을 사용하여 타르를 흡수한다.

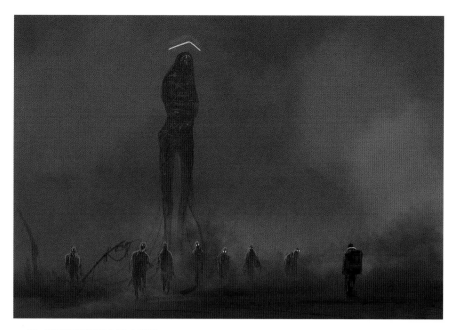

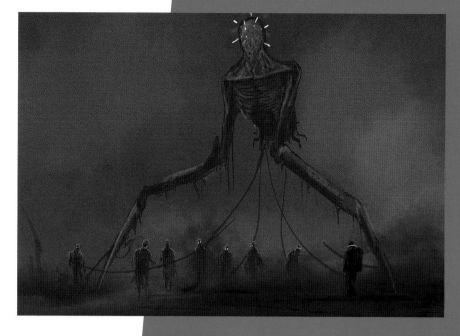

위 타이탄형 BT의 초기 스케치.

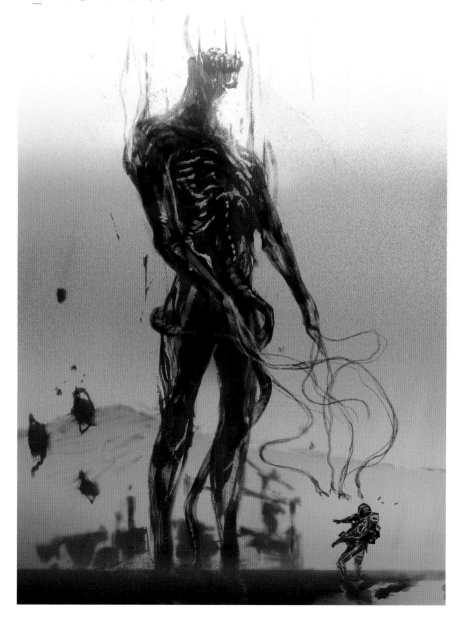

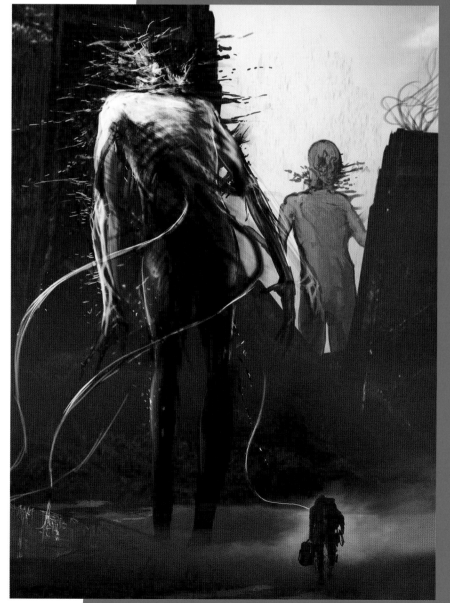

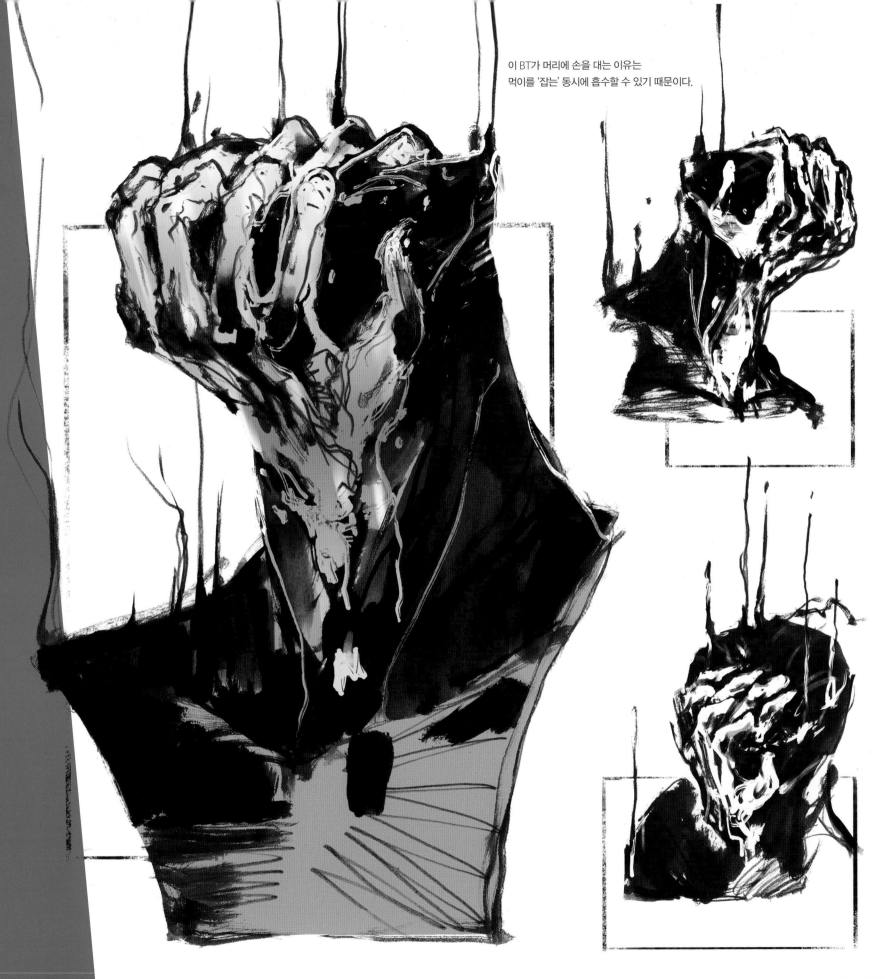

이 BT가 머리에 손을 대는 이유는
먹이를 '잡는' 동시에 흡수할 수 있기 때문이다.

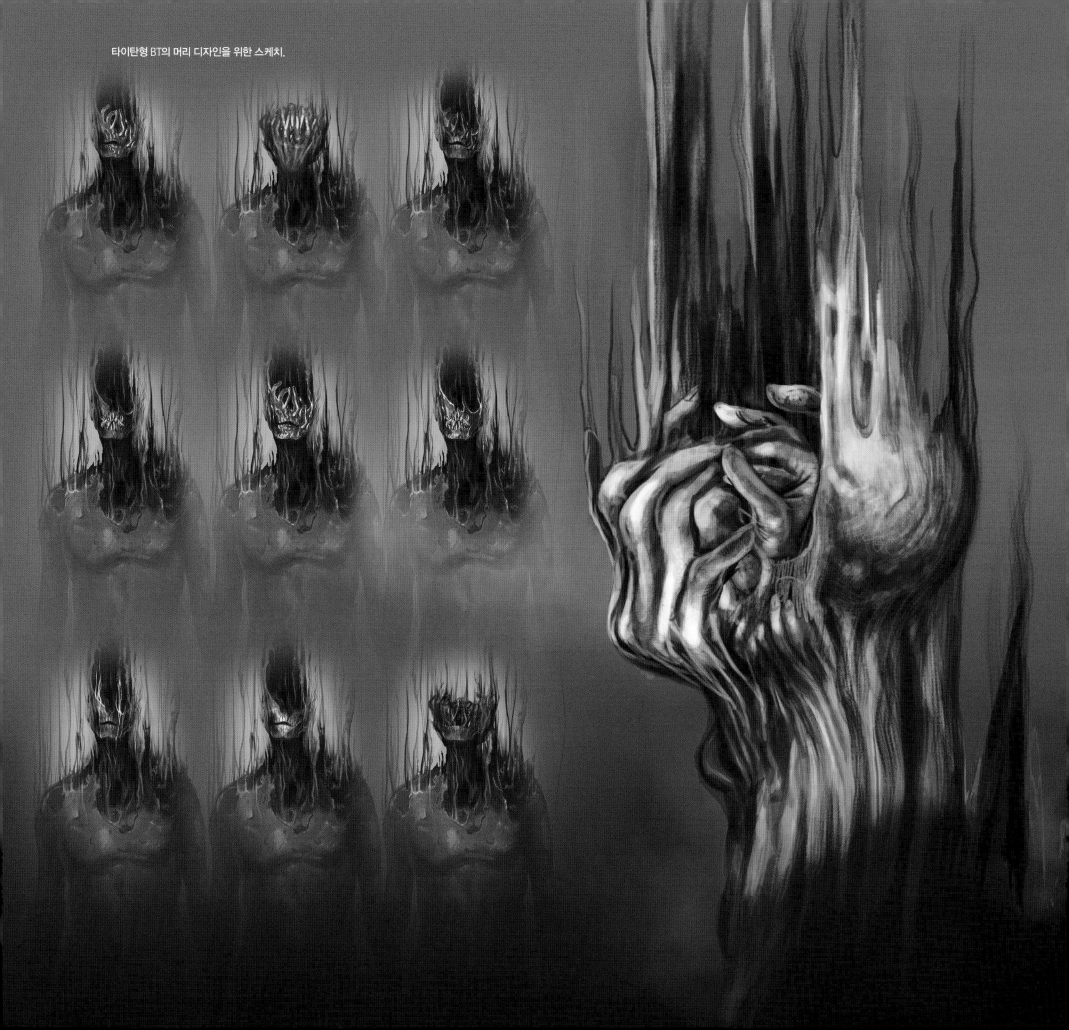

타이탄형 BT의 머리 디자인을 위한 스케치.

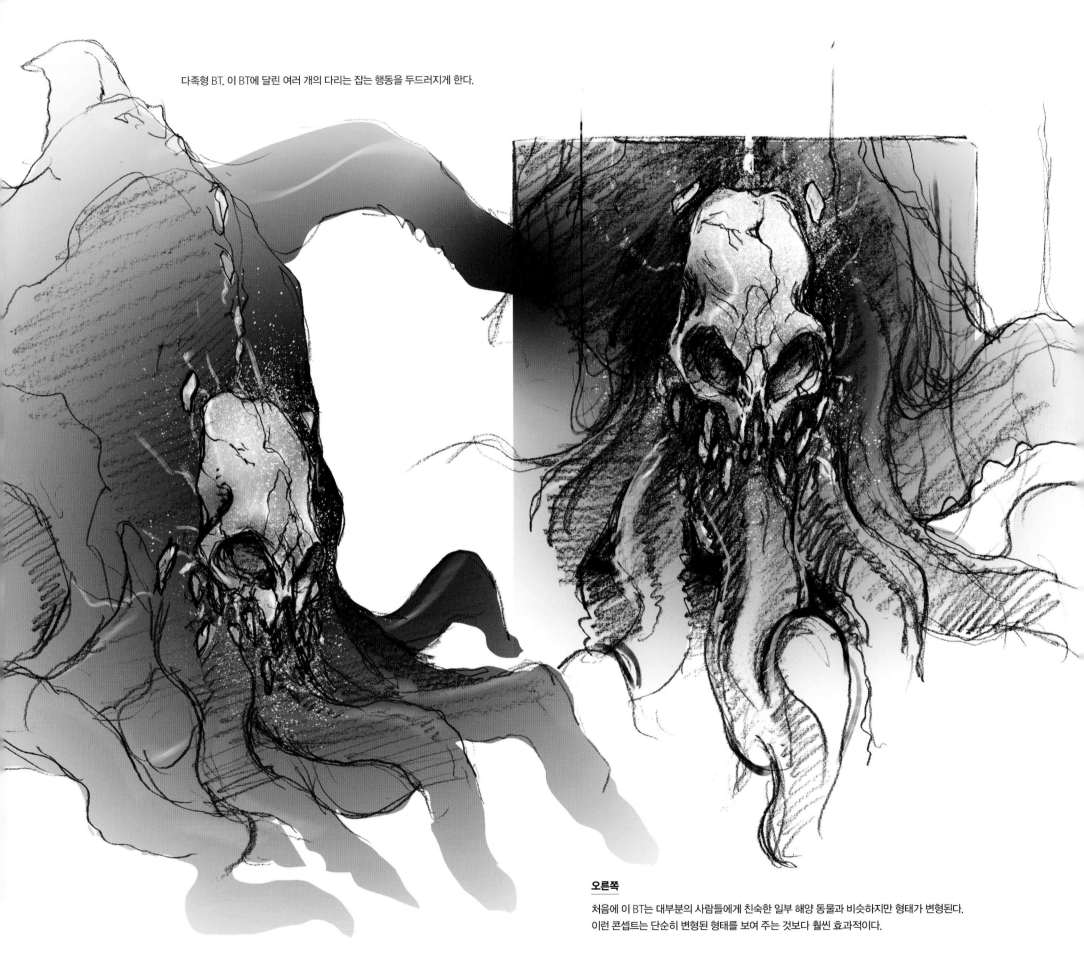

다족형 BT. 이 BT에 달린 여러 개의 다리는 잡는 행동을 두드러지게 한다.

오른쪽

처음에 이 BT는 대부분의 사람들에게 친숙한 일부 해양 동물과 비슷하지만 형태가 변형된다.
이런 콘셉트는 단순히 변형된 형태를 보여 주는 것보다 훨씬 효과적이다.

오른쪽

고래형 BT의 입 안.

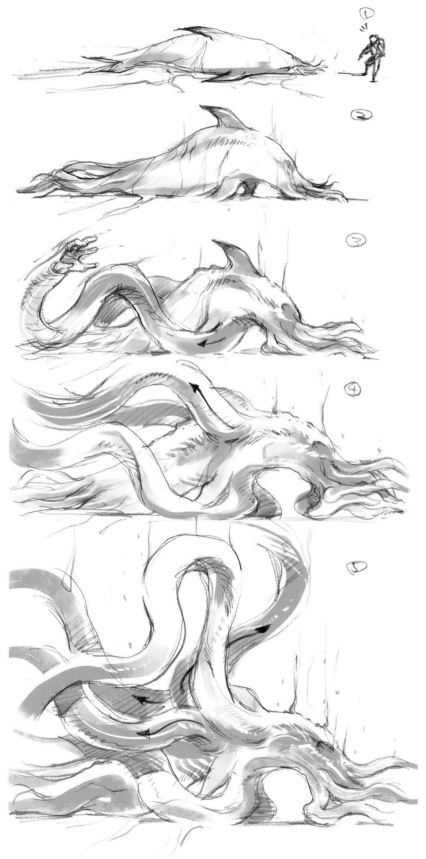

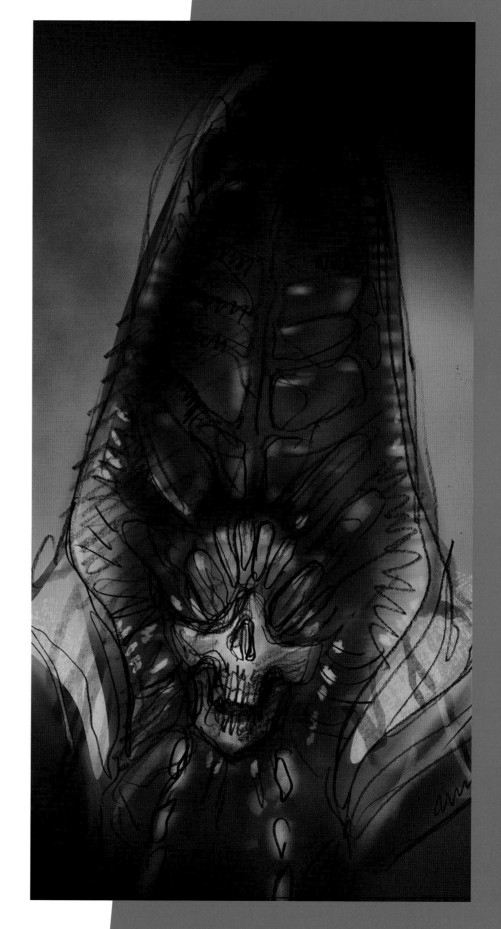

BT

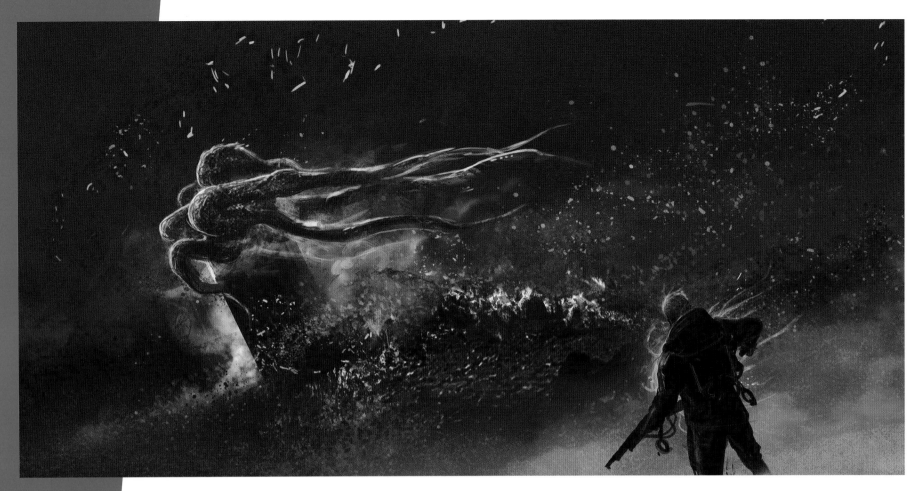

다족형 BT와의 전투 콘셉트.

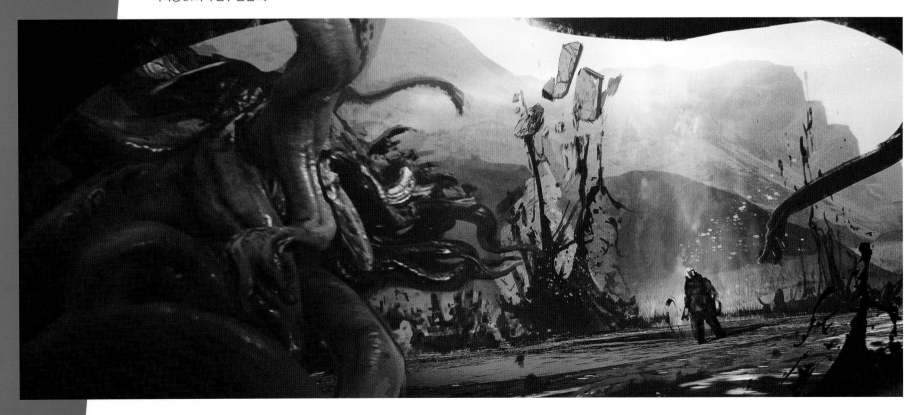

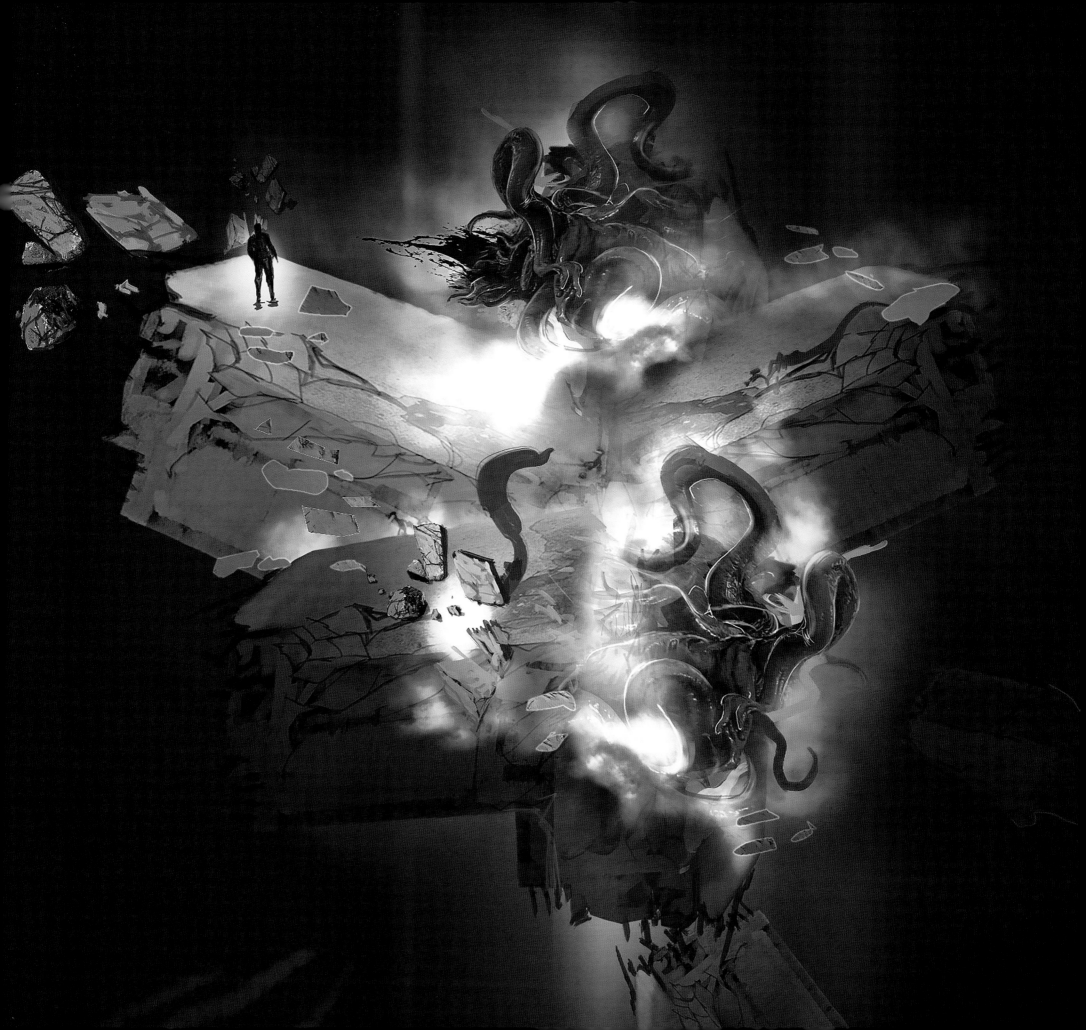

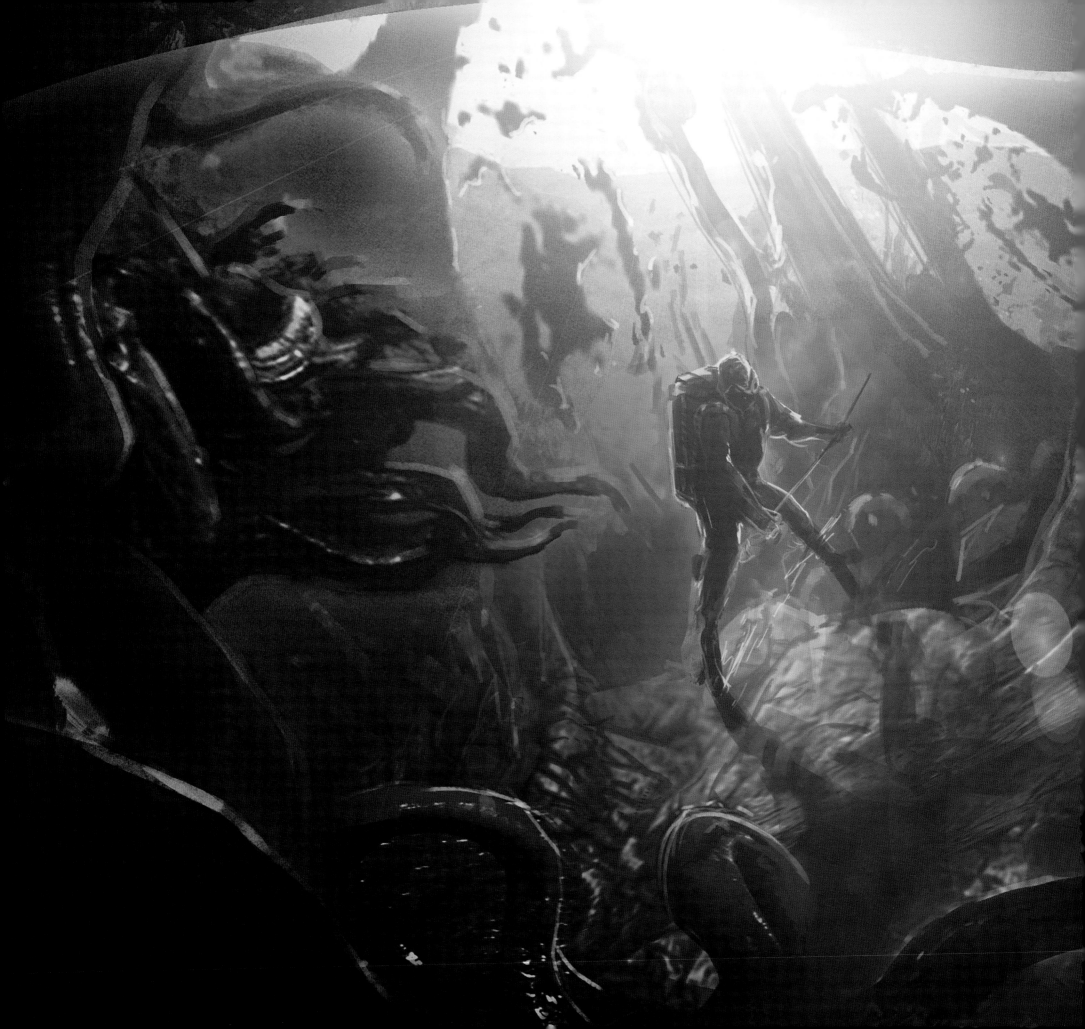

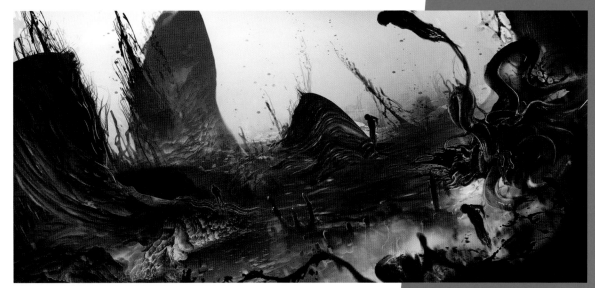

BT가 출현하는 방법에 대한 초기 콘셉트.

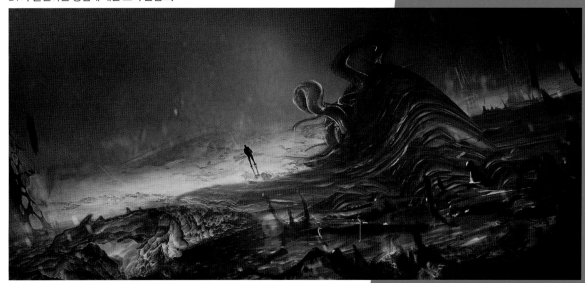

아래 이 콘셉트는 하늘에서 BT가 '태어나는' 발상에서 나왔다.

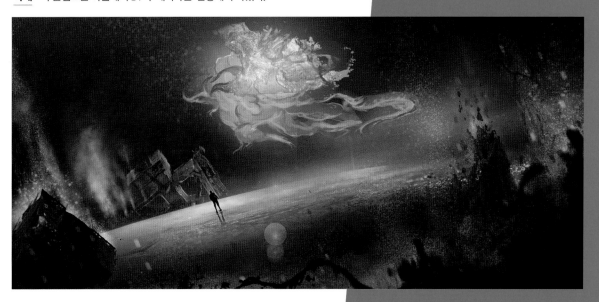

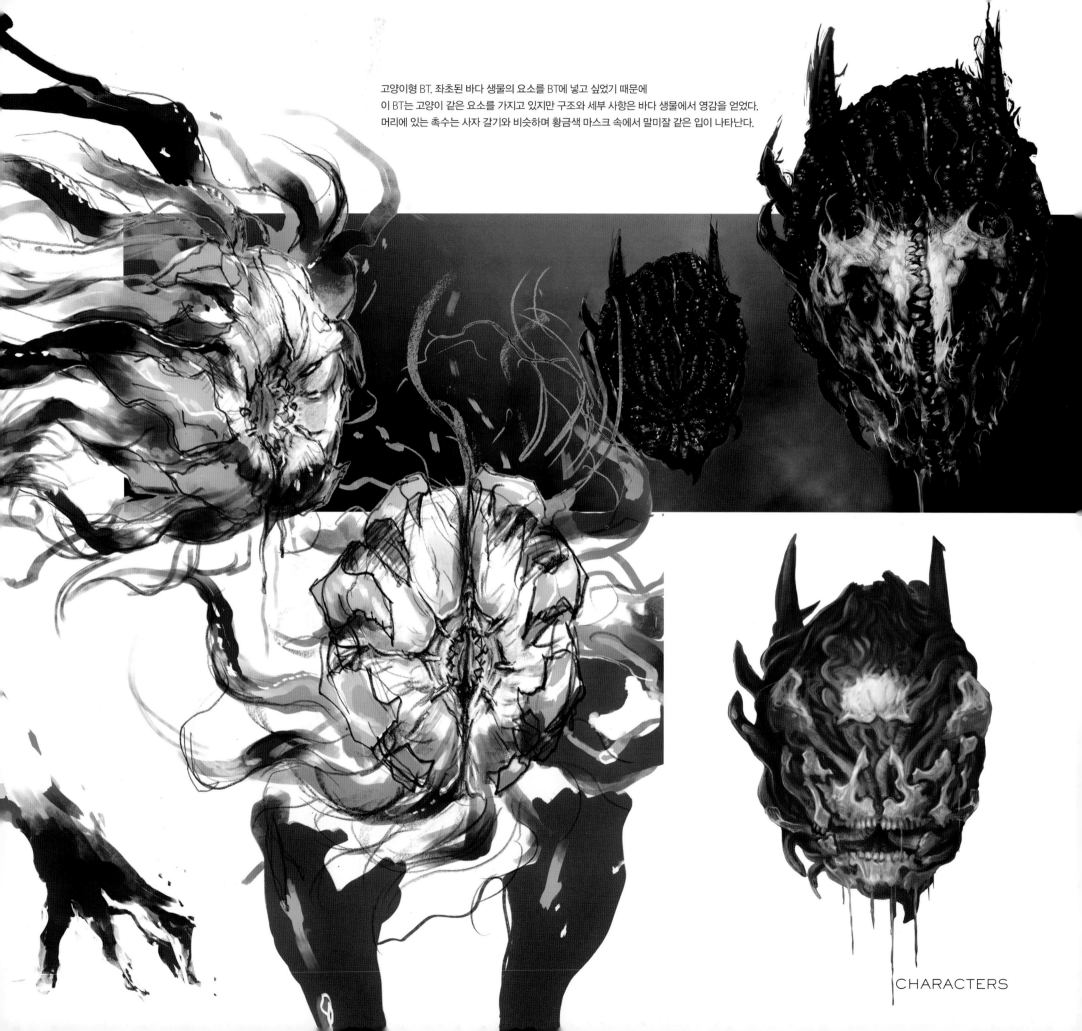

고양이형 BT. 좌초된 바다 생물의 요소를 BT에 넣고 싶었기 때문에
이 BT는 고양이 같은 요소를 가지고 있지만 구조와 세부 사항은 바다 생물에서 영감을 얻었다.
머리에 있는 촉수는 사자 갈기와 비슷하며 황금색 마스크 속에서 말미잘 같은 입이 나타난다.

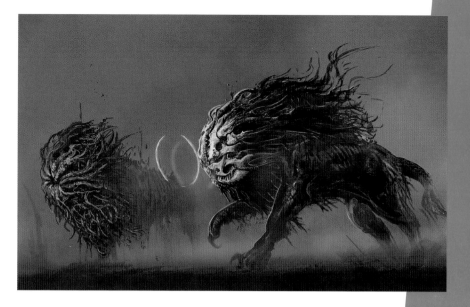
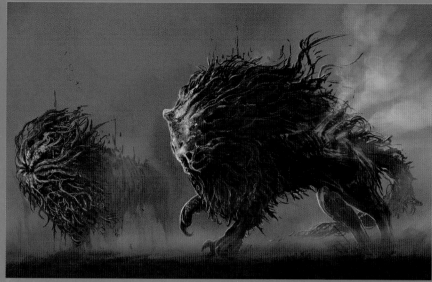

위 고양이형 BT의 머리를 위한 다양한 콘셉트.

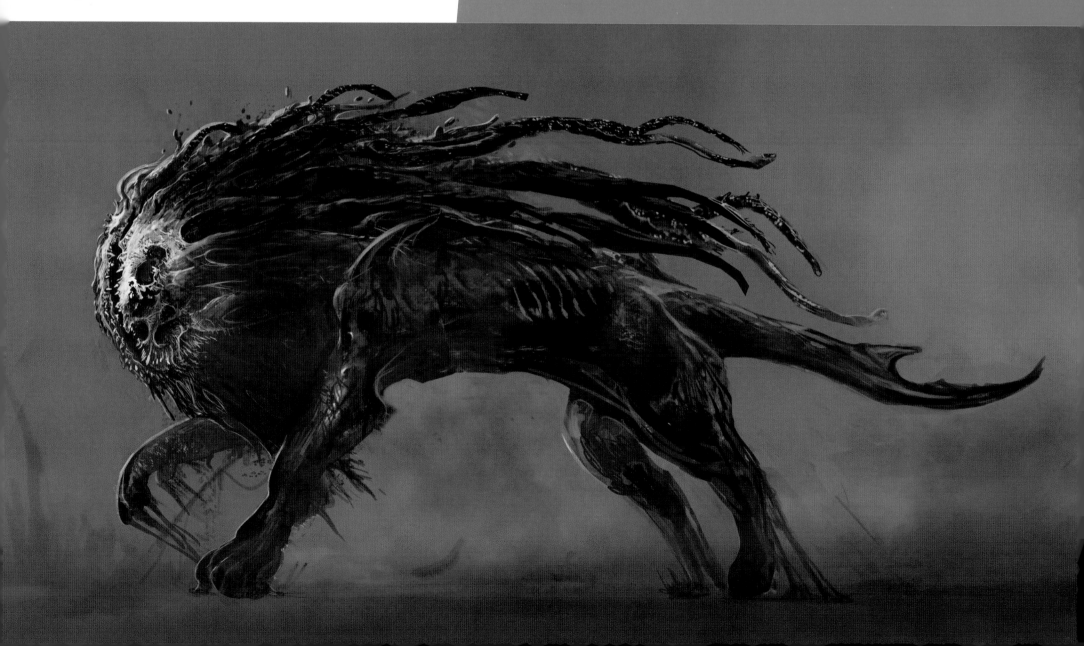

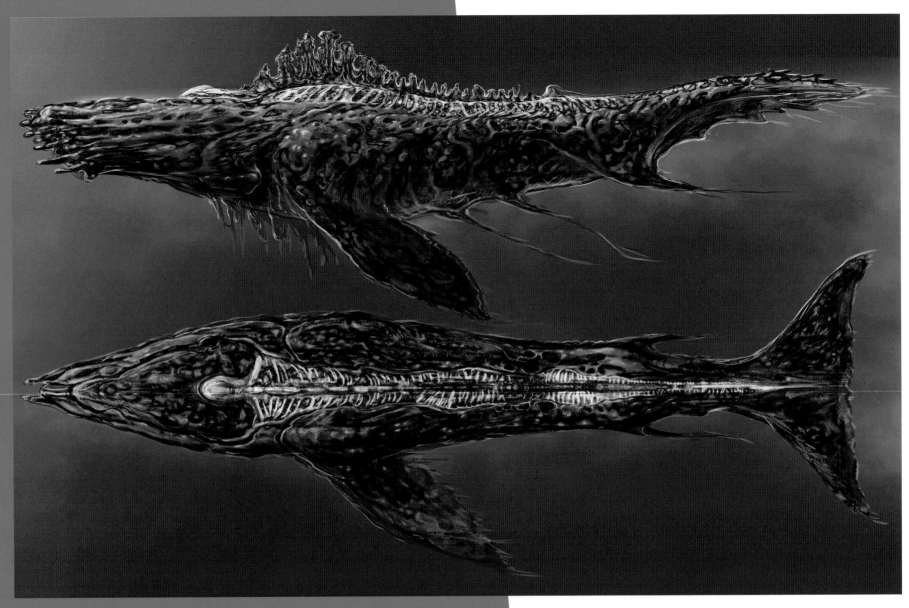

고래형 BT의 최종 콘셉트. 노출된 척추로 인해 인간 같은 느낌을 준다.

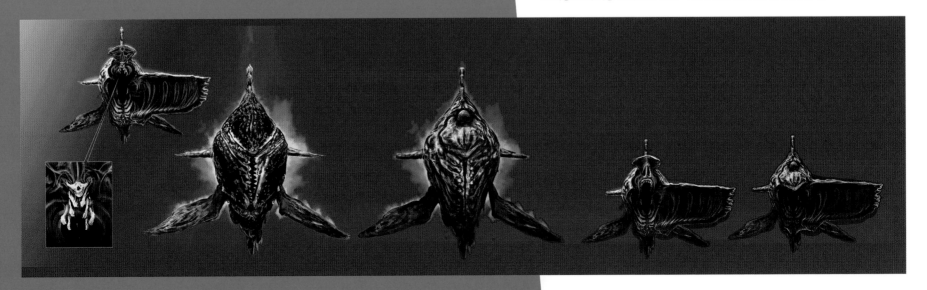

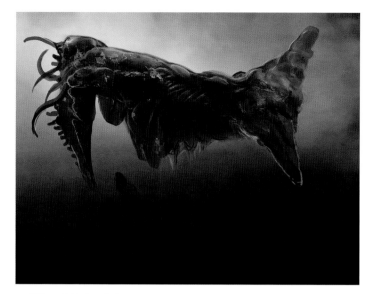

고래형 BT의 초기 스케치.

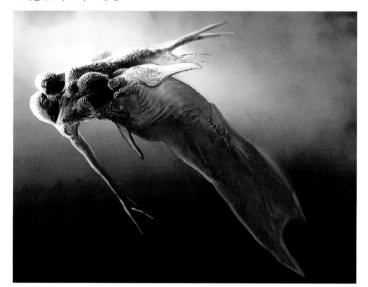

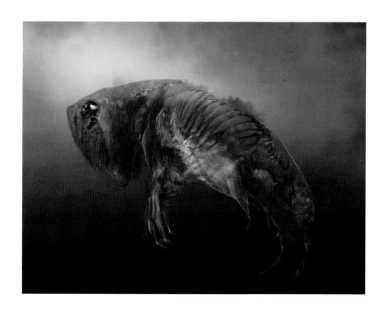

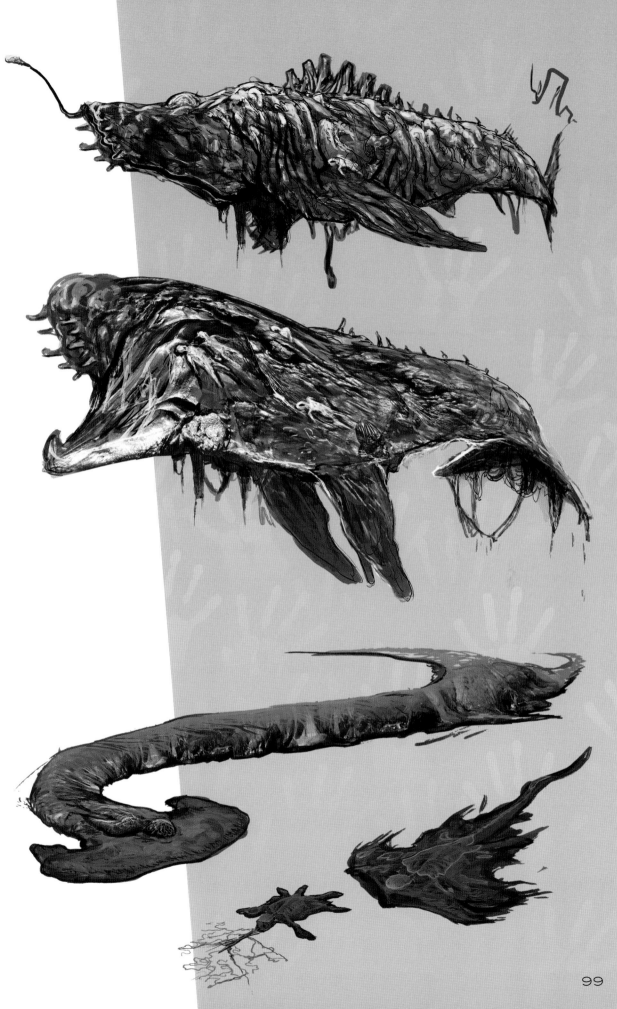

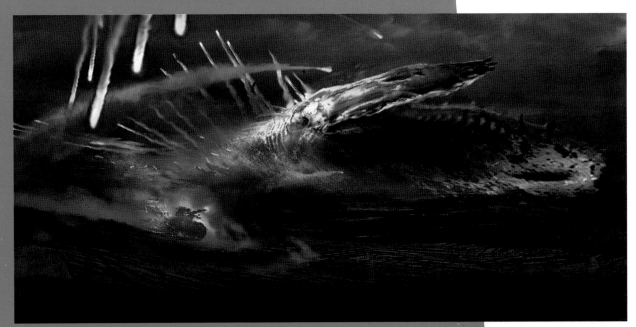

BT와의 다양한 전투 콘셉트.

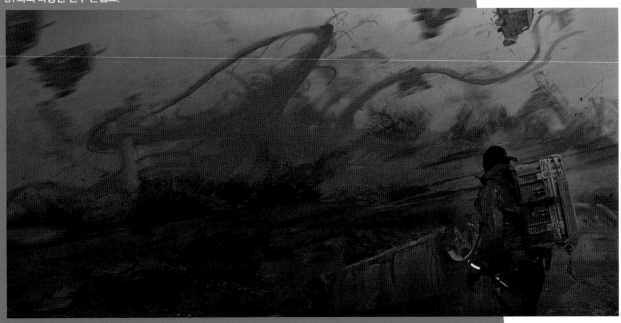

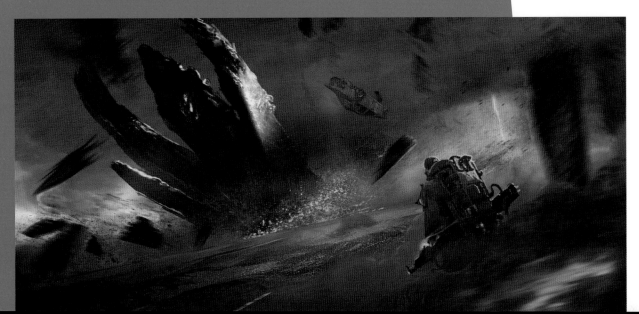

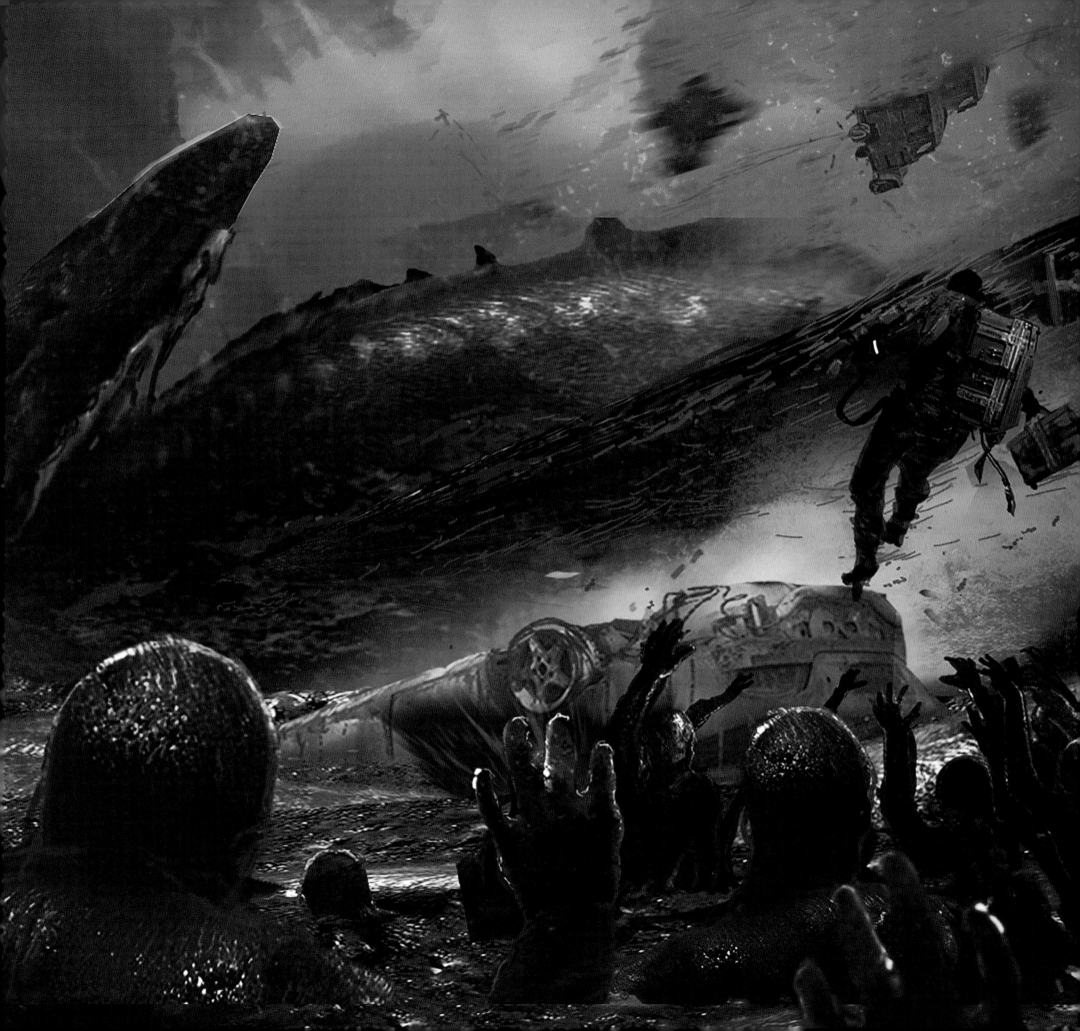

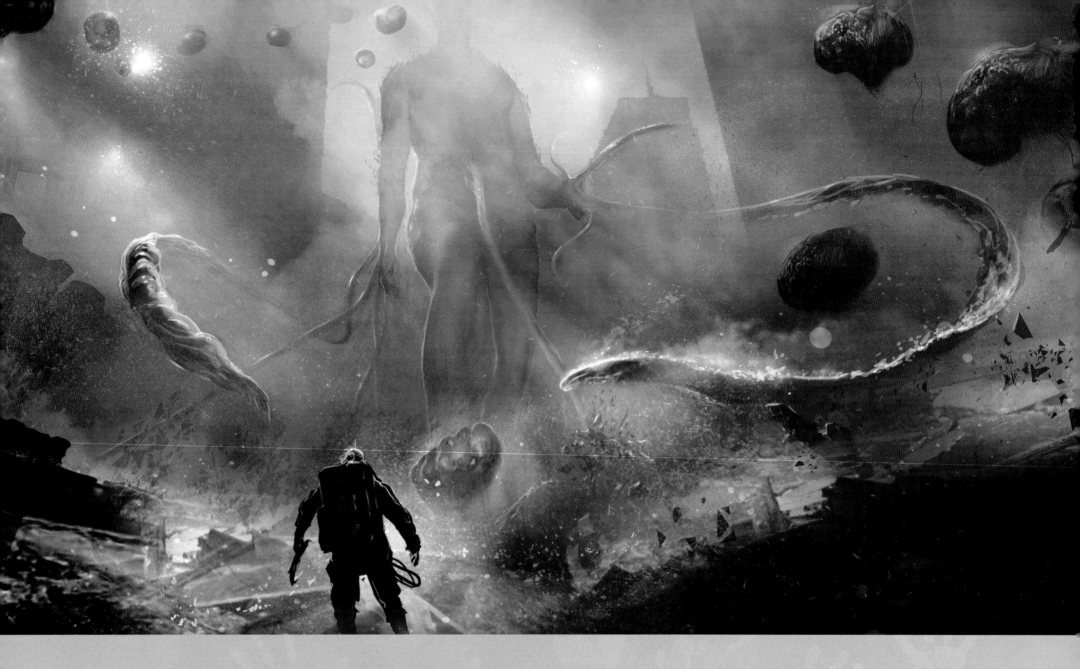

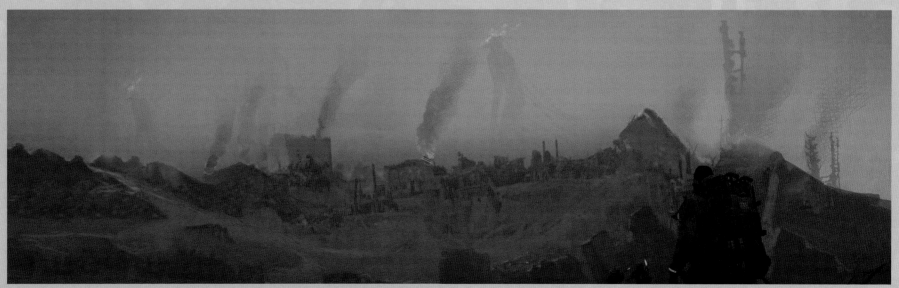

CHARACTERS

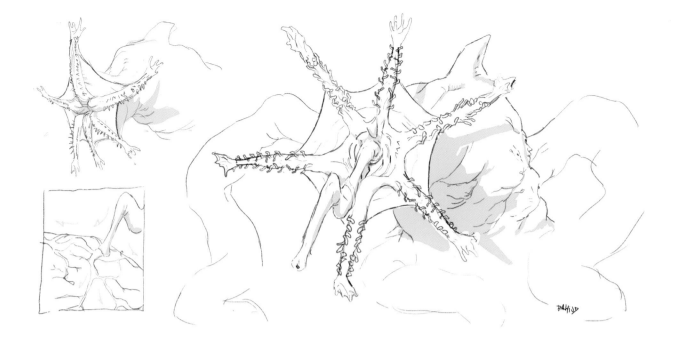

BT 자체에 대한 구상과 함께 BT가 공격하는 방법에 대한
아이디어도 함께 구체화했다.

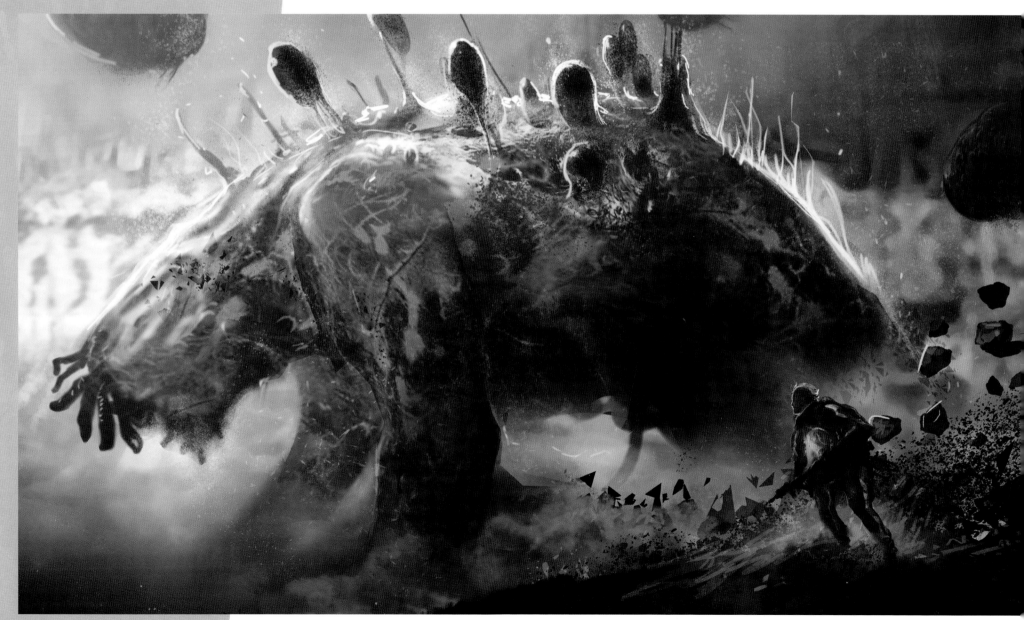

최종 콘셉트.

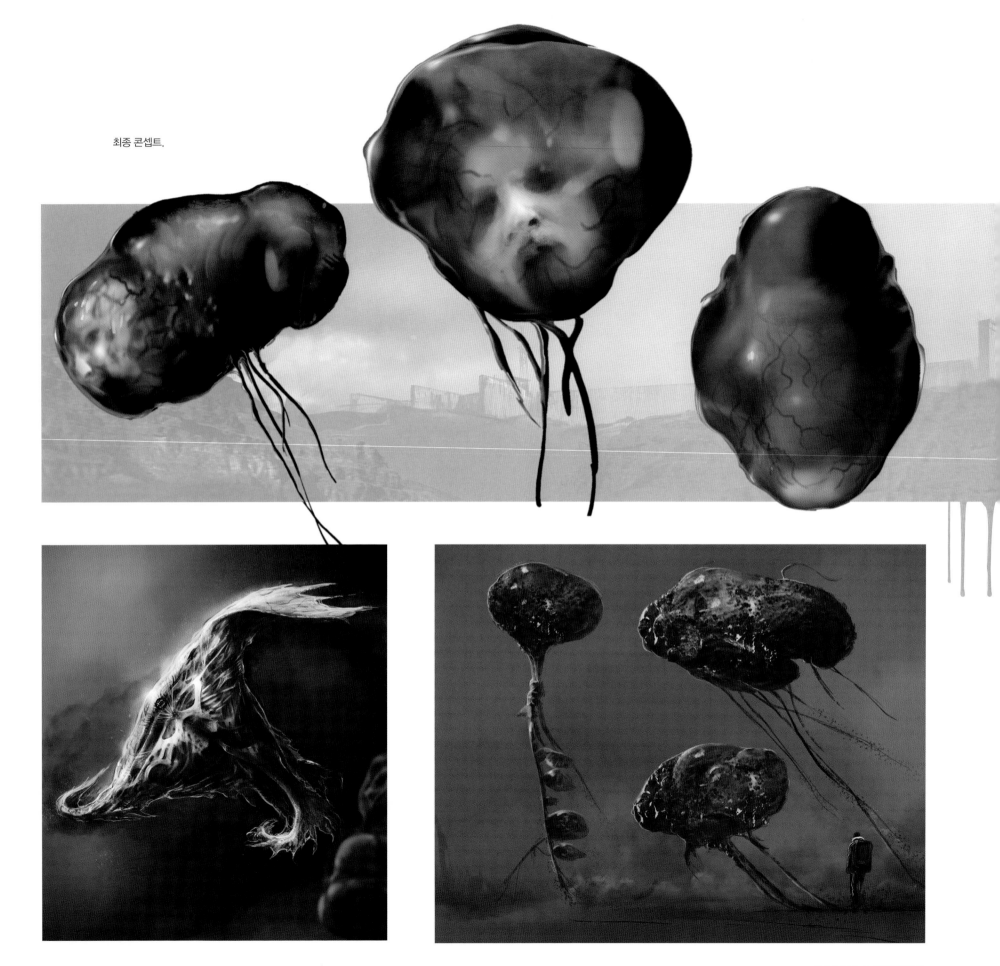

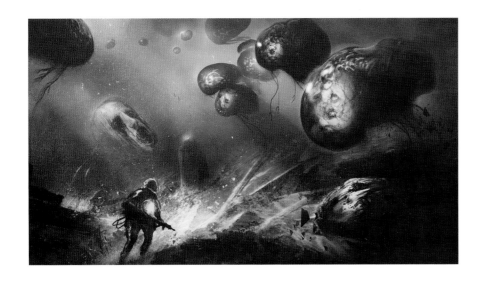
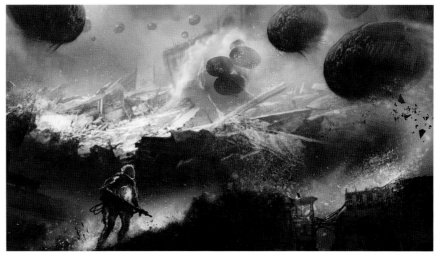
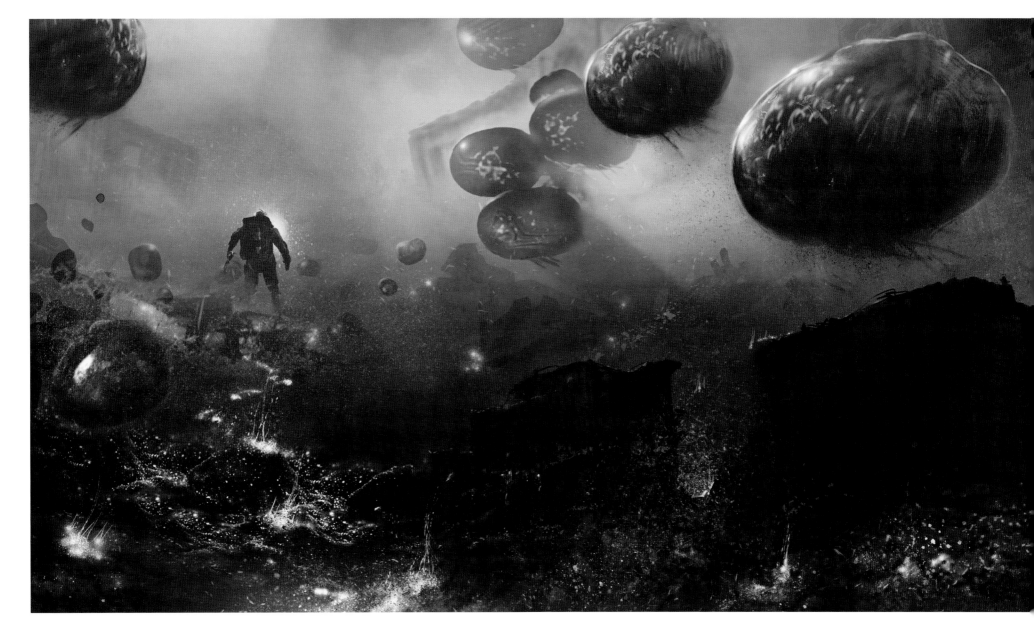

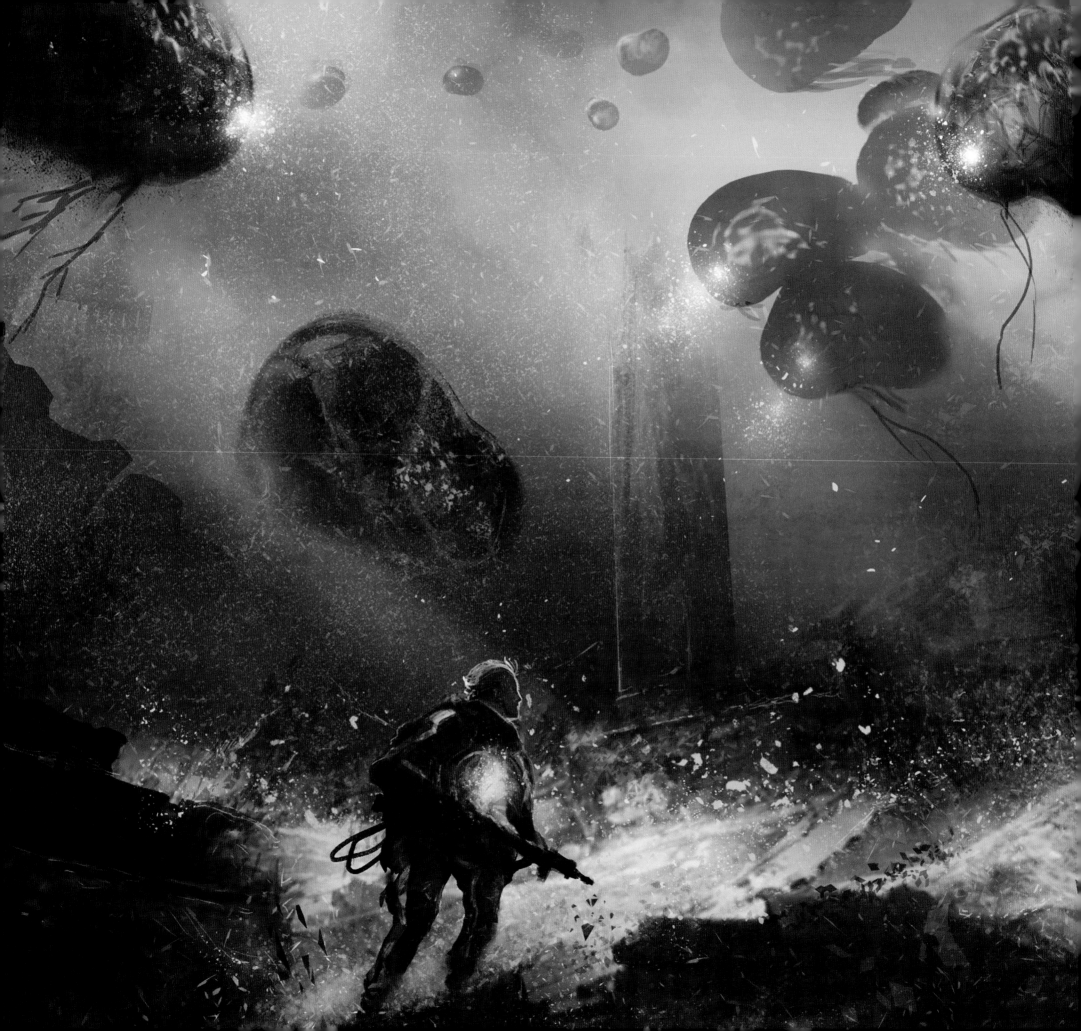

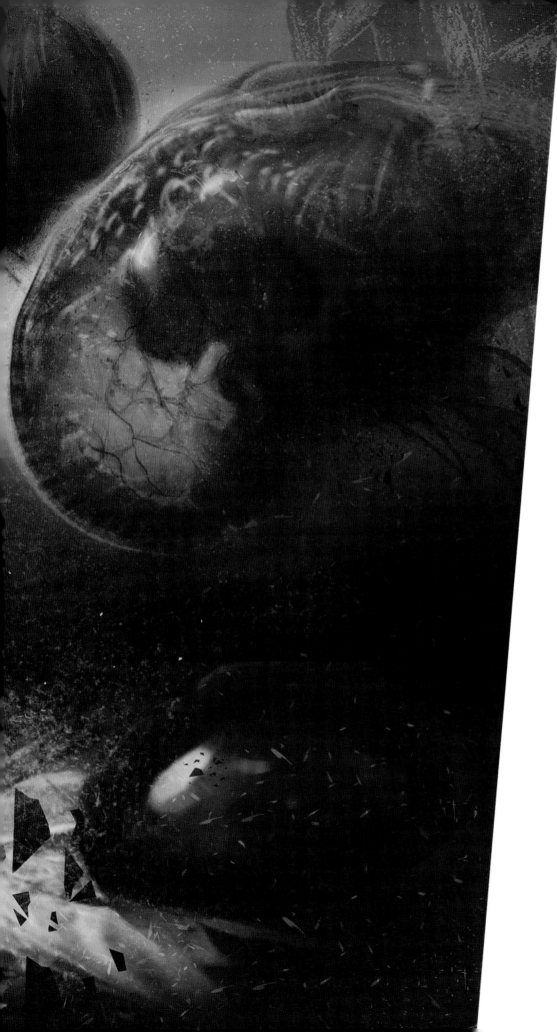

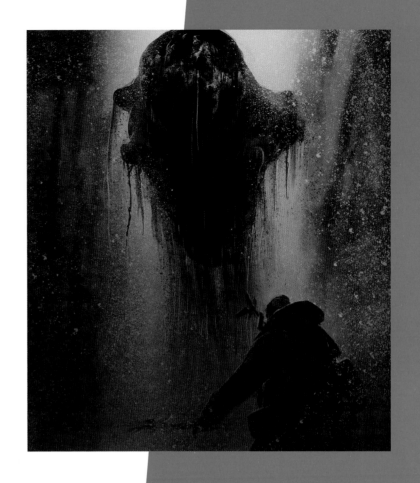

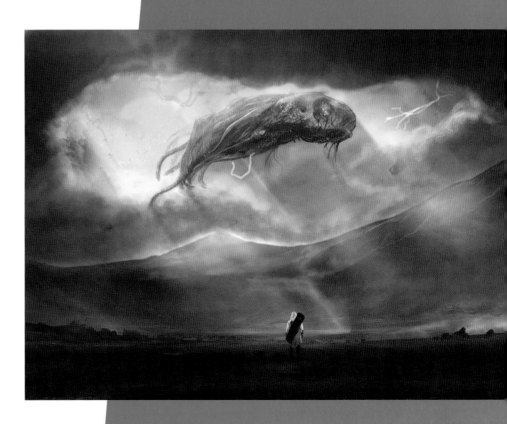

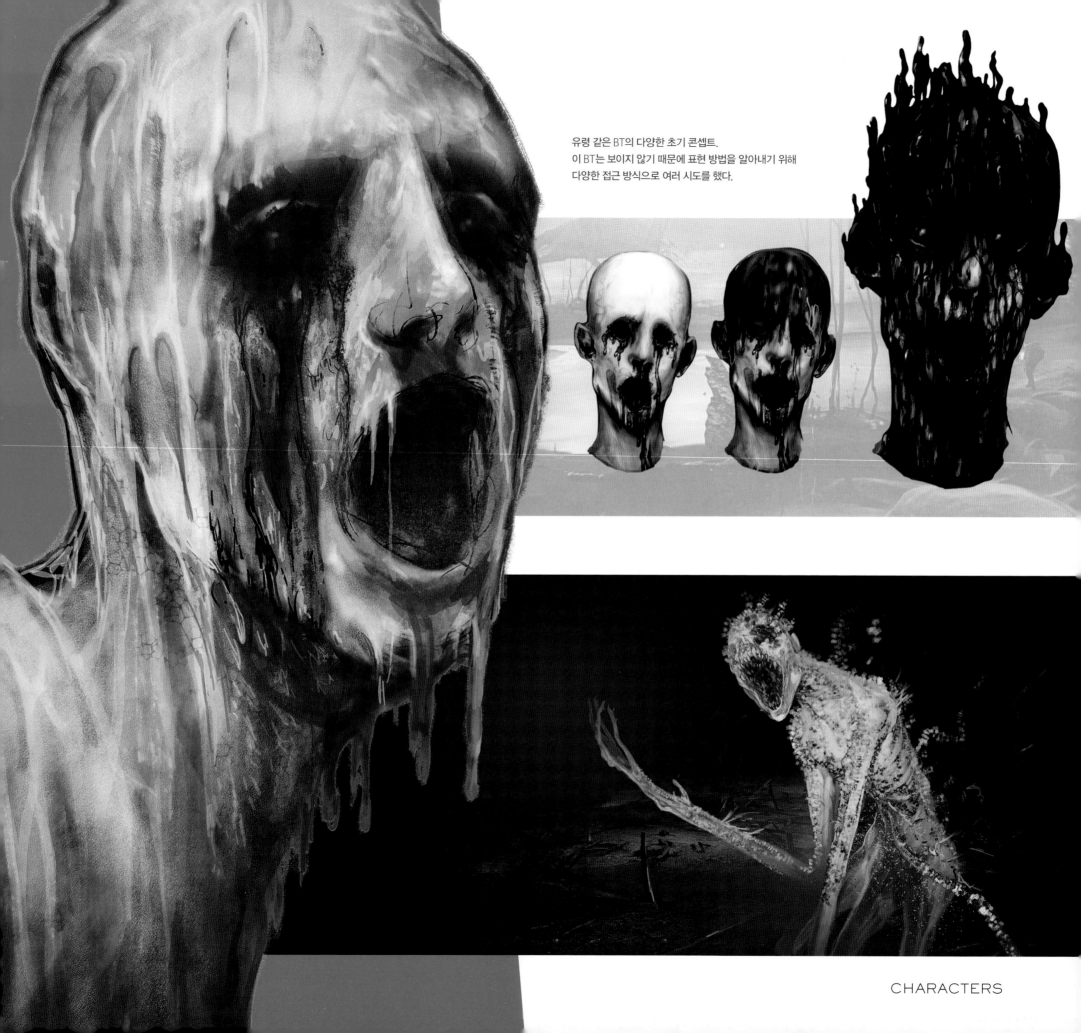

유령 같은 BT의 다양한 초기 콘셉트.
이 BT는 보이지 않기 때문에 표현 방법을 알아내기 위해
다양한 접근 방식으로 여러 시도를 했다.

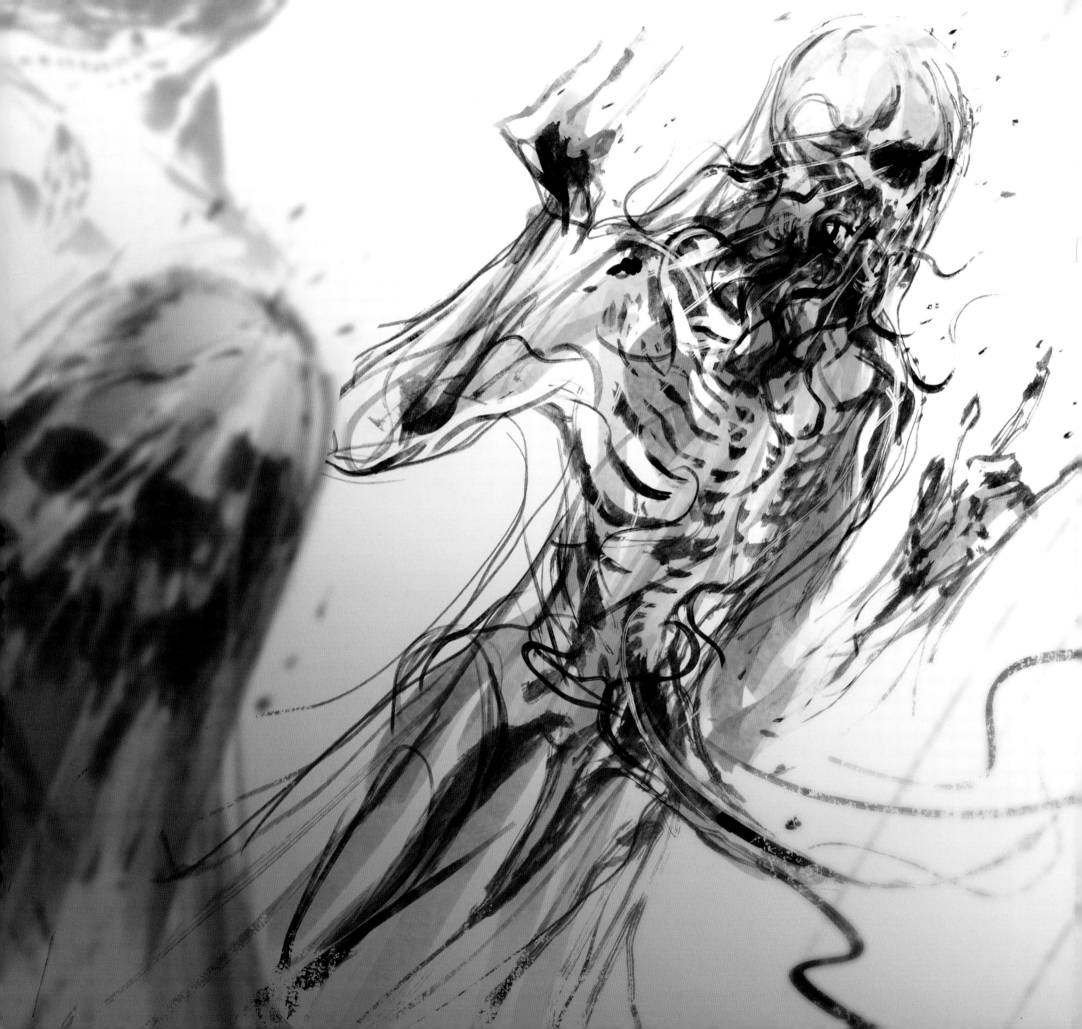

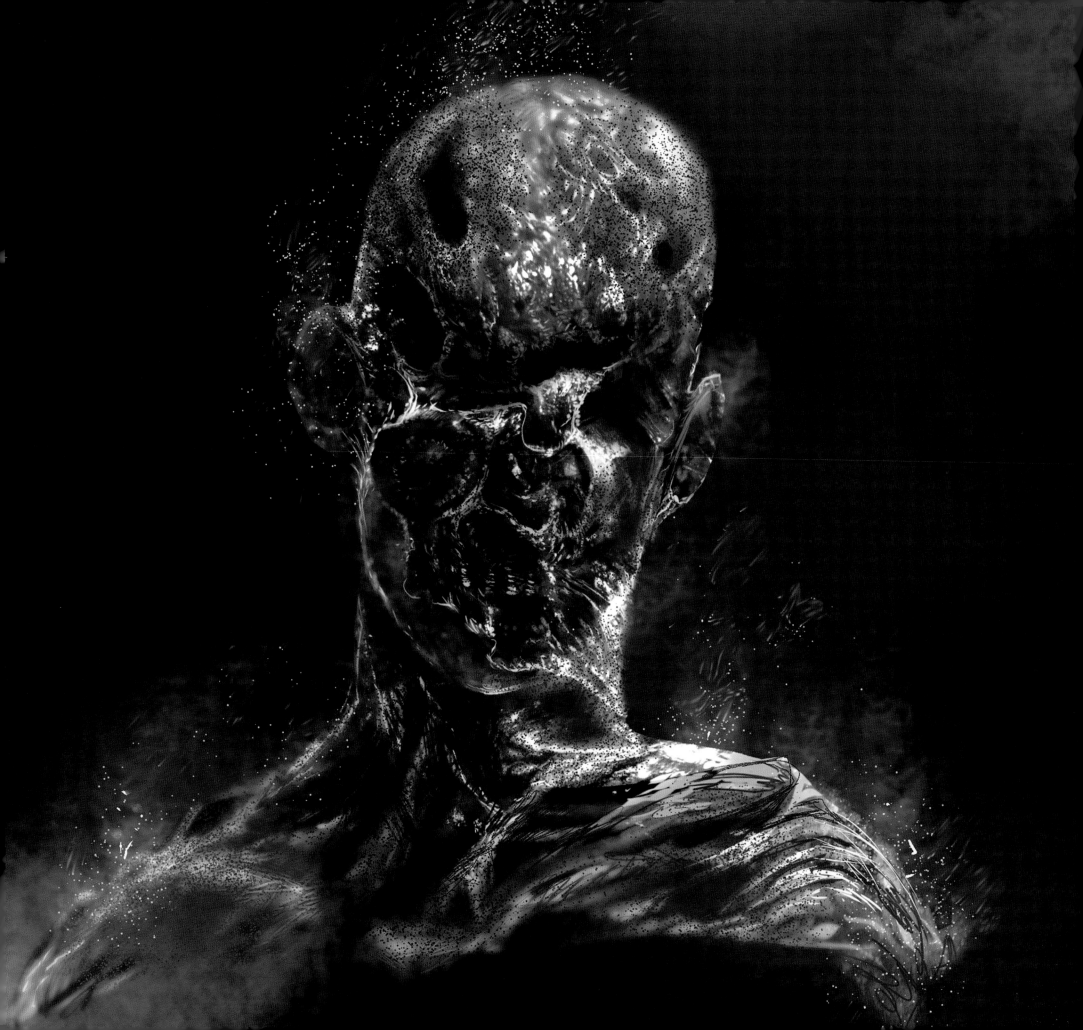

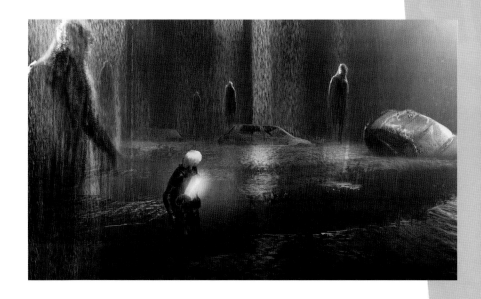
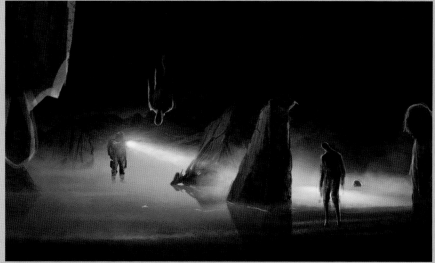

보이지 않는 BT를 표현하는 방법에 대한 다양한 콘셉트.

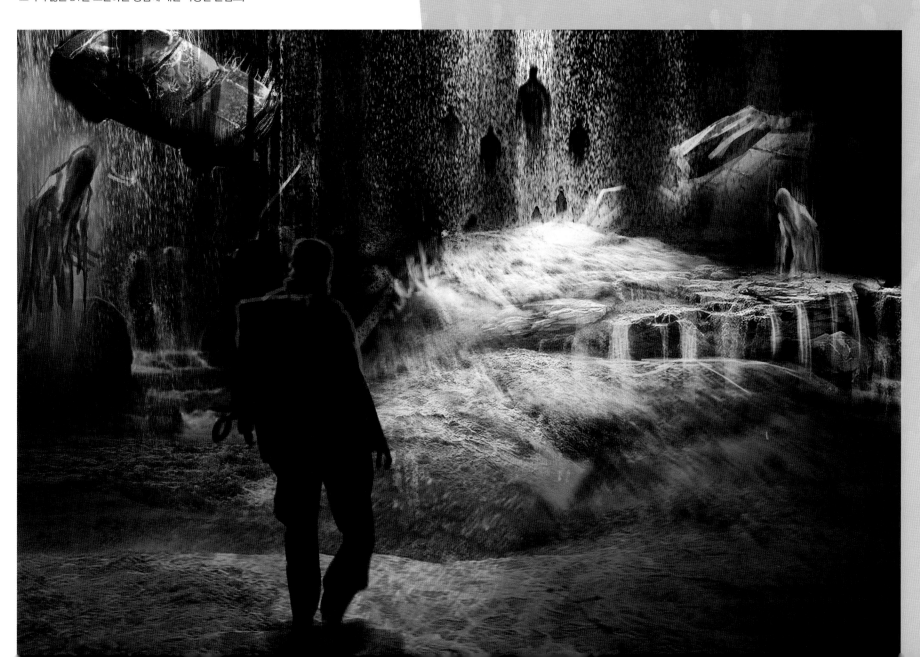

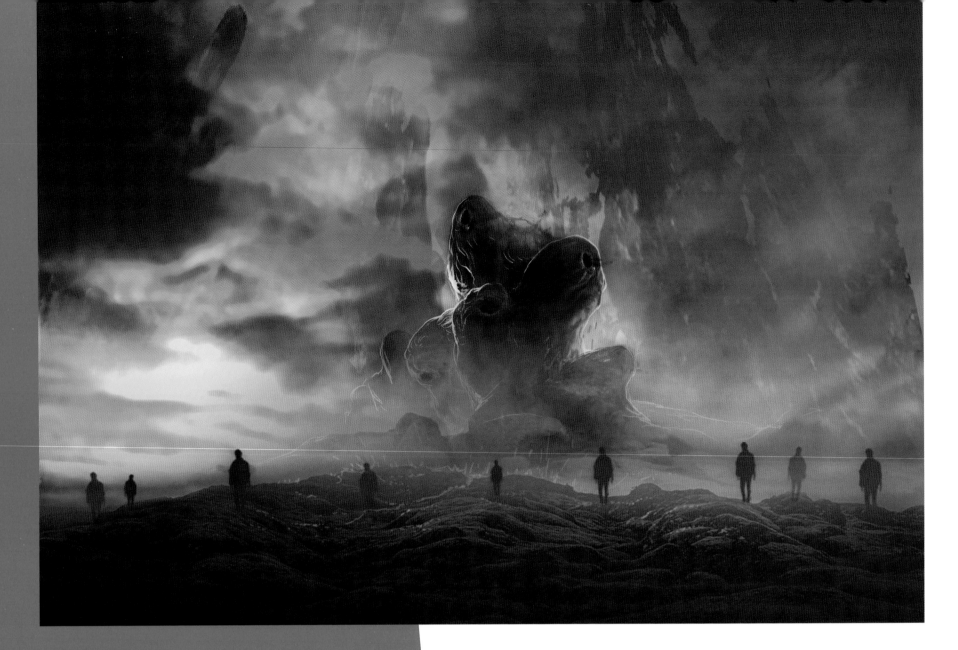

방황하는 BT를 위한 다양한 콘셉트.

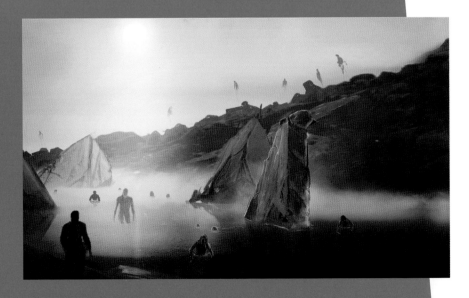

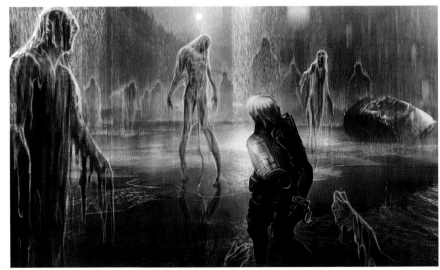

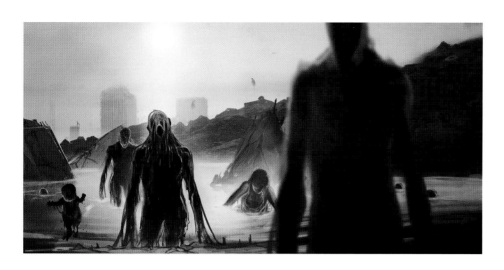

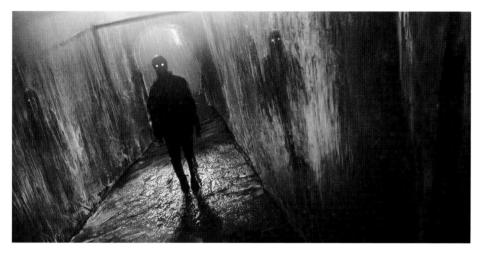

아래 & 오른쪽

보이지 않는 BT를 표현하는 방법을 위한 세부 콘셉트.

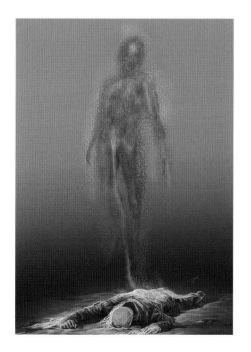

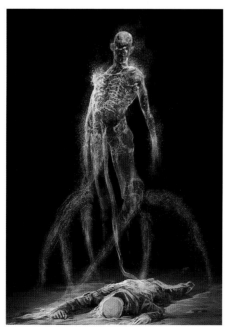

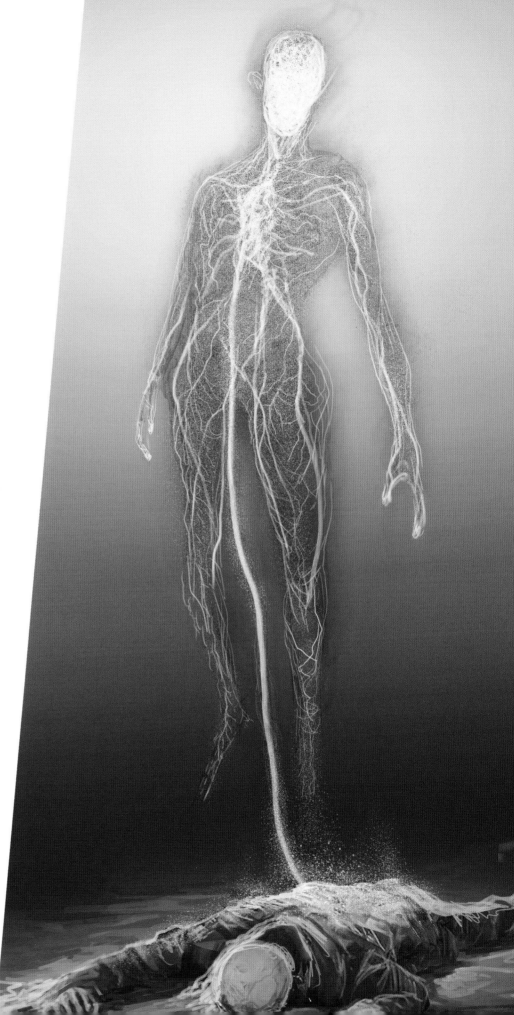

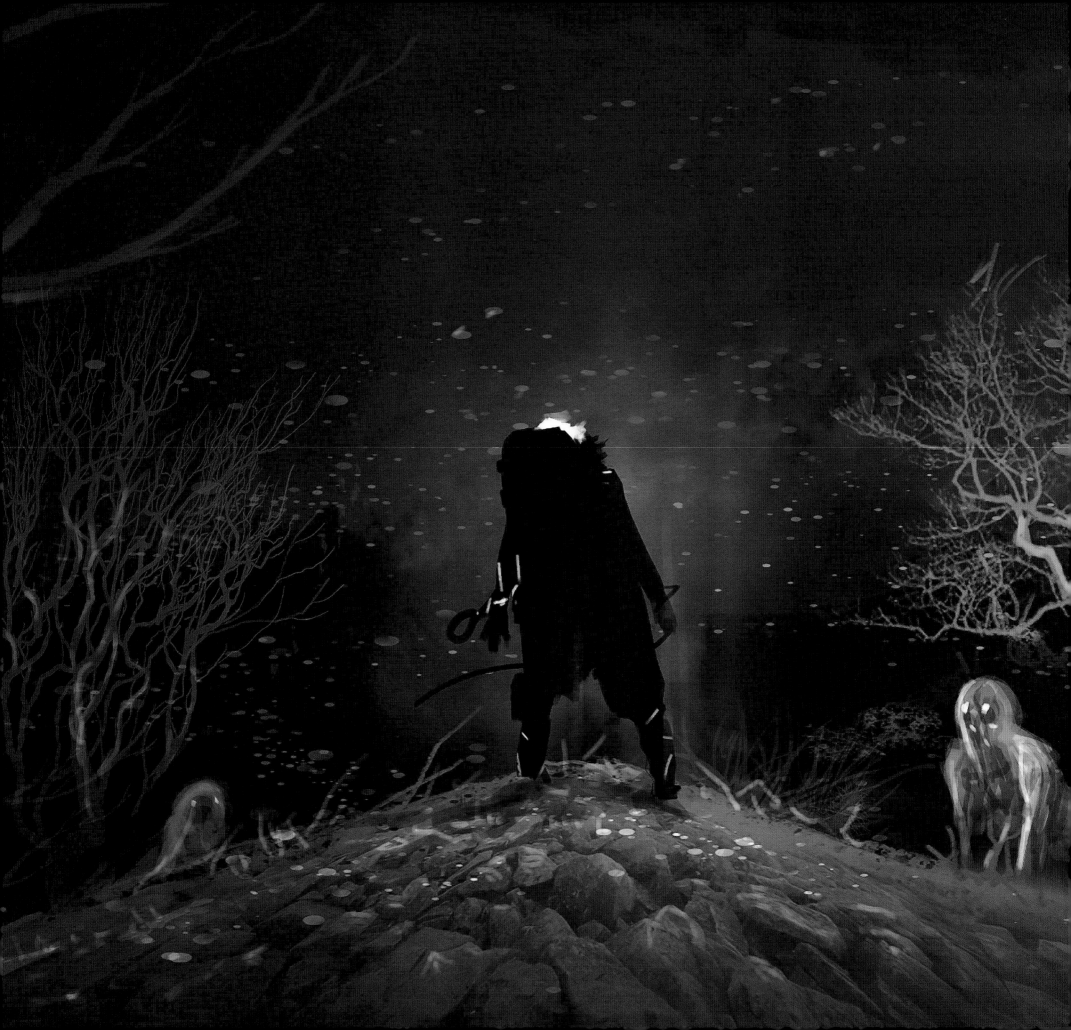

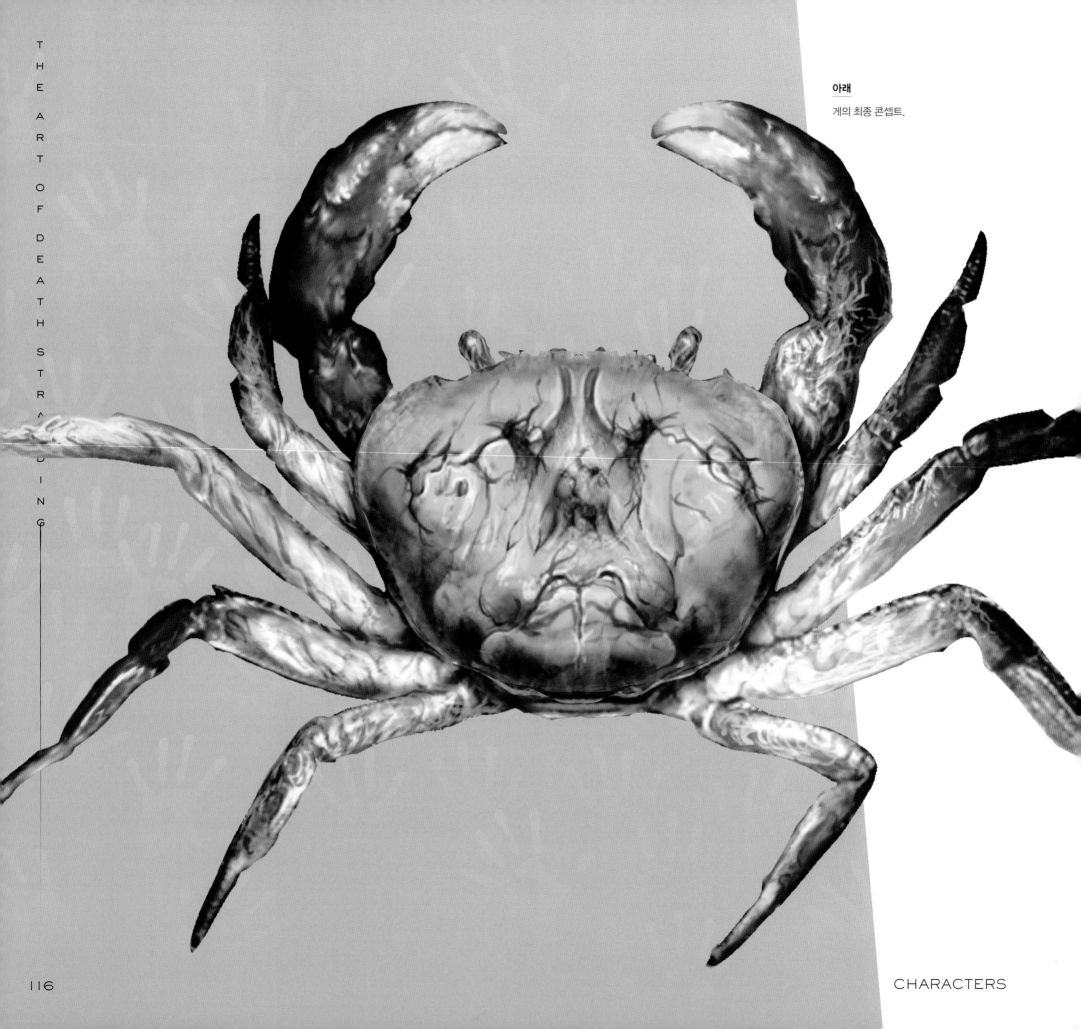

아래
게의 최종 콘셉트.

CHARACTERS

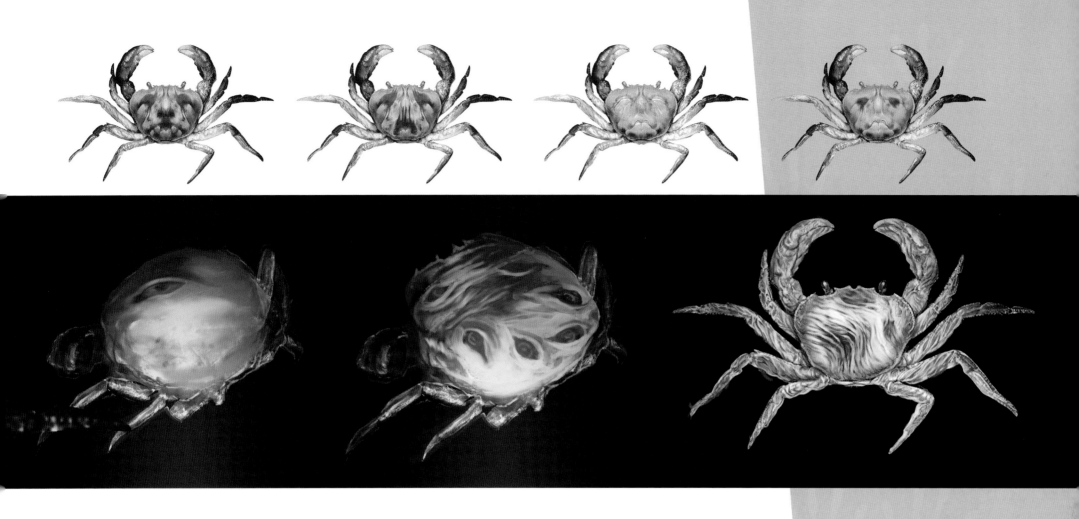

좌초된 게. 마찬가지로 완성되기까지 여러 번의 콘셉트 작업을 반복했다.
최종 콘셉트로는 자세히 살펴볼 때 기괴한 느낌을 줄 수 있는 익숙한 무엇인가를 보여 주는 것이 적합하다.

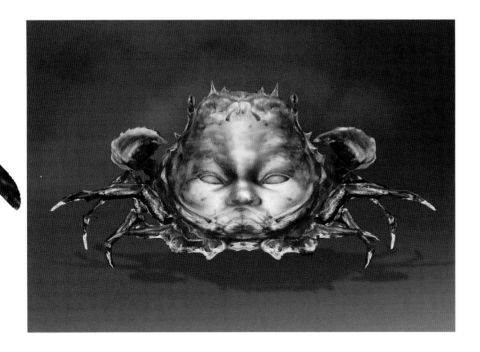

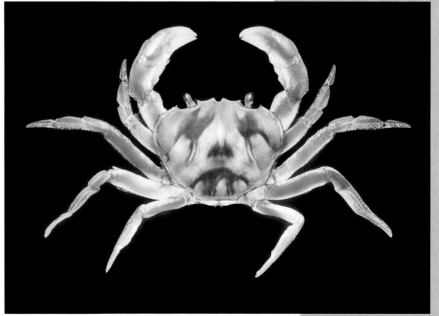

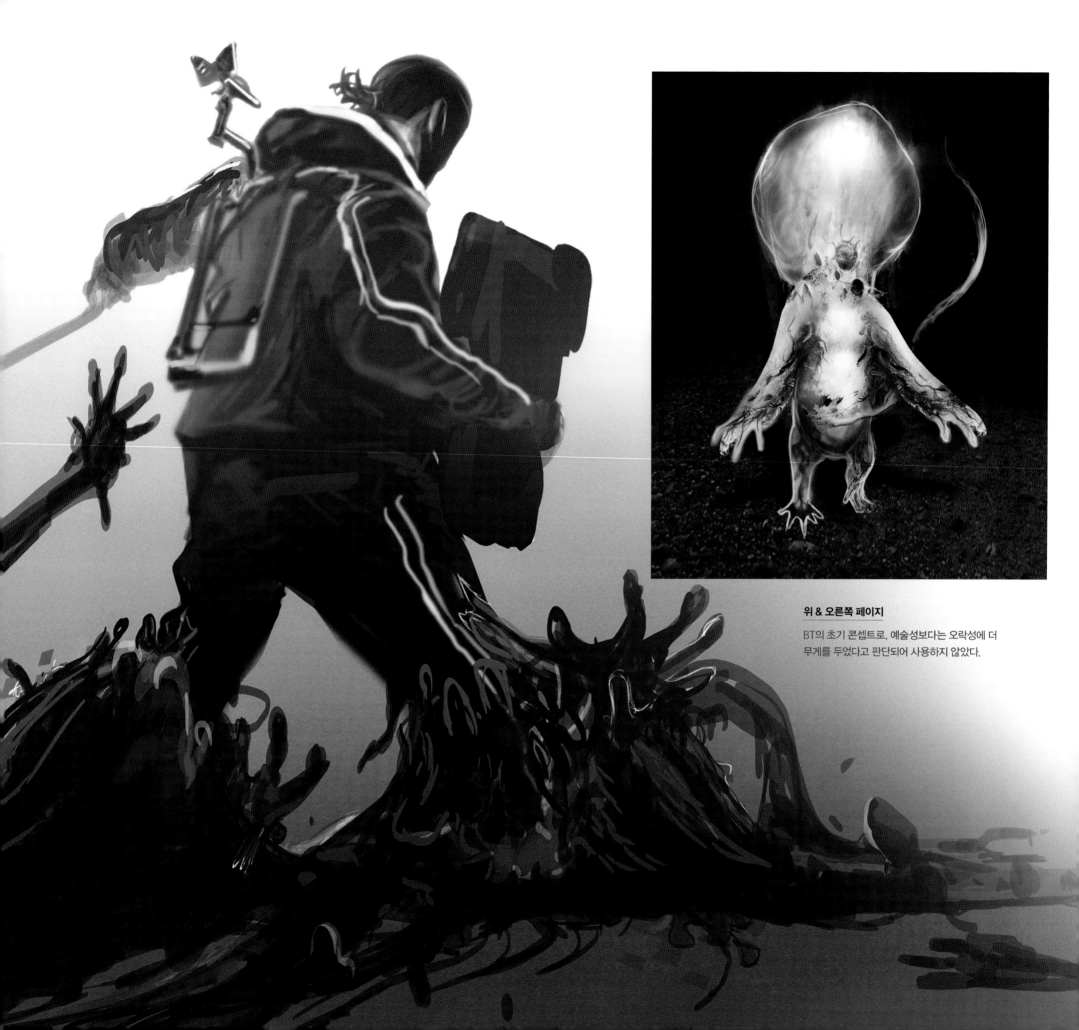

위 & 오른쪽 페이지

BT의 초기 콘셉트로, 예술성보다는 오락성에 더
무게를 두었다고 판단되어 사용하지 않았다.

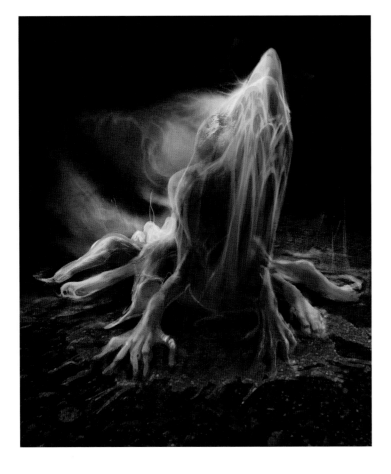
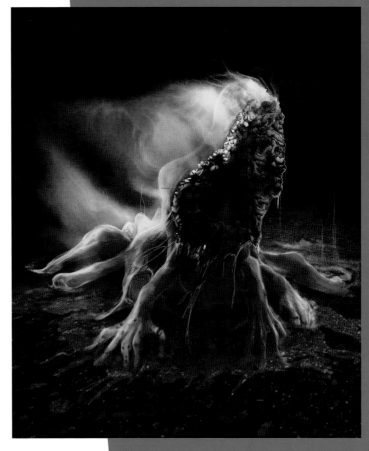
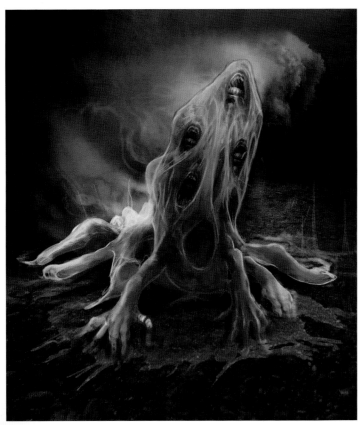
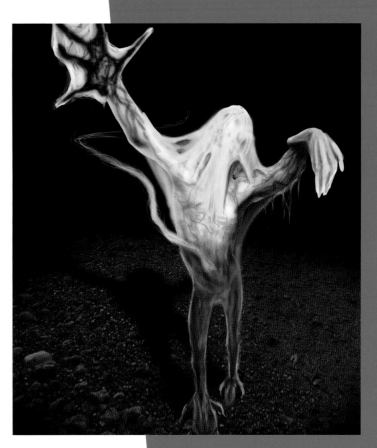

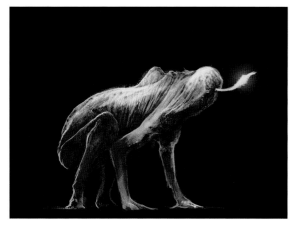 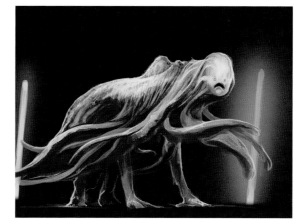 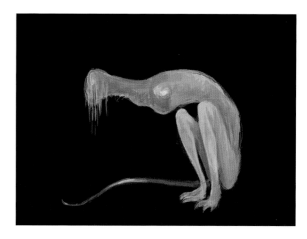

위 & 오른쪽 페이지 위

사용되지 않은 BT 콘셉트.

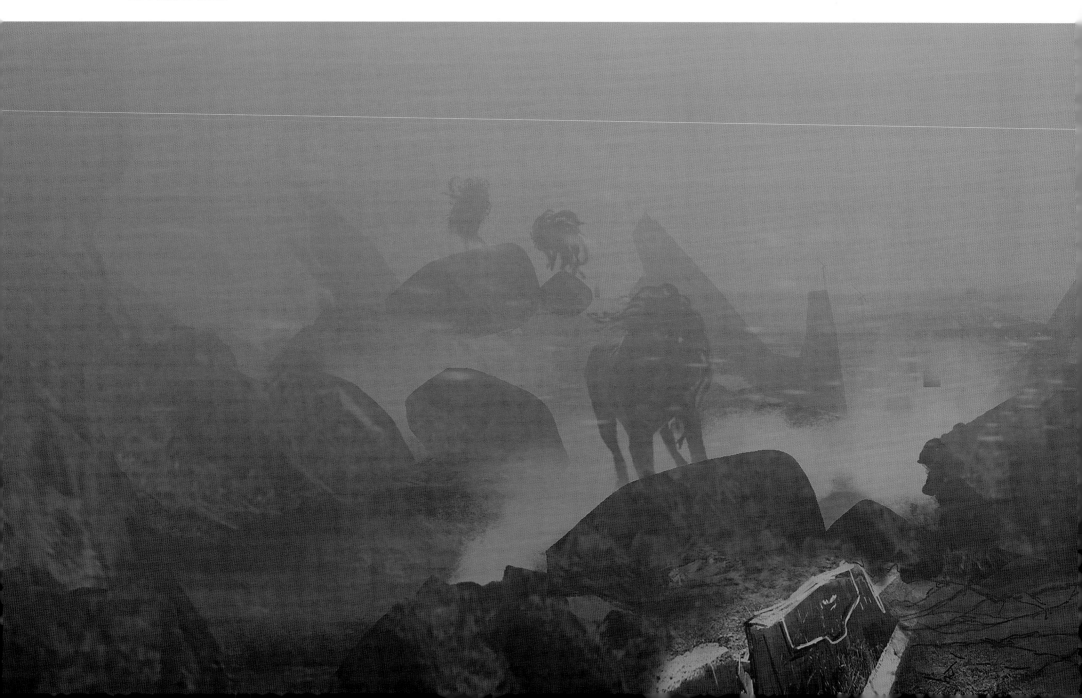

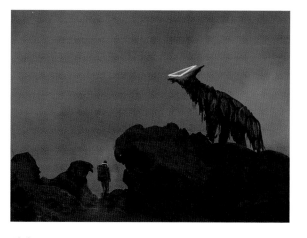
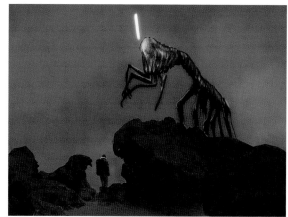
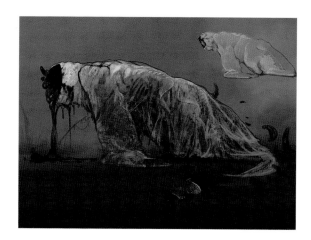

아래

고양이형 BT와의 전투를 위한 콘셉트.

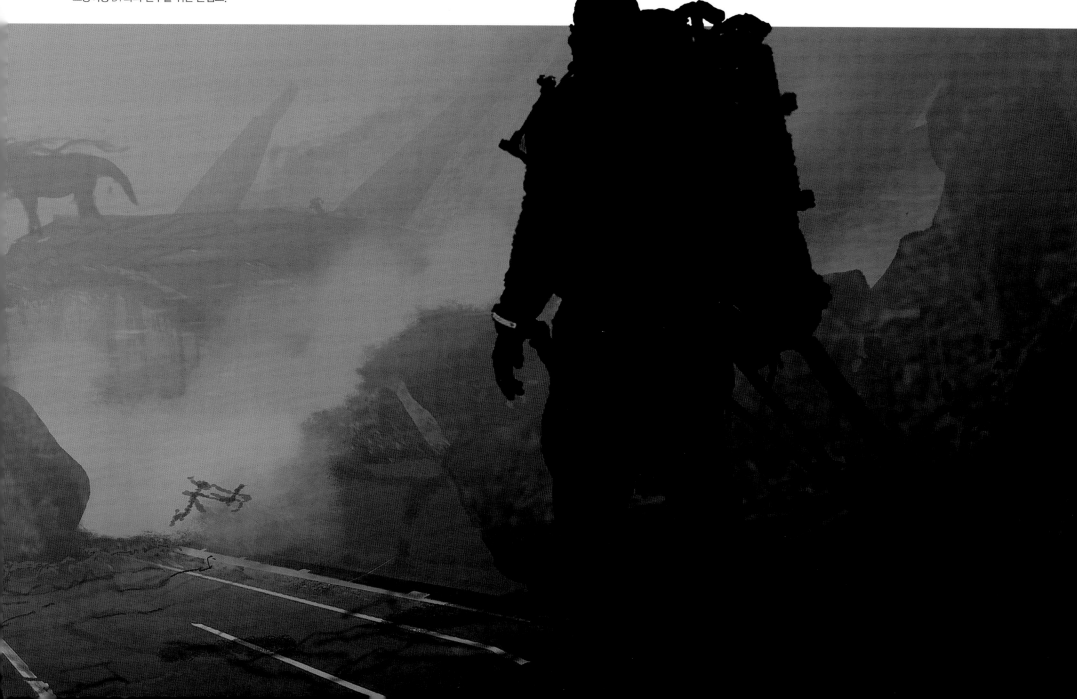

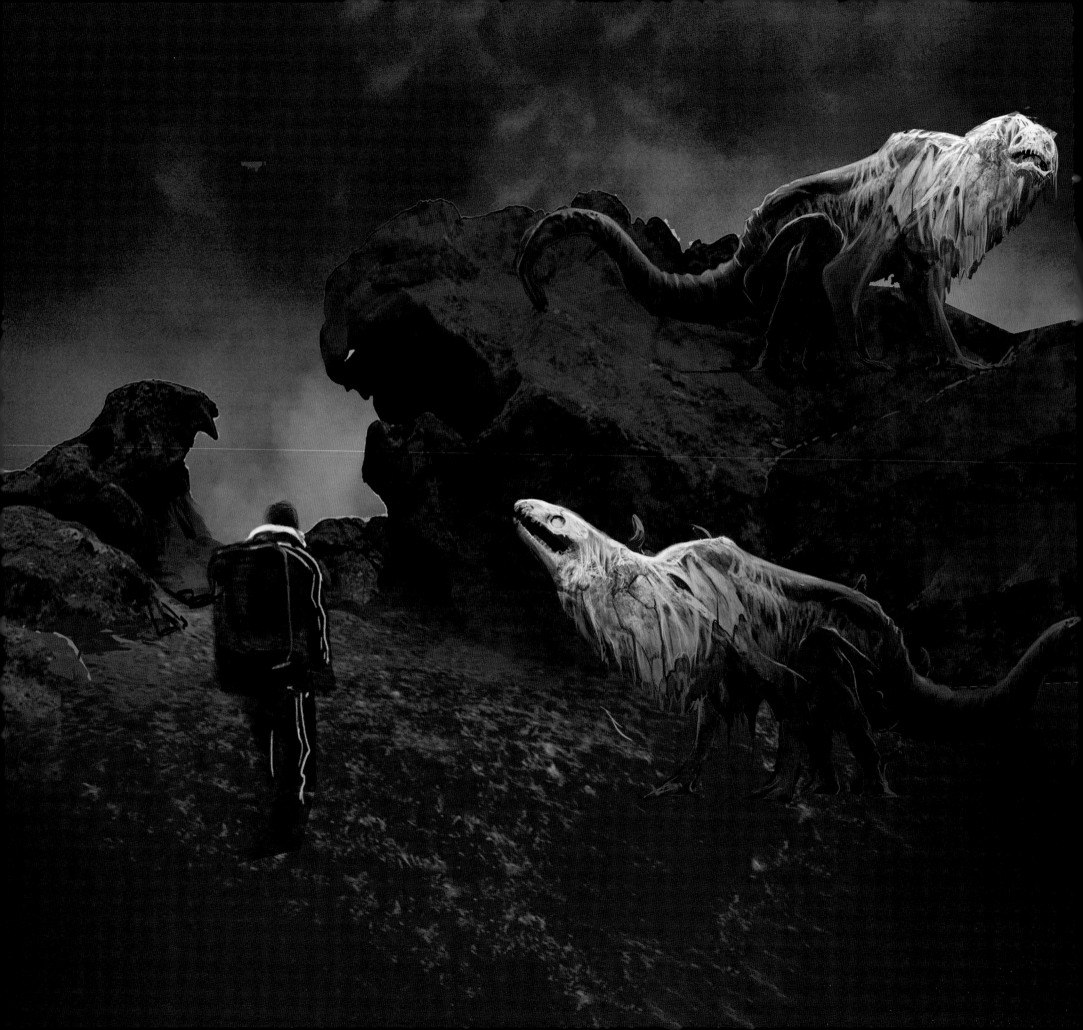

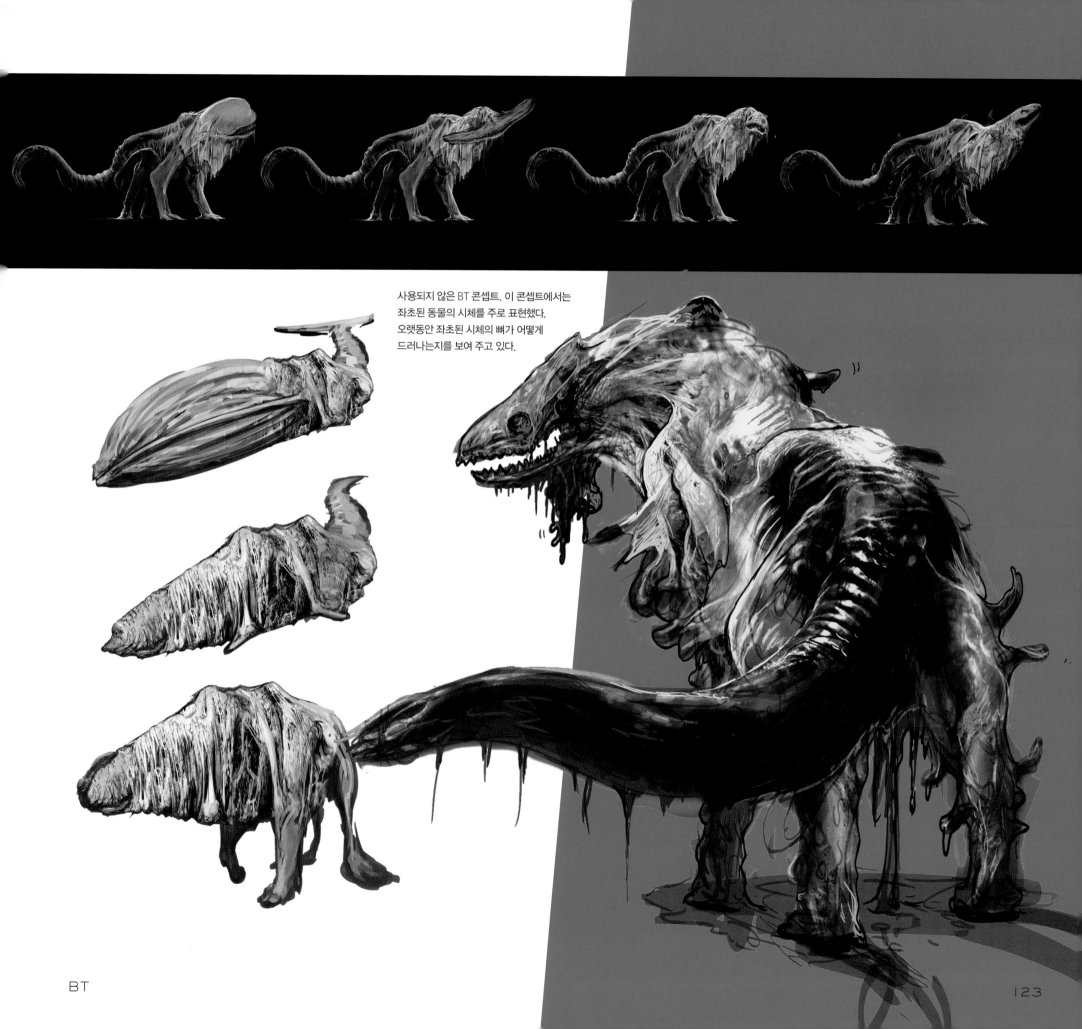

사용되지 않은 BT 콘셉트. 이 콘셉트에서는
좌초된 동물의 시체를 주로 표현했다.
오랫동안 좌초된 시체의 뼈가 어떻게
드러나는지를 보여 주고 있다.

BT

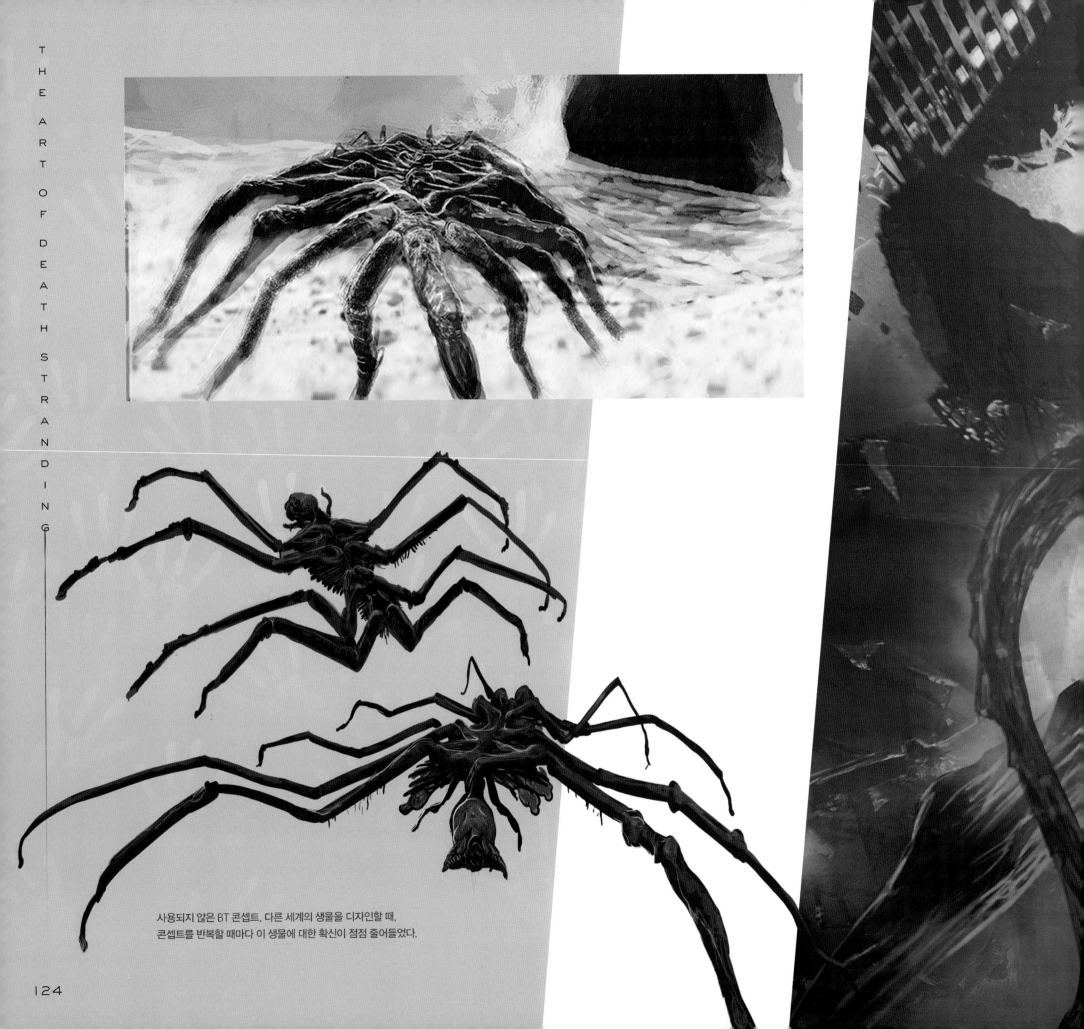

사용되지 않은 BT 콘셉트. 다른 세계의 생물을 디자인할 때,
콘셉트를 반복할 때마다 이 생물에 대한 확신이 점점 줄어들었다.

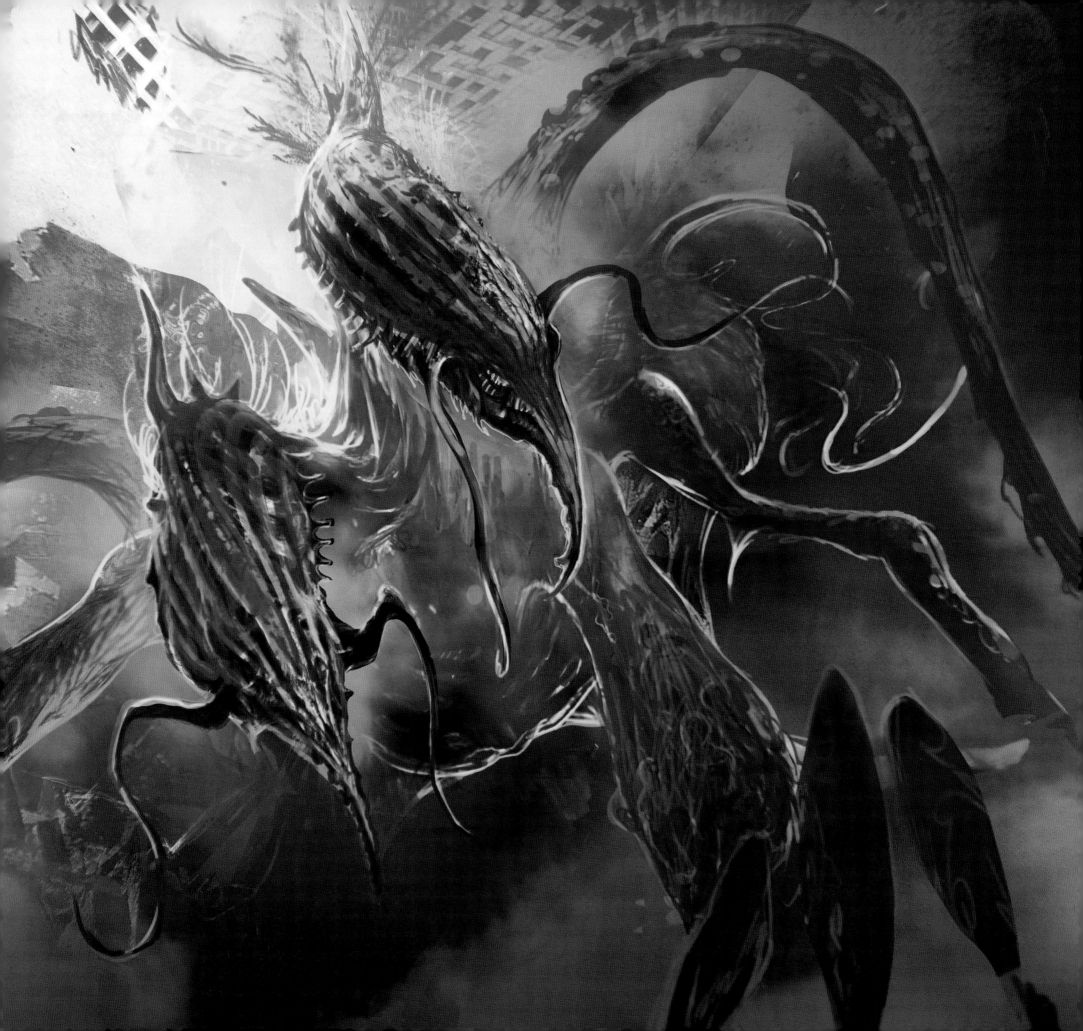

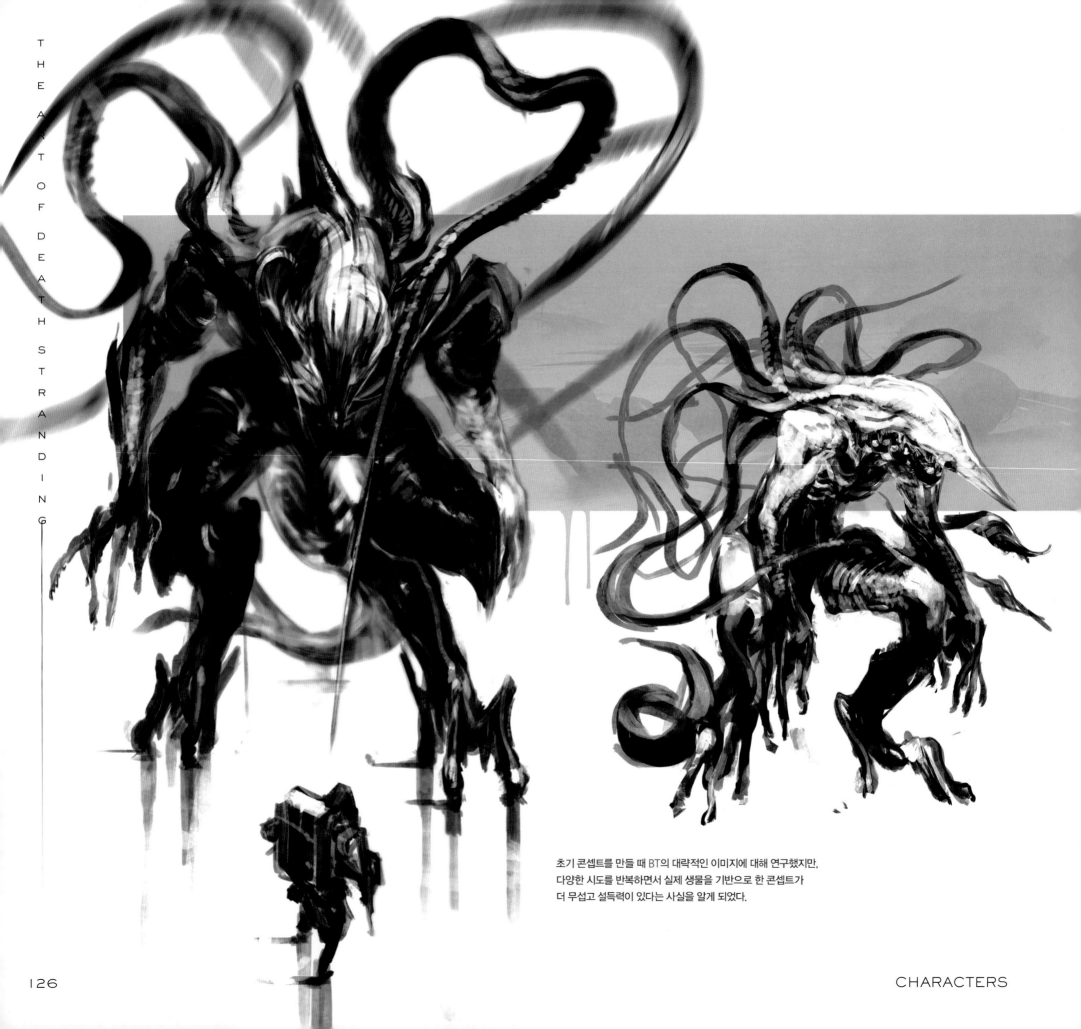

초기 콘셉트를 만들 때 BT의 대략적인 이미지에 대해 연구했지만,
다양한 시도를 반복하면서 실제 생물을 기반으로 한 콘셉트가
더 무섭고 설득력이 있다는 사실을 알게 되었다.

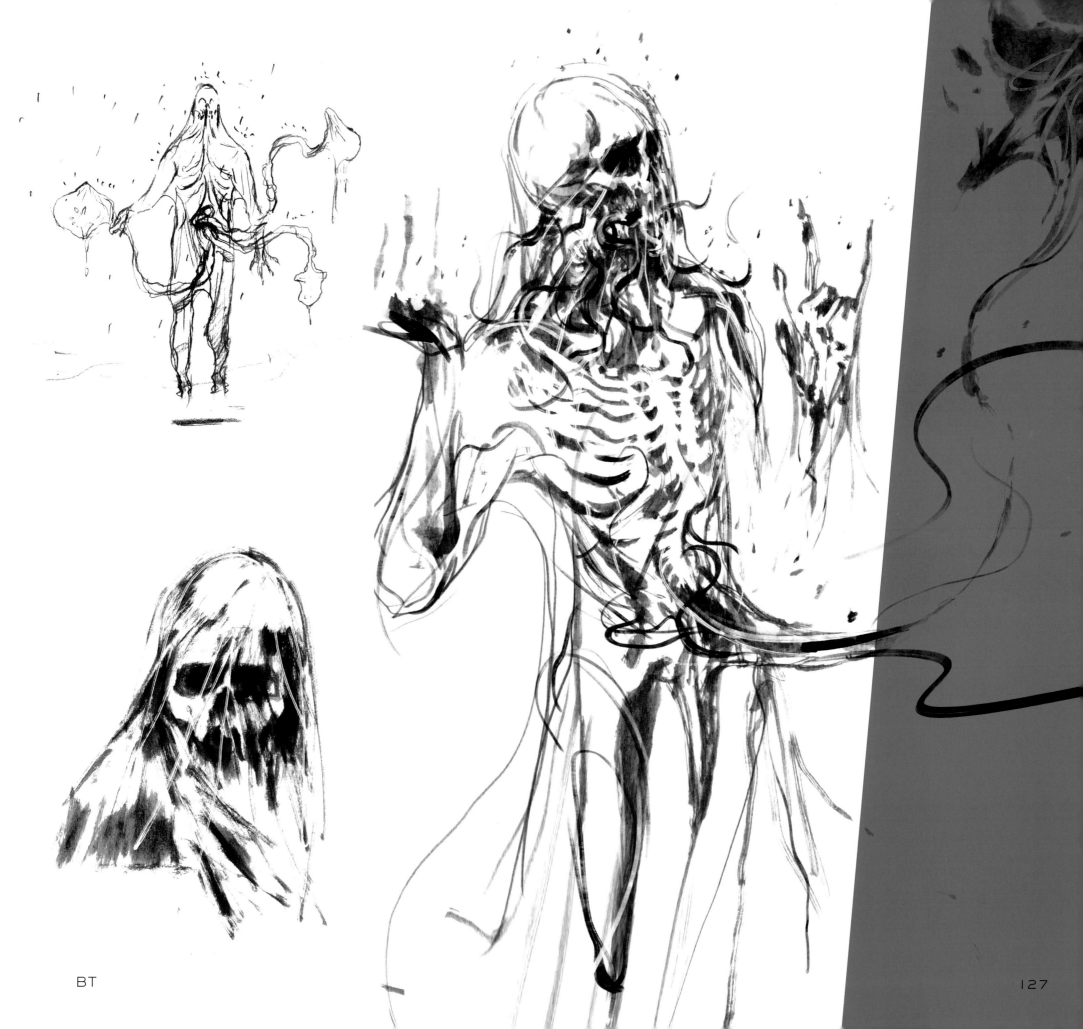

BT

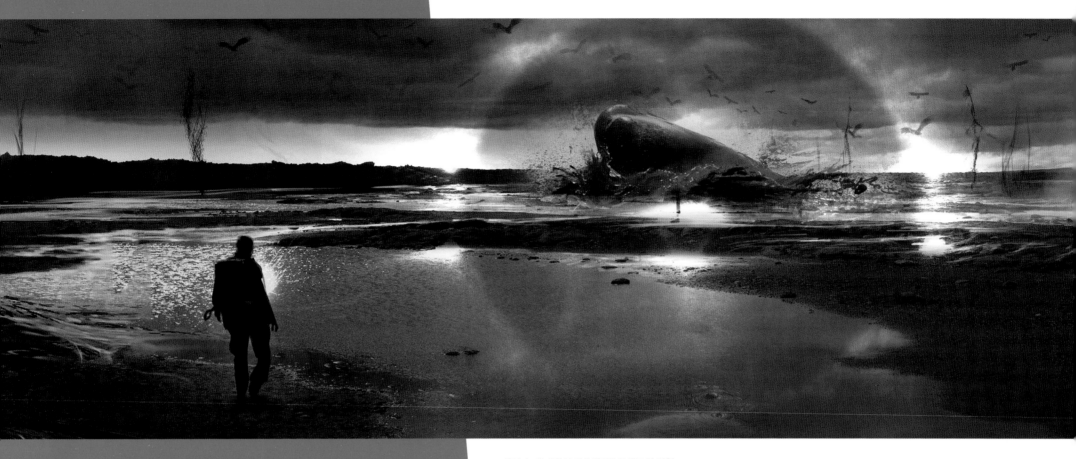

게임 속 세계에서 좌초된 BT 콘셉트의 변형.

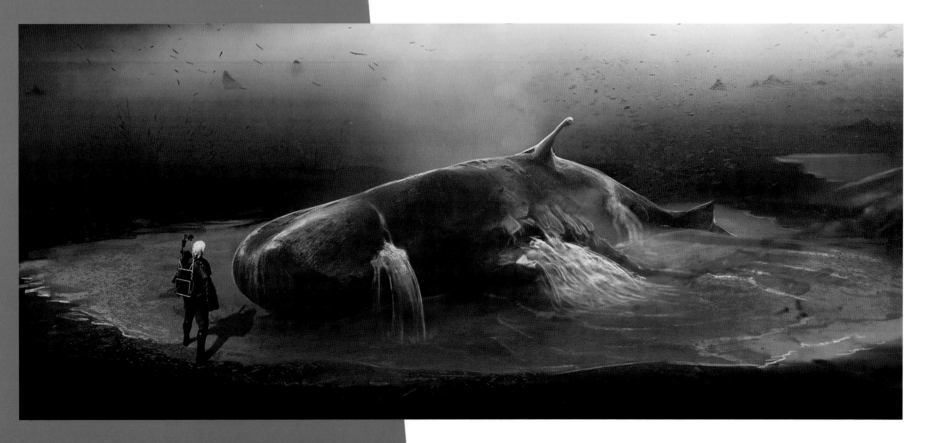

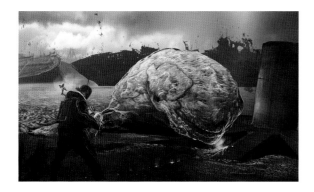
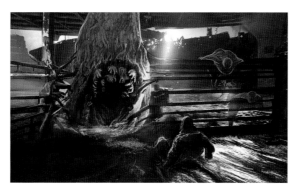
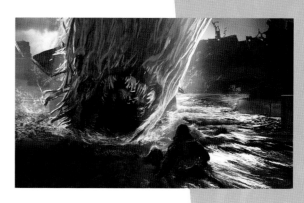
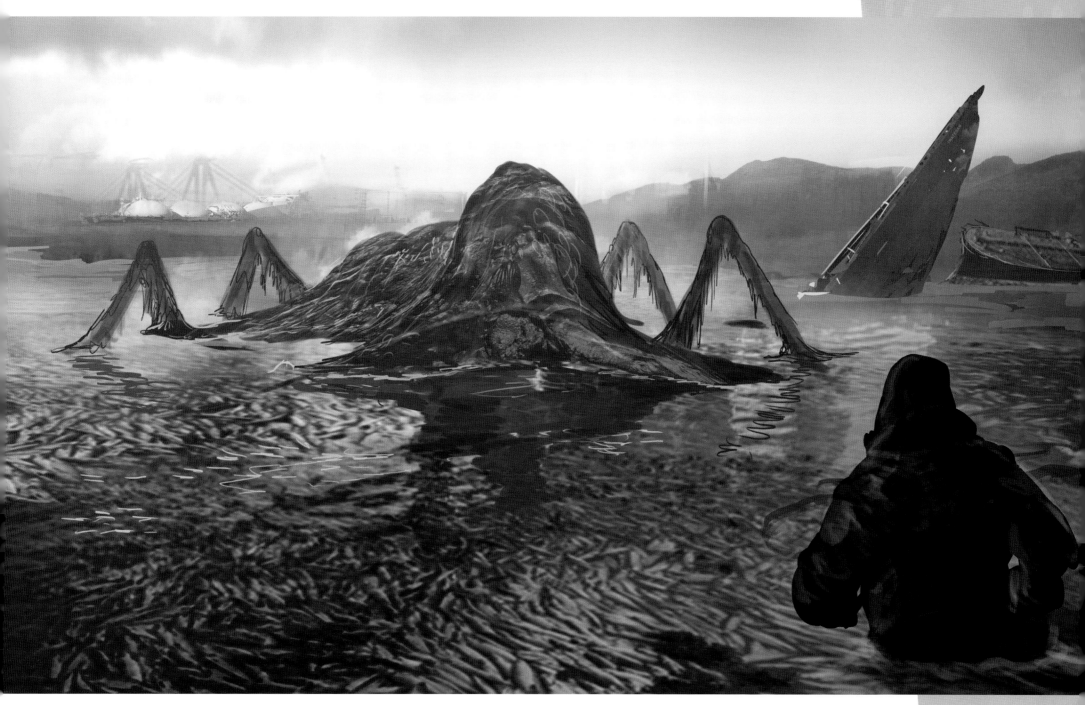

탑승물
VEHICLES

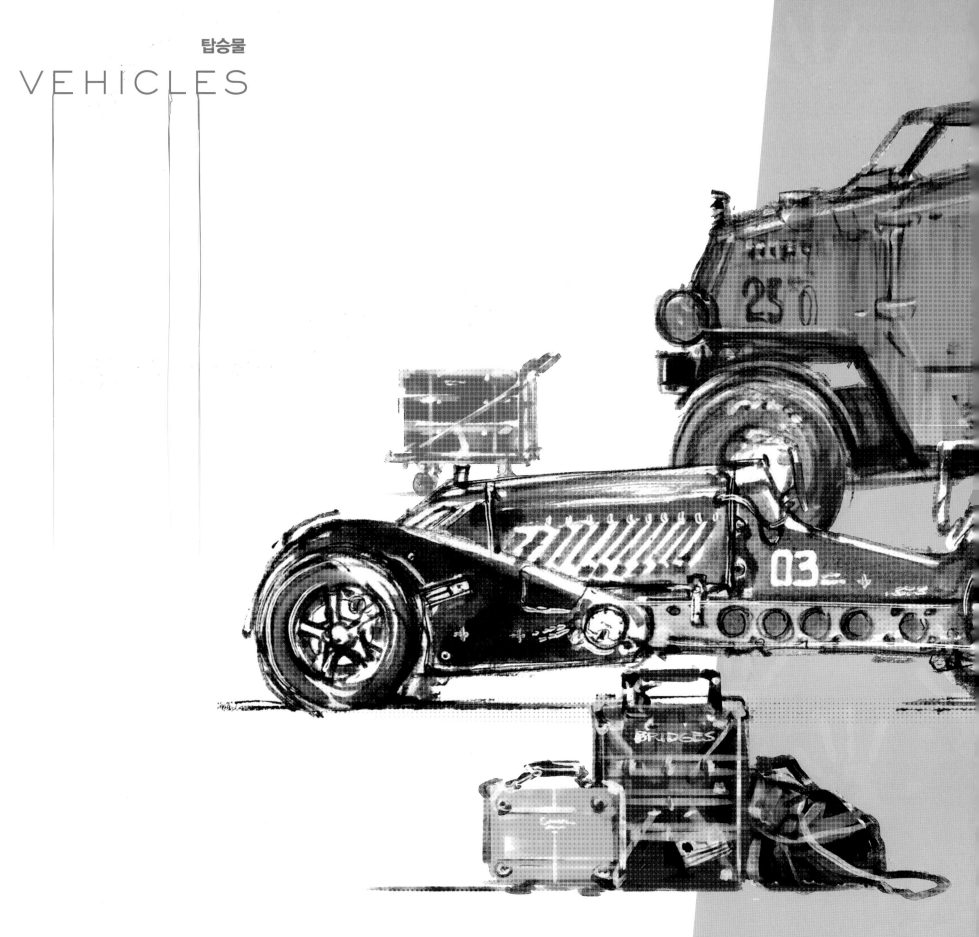

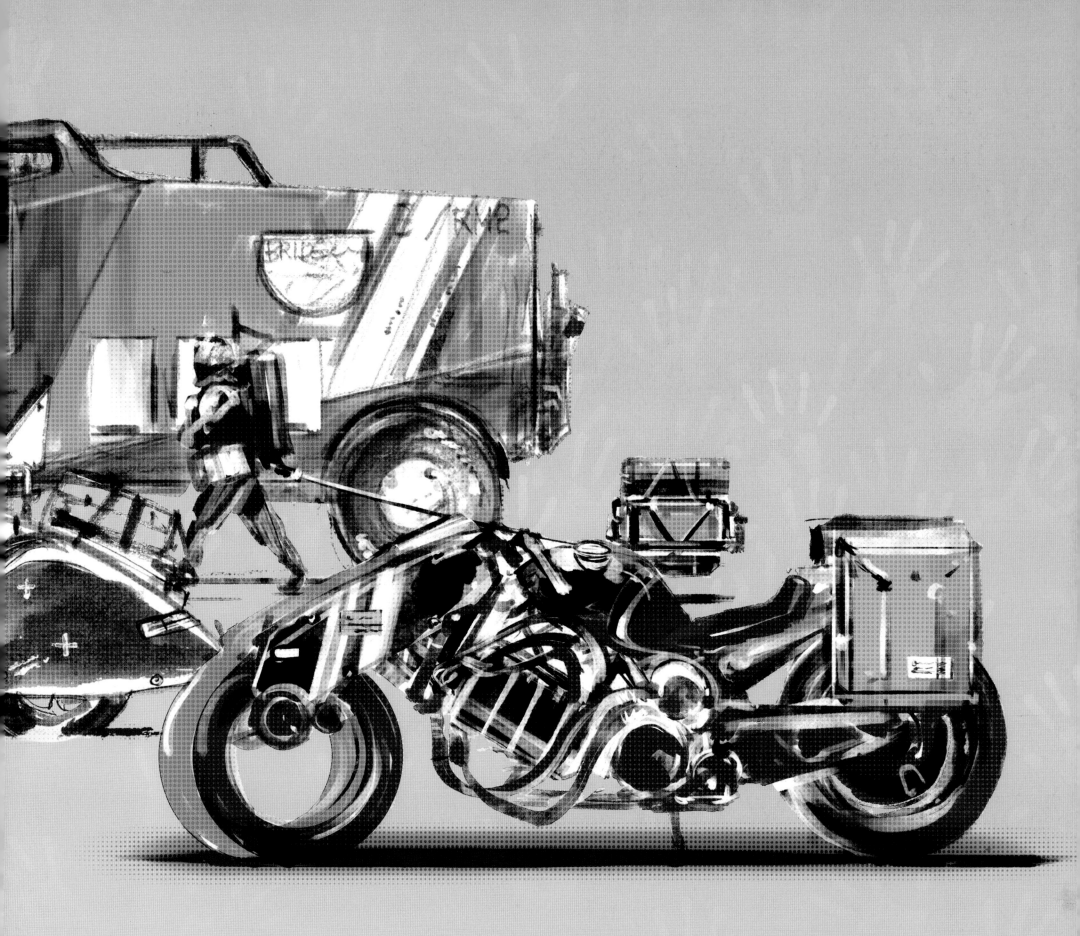

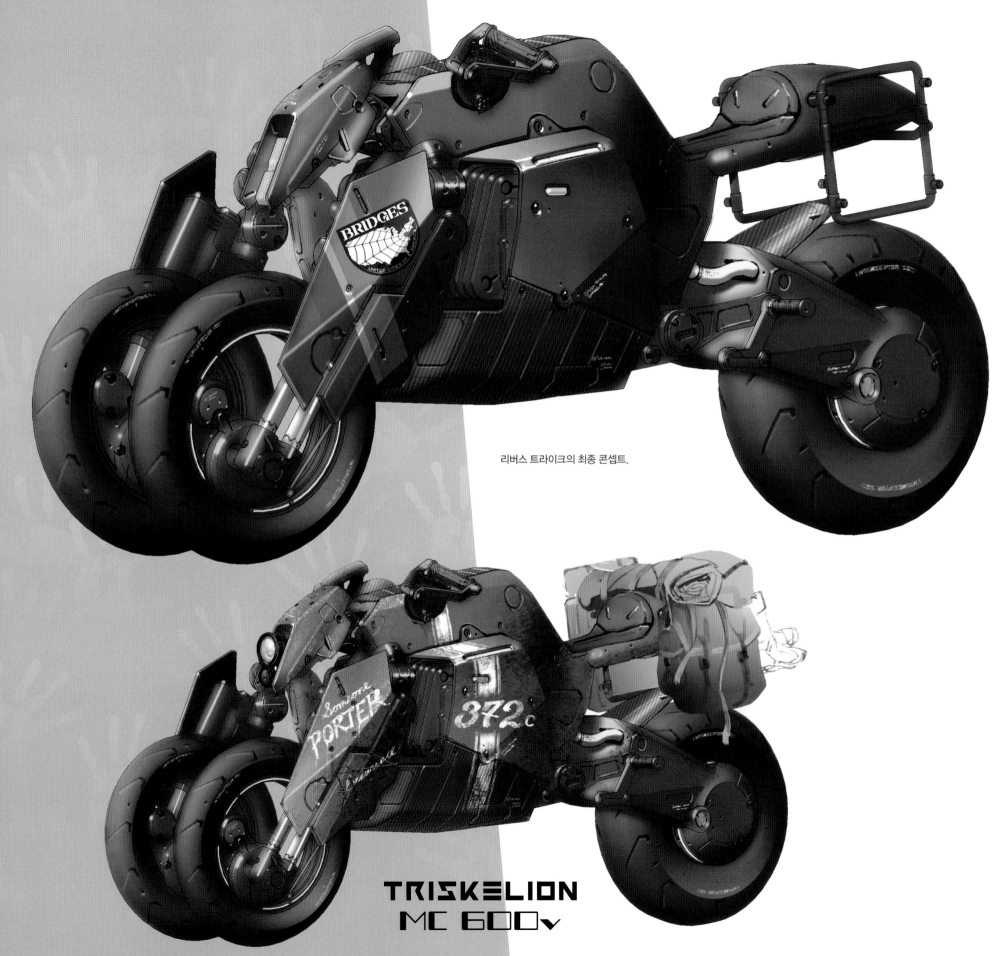

리버스 트라이크의 최종 콘셉트.

TRISKELION
MC 600v

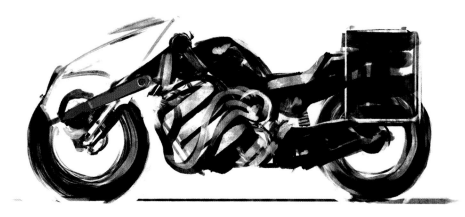
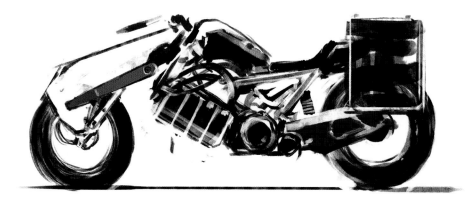
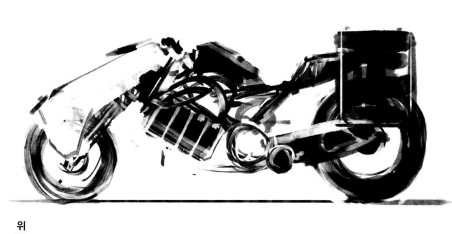
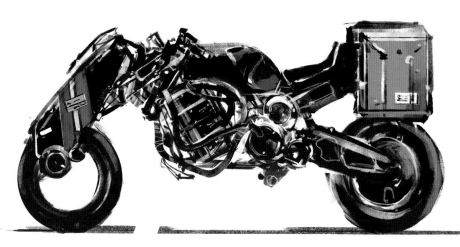

위

트라이크의 초기 콘셉트.

아래

차량용 팩 콘셉트.

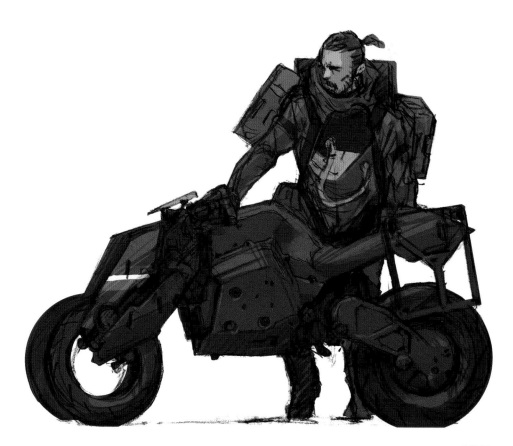

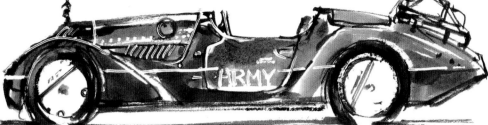

사용되지 않은 탑승물의 콘셉트.
이 디자인은 전형적인 핫 로드(개조한 자동차) 분위기를 느낄 수 있는
미래형 차량을 위한 것이었다.

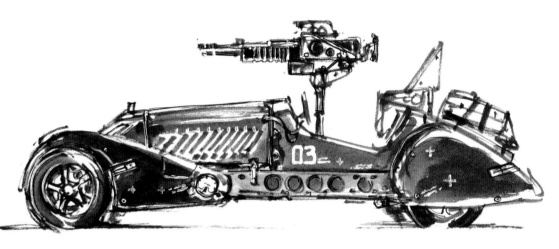

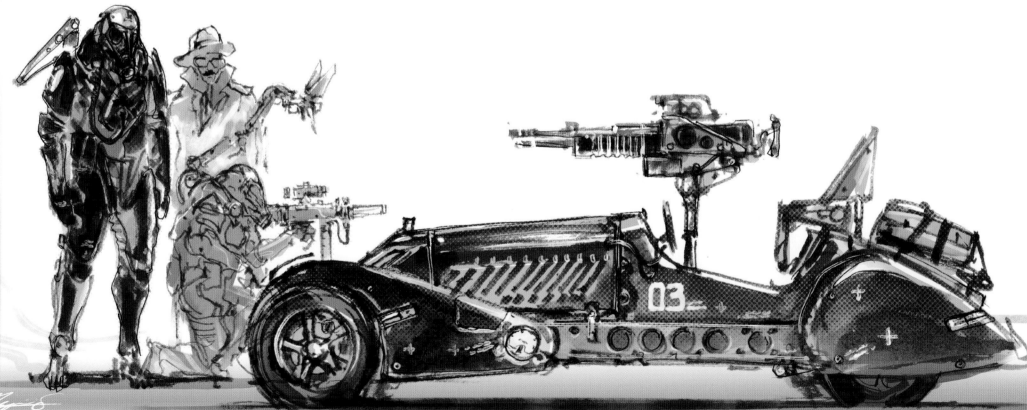

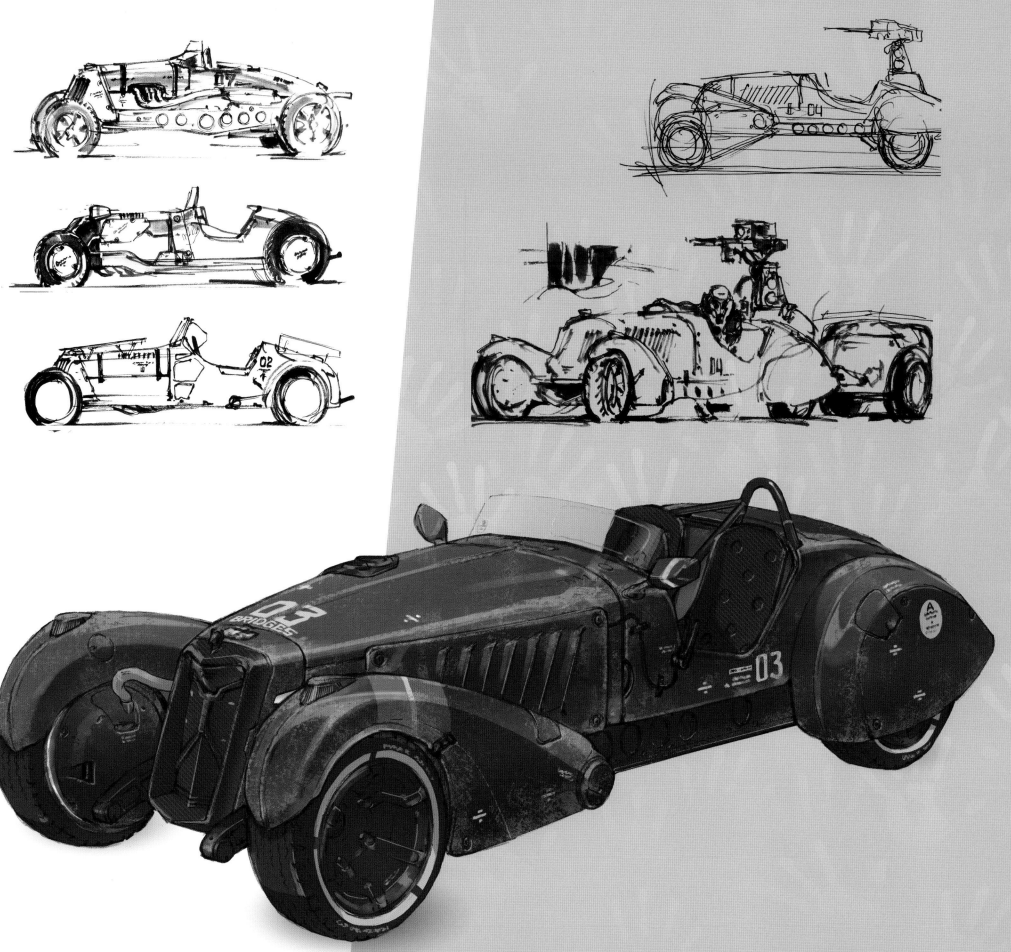

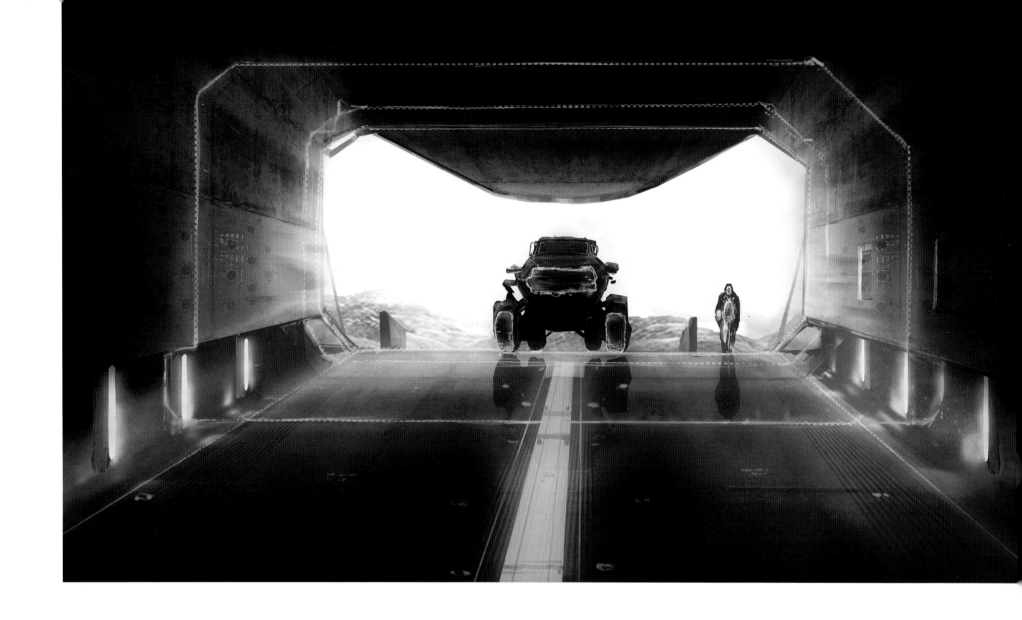

브리지스 I에서 사용하는 픽업형 탐사 차량.
이 차량은 게임에서 컷신 중에 잠시 등장한다.

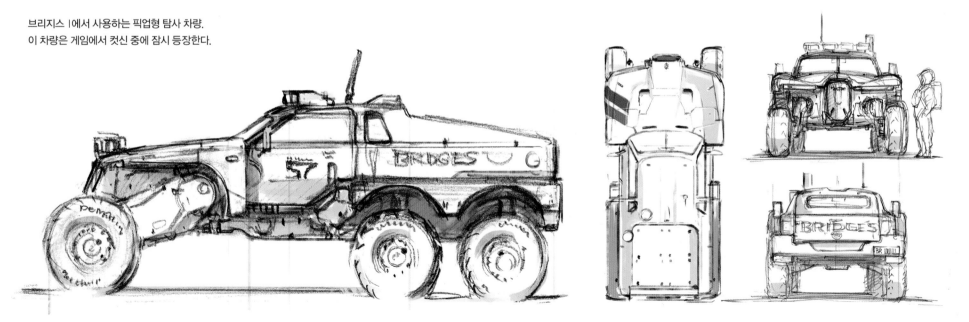

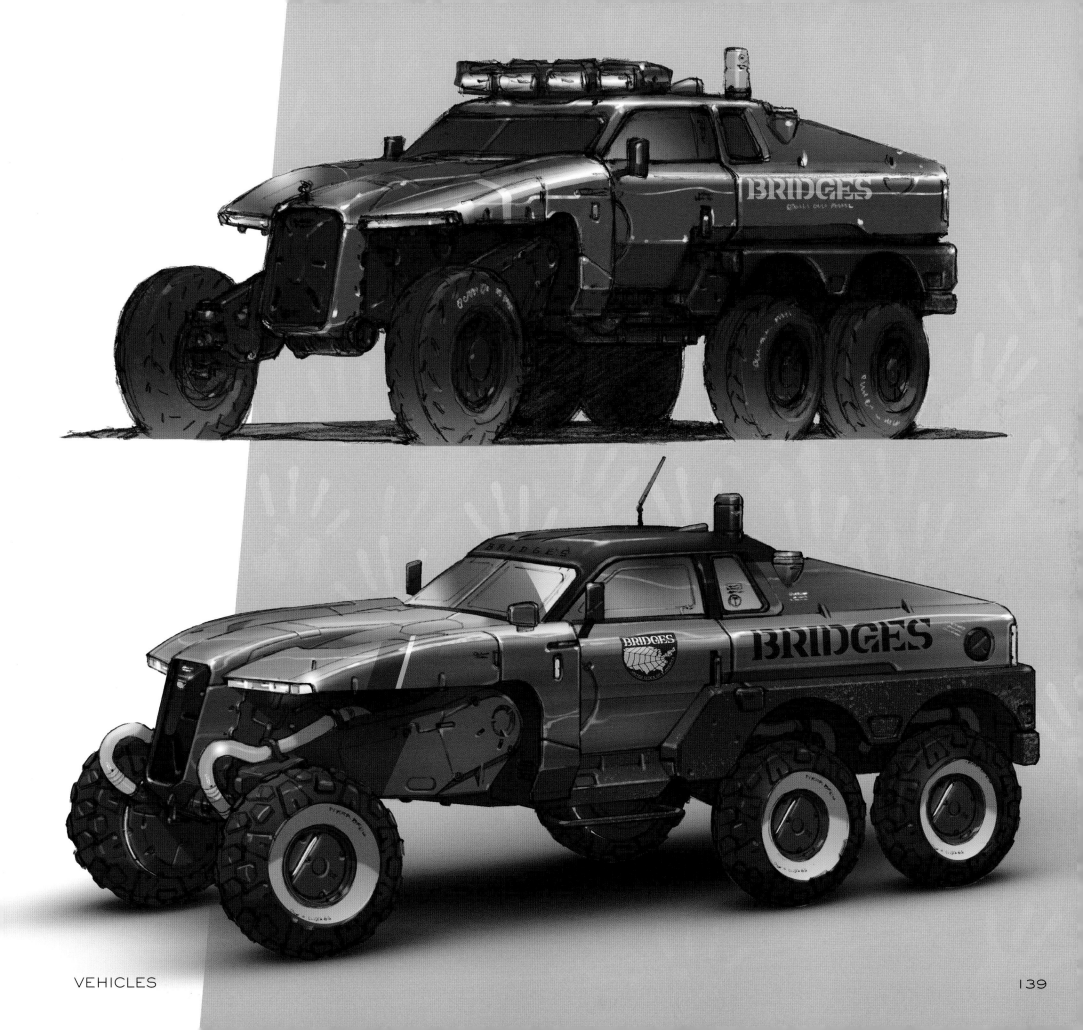

오른쪽

처음에는 세 가지 종류의 차량이 제공되지만
배송에 더 적합한 트럭형 차량(왼쪽)이 더 많이 사용된다.

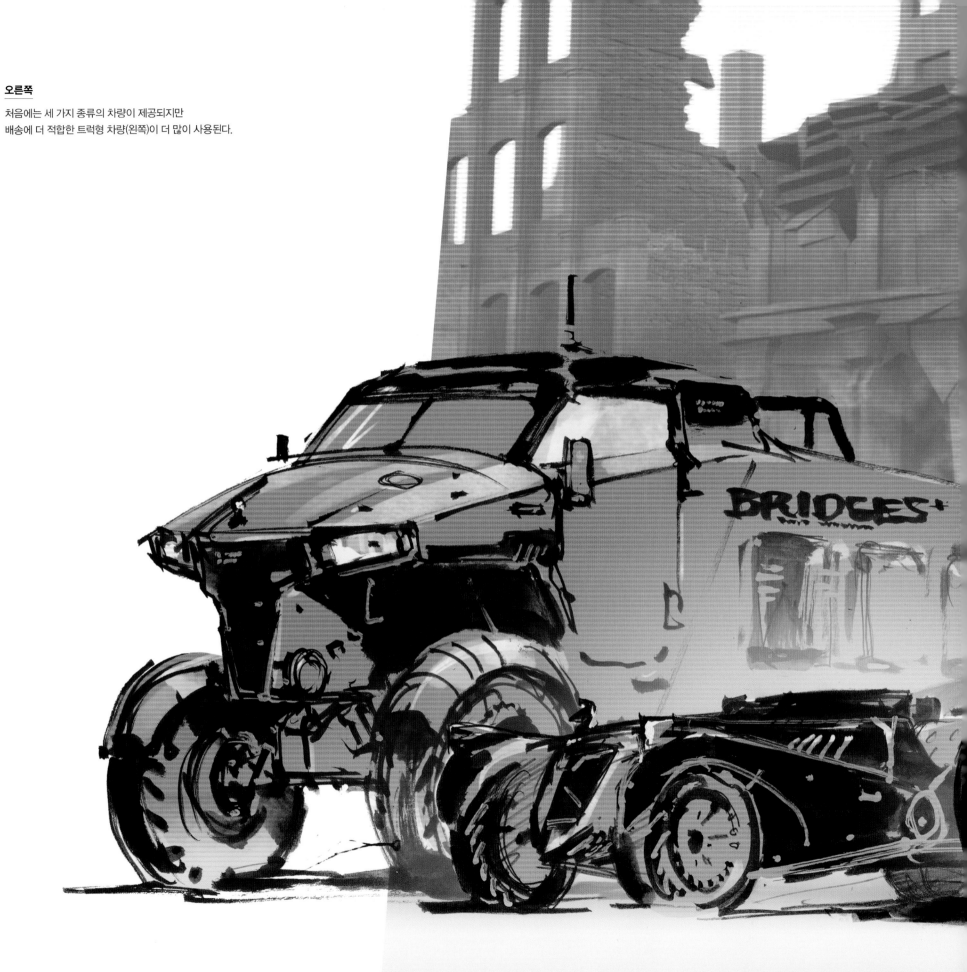

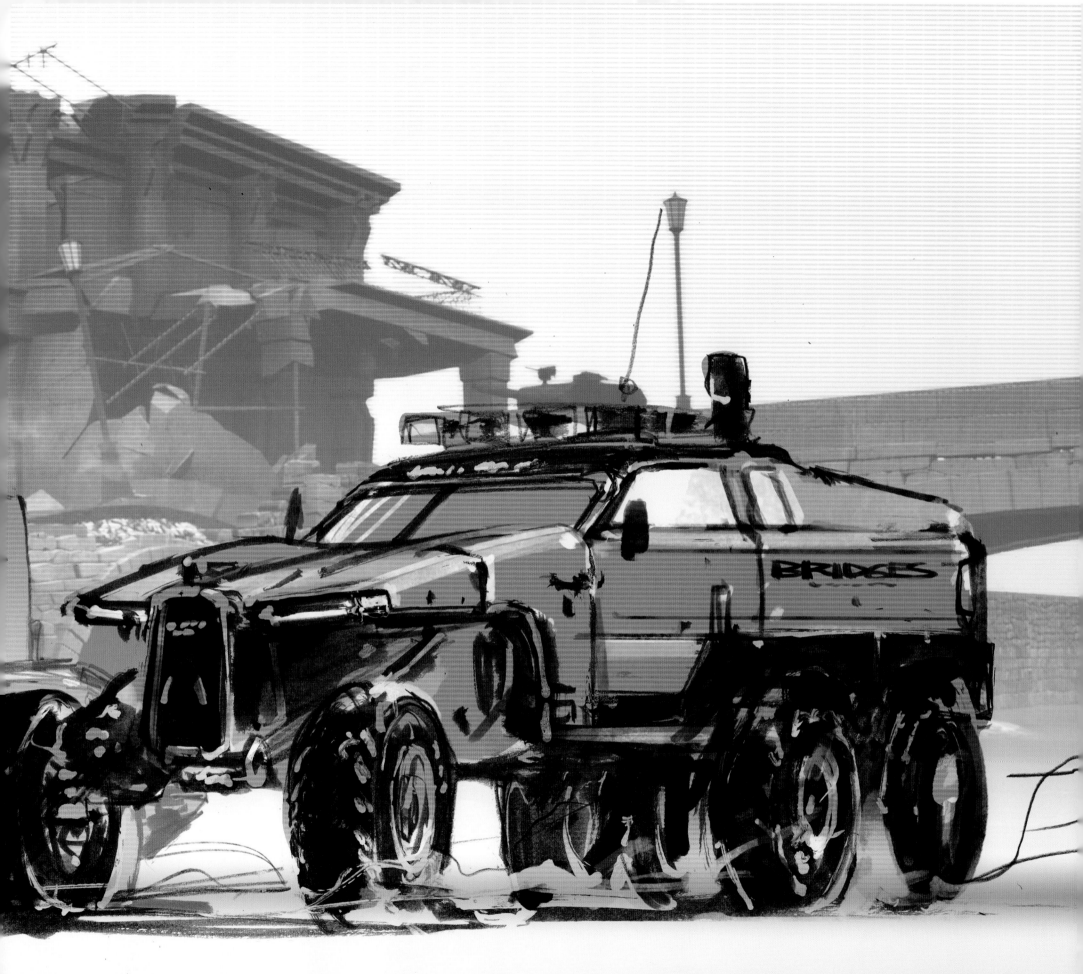

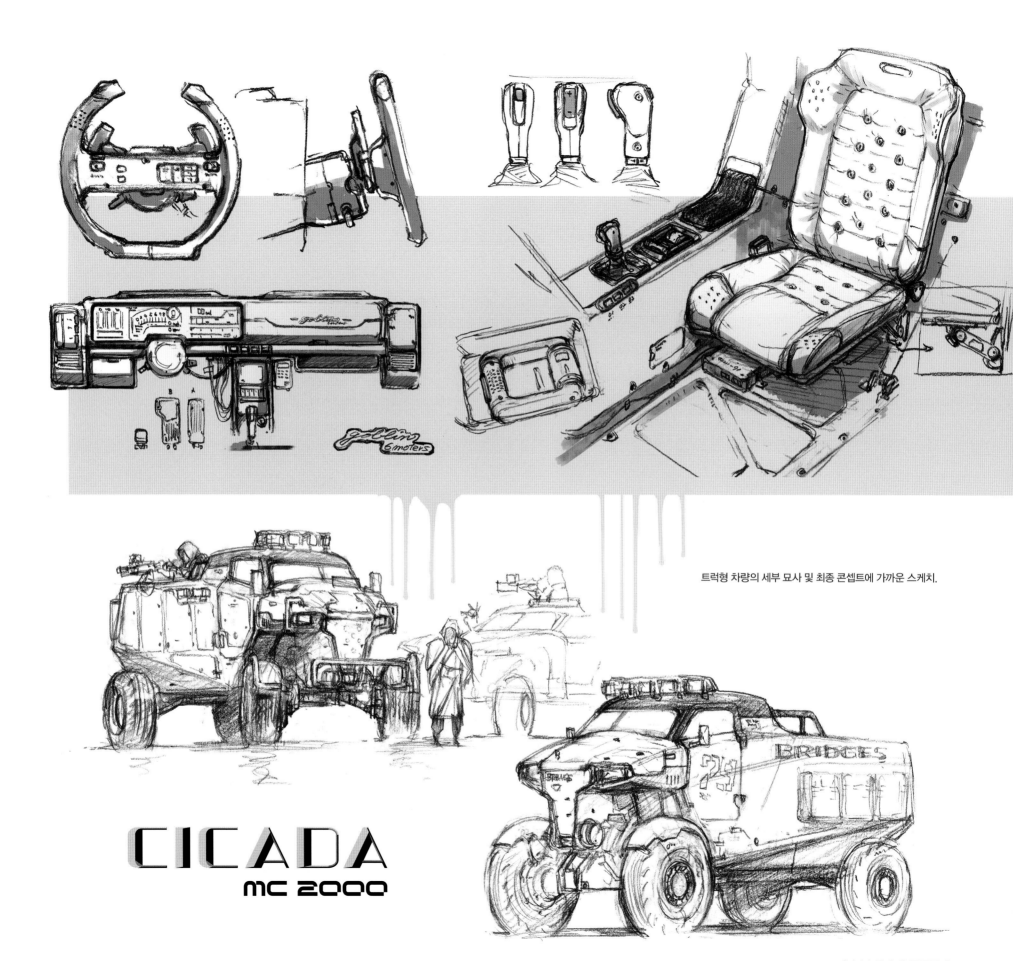

goblin
6 motors

트럭형 차량의 세부 묘사 및 최종 콘셉트에 가까운 스케치.

CICADA
MC 2000

BRIDGES

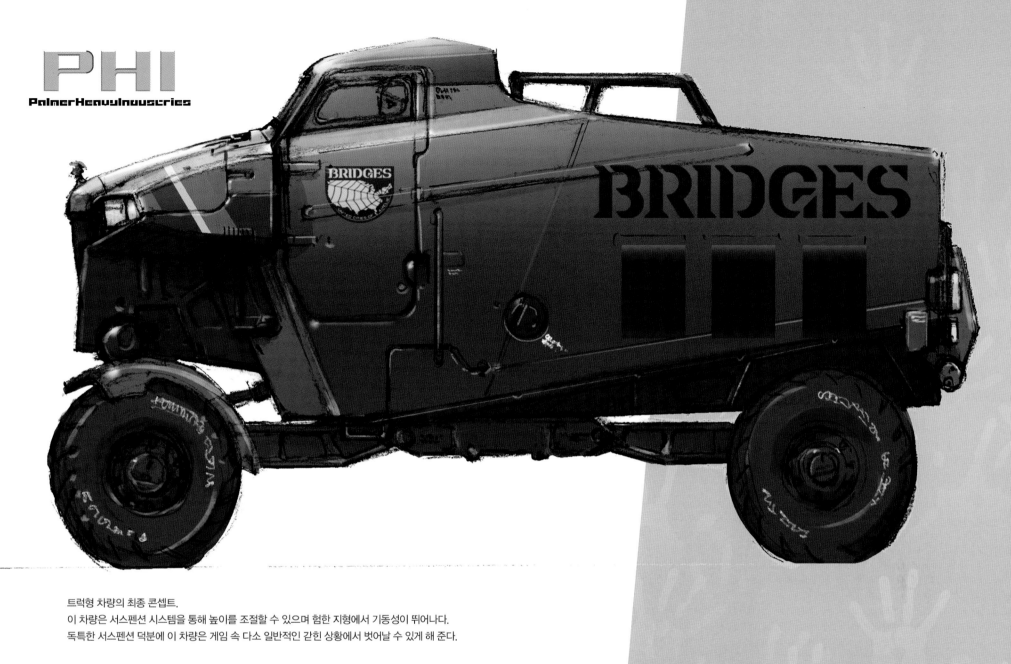

PHI
PalmerHeavyIndustries

트럭형 차량의 최종 콘셉트.
이 차량은 서스펜션 시스템을 통해 높이를 조절할 수 있으며 험한 지형에서 기동성이 뛰어나다.
독특한 서스펜션 덕분에 이 차량은 게임 속 다소 일반적인 갇힌 상황에서 벗어날 수 있게 해 준다.

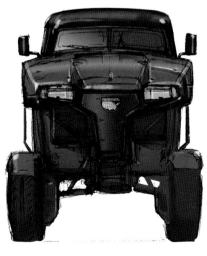
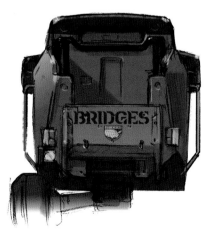
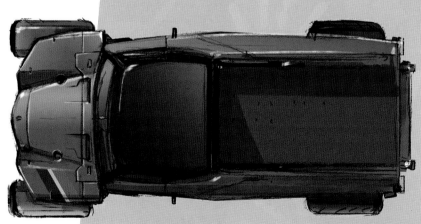

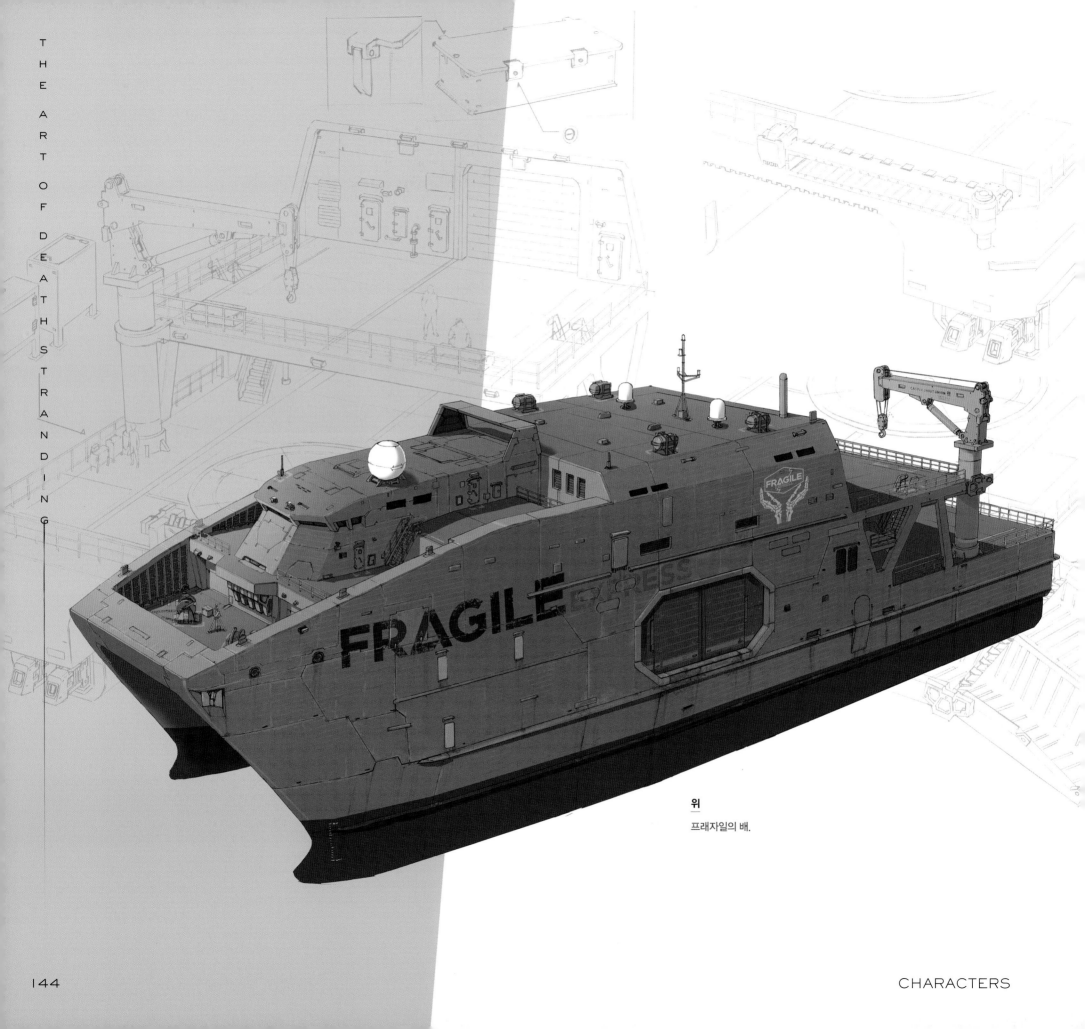

위

프래자일의 배.

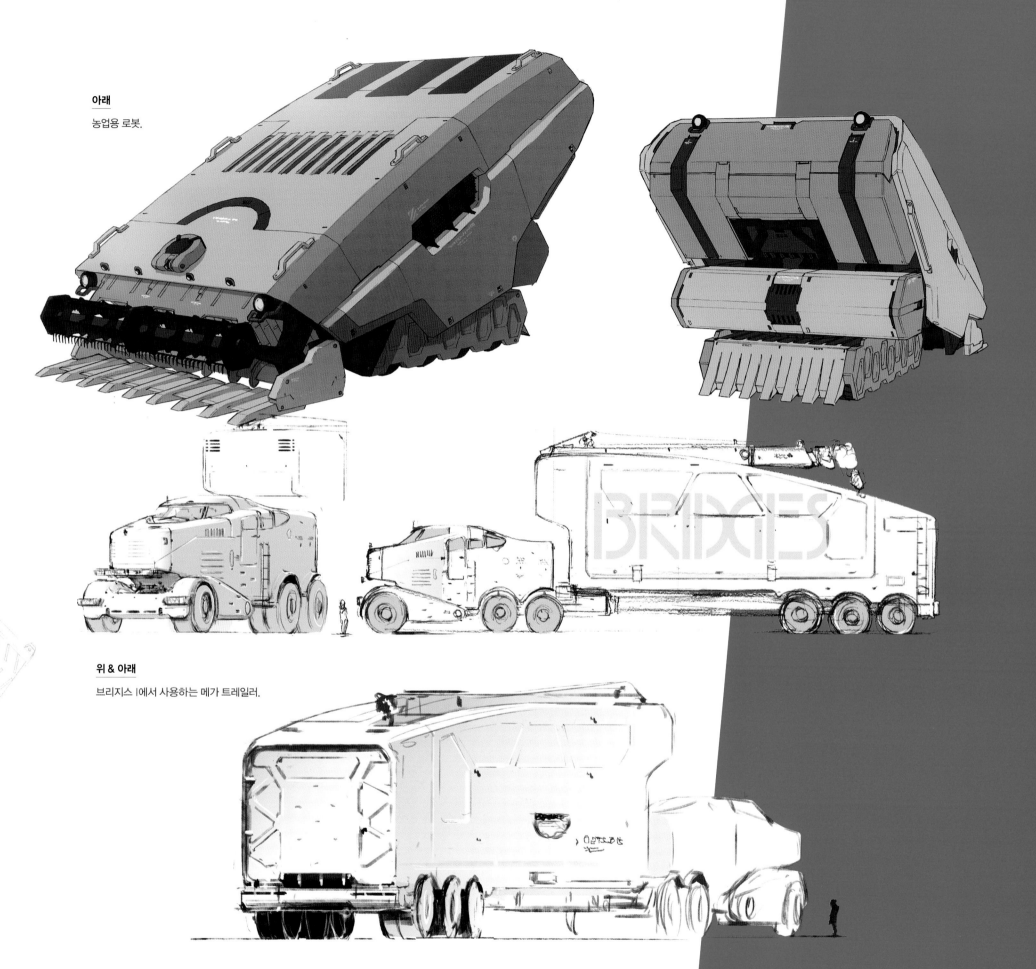

아래

농업용 로봇.

위 & 아래

브리지스 I에서 사용하는 메가 트레일러.

VEHICLES

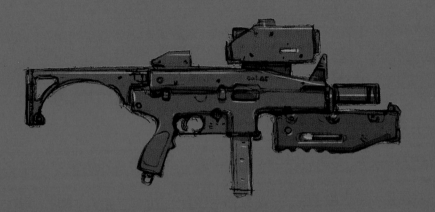

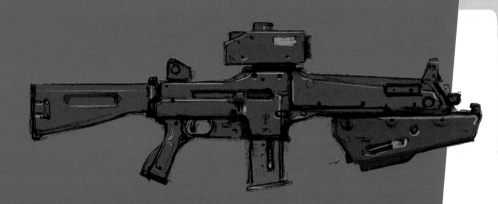

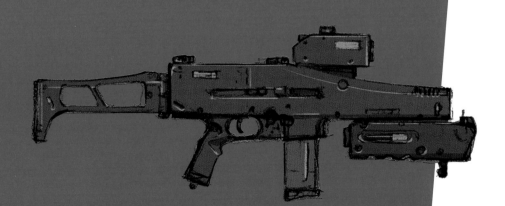

무기
WEAPONS

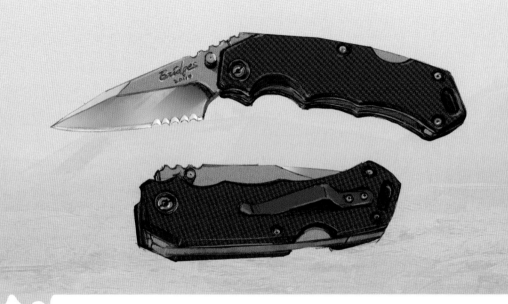

위

CDT(시신 처리반) 캡틴의 칼.

왼쪽

무기의 초기 콘셉트.
이미 초기 단계에서 혈액용 부속품을 고려했다.

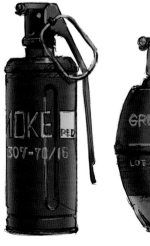

위

EX 그레네이드.

왼쪽

해골 병사가 사용하는 그레네이드.

아래

사용되지 않은 무기. 홀로그램용 그레네이드.

아래

사용되지 않은 총으로 클리포드가 가슴에 지니고 다닌다.

아래

다이하드맨이 지니고 다니는 총.

아래

그레네이드 런처의 콘셉트. 탄창이 리볼버 탄창처럼 기능하기 때문에 플레이어가 사용 중인 탄약을 쉽게 바꿀 수 있다.

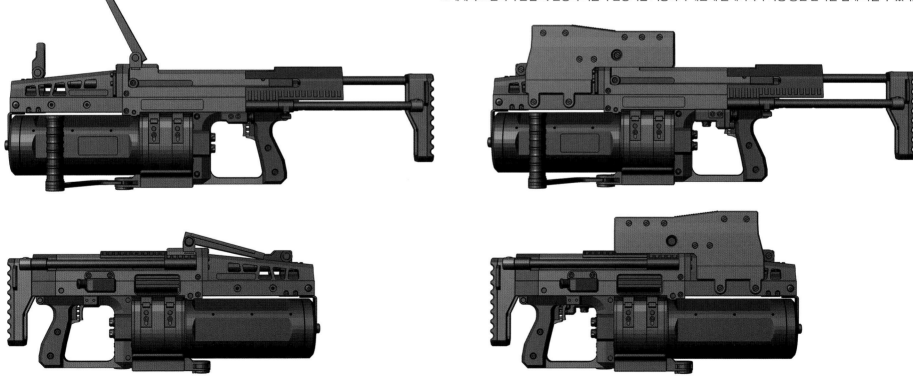

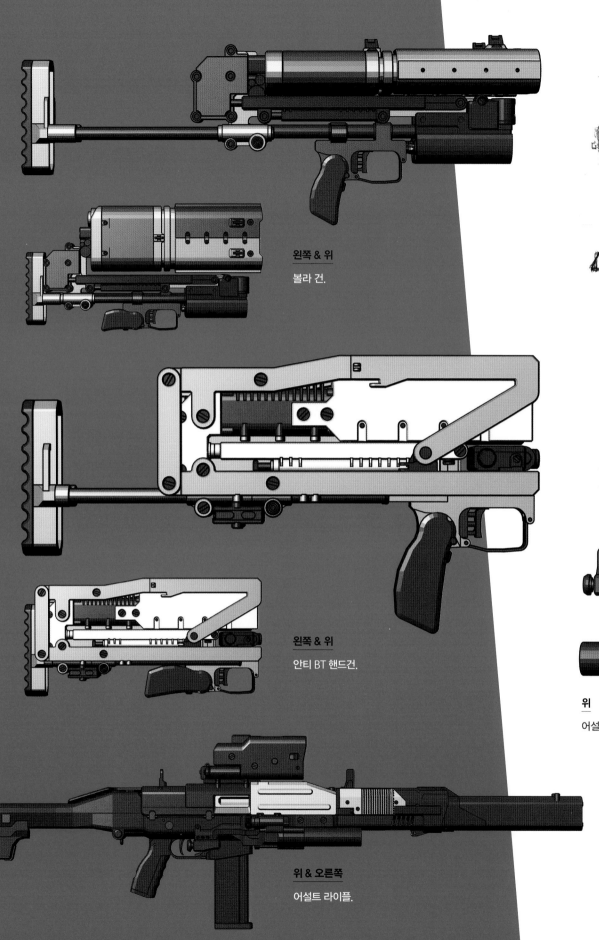

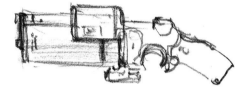

왼쪽 & 위

볼라 건.

무기의 다양한 콘셉트. 무기에 대한 일반적인 주제 중 하나는
무기가 화물에 적합하게 변형될 수 있도록 디자인하는 것이었다.

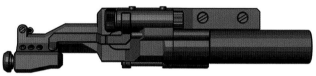

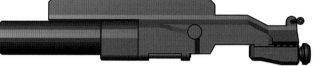

왼쪽 & 위

안티 BT 핸드건.

위

어설트 라이플용 언더 배럴 그레네이드 런처.

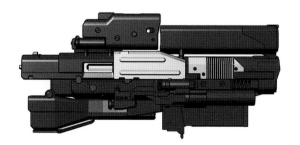

위 & 오른쪽

어설트 라이플.

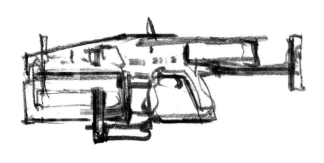

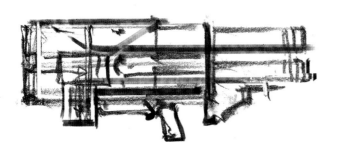

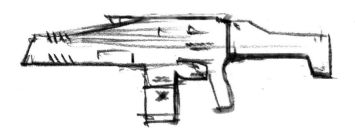

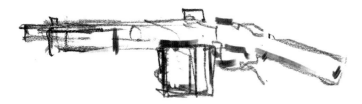

위 & 왼쪽 페이지 오른쪽 위

개략적인 무기 스케치.

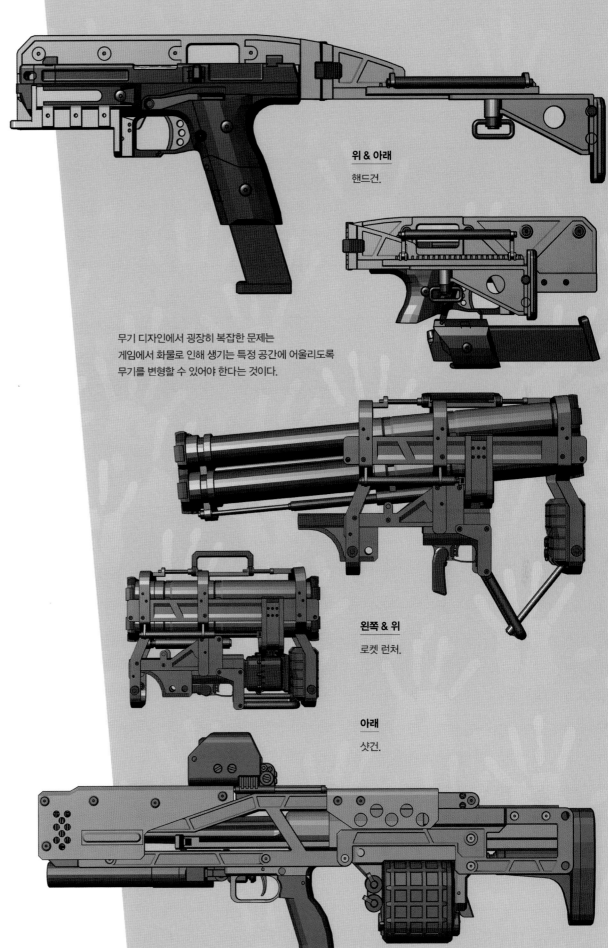

위 & 아래

핸드건.

무기 디자인에서 굉장히 복잡한 문제는
게임에서 화물로 인해 생기는 특정 공간에 어울리도록
무기를 변형할 수 있어야 한다는 것이다.

왼쪽 & 위

로켓 런처.

아래

샷건.

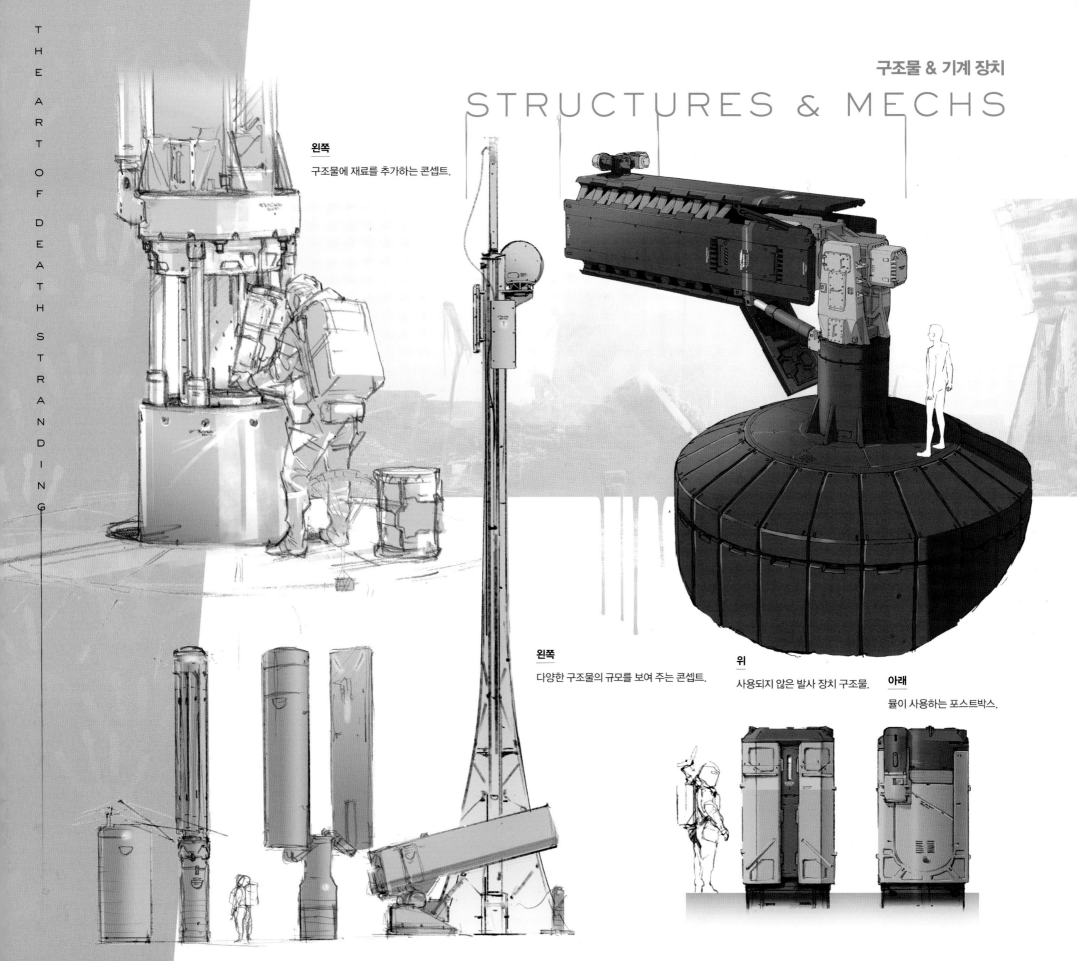

구조물 & 기계 장치

STRUCTURES & MECHS

왼쪽
구조물에 재료를 추가하는 콘셉트.

왼쪽
다양한 구조물의 규모를 보여 주는 콘셉트.

위
사용되지 않은 발사 장치 구조물.

아래
뮬이 사용하는 포스트박스.

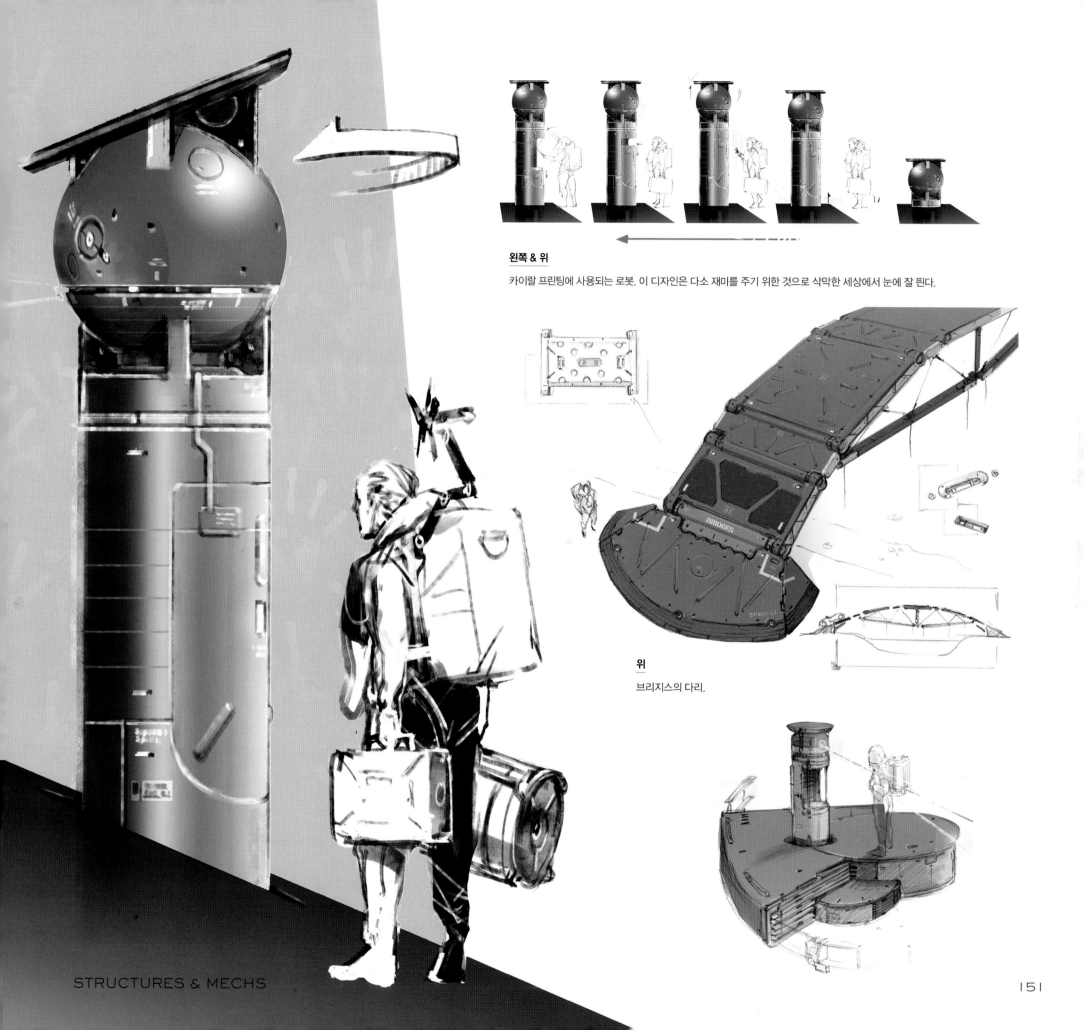

왼쪽 & 위

카이랄 프린팅에 사용되는 로봇. 이 디자인은 다소 재미를 주기 위한 것으로 삭막한 세상에서 눈에 잘 띈다.

위

브리지스의 다리.

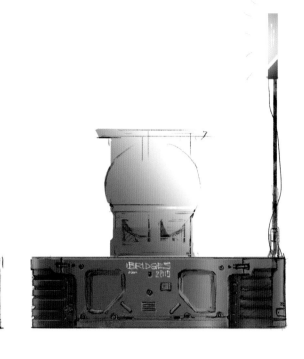

왼쪽 & 위

국도 복구 장치.

아래

타임폴 셸터

아래

집라인 구조물의 세부.

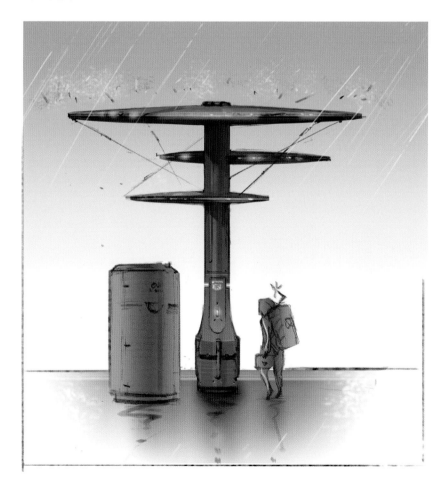

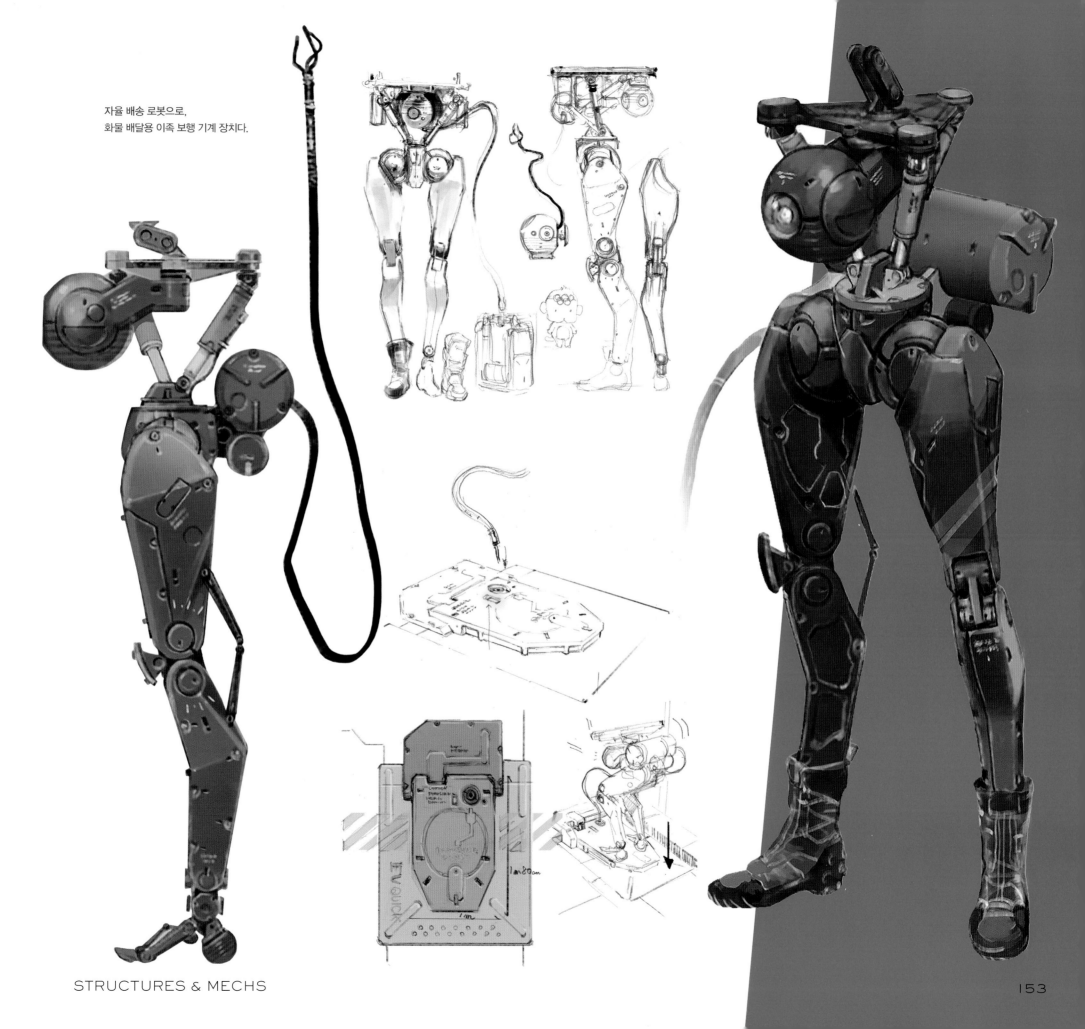

자율 배송 로봇으로,
화물 배달용 이족 보행 기계 장치다.

STRUCTURES & MECHS

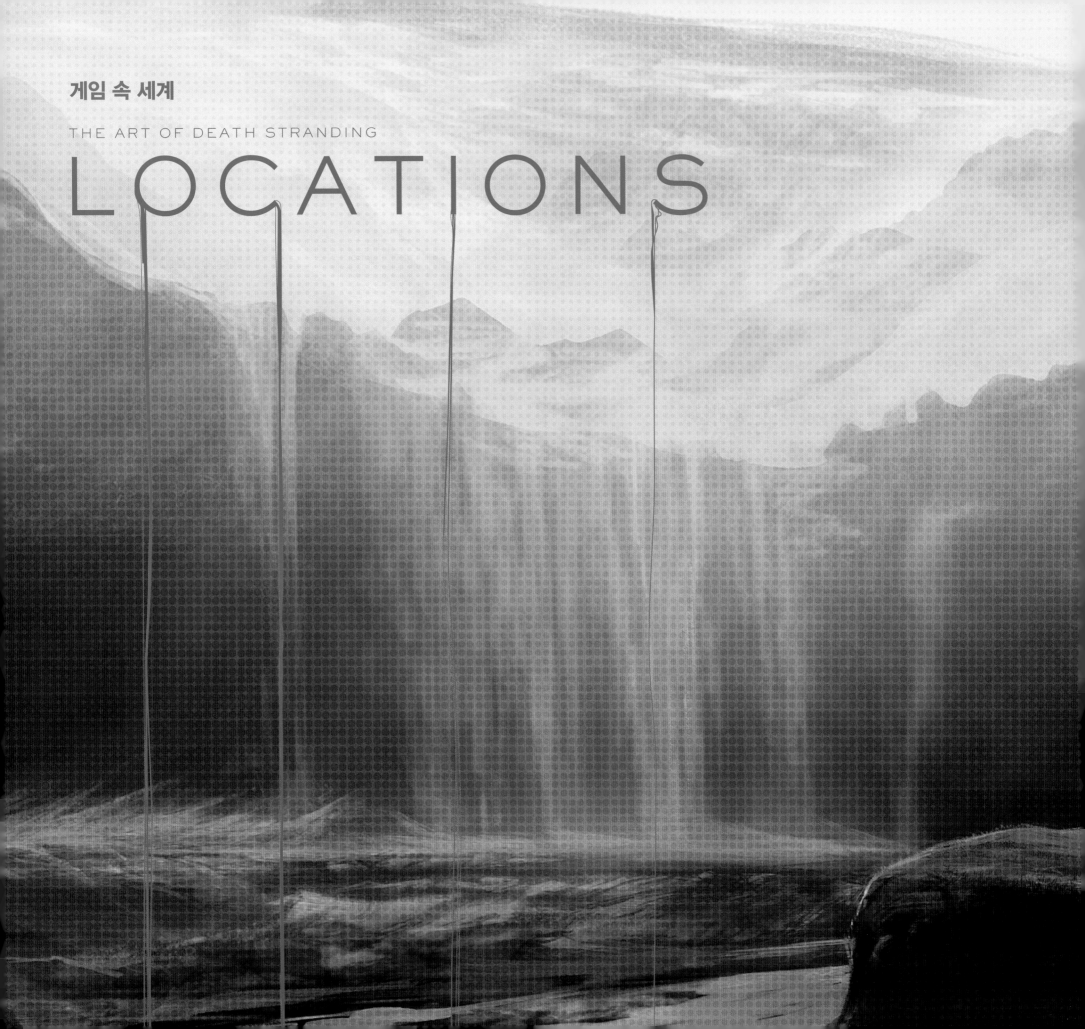

게임 속 세계

THE ART OF DEATH STRANDING

LOCATIONS

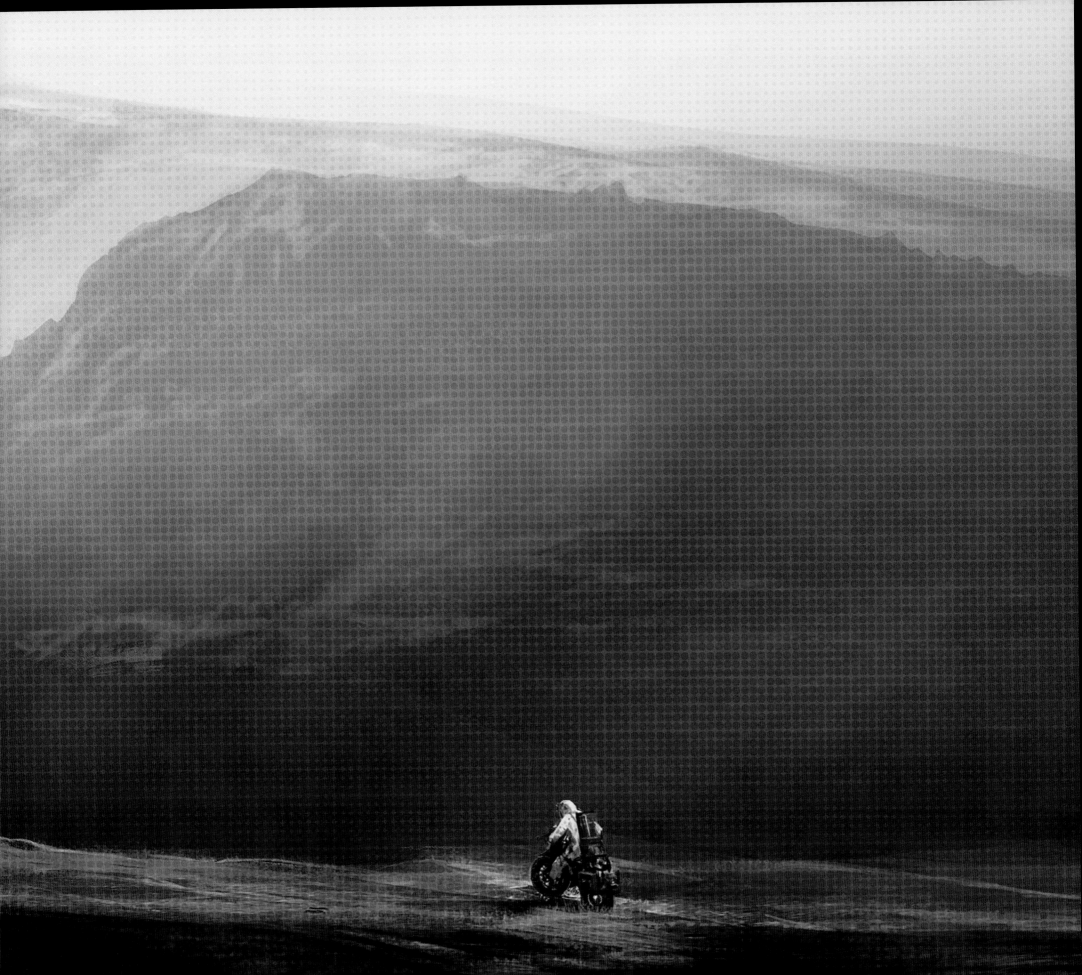

K1 CENTRAL
Knot City
UCA-01-001

센트럴 노트 시티

CENTRAL KNOT

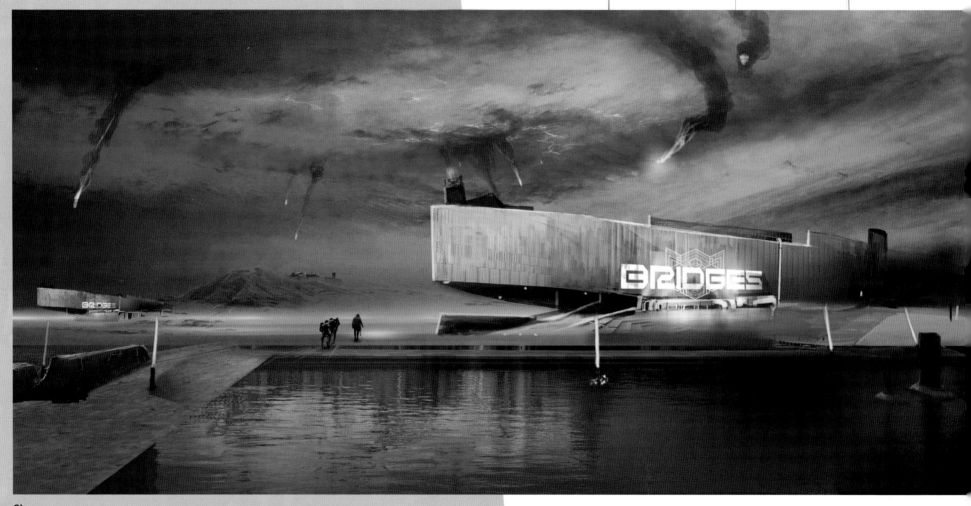

위

배송 센터의 초기 콘셉트.

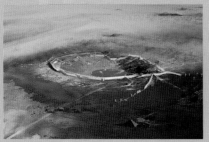
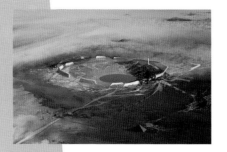
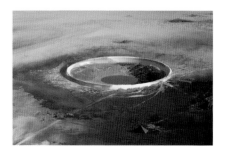

위

도시 전체를 개략적으로 보여 준 콘셉트.

THE ART OF DEATH STRANDING

156

LOCATIONS

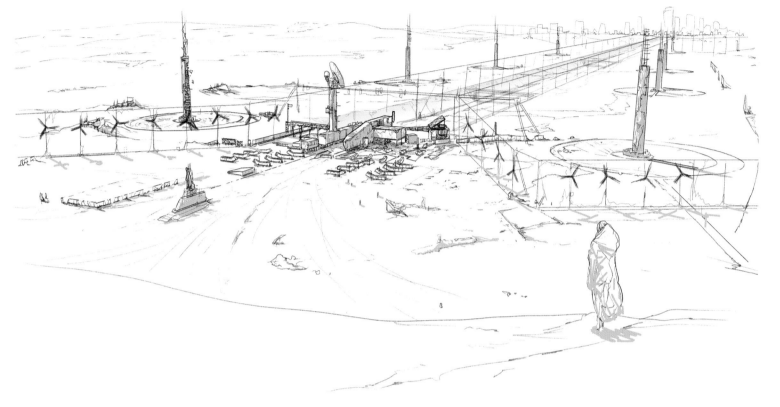

왼쪽

도시로 이어지는 도로와 도로 위에 있는
검문소에 대한 아이디어.

아래

장벽과 검문소, 그리고 실제 도시 사이의
거리에 대한 콘셉트.

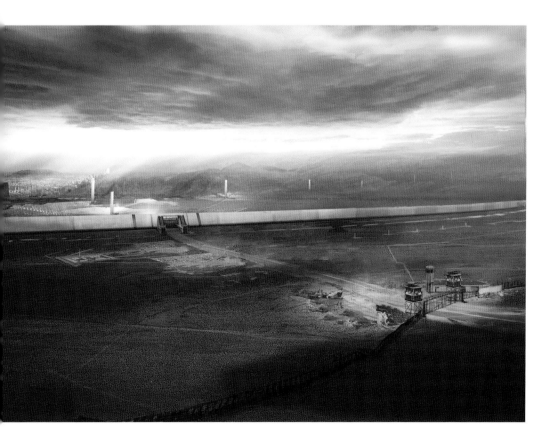

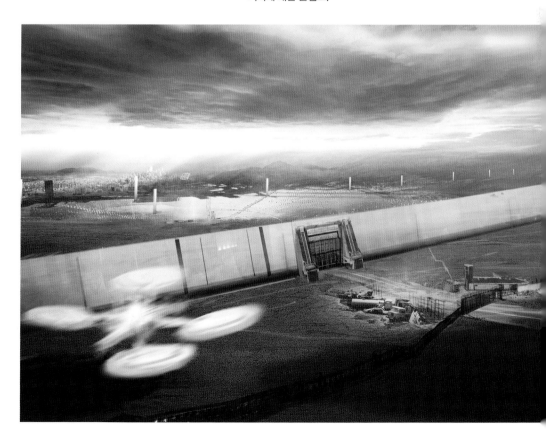

CENTRAL KNOT

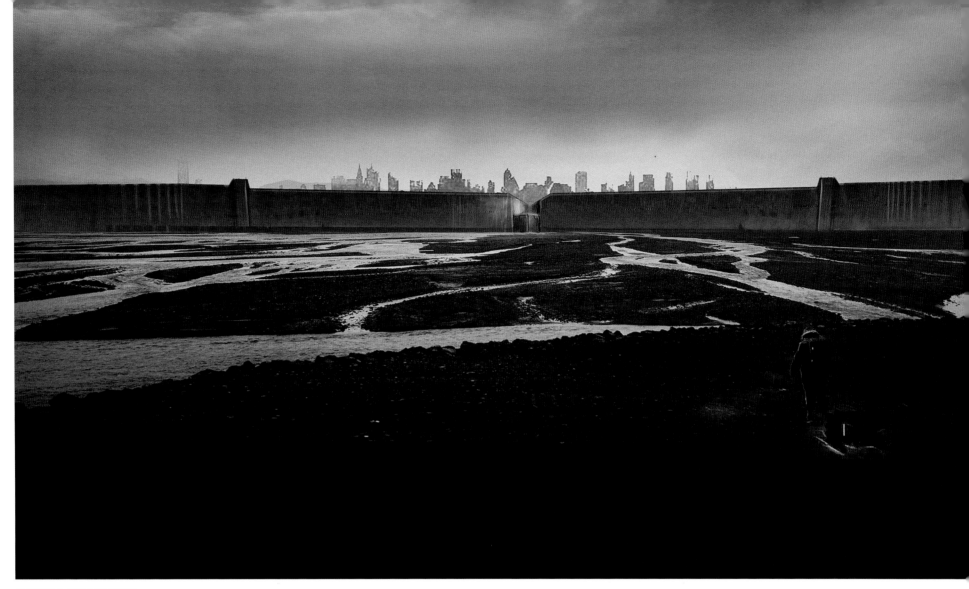

이 페이지 & 오른쪽 페이지 위
도시를 둘러싼 장벽과 입구를 위한 콘셉트.

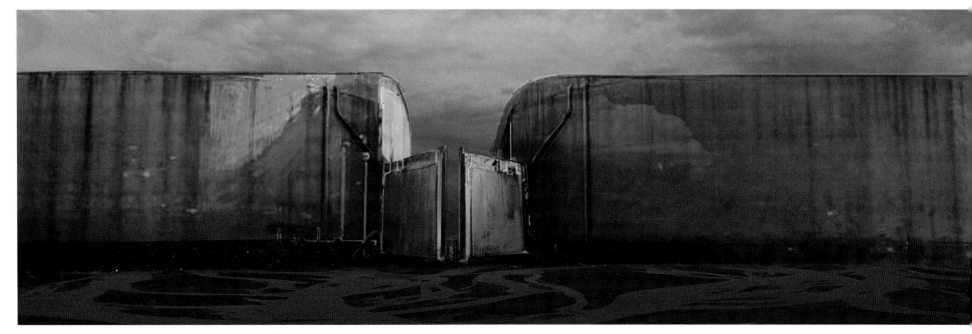

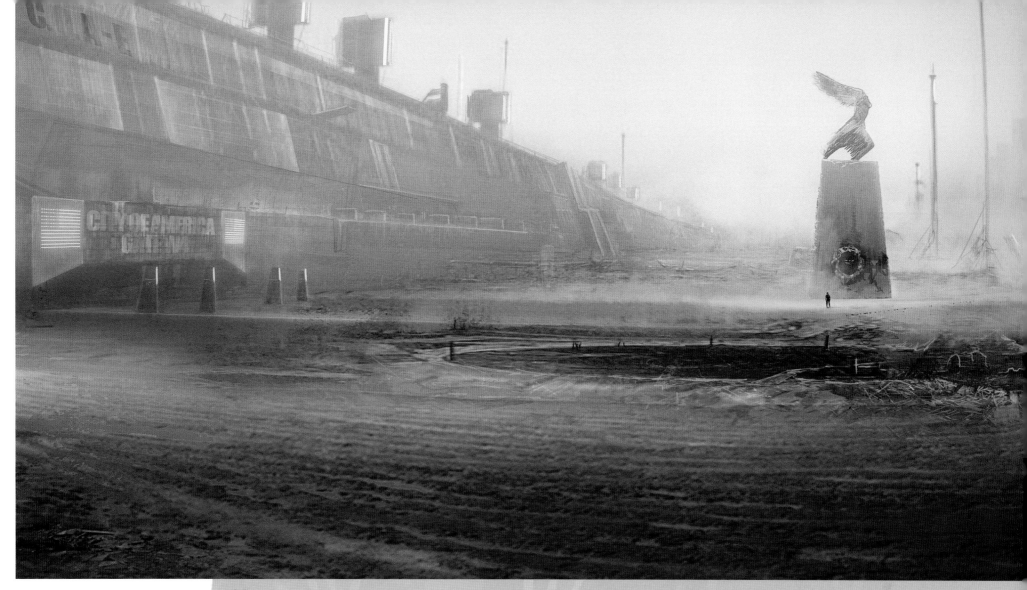

아래

센트럴 노트 시티에서 보이드아웃이 일어난 후 남겨진 크레이터의 콘셉트.

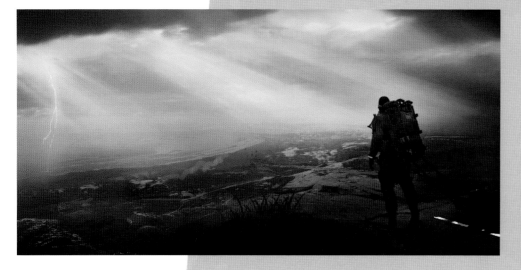

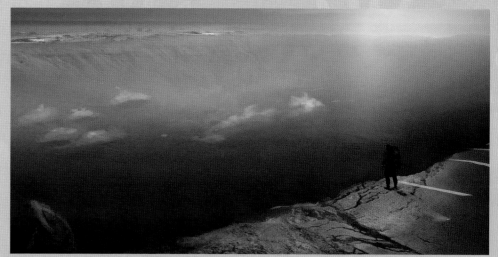

CENTRAL KNOT

캐피탈 노트 시티

CAPITAL KNOT

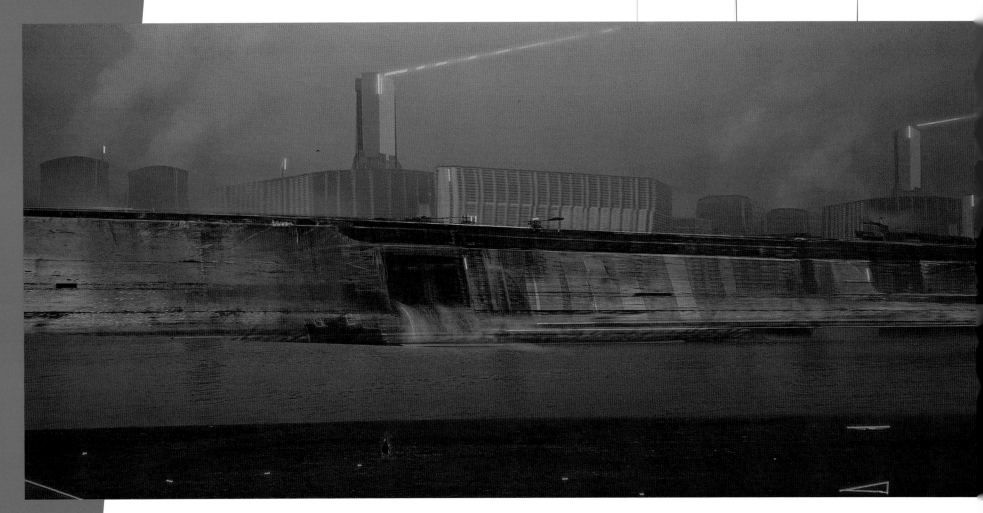

위

도시를 위한 콘셉트를 만들 때 도시 규모를 파악하고
도시에서 느껴지는 황폐함의 정도를 조절하는 작업이 굉장히 어려웠다.
도시에 사람들이 살았을 때는 그들만의 공간에서만 머무르며 밖으로 나가지 않은 채 고립되어 있었다.

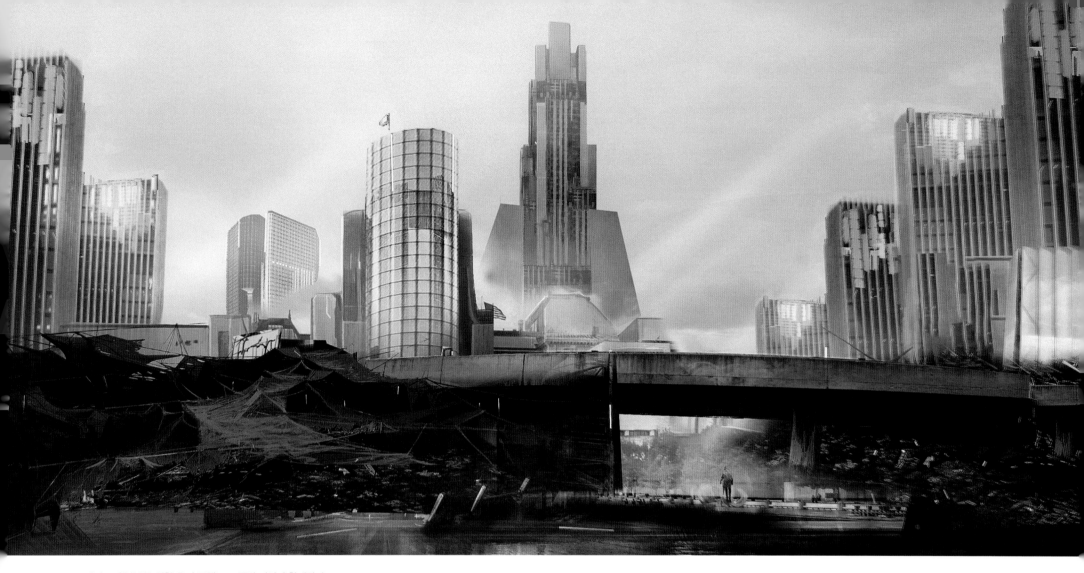

브리지스의 본부를 위한 초기 콘셉트로 주변 지역이 황폐하다.

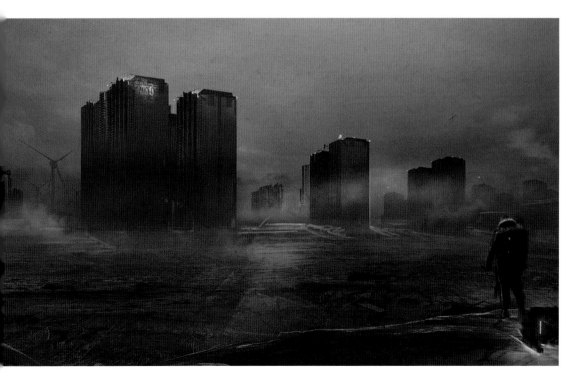

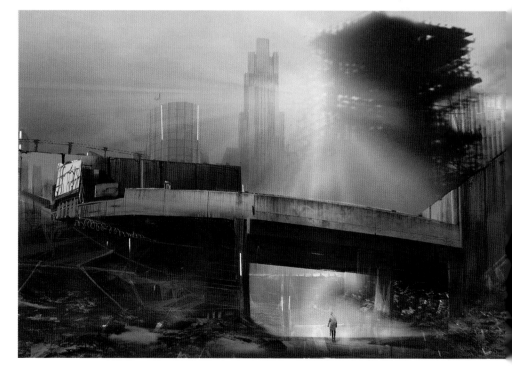

도시 외곽과 장벽, 그리고
장벽 근처의 구조물을 위한 다양한 콘셉트.

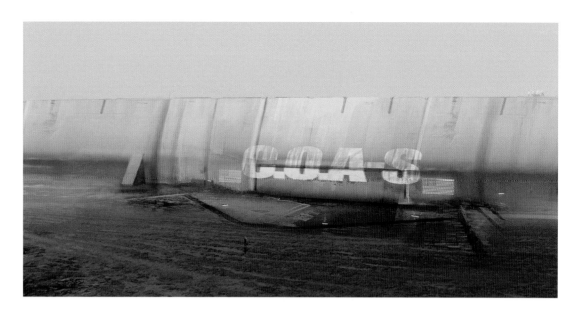

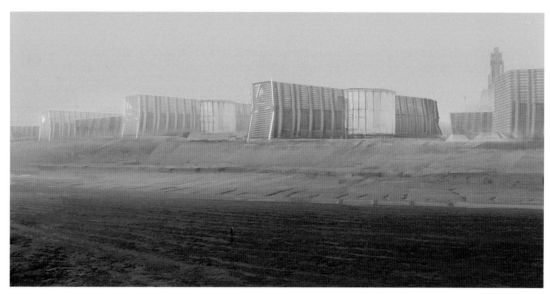

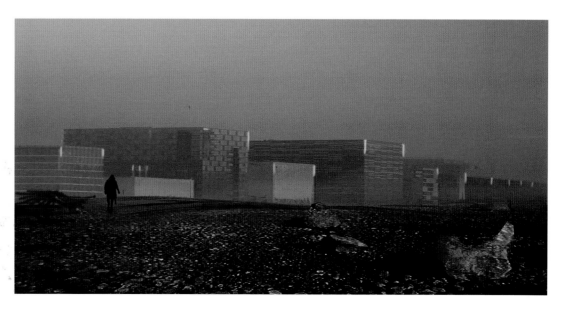

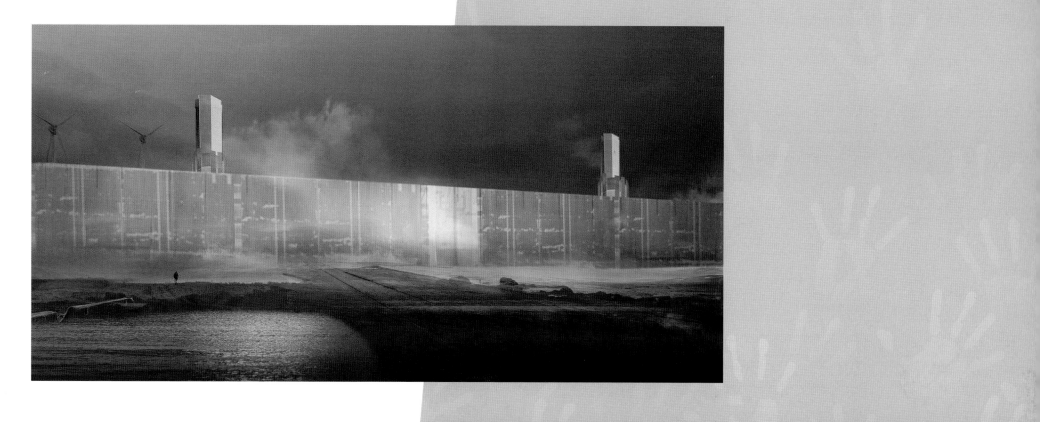
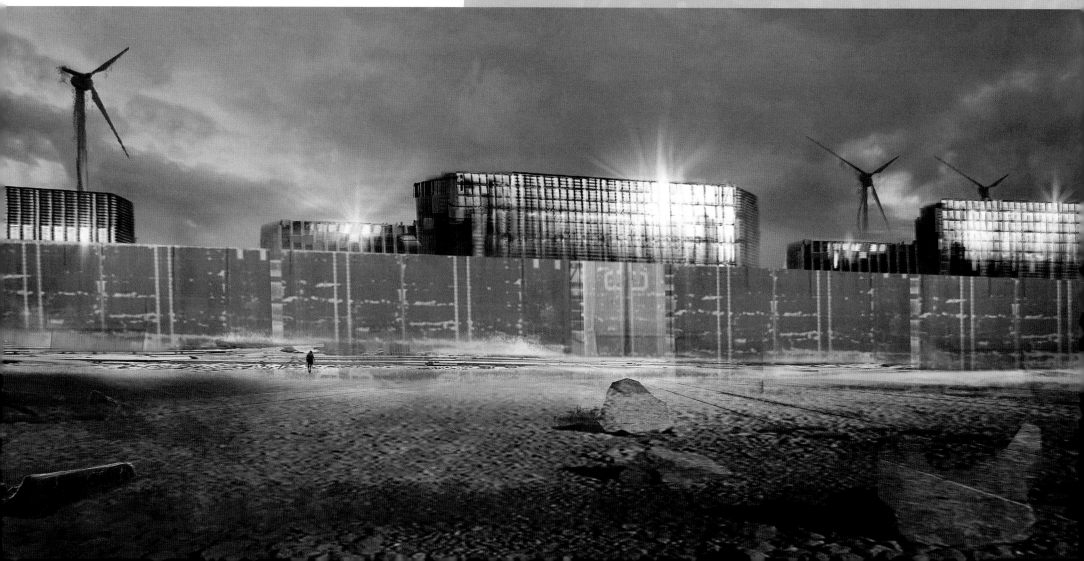

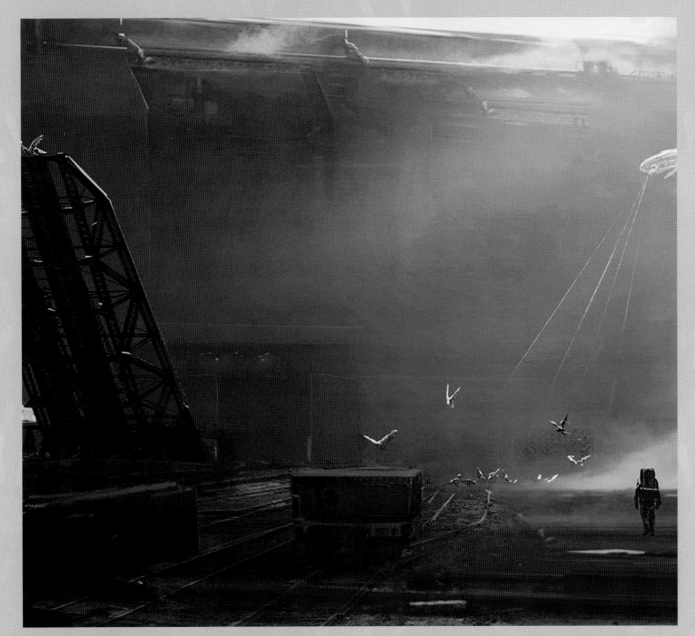

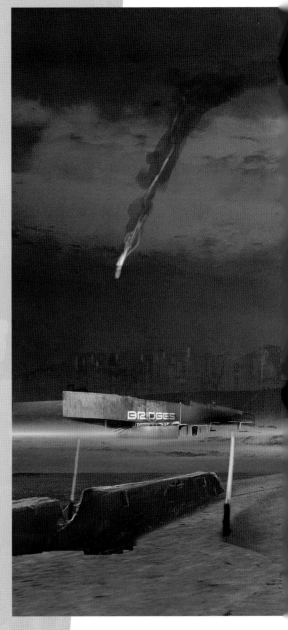

아래 최초의 도시 콘셉트. 이 아이디어는 과거의 잔존물에 매달려 간신히 살아남은 문명에서 비롯되었다.

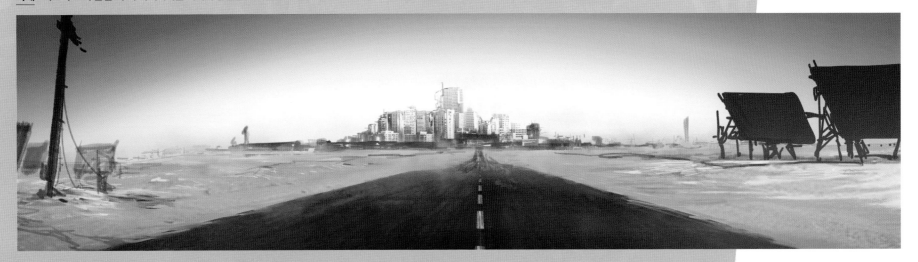

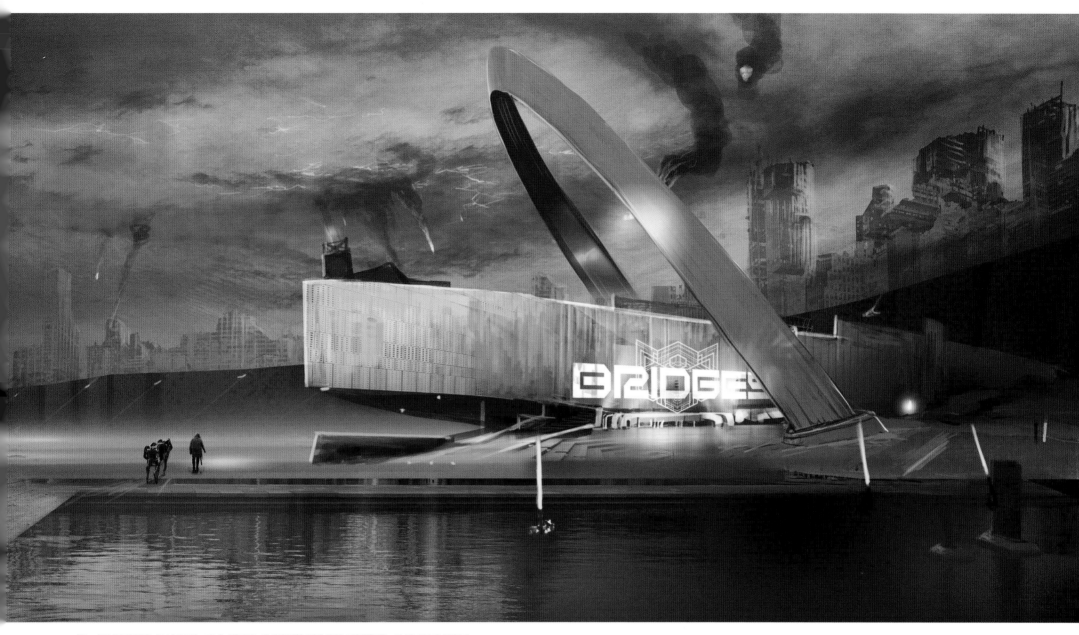

위 개발 당시 주요 도시에 있는 배송 센터에 기념비적인 건축물을 배치하려는 아이디어가 있었다.

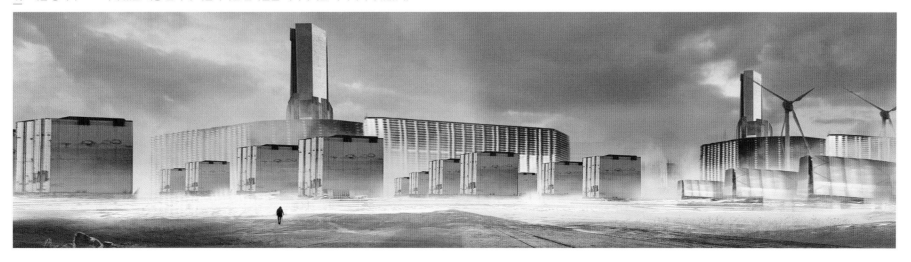

K3
PORT
Knot City
UCA-08-214

포트 노트 시티

PORT KNOT

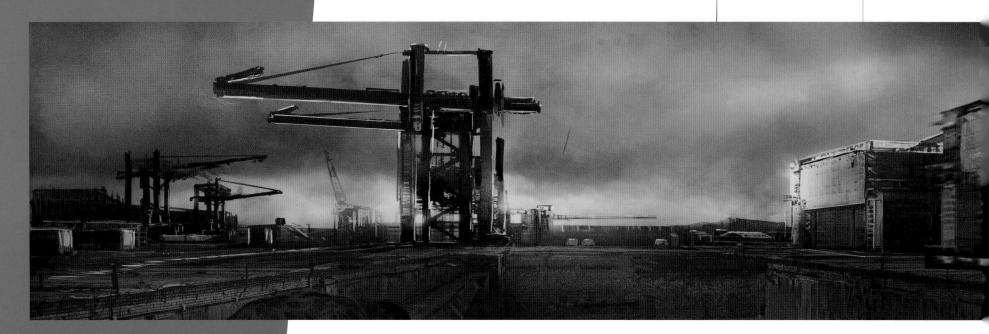

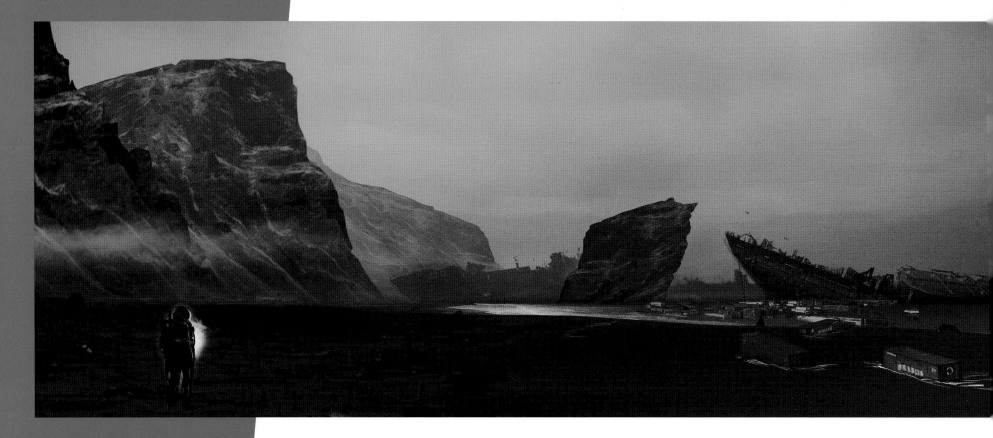

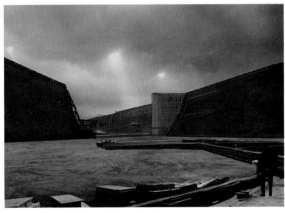
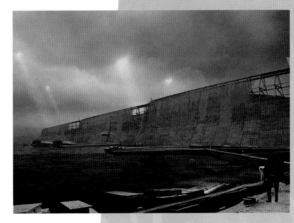
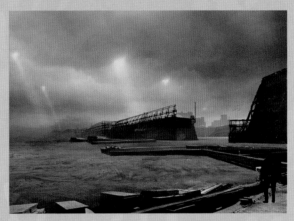

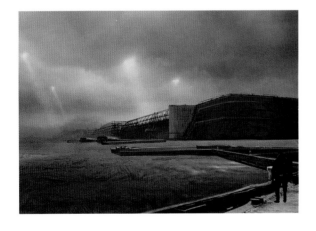

왼쪽 페이지

초기 단계부터 이 도시에는 번영했던 시대를 암시하는 구조물인
오래된 항구가 있었다.

이 페이지

이 도시의 장벽을 위한 다양한 콘셉트로 높이나 길이 등에
변화를 주었다.

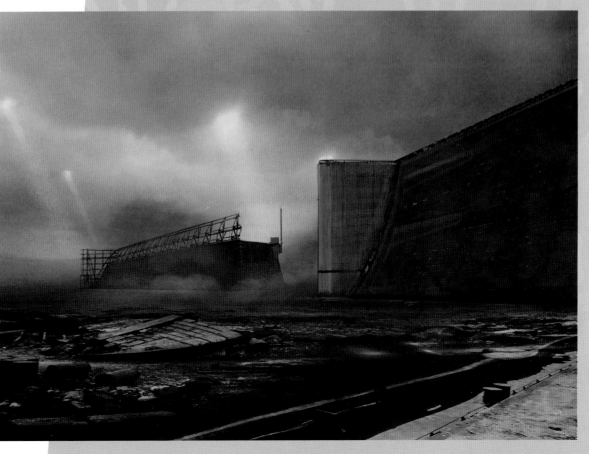

PORT KNOT

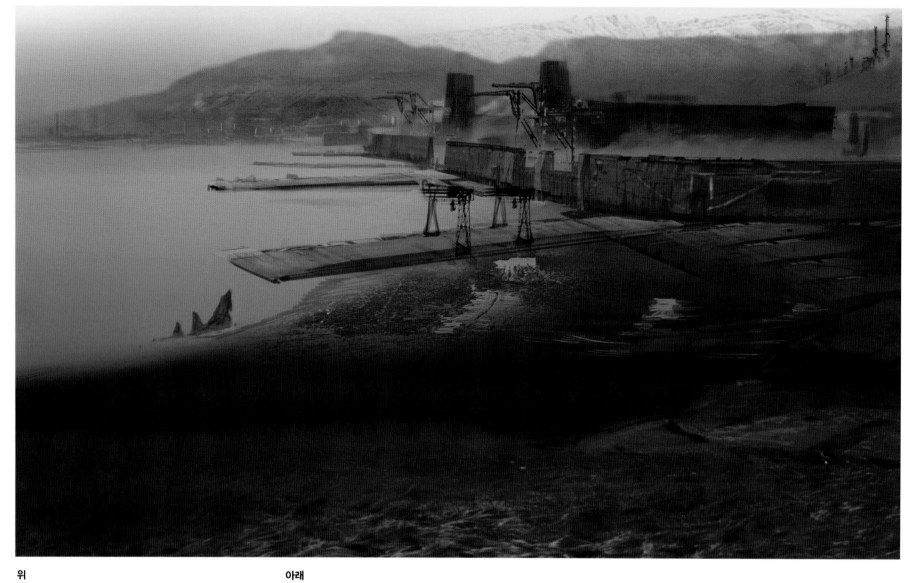

위
포트 노트 시티의 최종 콘셉트.

아래
크레이터에 의해 만들어진 호수에 방치된 빌딩들.

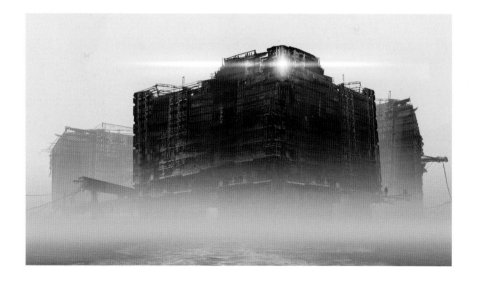

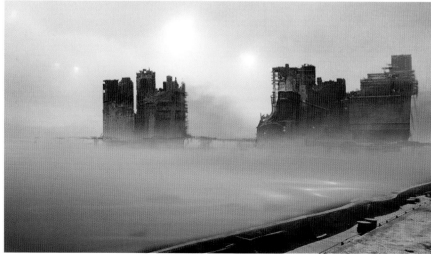

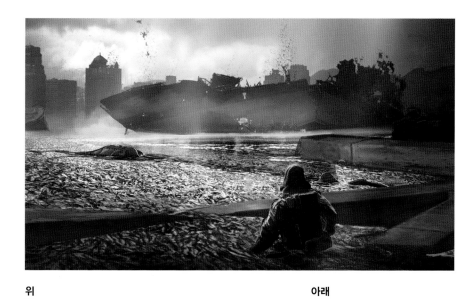

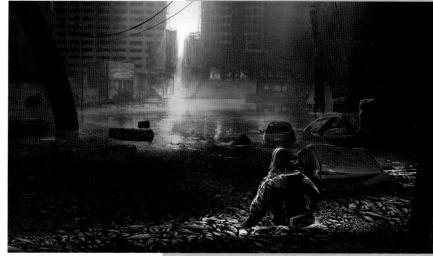

위

포트 노트 시티에서 발생한 보스와의 전투를 위한 아이디어.

아래

좌초된 유조선을 자신들의 기지로 사용하는 뮬의 초기 콘셉트.

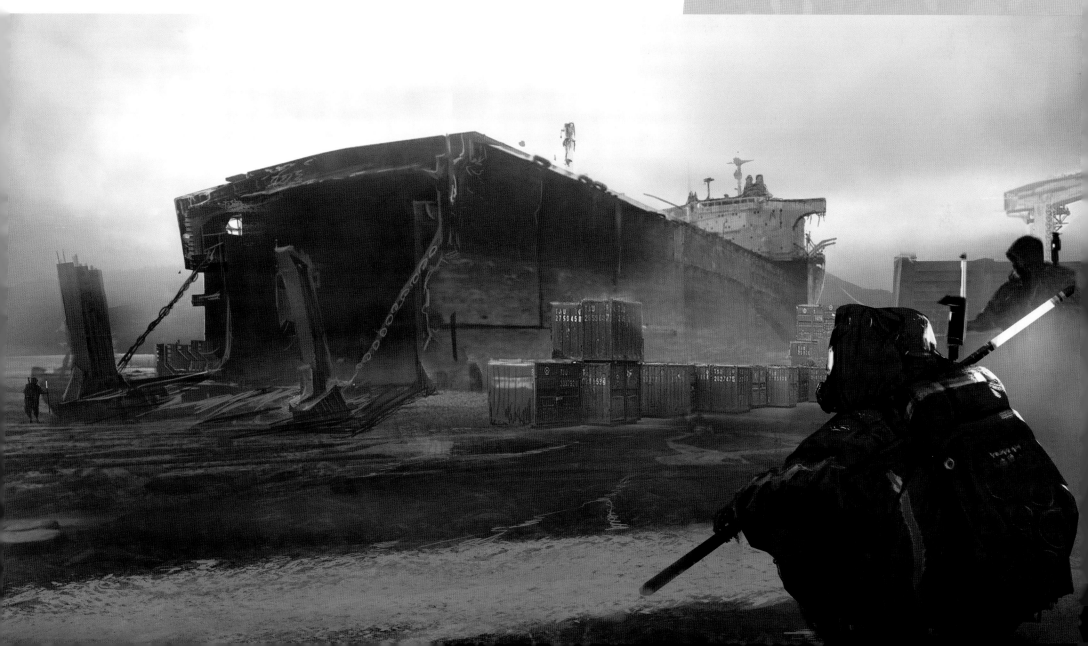

K4
LAKE
KNOT CITY
UCA-23-105

레이크 노트 시티
LAKE KNOT

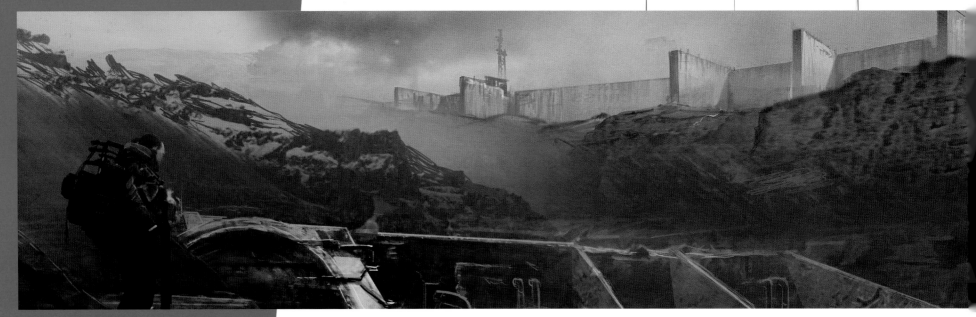

위

레이크 노트 시티의 최종 콘셉트.

아래

레이크 노트 시티 외벽에 대한 초기 콘셉트.

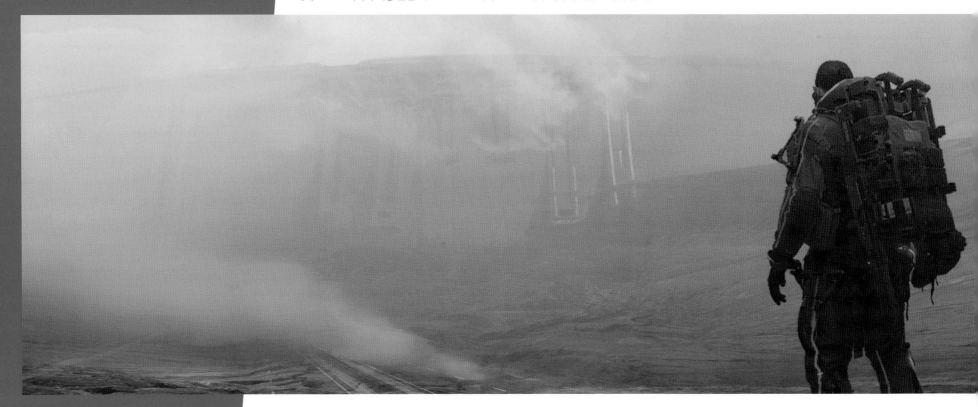

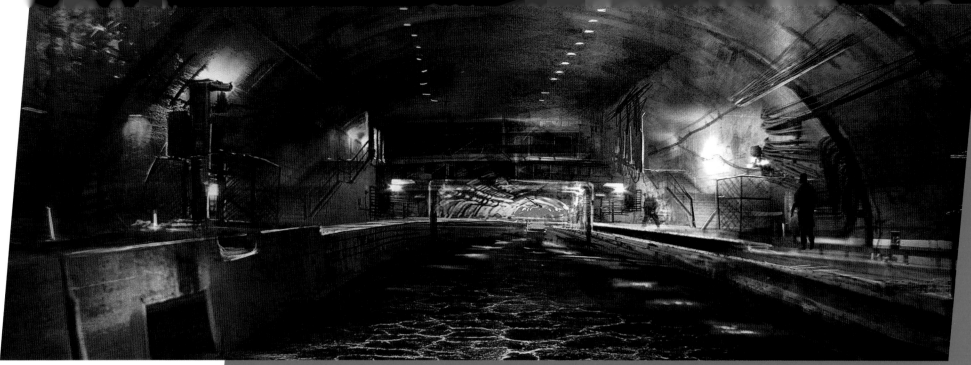

위 레이크 노트 시티의 특징인, 터널 내부에 있는 항구.

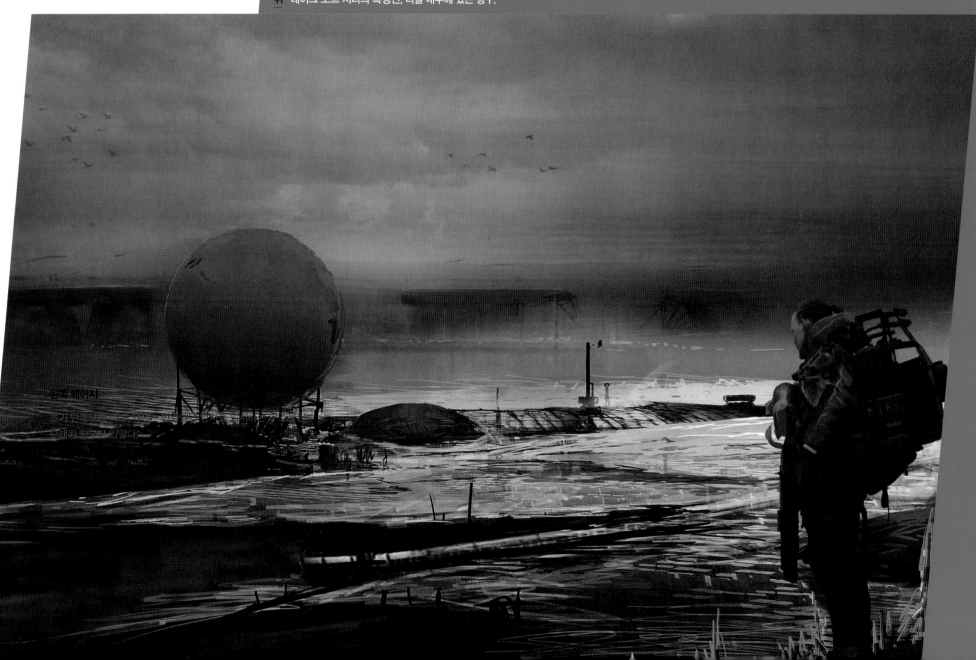

앞쪽 페이지

171

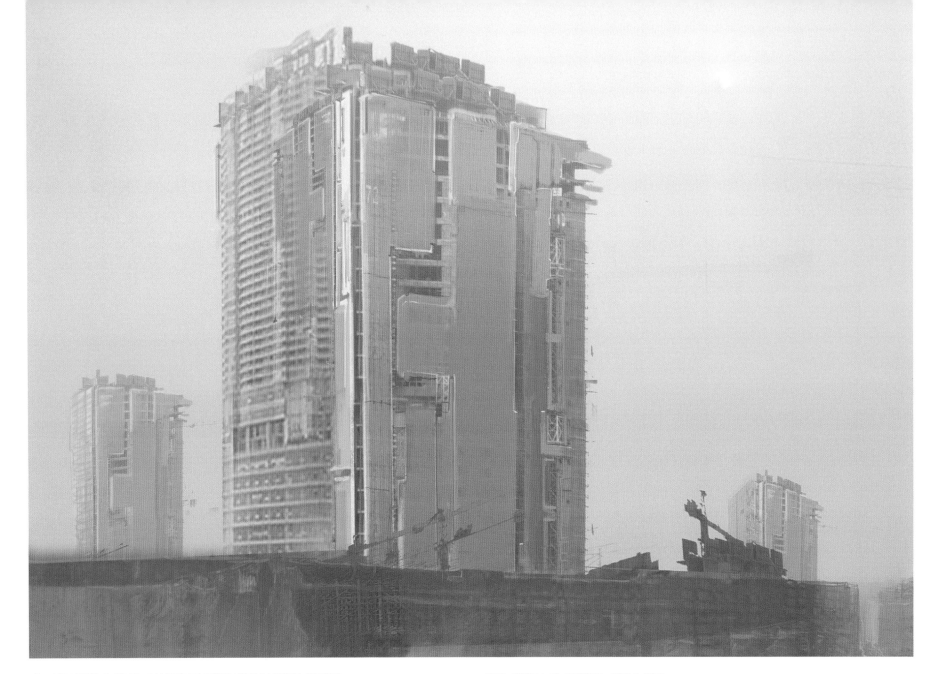

각 도시를 구분할 수 있도록 도시 장벽마다 독특한 색상이나 질감을 사용했다.

아래 레이크 노트 시티에 있는 터널 속 항구.

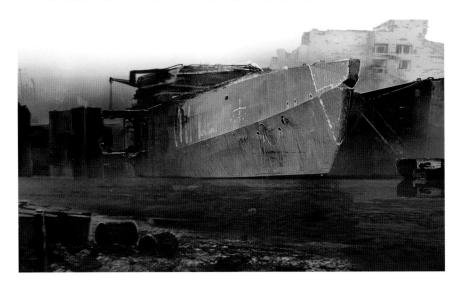

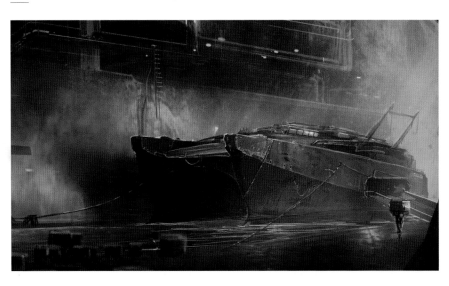

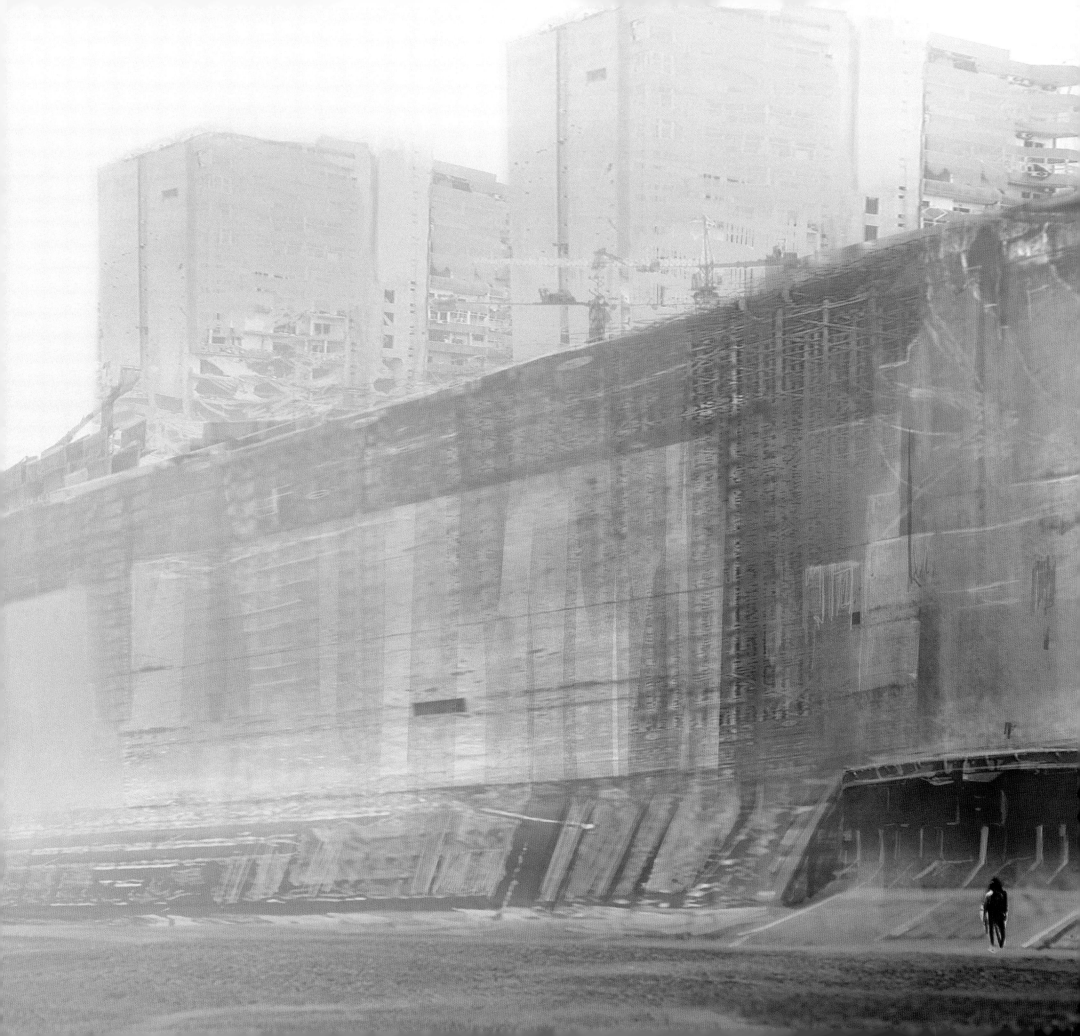

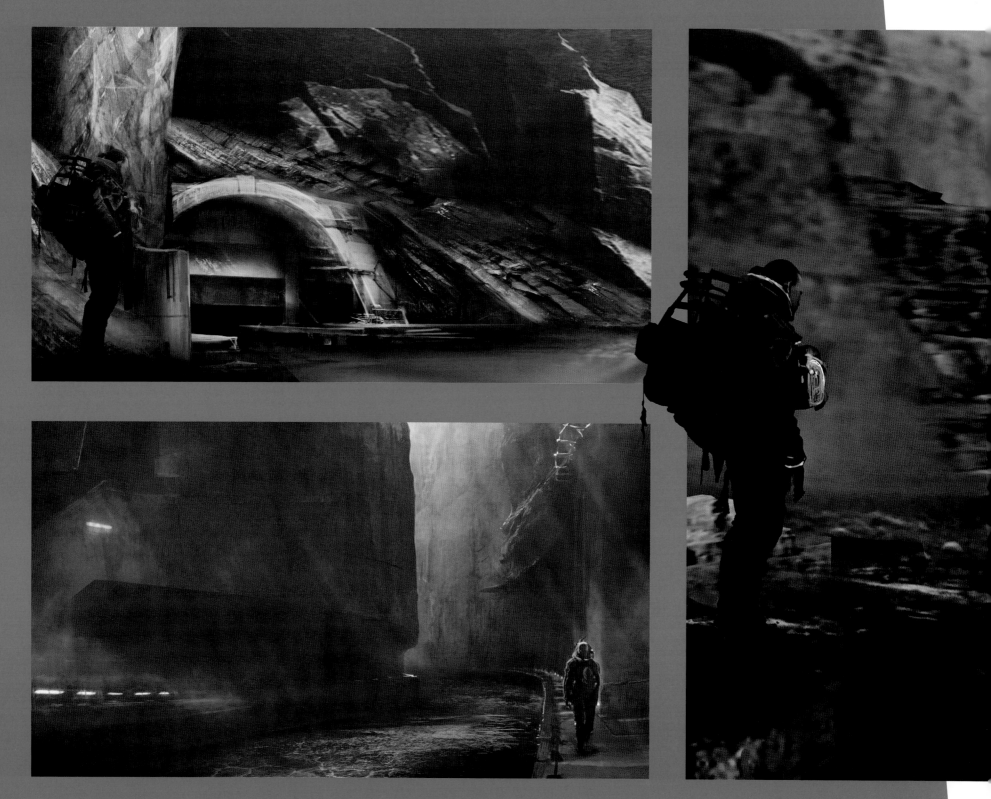

레이크 노트 시티의 항구 입구를 위한 콘셉트.

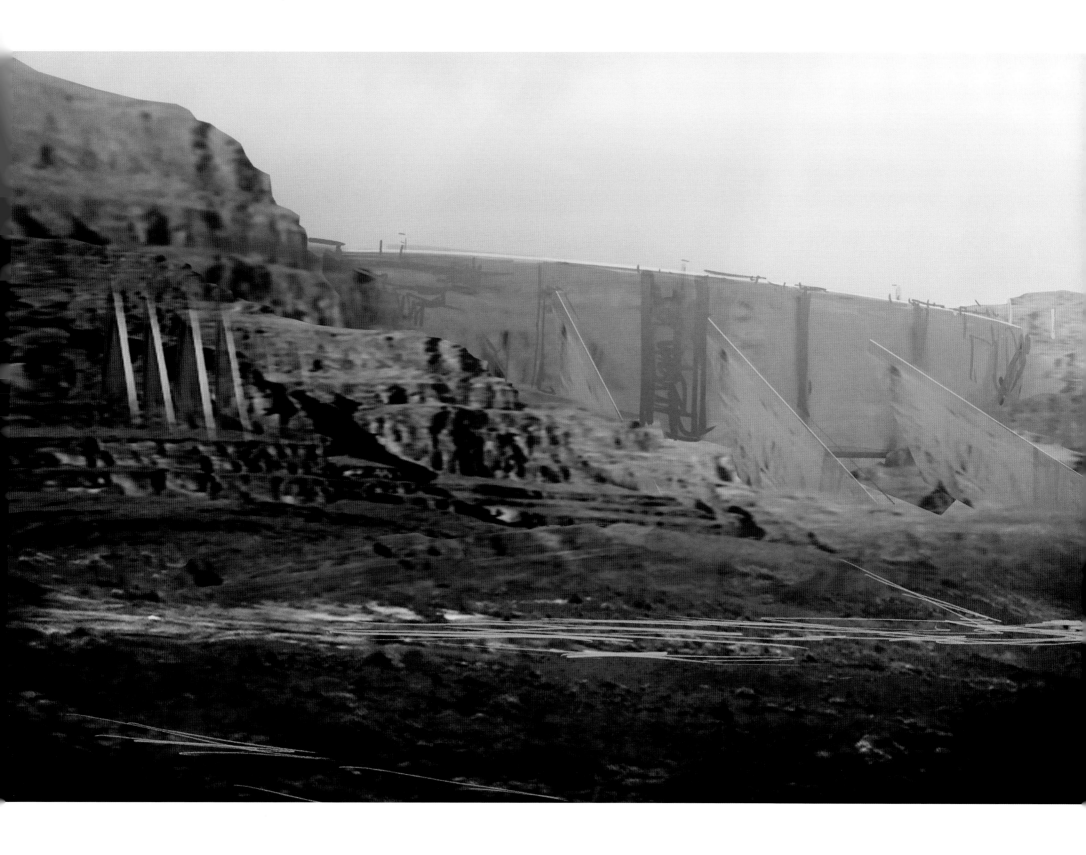

LAKE KNOT

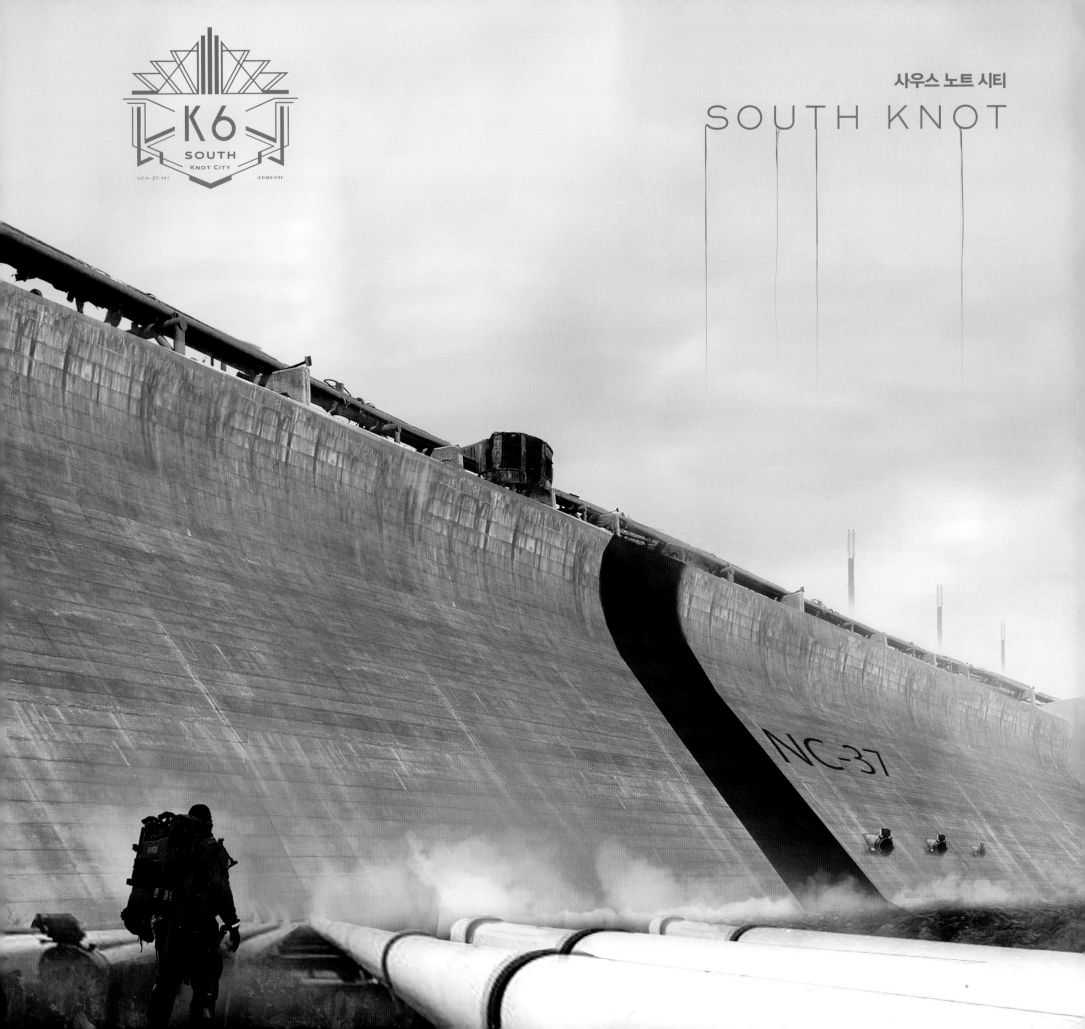

K6
SOUTH
Knot City
UCA-27-141

사우스 노트 시티
SOUTH KNOT

NC-37

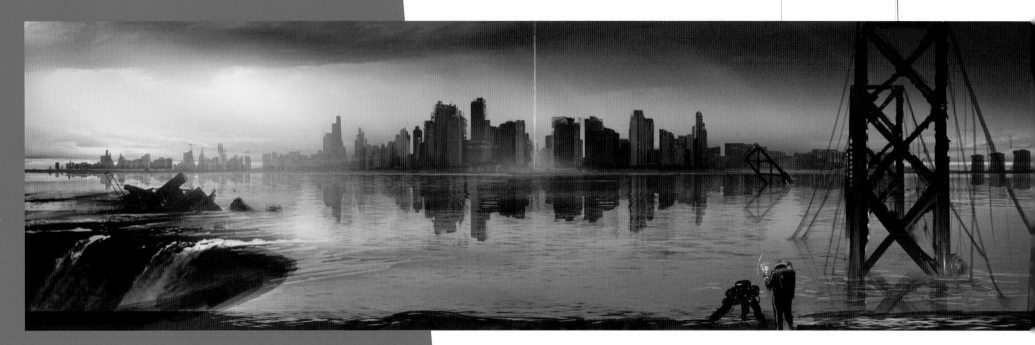

위

타르 벨트에서 바라본 에지 노트 시티의 전경.

에지 노트 시티의 규모를 시험 중인
초기 에지 노트 시티 콘셉트.

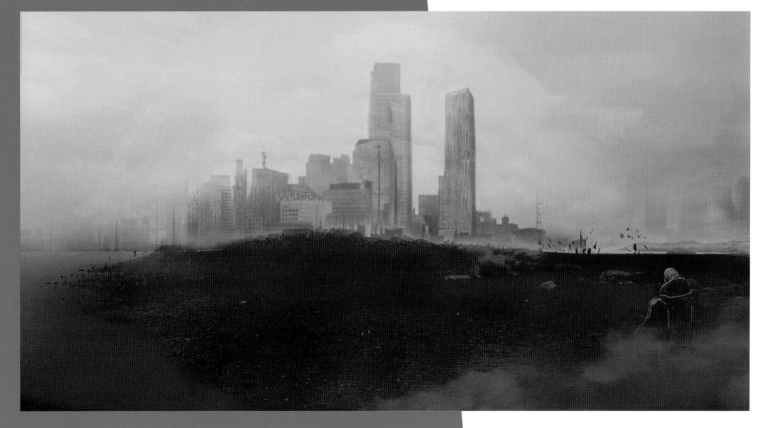

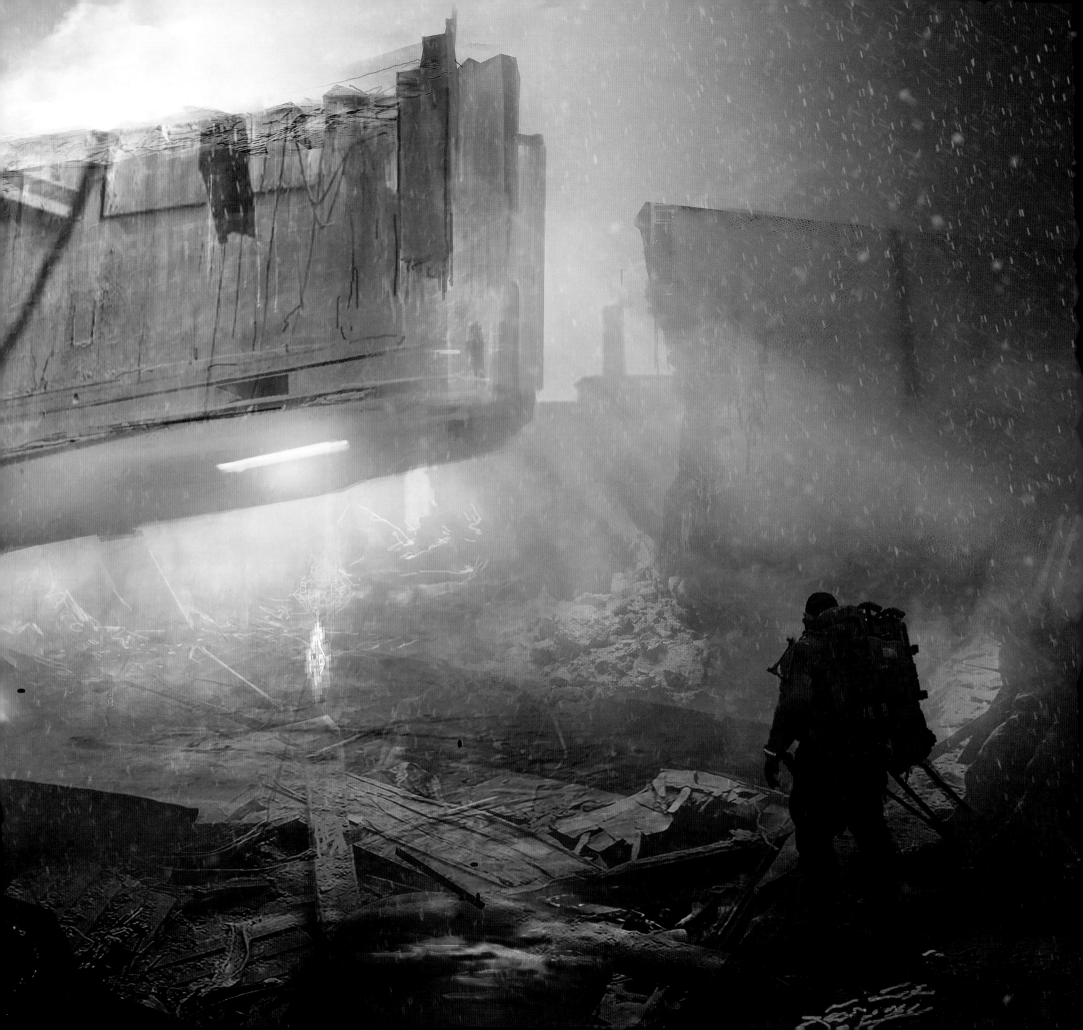

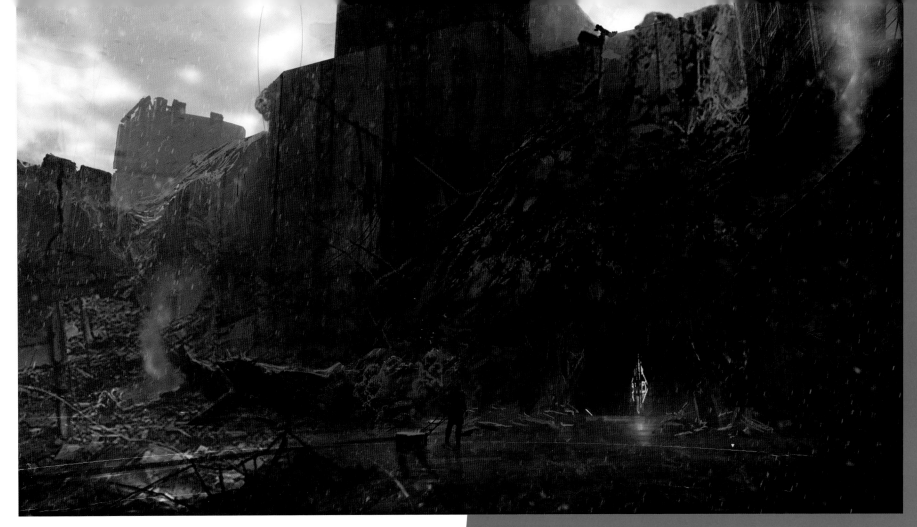

왼쪽 & 위 도시 내부의 콘셉트로 최종에 가깝다.

아래 에지 노트 시티의 초기 디자인.

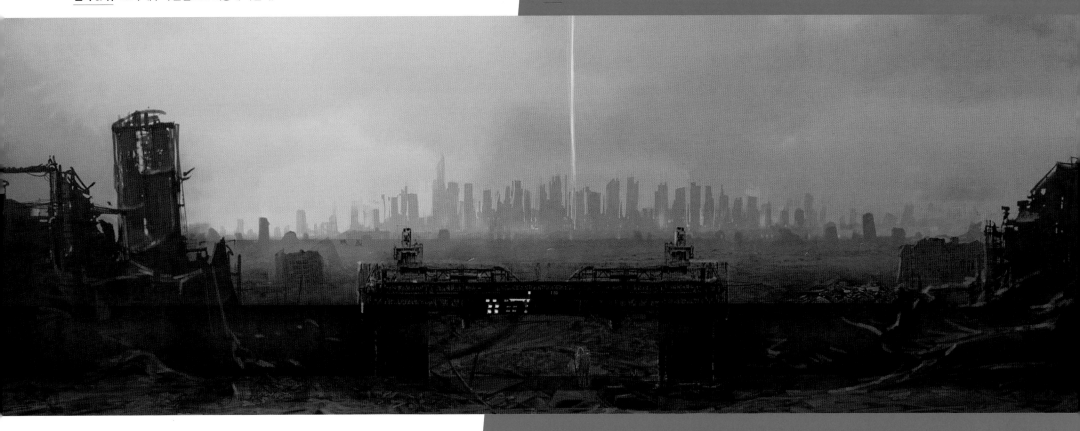

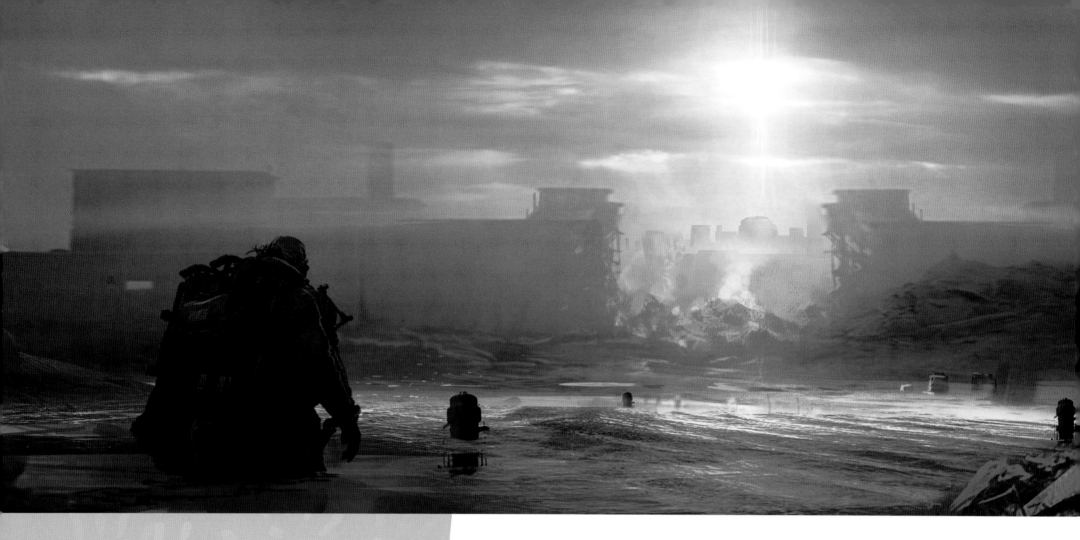

에지 노트 시티 입구를 위한 다양한 콘셉트로 장벽이 붕괴된 부분을 입구로 사용하고 있다.

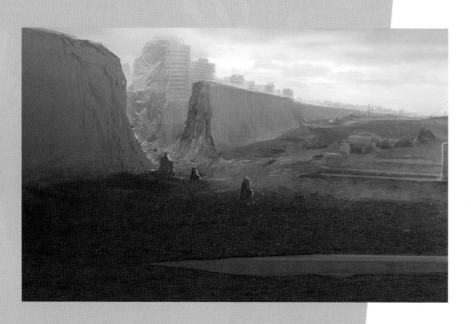

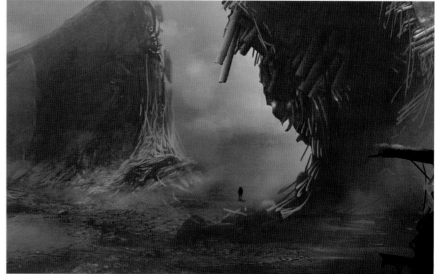

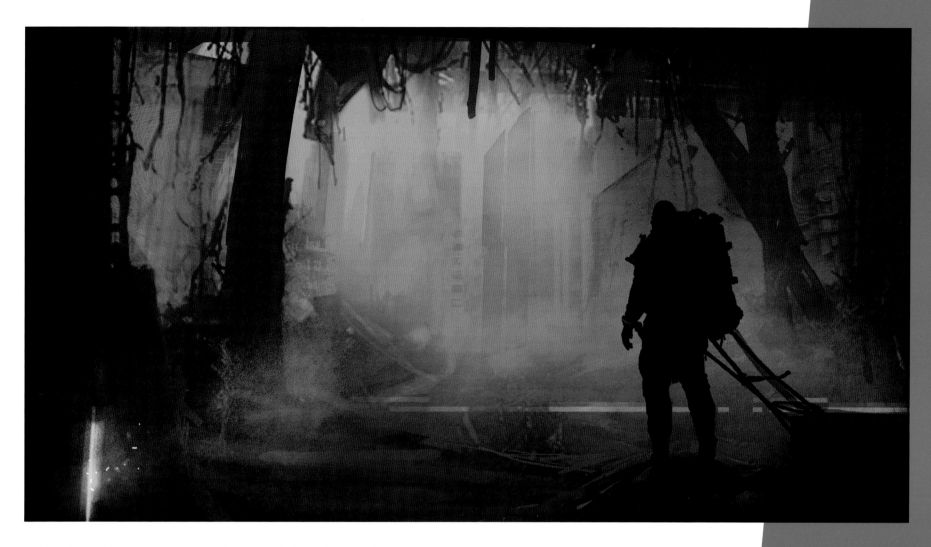

에지 노트 시티 입구 근처에서 바라본 내부 콘셉트. 이 아이디어는 잔해가 흩어져 있는 파괴된 도시에서 비롯되었다.

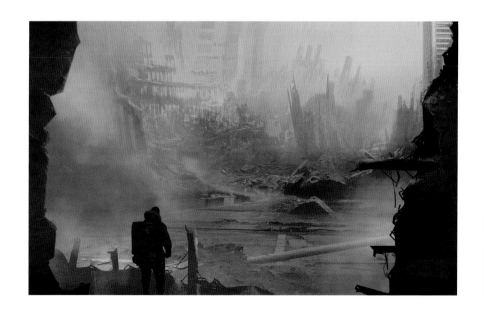

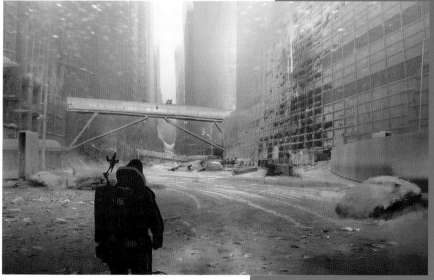

EDGE KNOT

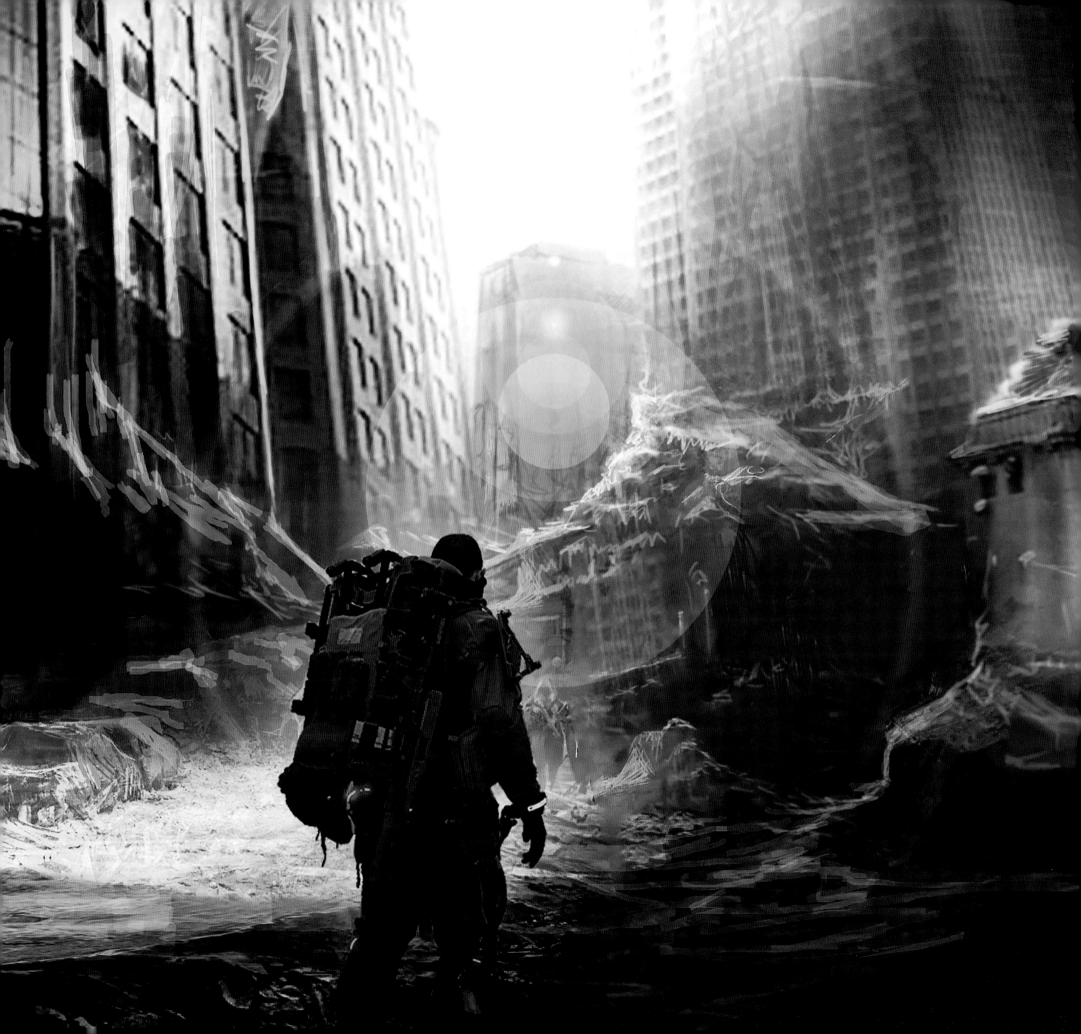

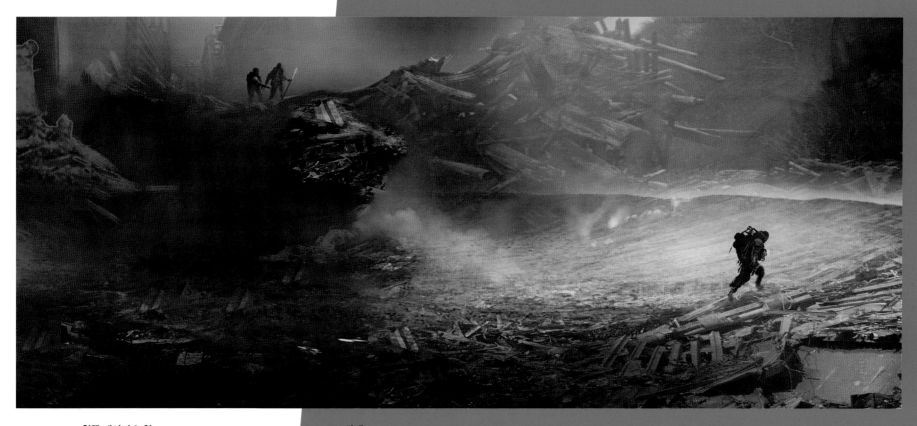

왼쪽 페이지 & 위
에지 노트 시티의 내부.

아래
외부에서 바라본 에지 노트 시티. 초기 콘셉트에는 물속에 가라앉은 브리지스 I 시설이 있었다.

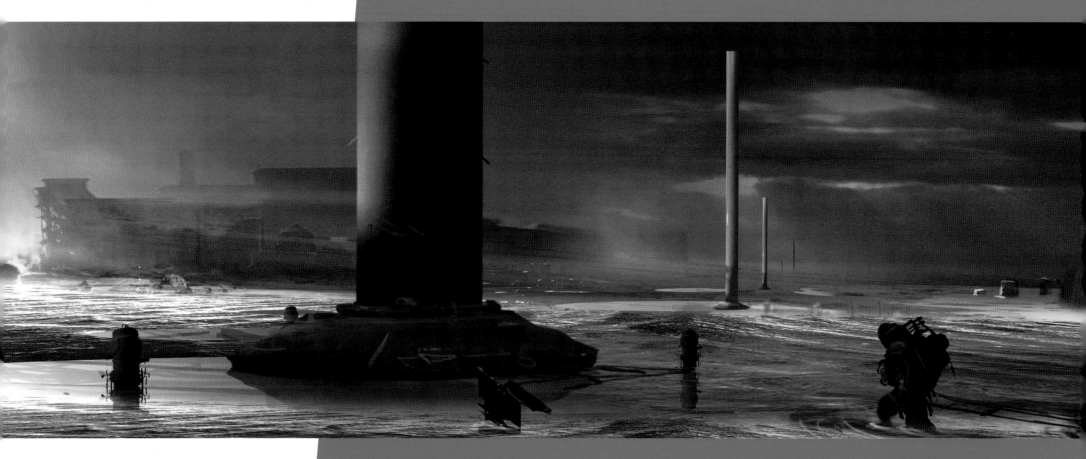

EDGE KNOT

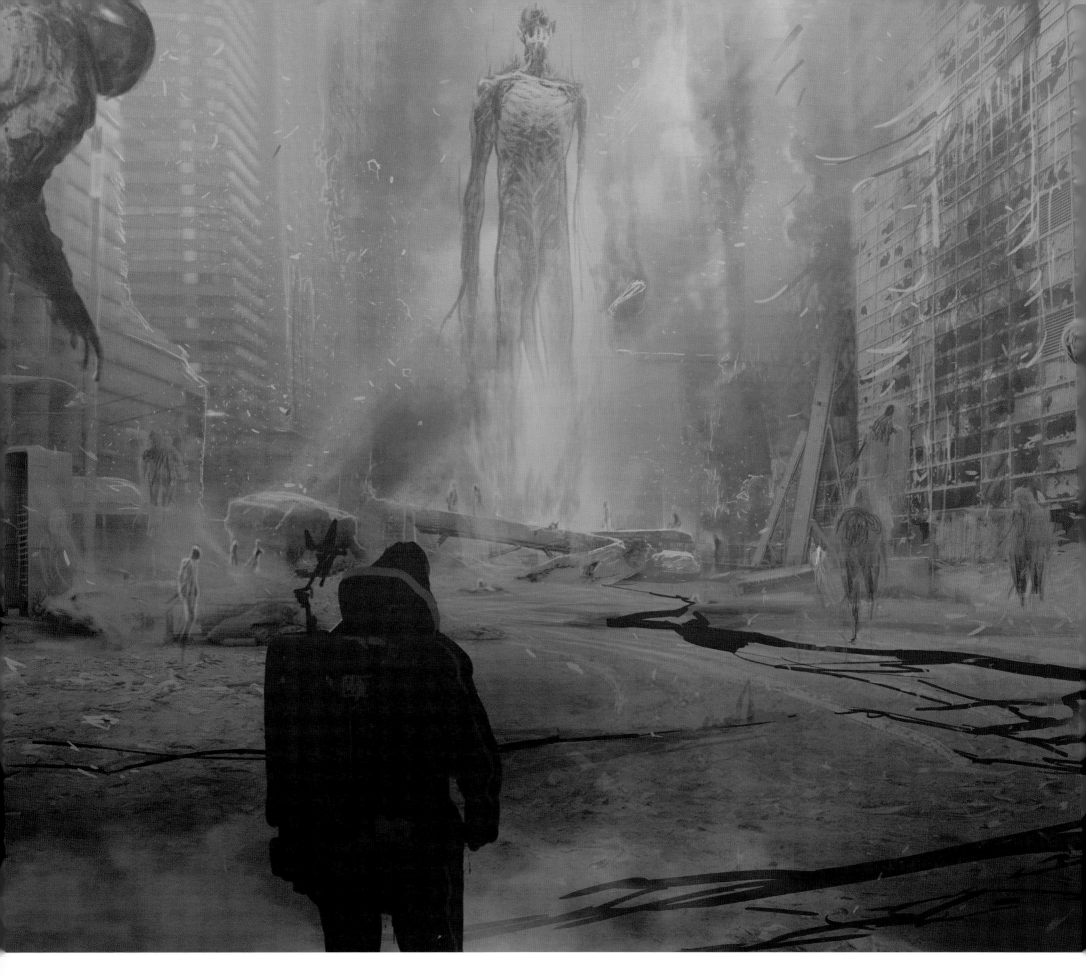

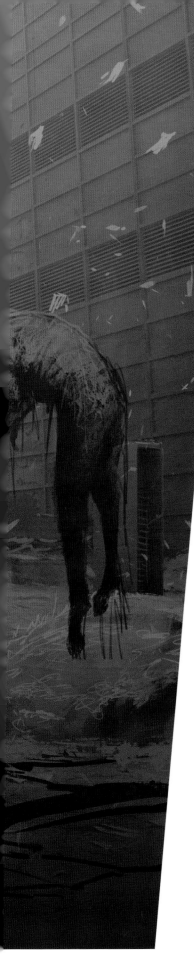

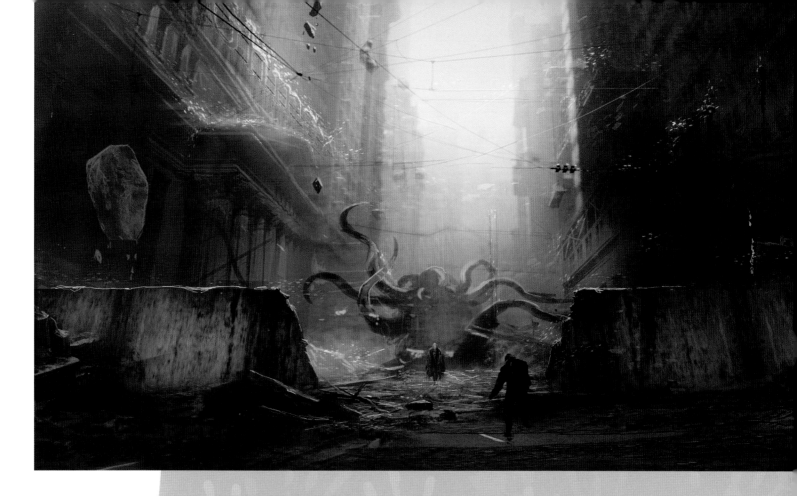

도시 내부에서 발생한 BT와의 전투 콘셉트.

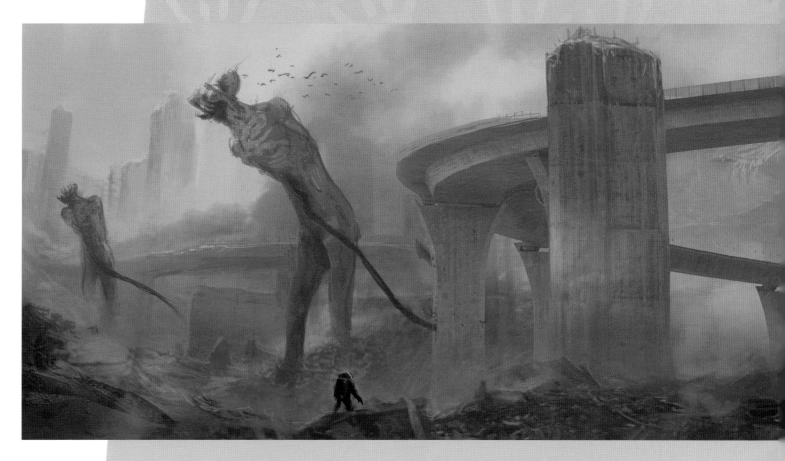

UNUSED LOCATIONS

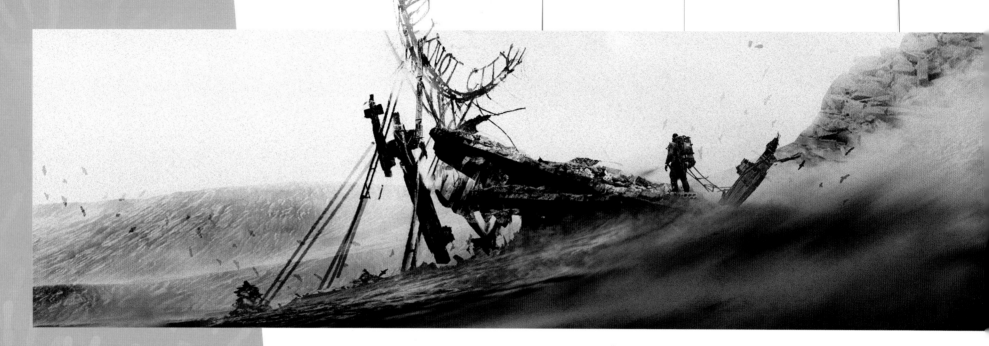

하운드 노트 시티Hound Knot City는 보이드아웃으로 인해 완전히 파괴된 도시다.
이 도시 이름은 게임에서 사라졌으며 오래된 쇼핑몰 근처에 잔해만 남아 있다.

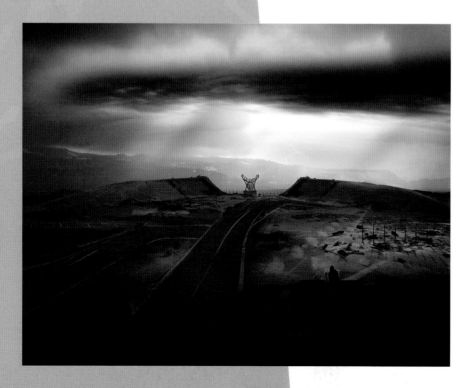

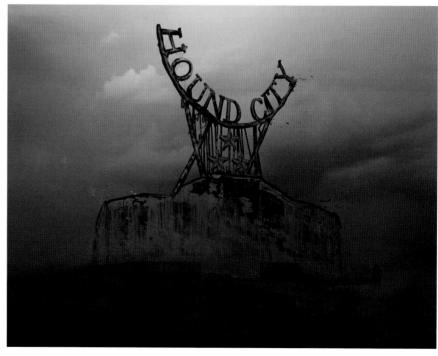

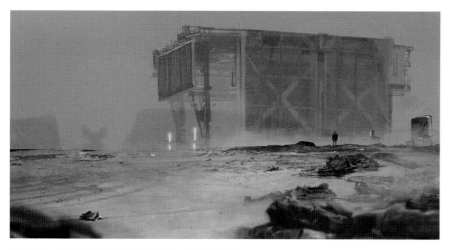
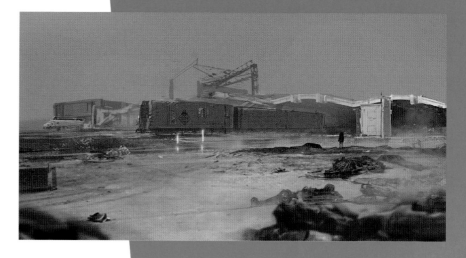

위 & 아래 사용되지 않은 메가 트레일러 기착지 콘셉트.

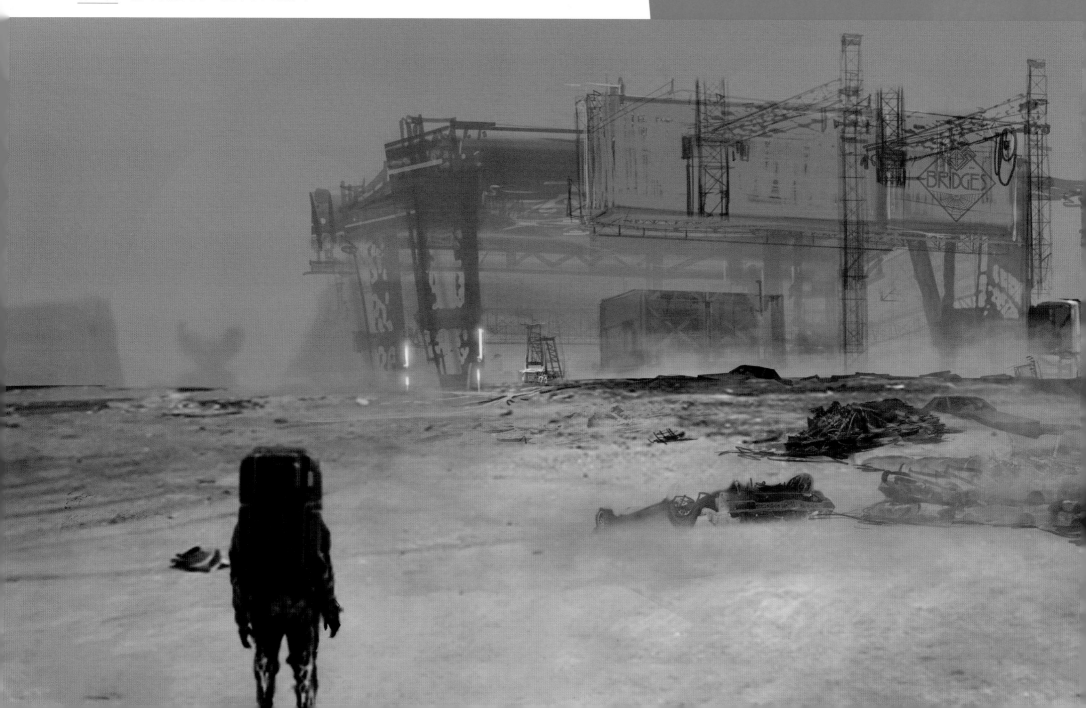

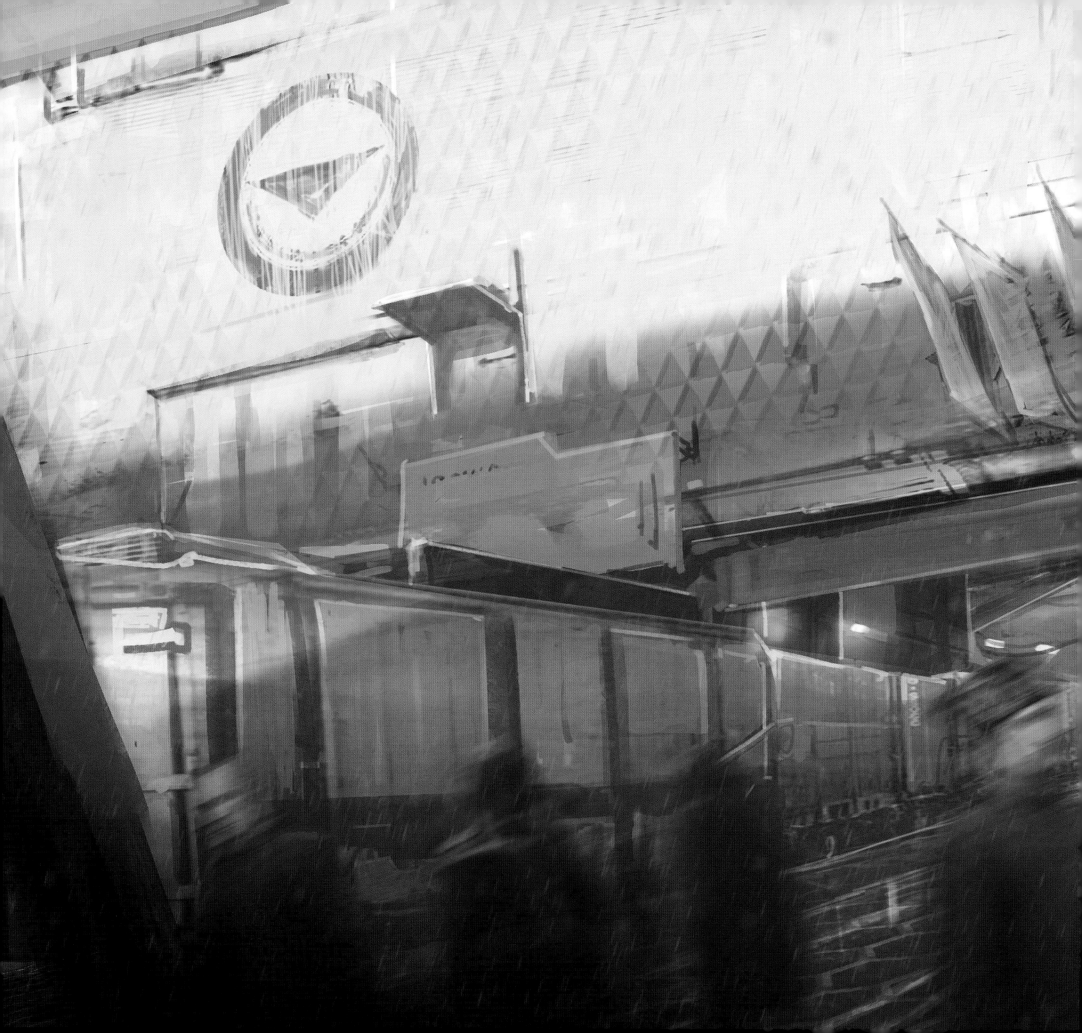

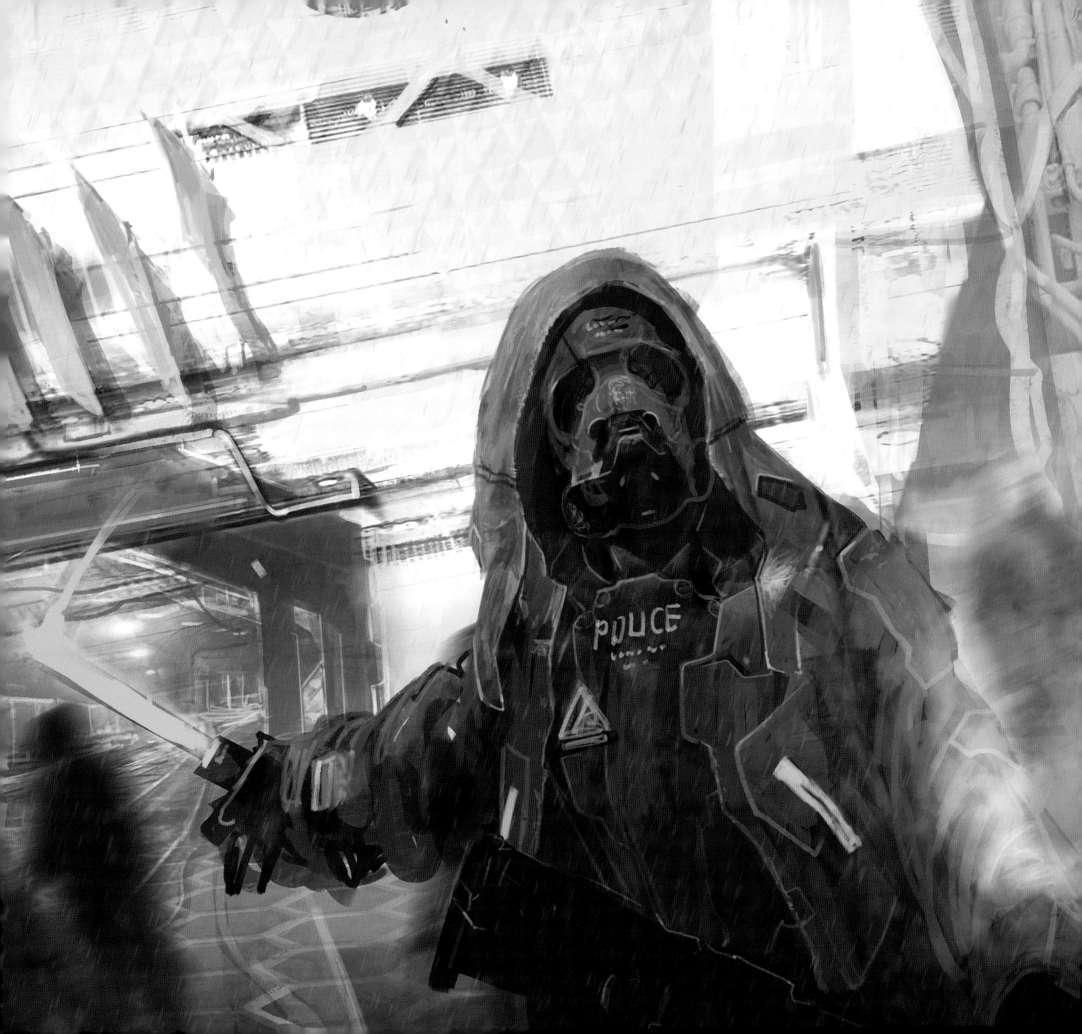

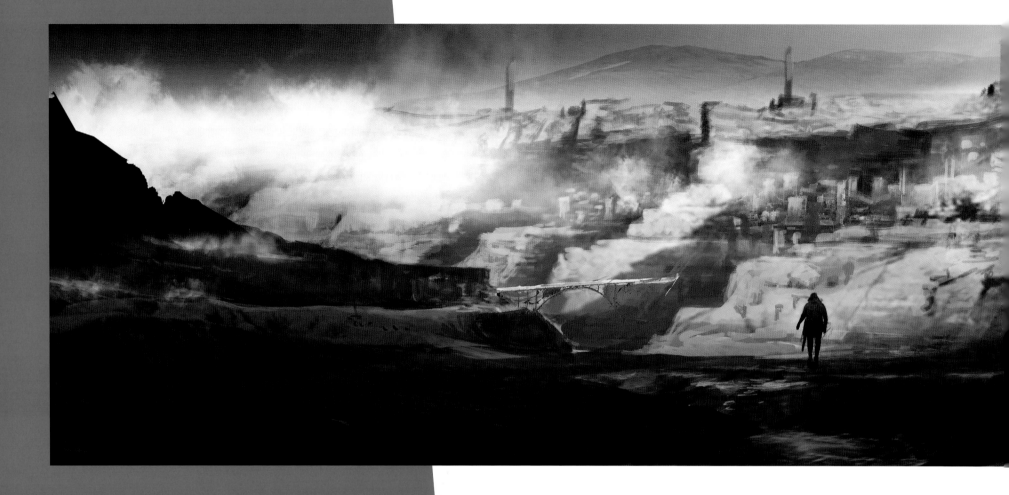

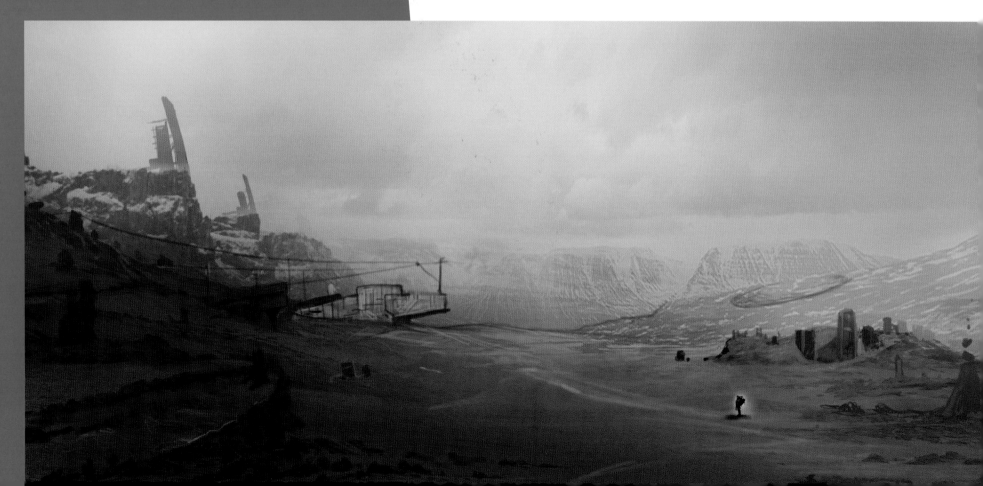

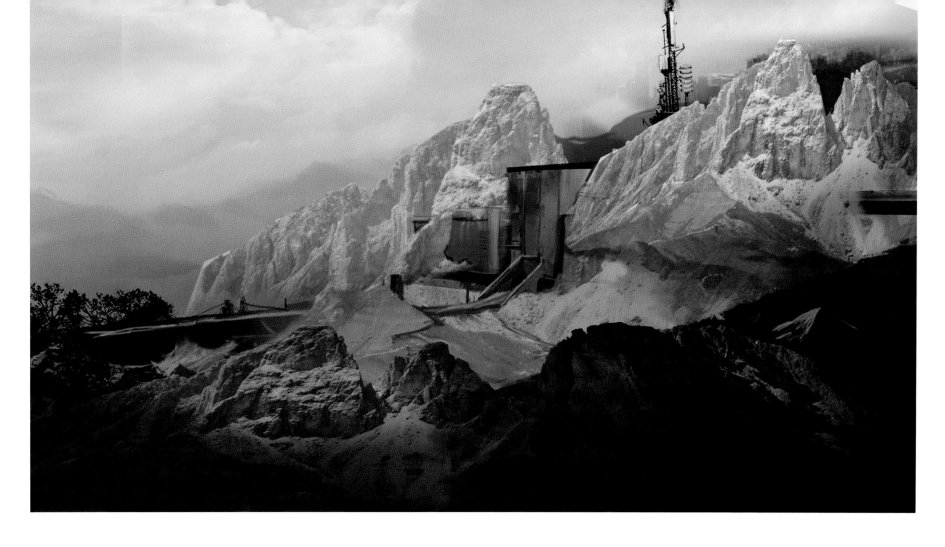

사용되지 않은 마운틴 노트 시티|Mountain Knot City 콘셉트.

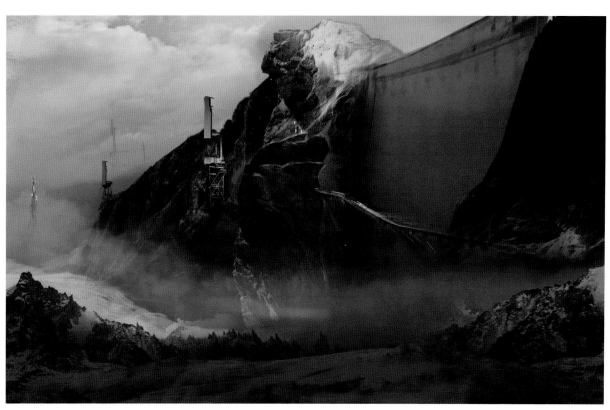

UNUSED LOCATIONS

브리지스 센터

BRIDGES CENTER

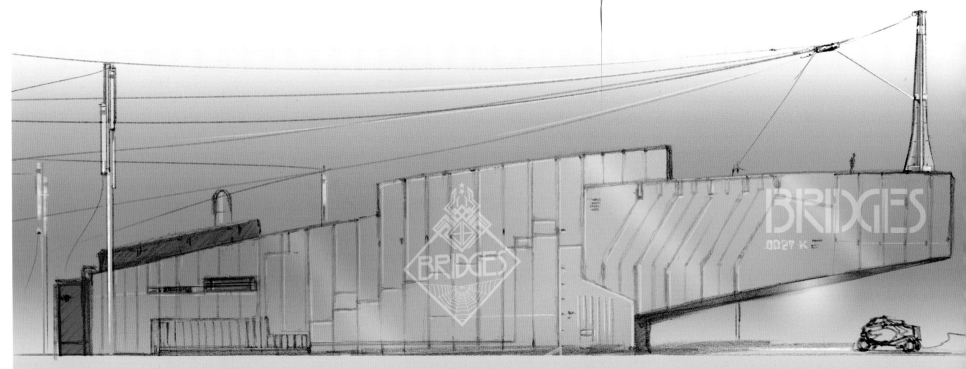

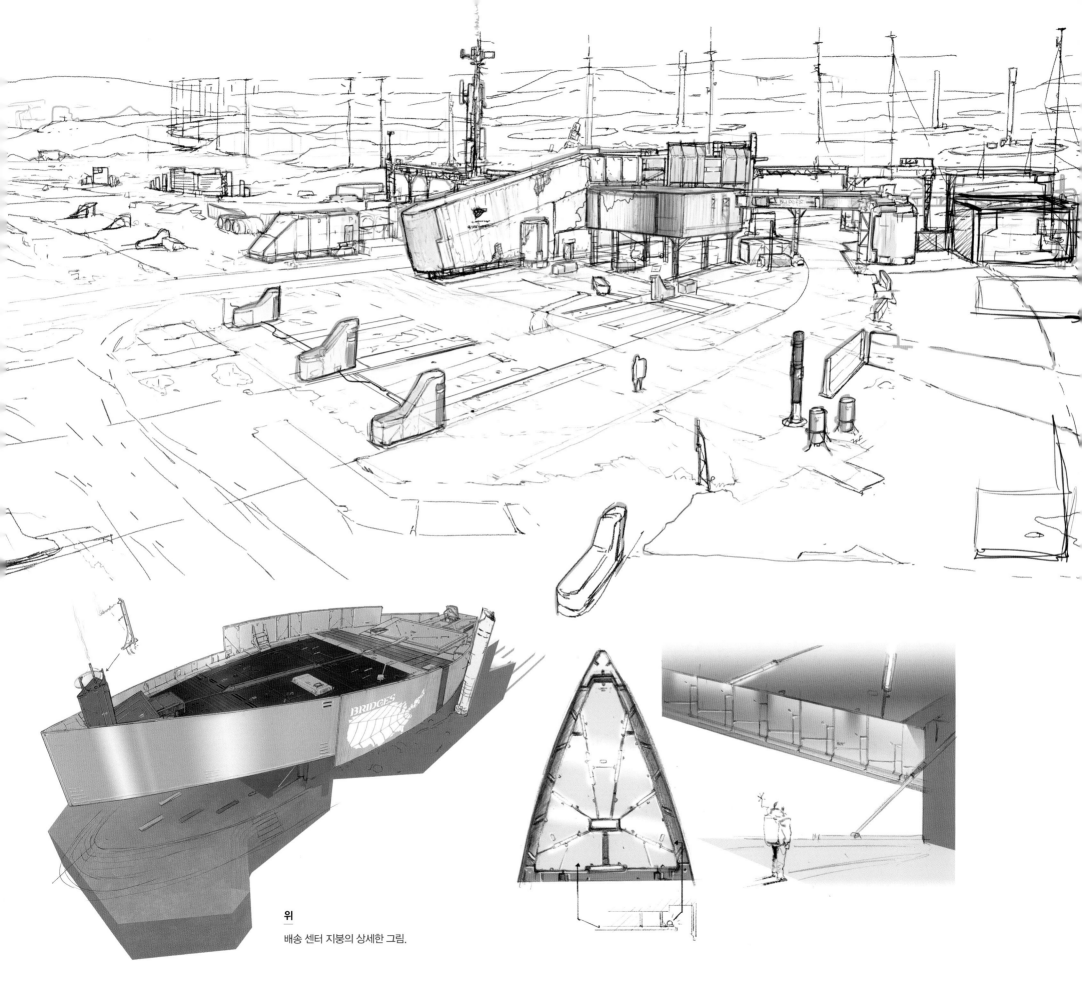

위
배송 센터 지붕의 상세한 그림.

BRIDGES CENTER

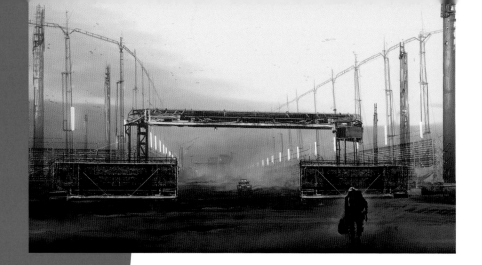

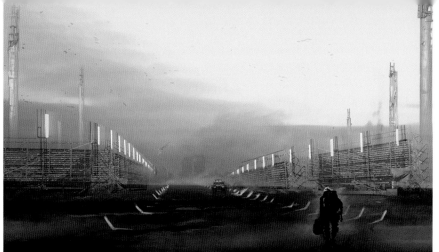

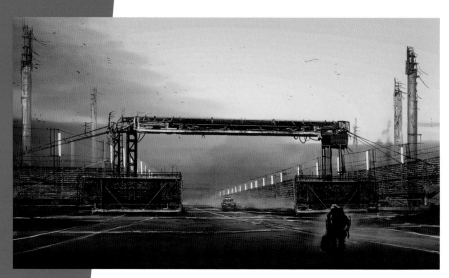

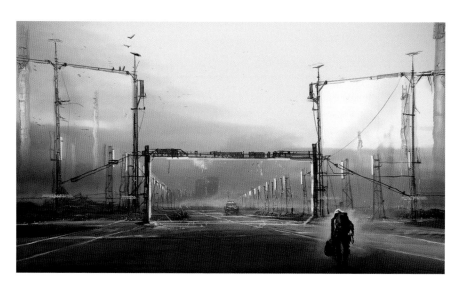

위

투명 장벽을 묘사하는 방법을 위한 다양한 콘셉트.
이 콘셉트는 울타리를 치지 않고도 눈에 보이는 장벽을 만들어 달라는 요청에 대한 결과물이다.

아래

감지기의 세부 묘사 및 기능 사양.

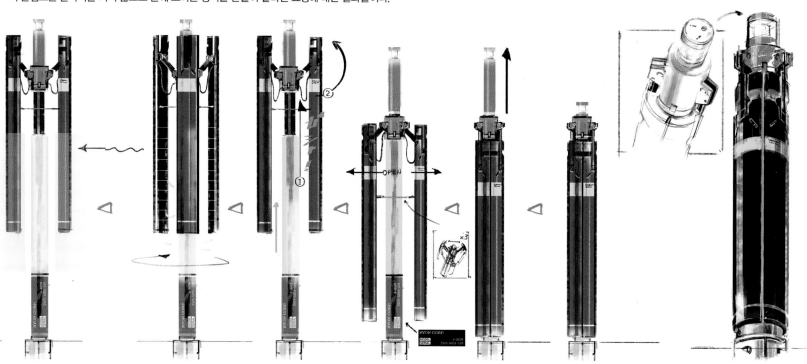

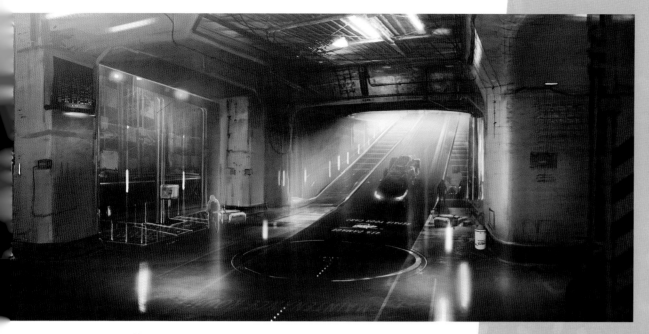

위 배송 센터 내부의 초기 콘셉트.

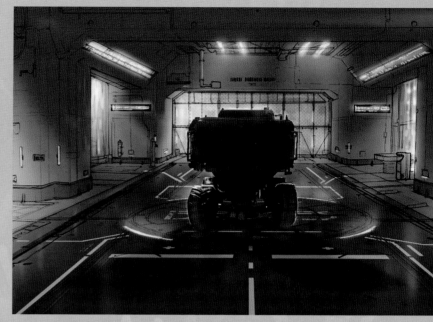

위 배송 센터 내부의 최종 콘셉트.

오른쪽

엘리베이터 플레이트의 세부 묘사.

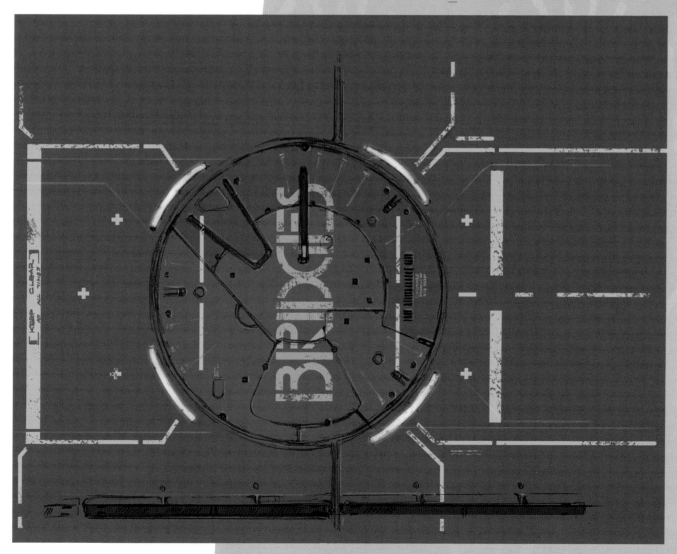

BRIDGES CENTER

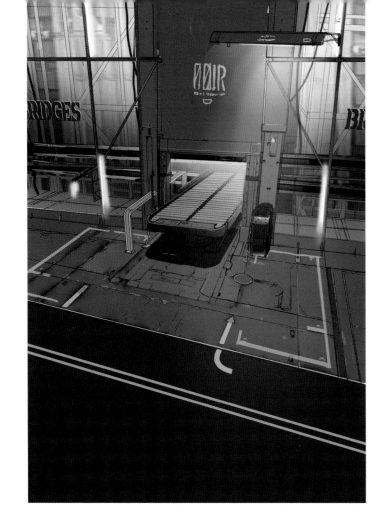

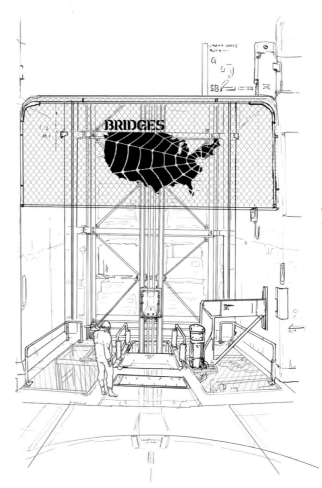

위

화물용 벨트 컨베이어 시스템의 콘셉트.

왼쪽 & 아래

배송 센터의 화물 구역 콘셉트.

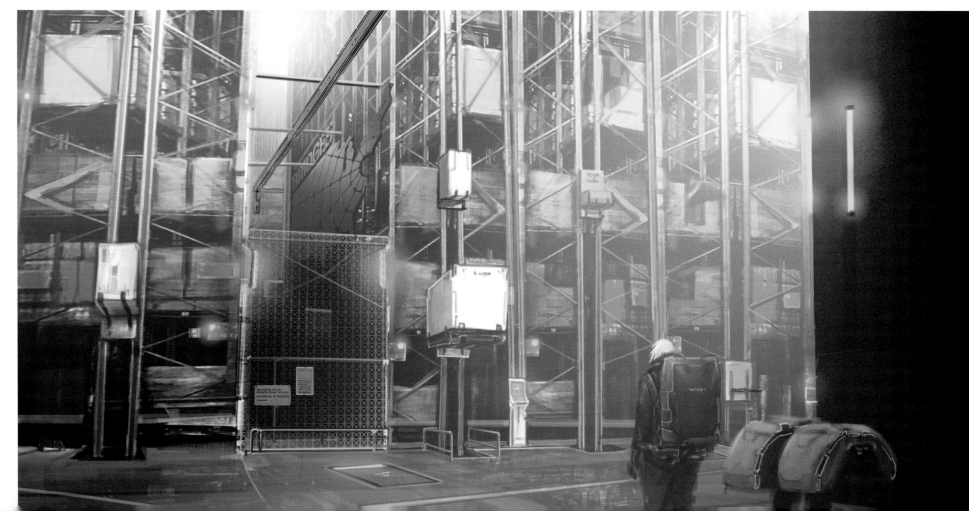

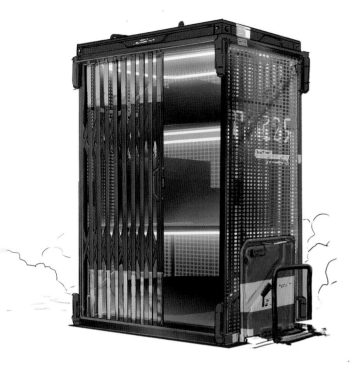

위

사용되지 않은 배송 센터용 화물 선반 콘셉트.

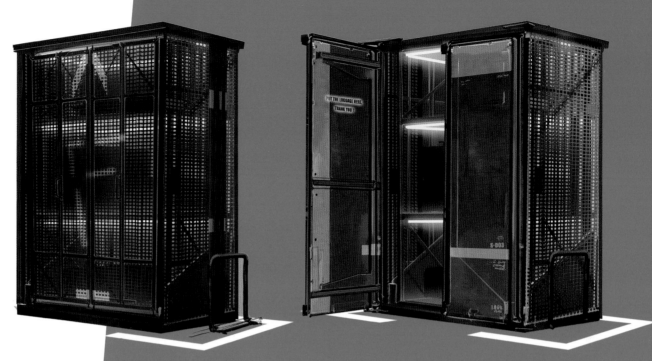

아래

배송 센터 내부에 정보가 표시되는 방법 및 조명을 위한 콘셉트.

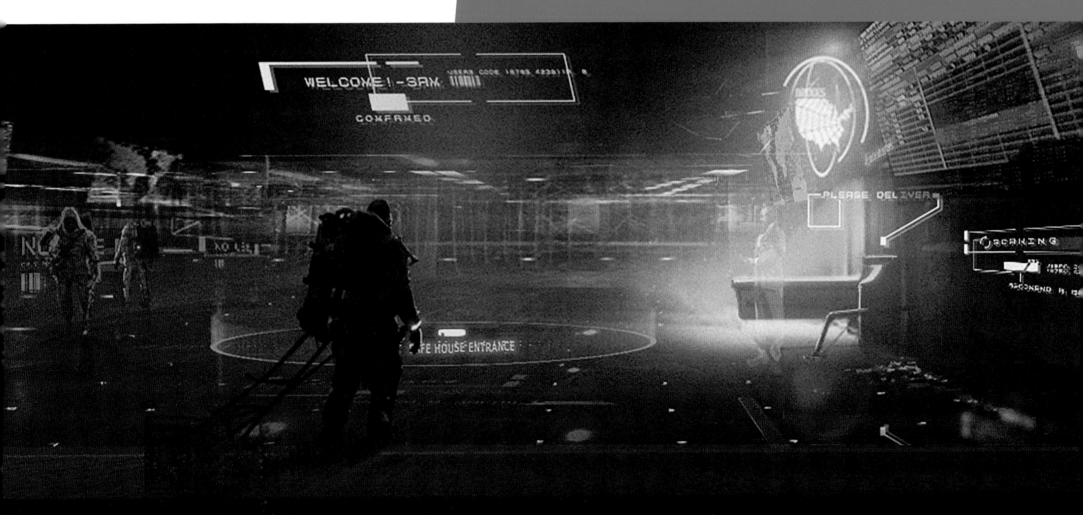

STILLMOTHERS MEDICAL FACILITY

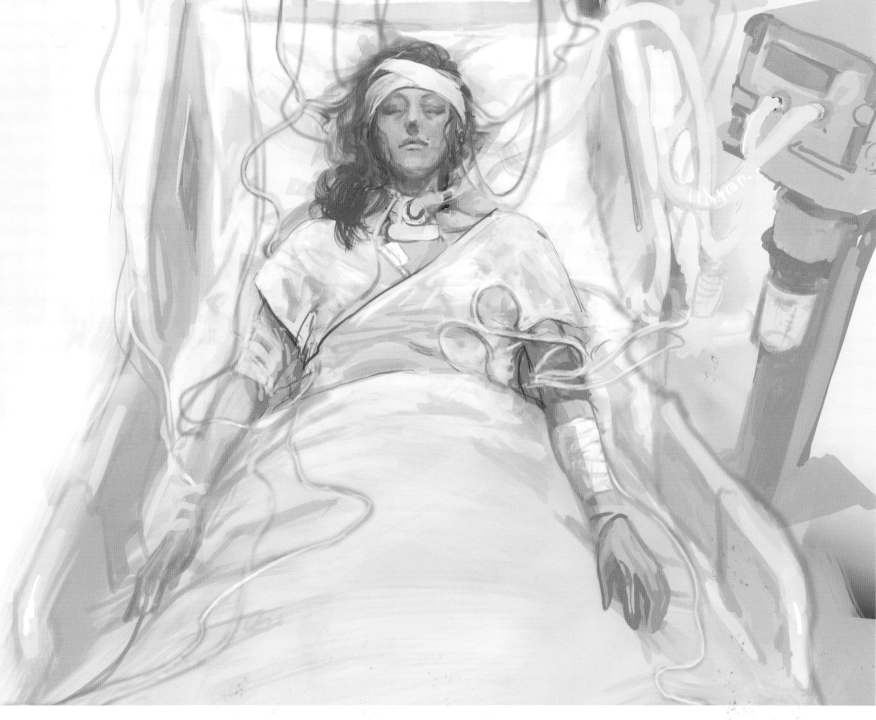

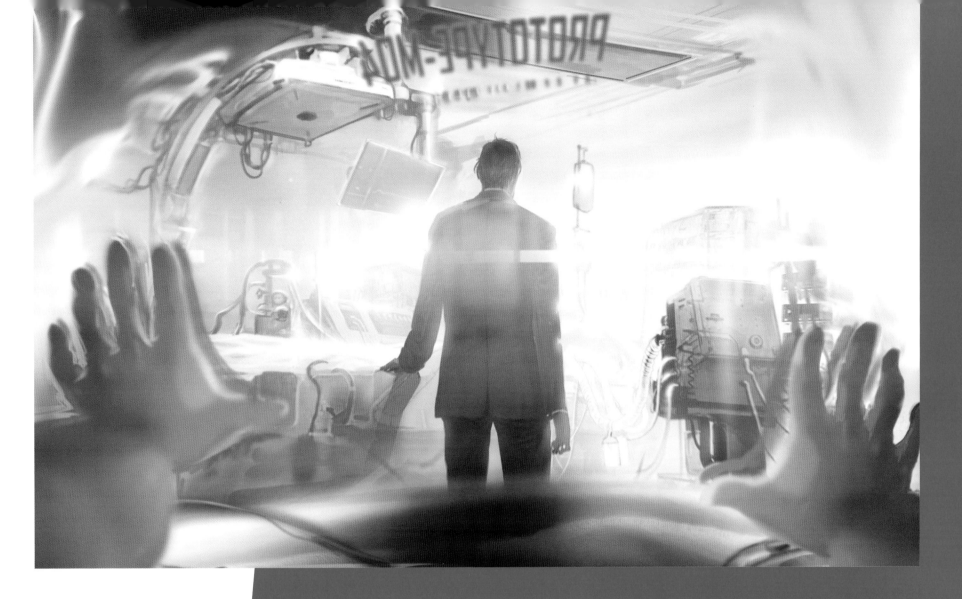

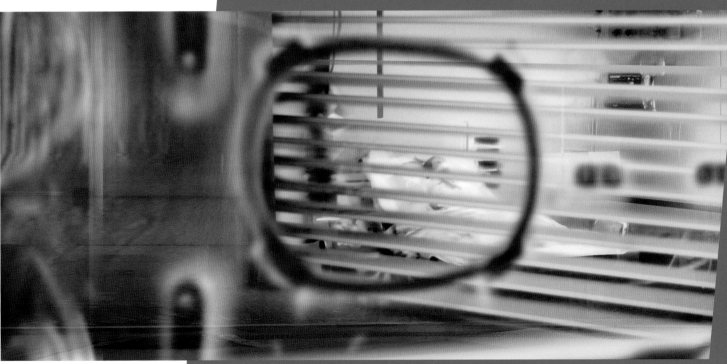

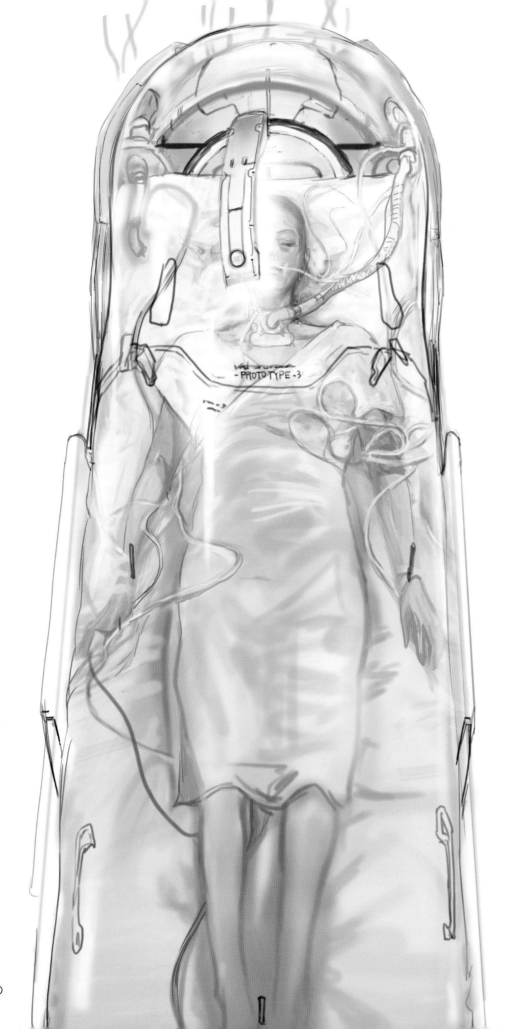

왼쪽 & 오른쪽 페이지 최종에 가까운 콘셉트.

위

게임 컷신을 위한 콘셉트.

아래

사용되지 않은 스틸마더 콘셉트.

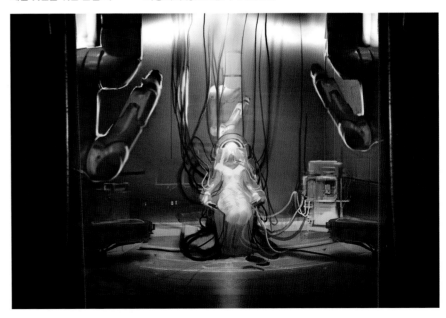

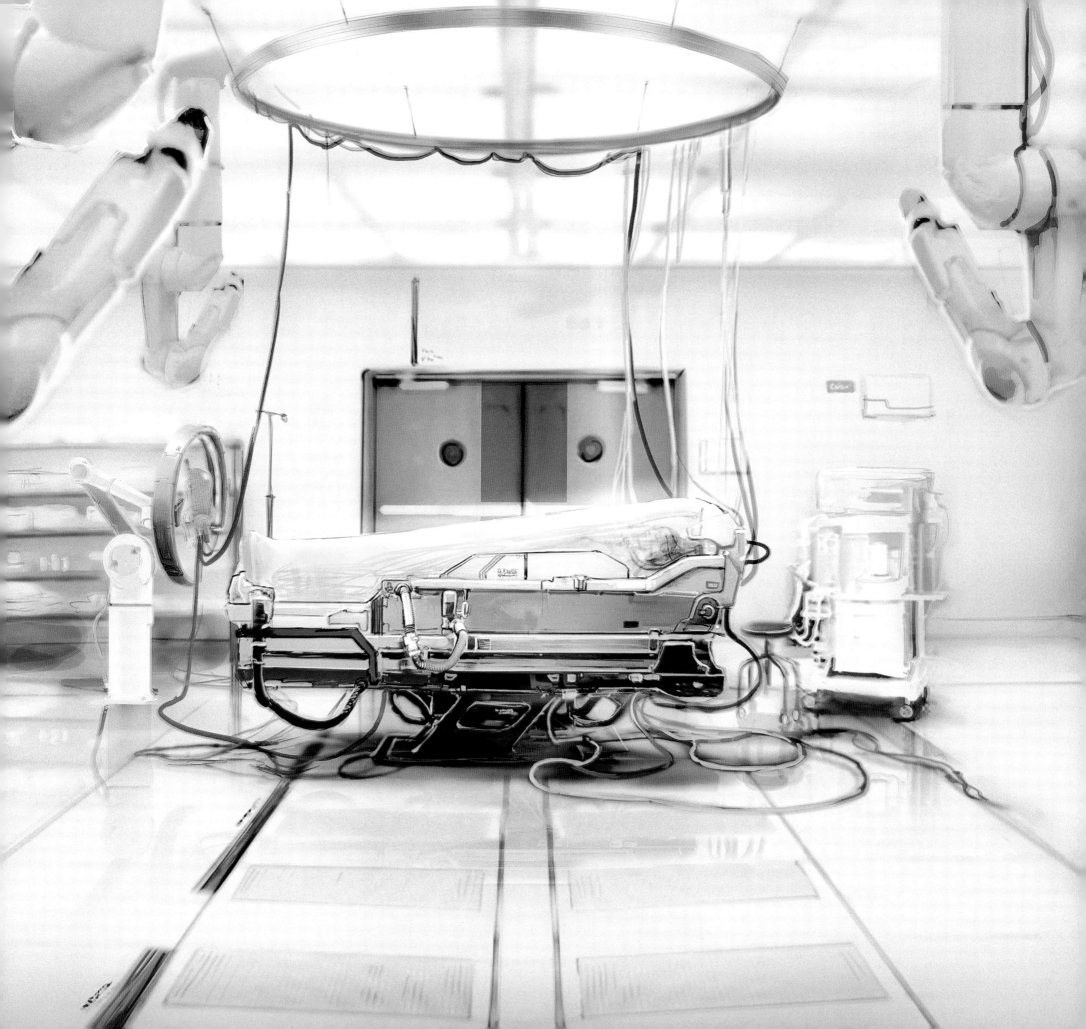

스틸마더의 초기 콘셉트.

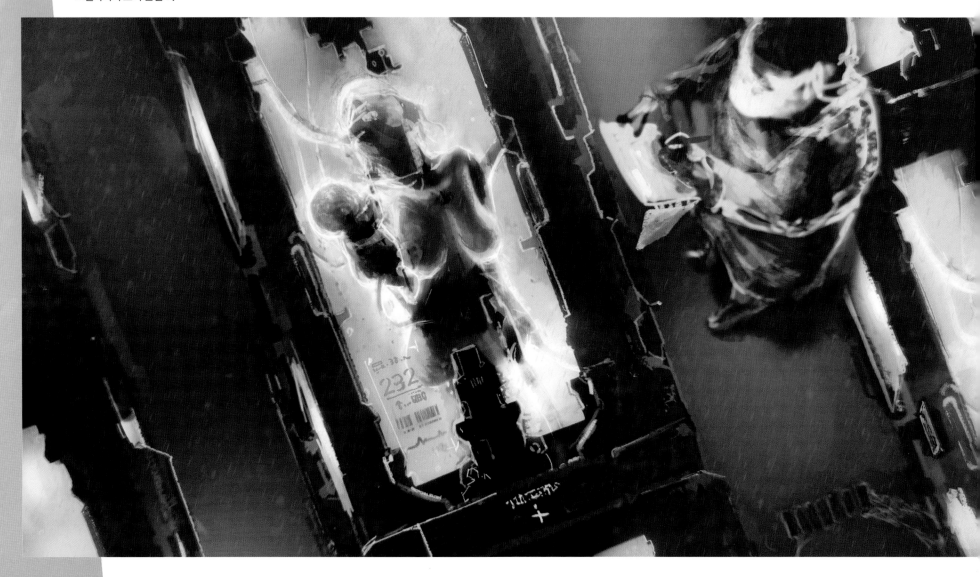

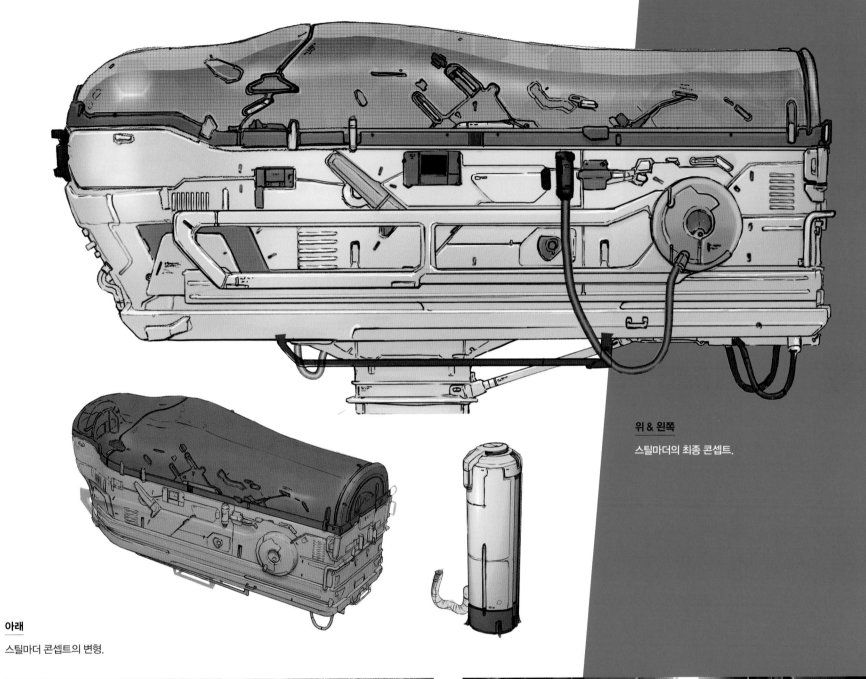

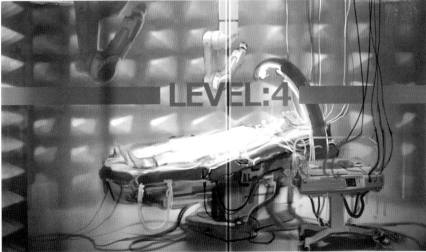

위 & 왼쪽

스틸마더의 최종 콘셉트.

아래

스틸마더 콘셉트의 변형.

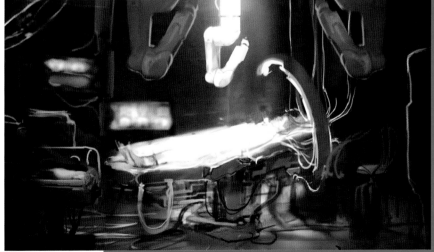

STILLMOTHERS MEDICAL FACILITY

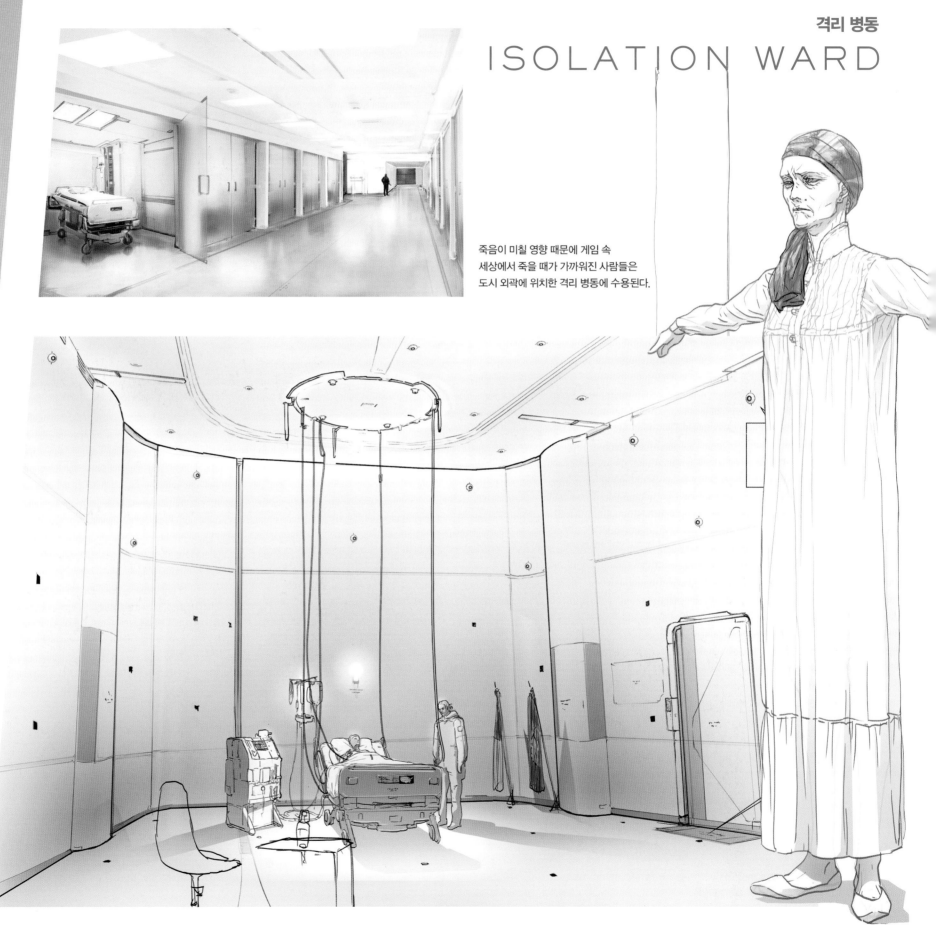

격리 병동

ISOLATION WARD

죽음이 미칠 영향 때문에 게임 속
세상에서 죽을 때가 가까워진 사람들은
도시 외곽에 위치한 격리 병동에 수용된다.

LOCATIONS

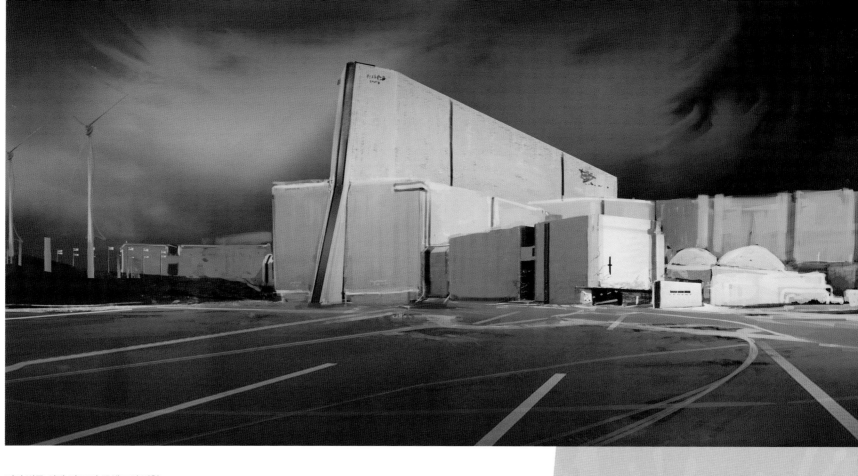

격리 병동 외관 및 조명 콘셉트의 변형.

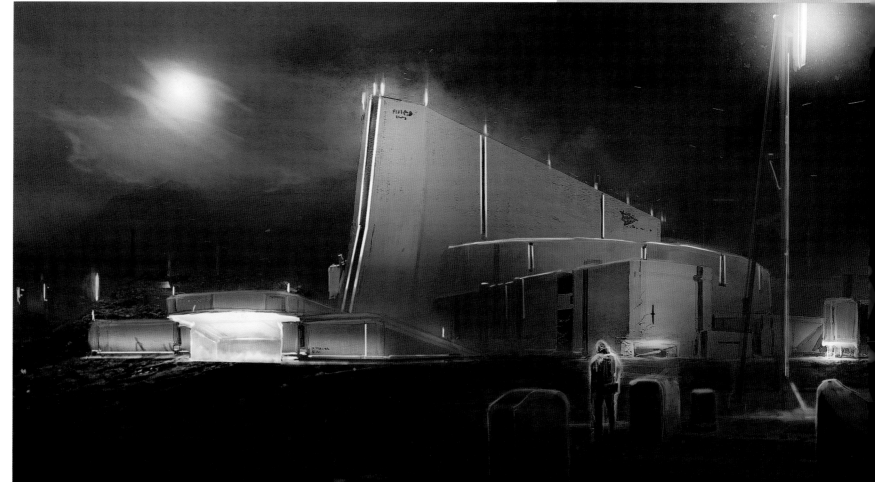

ISOLATION WARD

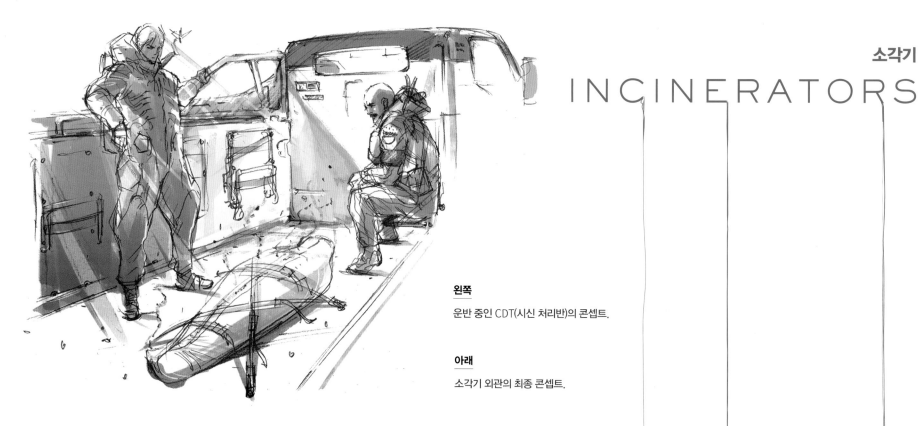

INCINERATORS

왼쪽

운반 중인 CDT(시신 처리반)의 콘셉트.

아래

소각기 외관의 최종 콘셉트.

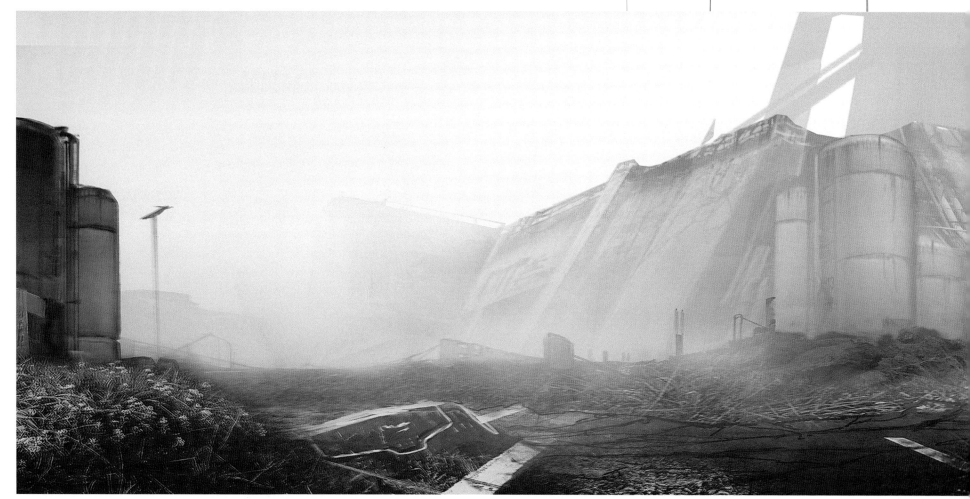

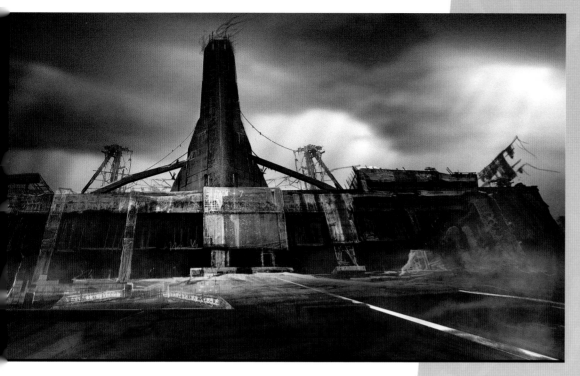

위 소각기의 초기 콘셉트.

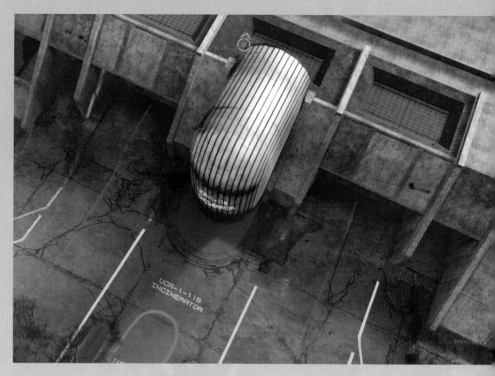

위 소각기의 콘크리트 바닥의 상세한 그림.

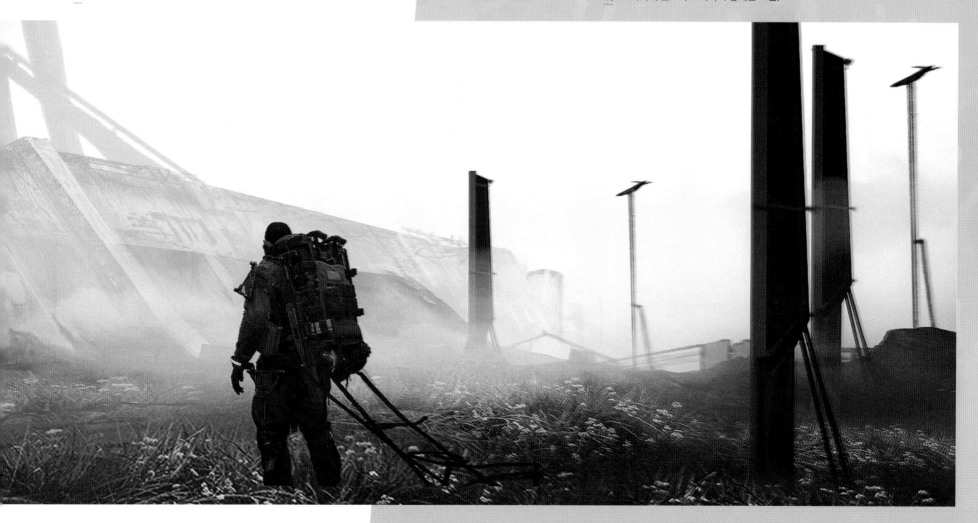

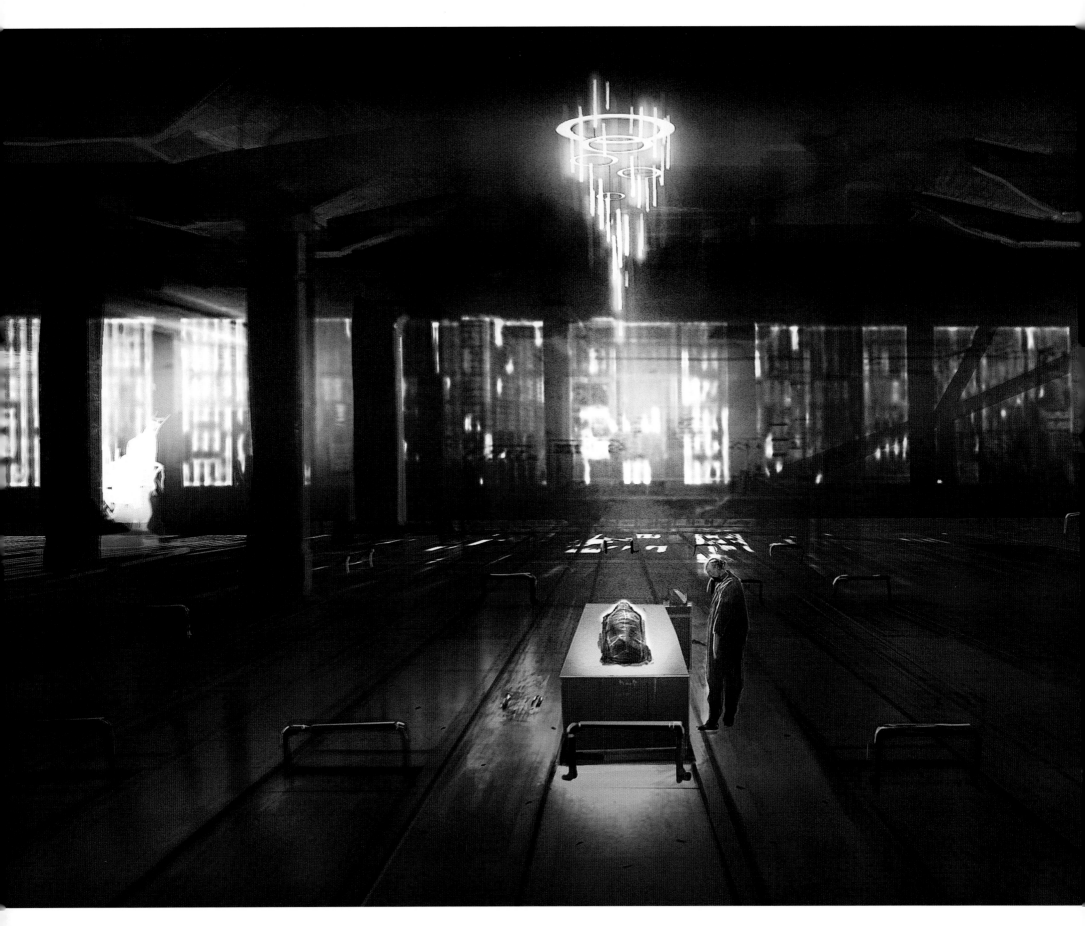

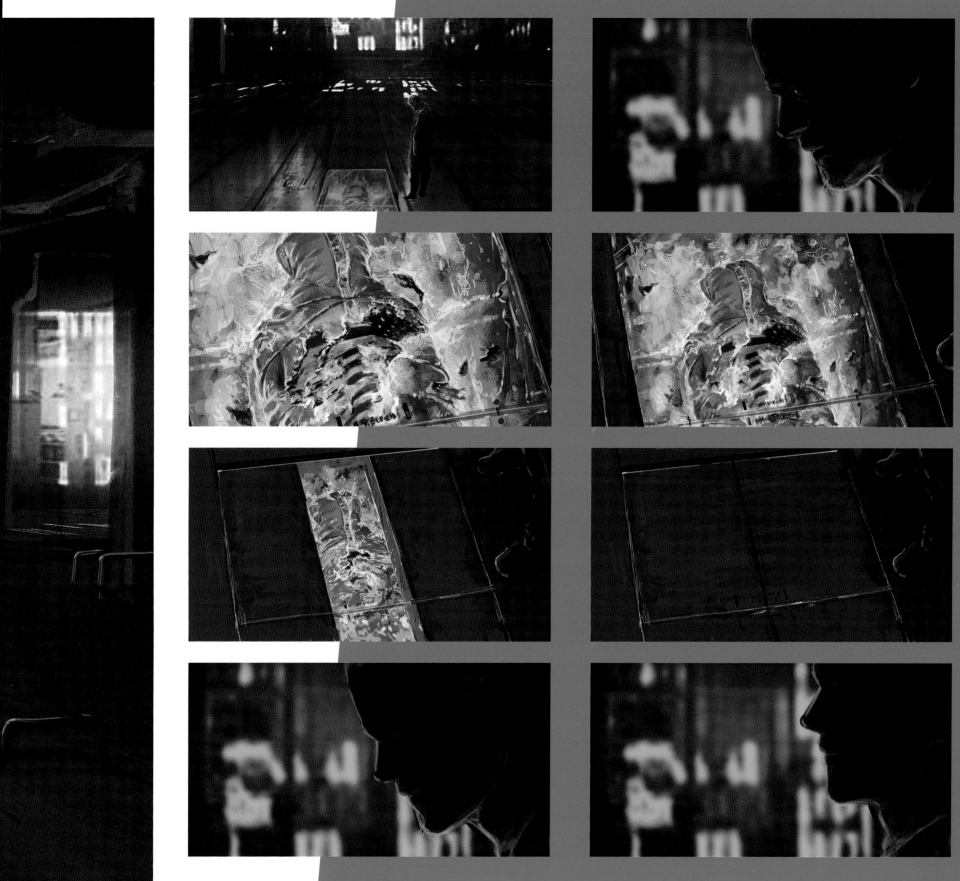

게임 속 세상에서 화장은 대체할 방법이 없는 경우에 의무이기 때문에 소각을 진행하는 방식은 장례식과 비슷하며 이곳의 분위기는 엄숙하다.

WIND FARM

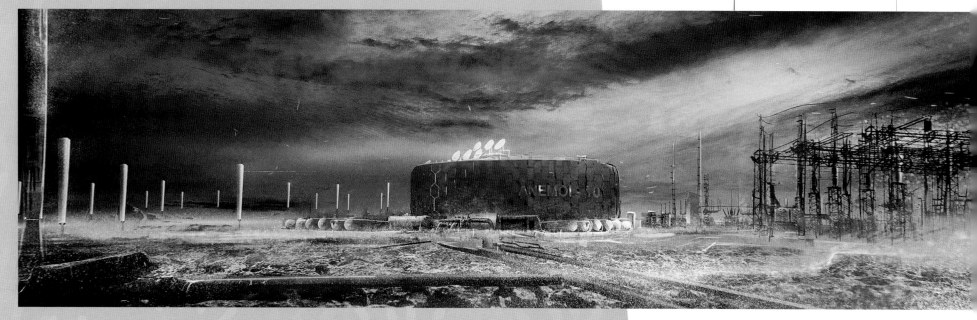

위

풍력 발전소의 초기 콘셉트.

아래

사용되지 않은 풍력 발전소 콘셉트. 이 아이디어는 가변 자원으로 풍력 발전소를 사용하려는 의도에서 비롯되었다.

오른쪽 페이지

풍력 발전소의 최종 콘셉트.

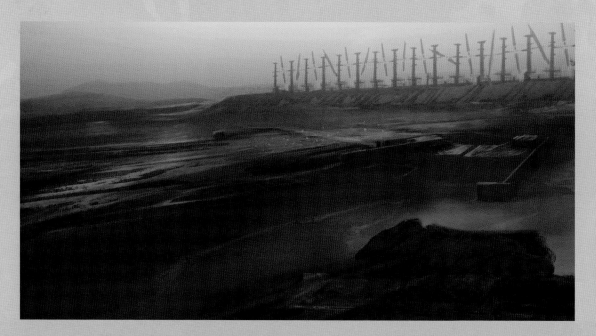

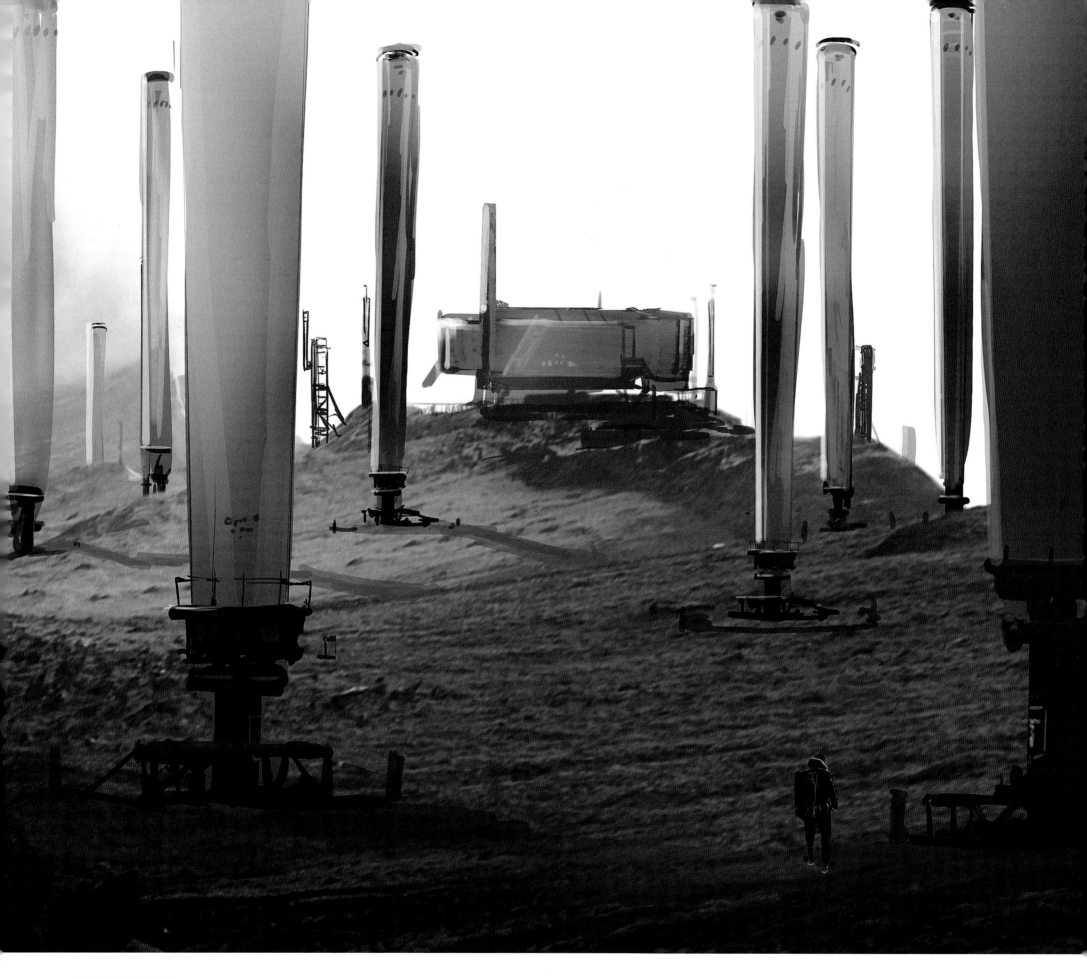

마마의 연구소
MAMA'S LAB

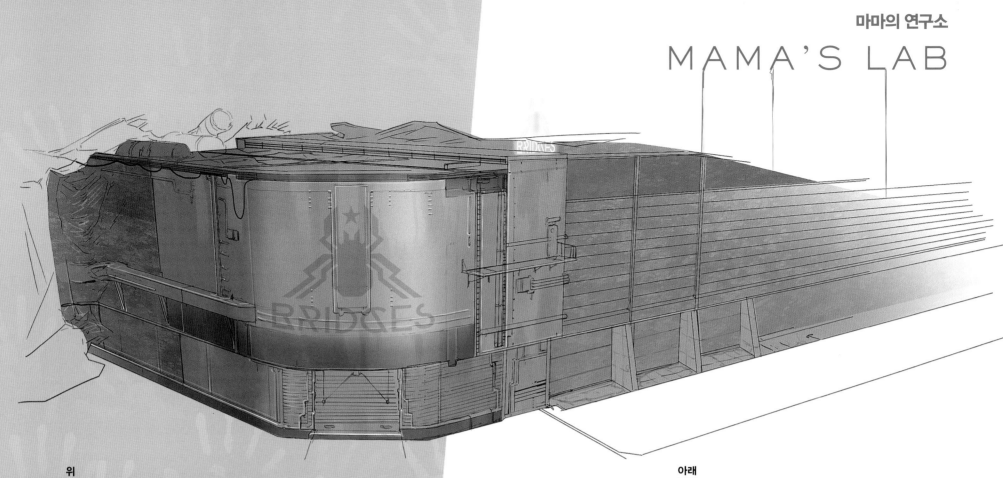

위
마마의 연구소에 대한 초기 콘셉트로, 초기 브리지스 로고가 있는 것이 특징이다.

아래
마마의 연구소 내부 및 그녀의 아기를 위한 모빌 콘셉트.

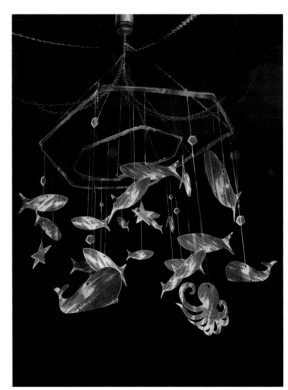

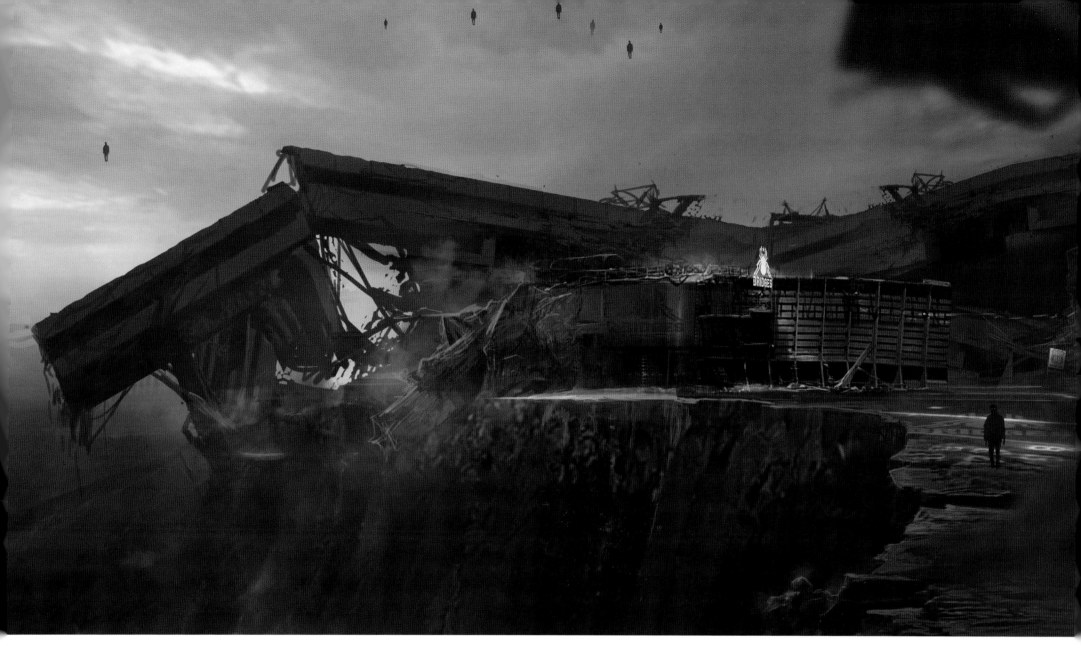

마마의 연구소를 위한 콘셉트 중 하나로, 연구소 바로 옆에 보이드아웃으로 생긴 크레이터가 있다.

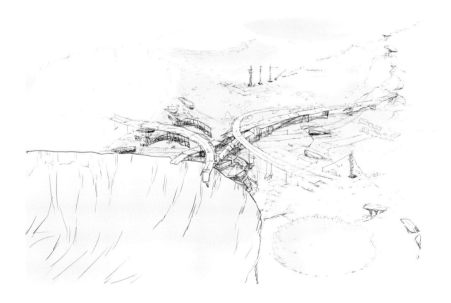
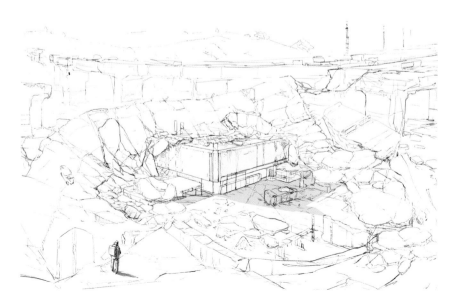

MAMA'S LAB

하트맨의 연구소

HEARTMAN'S LAB

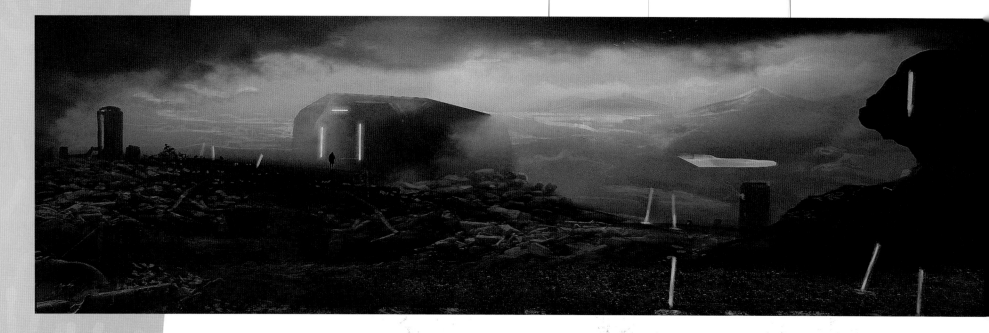

위

하트맨의 연구소 입구를 위한 초기 콘셉트.

왼쪽

하트 모양 호수의 초기 콘셉트.

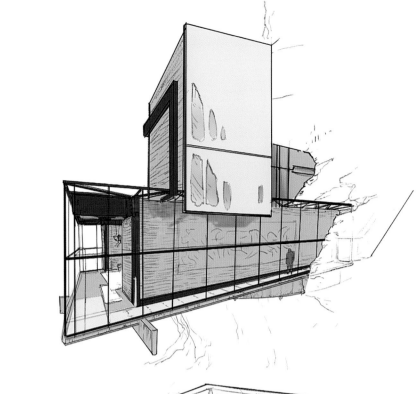

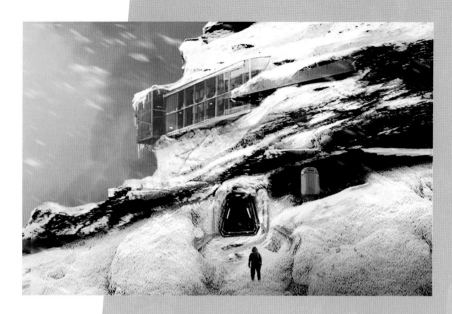

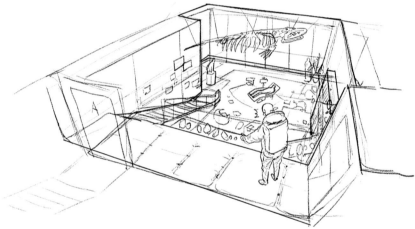

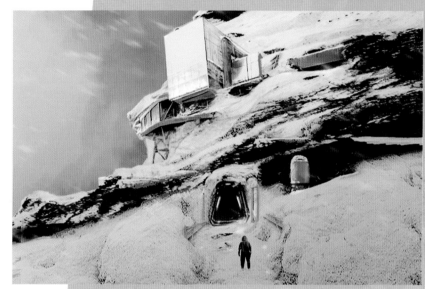

하트맨의 연구소의 변형된 콘셉트.

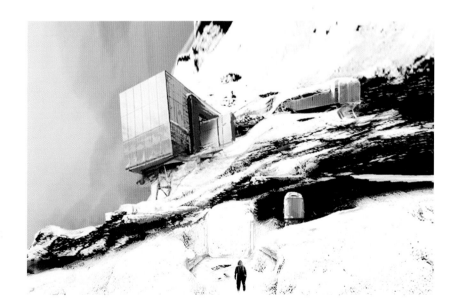

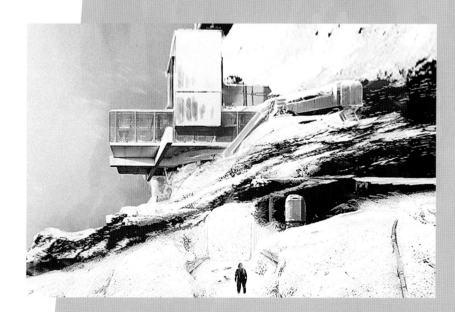

HEARTMAN'S LAB

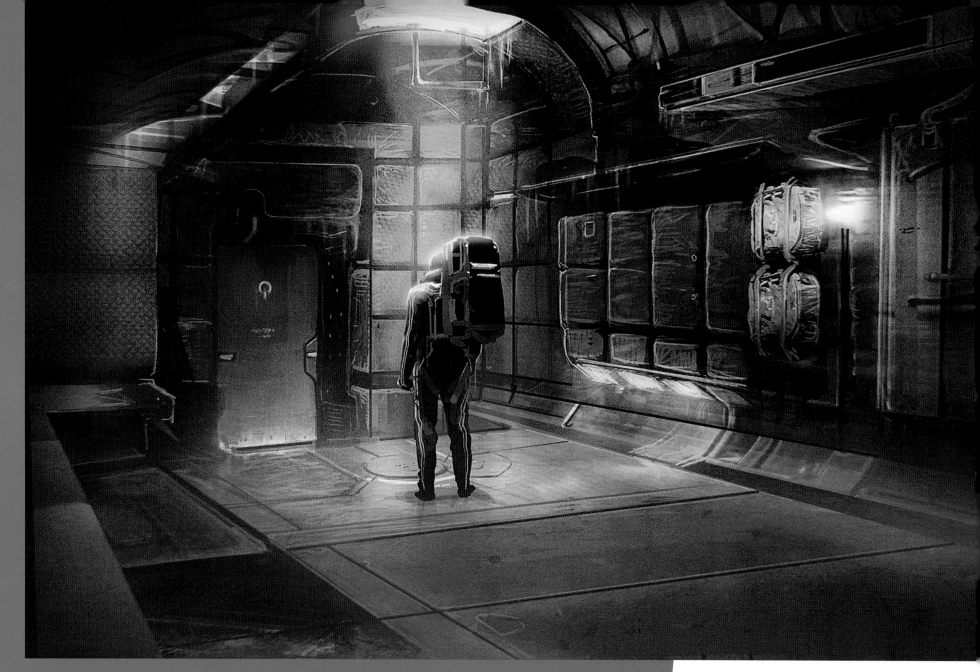

아래 하트맨의 연구소 내부의 초기 콘셉트. 아래 하트맨의 연구소 내부의 최종 콘셉트. 위 하트맨의 연구소 입구의 초기 콘셉트.

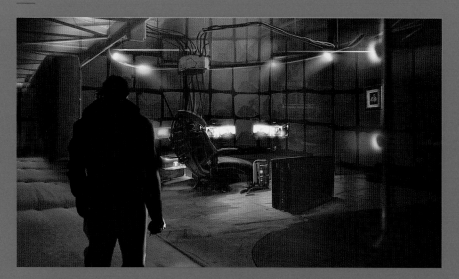

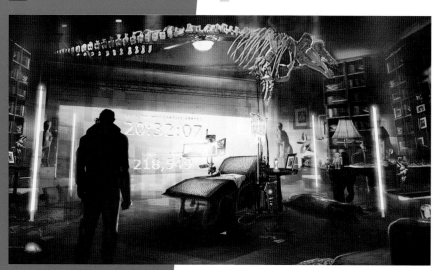

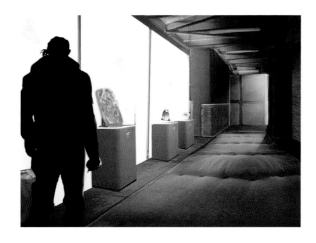 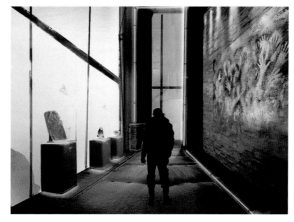 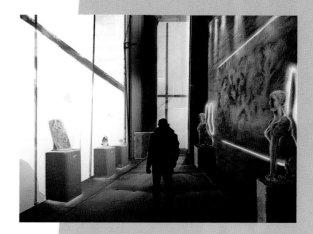

아래

하트 모양 호수의 초기 콘셉트. 이 호수는 보이드아웃으로 만들어졌기 때문에 주변에 폐허가 있다.

위

하트맨의 연구소 복도 콘셉트의 변형.

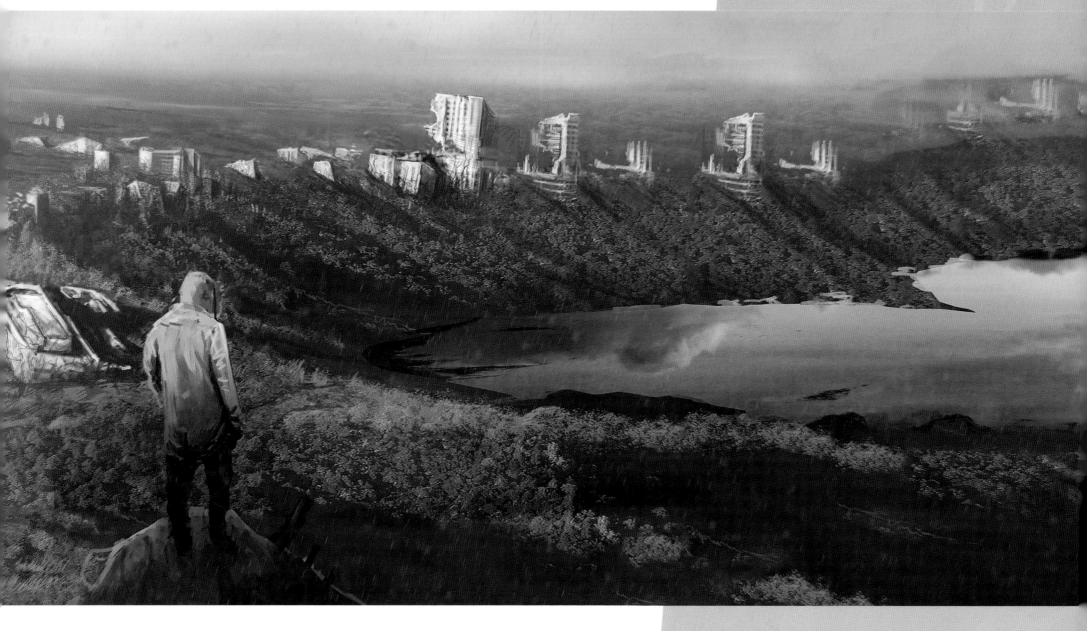

HEARTMAN'S LAB

뮬 캠프

MULE CAMPS

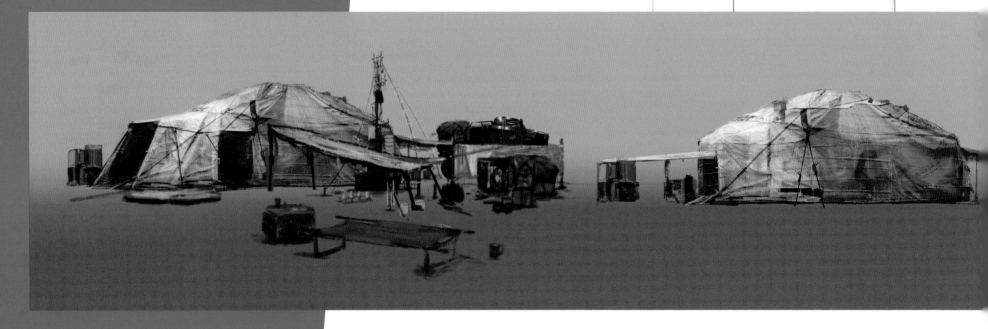

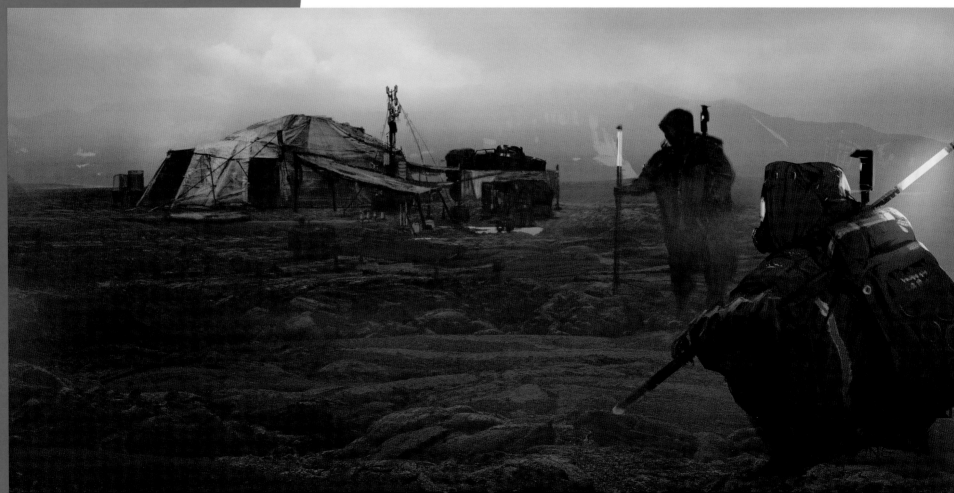

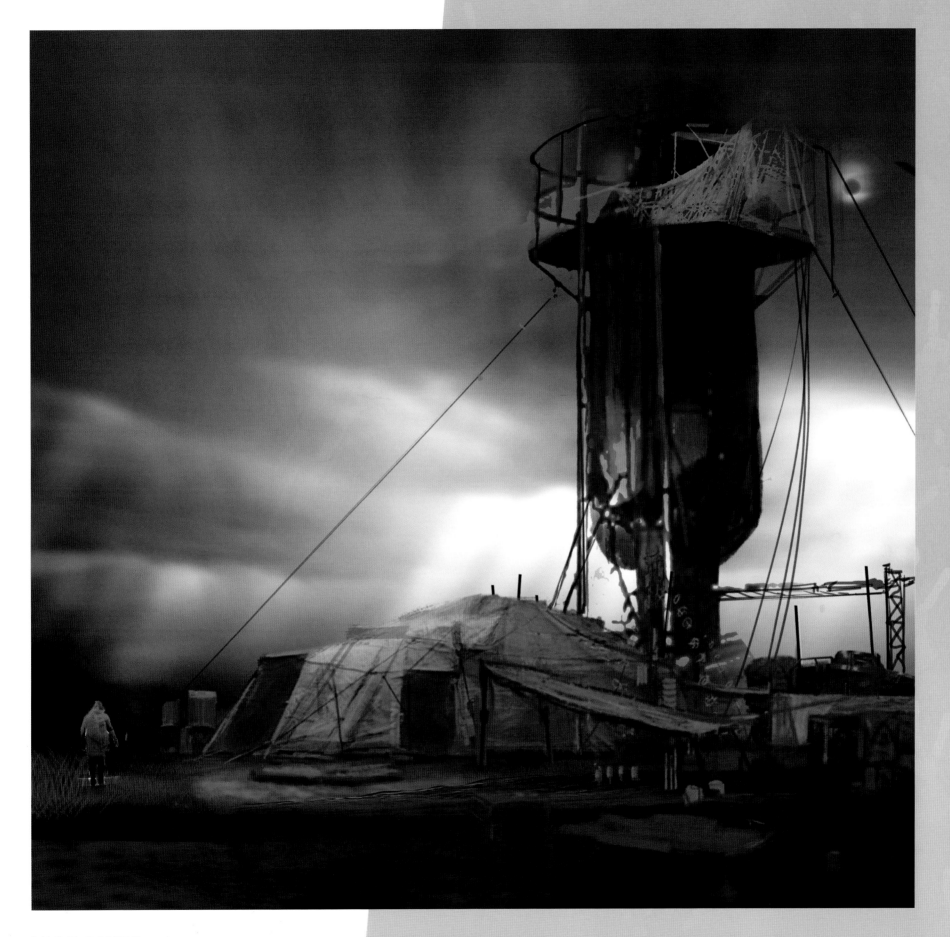

MULE CAMPS

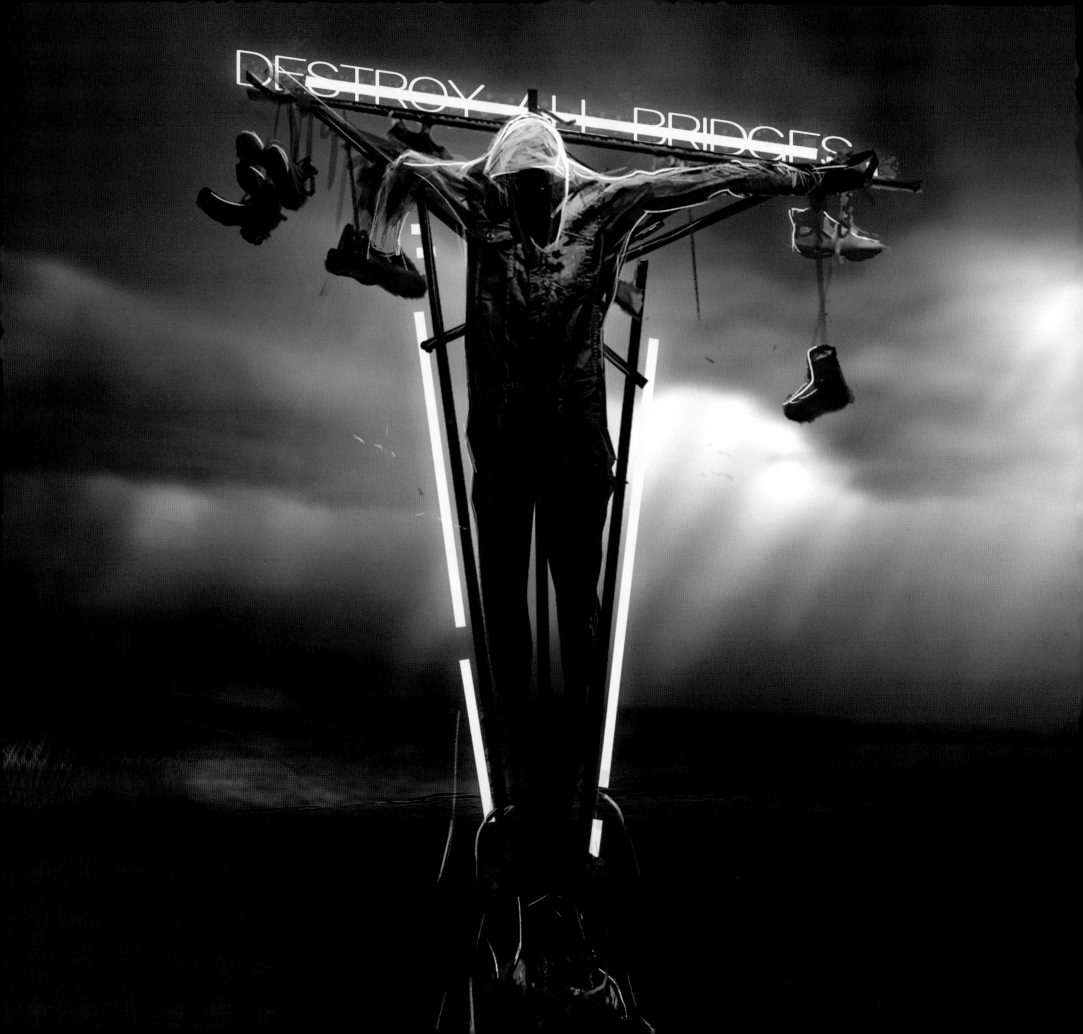

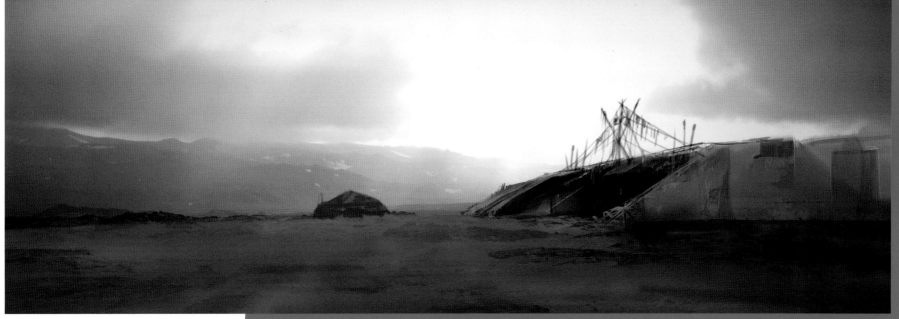

이 페이지 뮬 캠프 콘셉트의 변형.

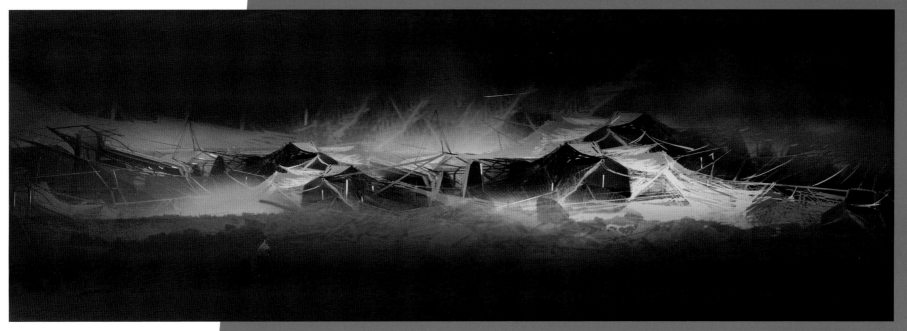

왼쪽 페이지 뮬이 빼앗은 브리지스의 옷과 신발을 매달아 놓은 콘셉트.

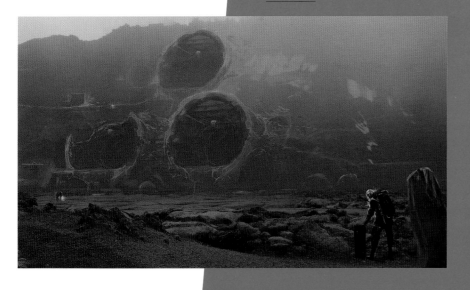

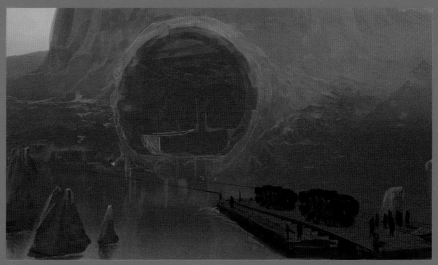

MULE CAMPS

프레퍼 정착지
PREPPER SETTLEMENTS

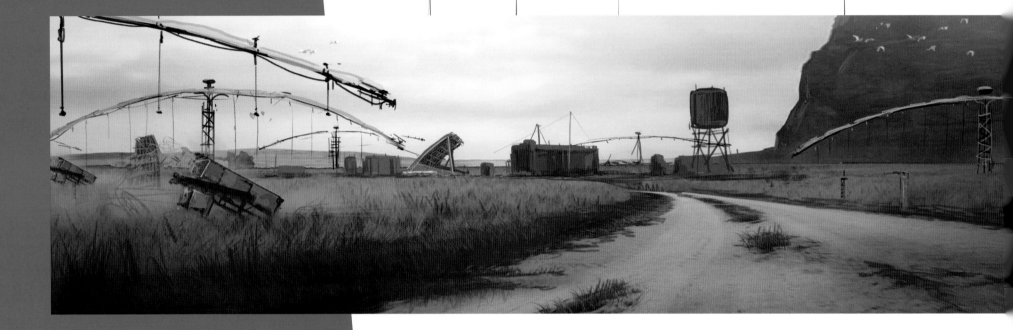

아래

프레퍼 농장의 최종 콘셉트.

위 & 아래

프레퍼 농장의 초기 콘셉트.

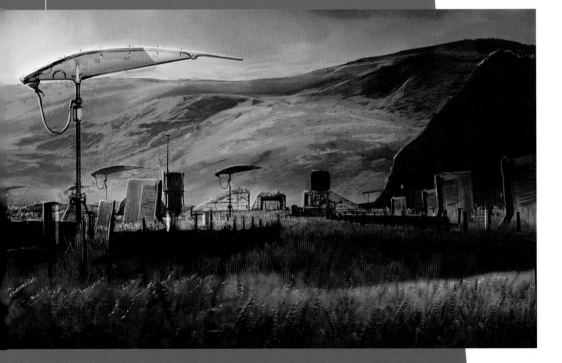

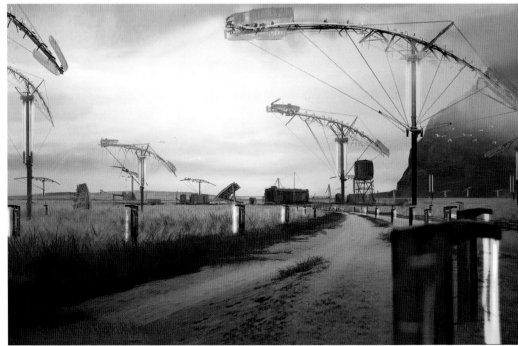

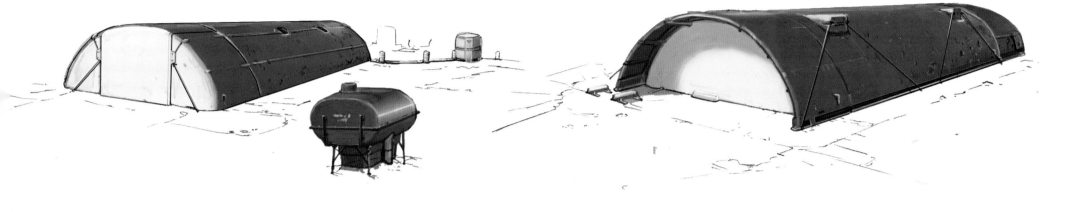

프레퍼 시설 콘셉트의 변형.

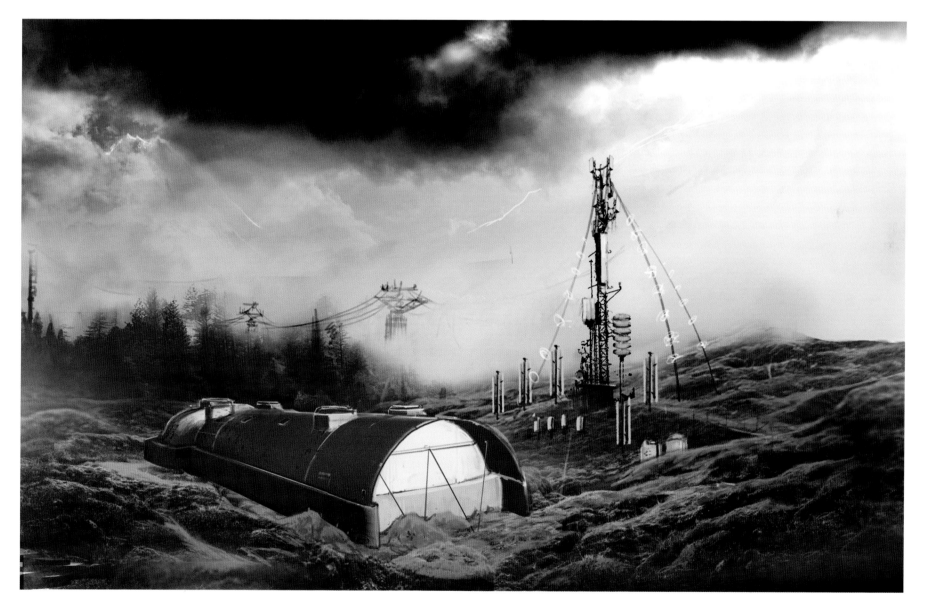

PREPPER SETTLEMENTS

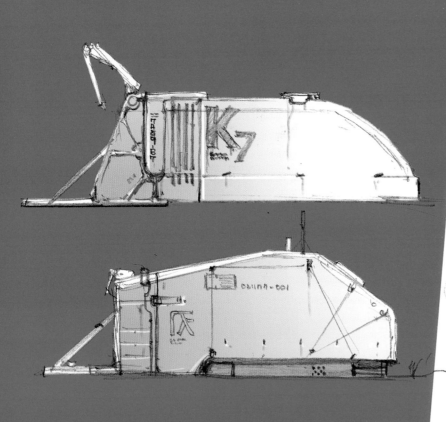

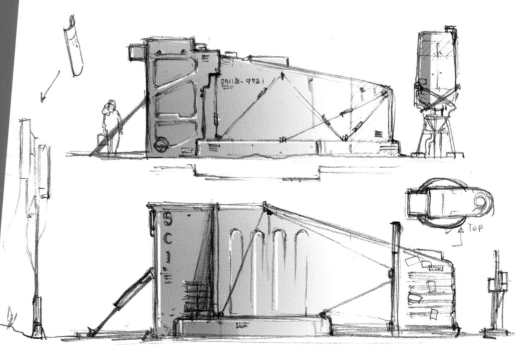

아래

프레퍼 셸터의 초기 콘셉트.

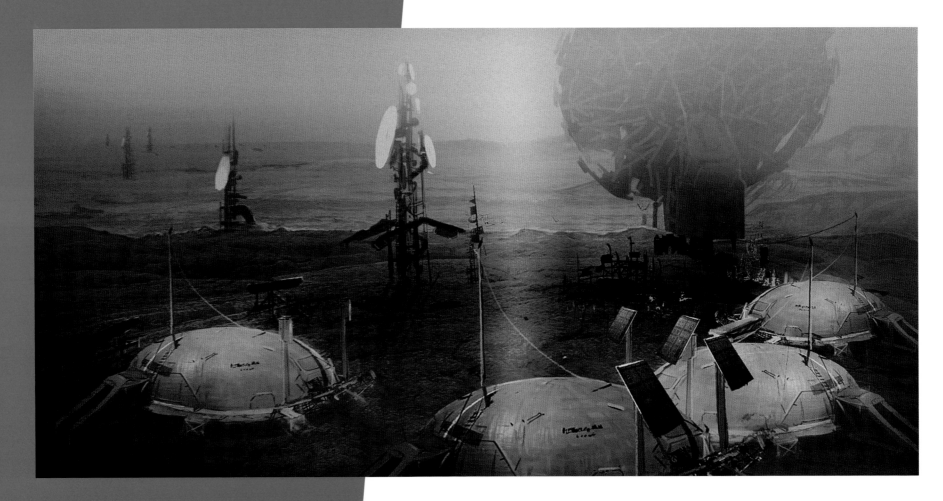

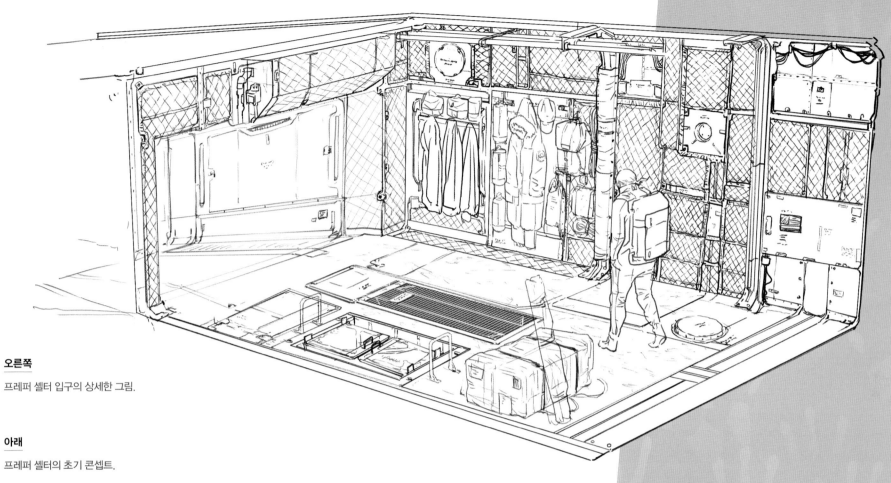

오른쪽

프레퍼 셸터 입구의 상세한 그림.

아래

프레퍼 셸터의 초기 콘셉트.

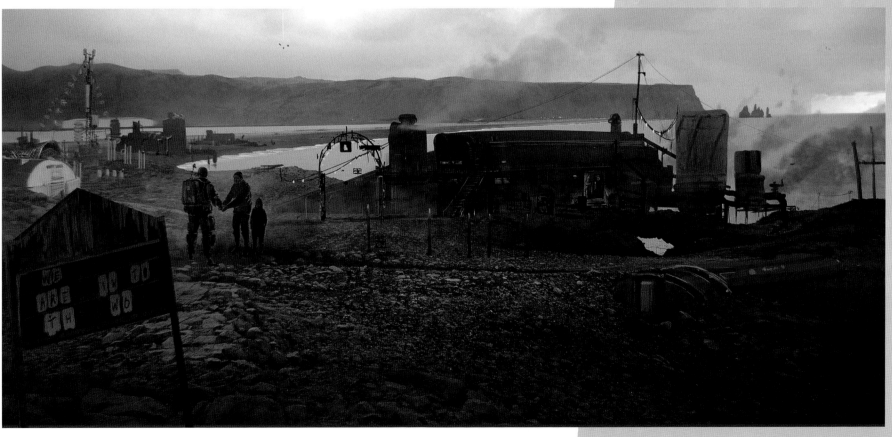

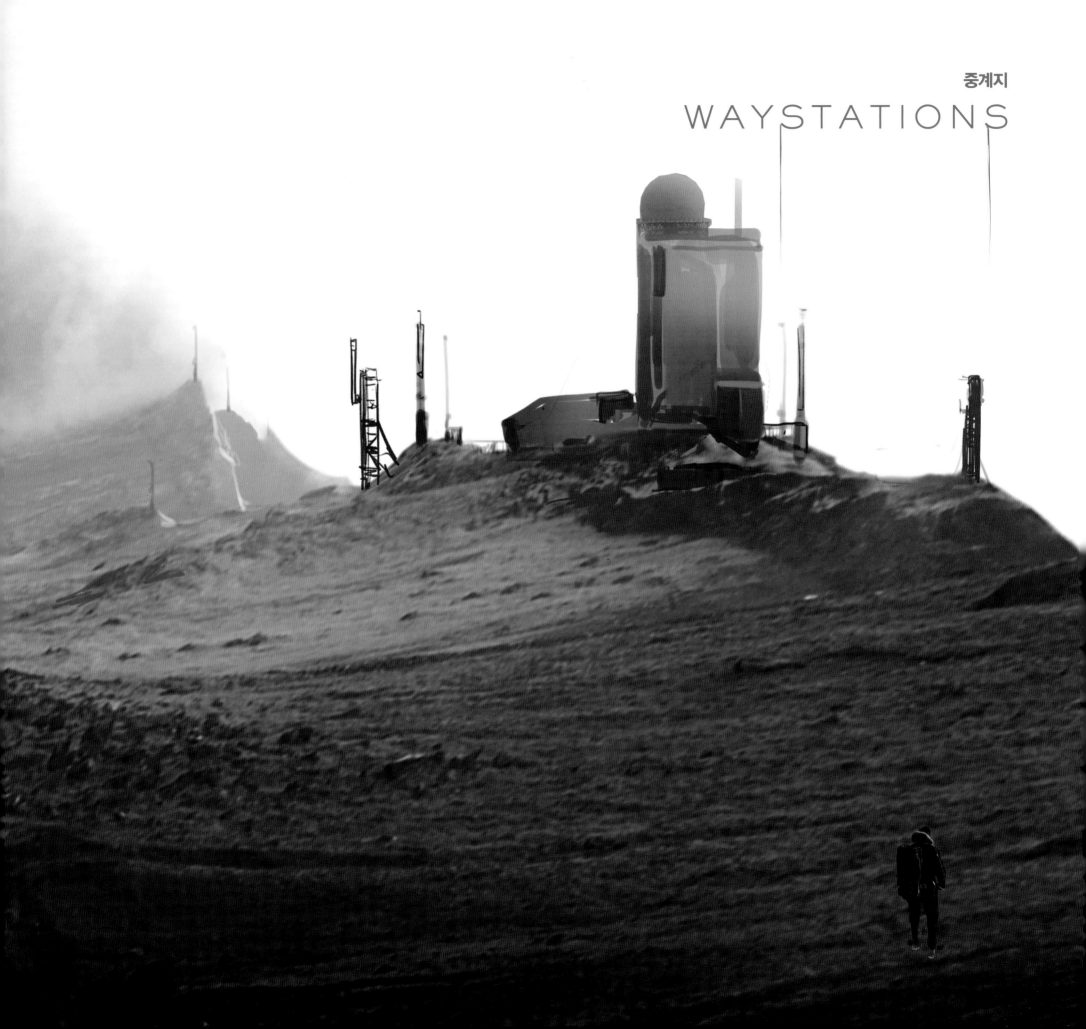

중계지

WAYSTATIONS

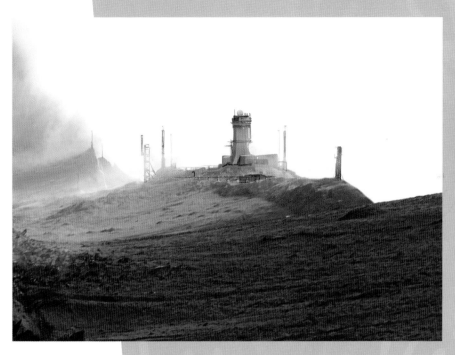

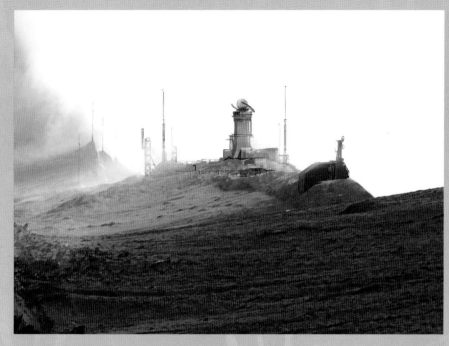

왼쪽 페이지 최종에 가까운 중계지 콘셉트.

아래 중계지의 초기 콘셉트.

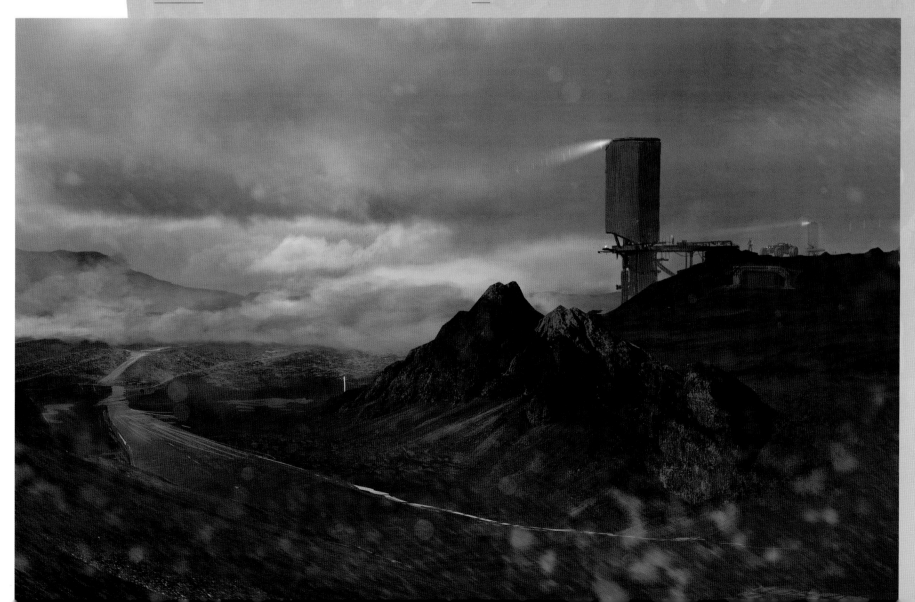

PRIVATE ROOM

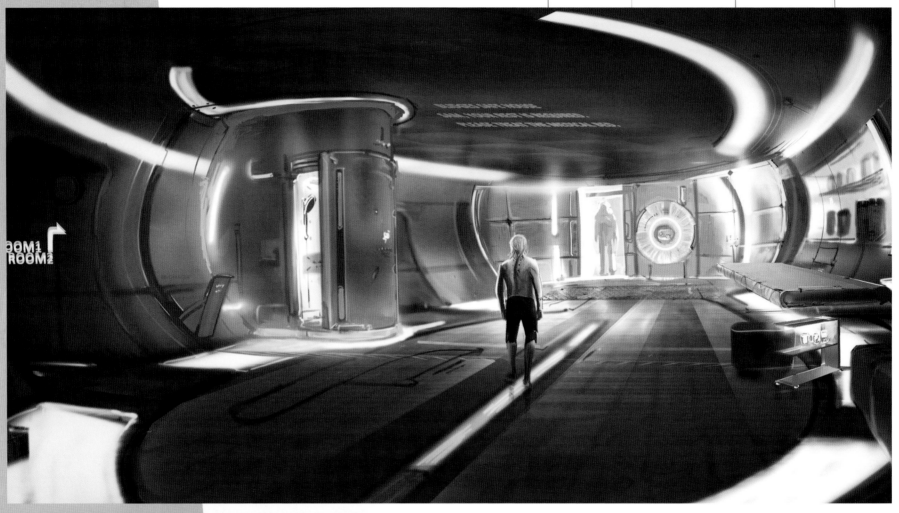

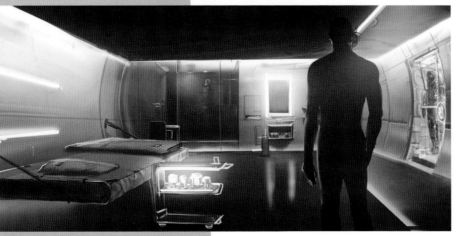

위

최종에 가까운 프라이빗룸 콘셉트.

왼쪽

프라이빗룸의 초기 콘셉트.

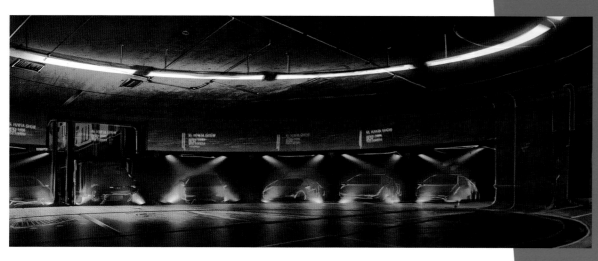

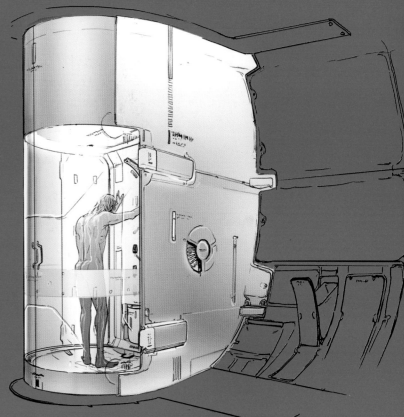

위 & 아래 프라이빗룸의 초기 콘셉트.

위 프라이빗룸에 있는 샤워실의 세부 묘사.

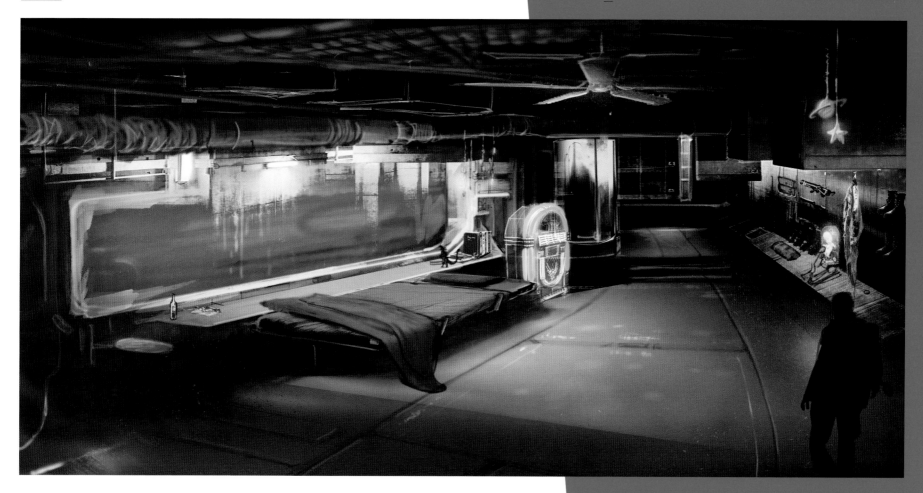

PRIVATE ROOM

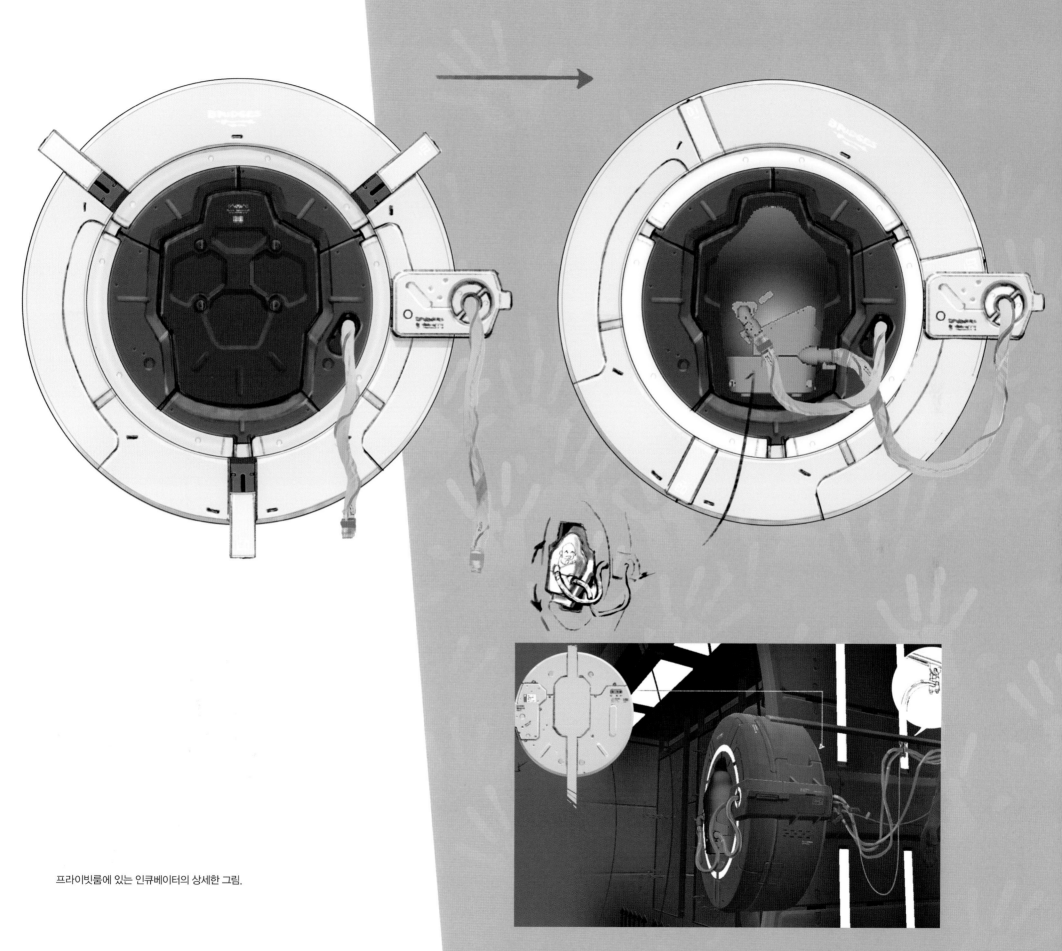

프라이빗룸에 있는 인큐베이터의 상세한 그림.

PRIVATE ROOM

도시 경관
URBAN LANDSCAPES

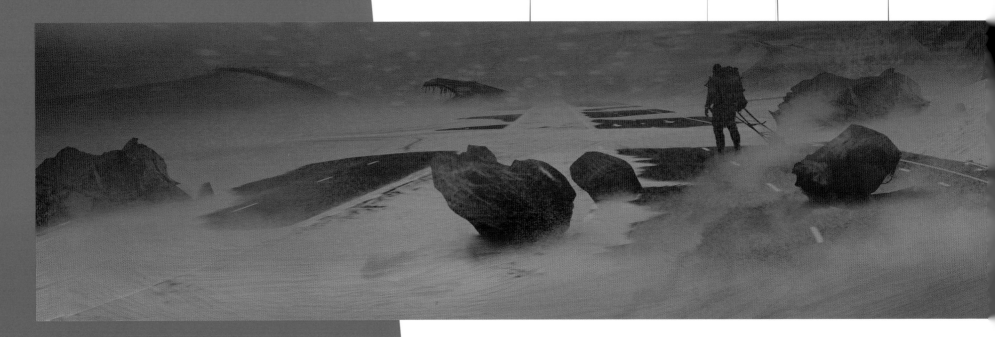

여기에서 소개하는 콘셉트 중 일부는 사용되지 않았지만 다양한 상황이 고려되었다.

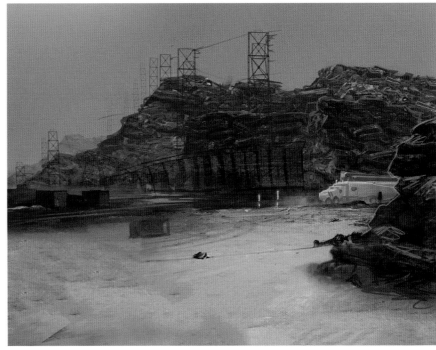

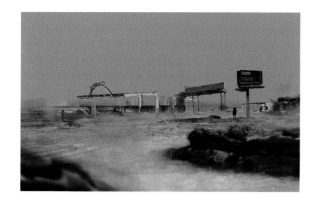
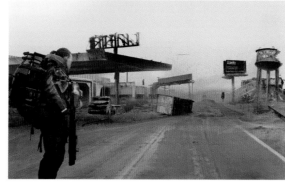
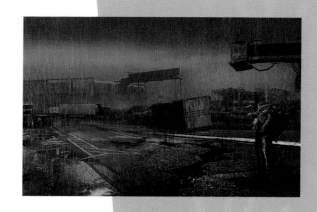

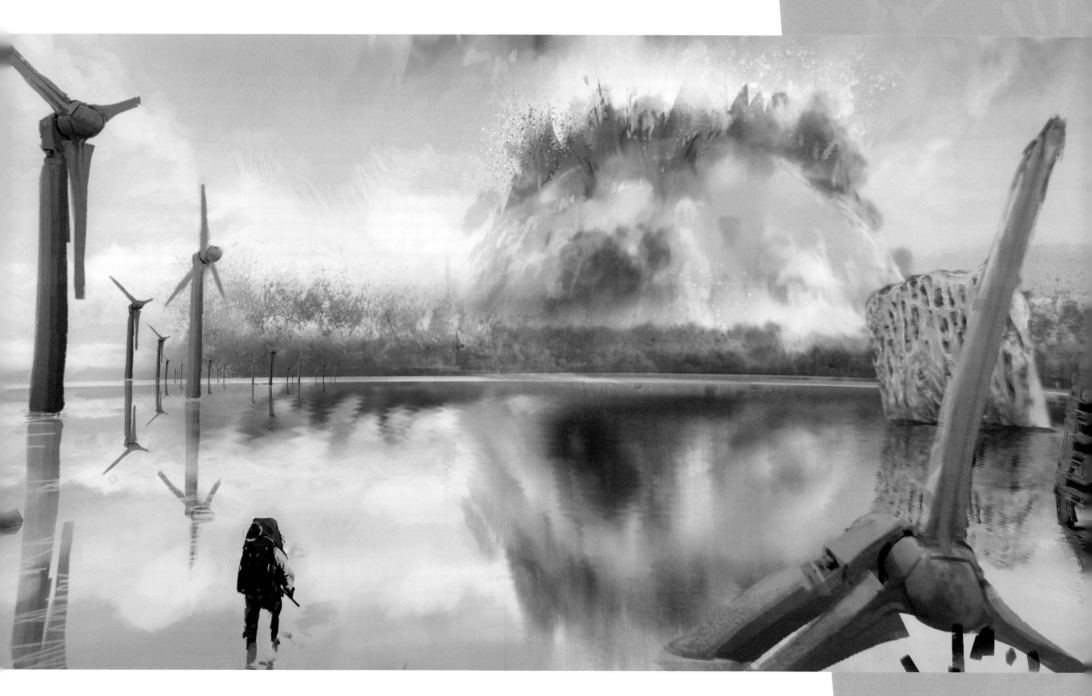

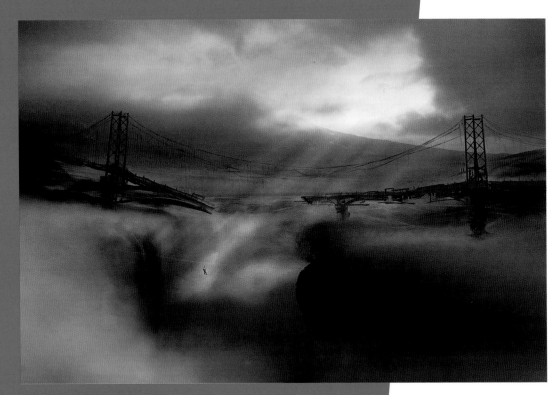

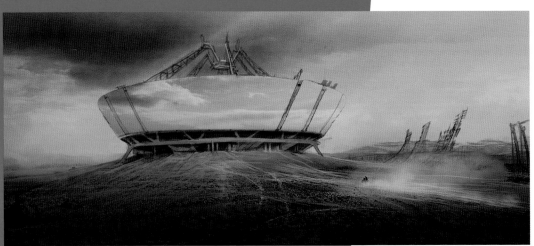

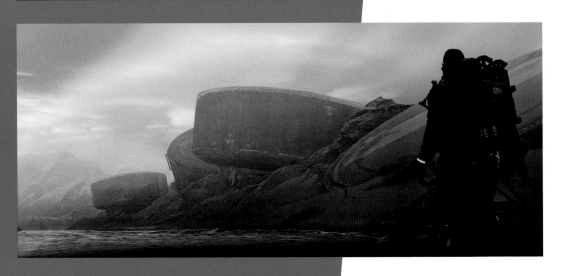

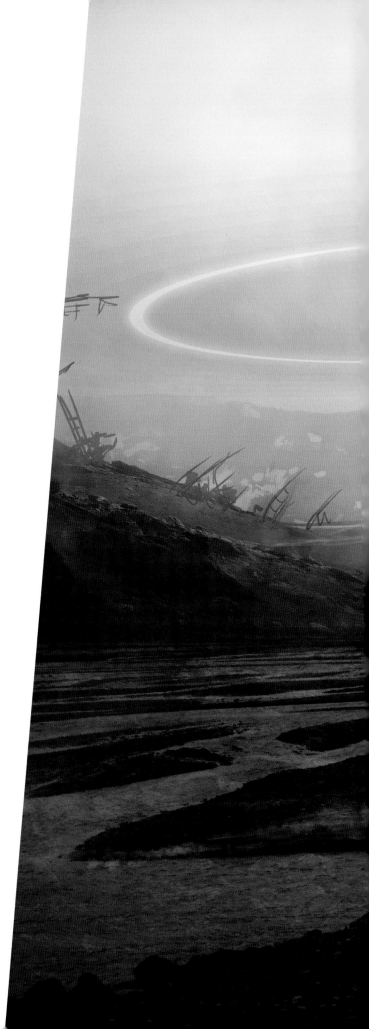

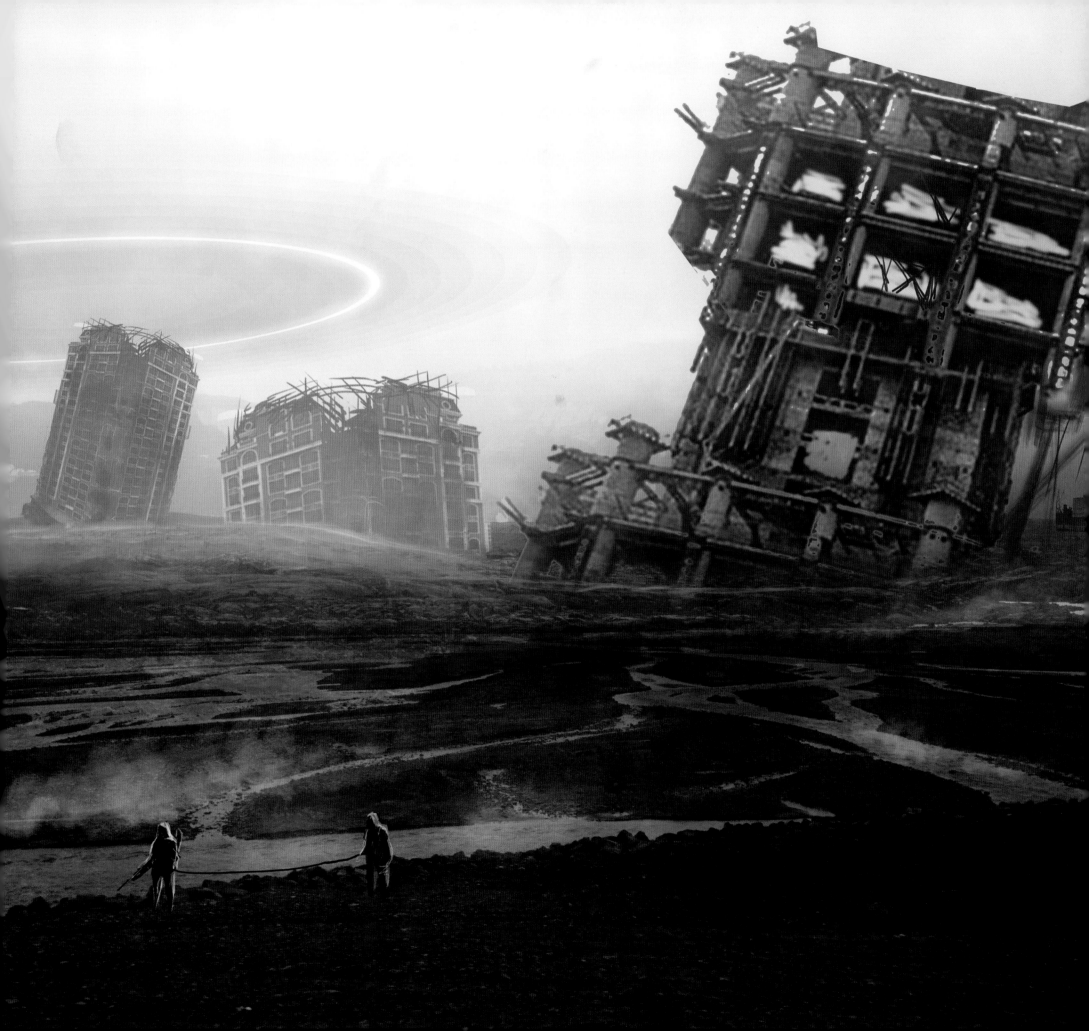

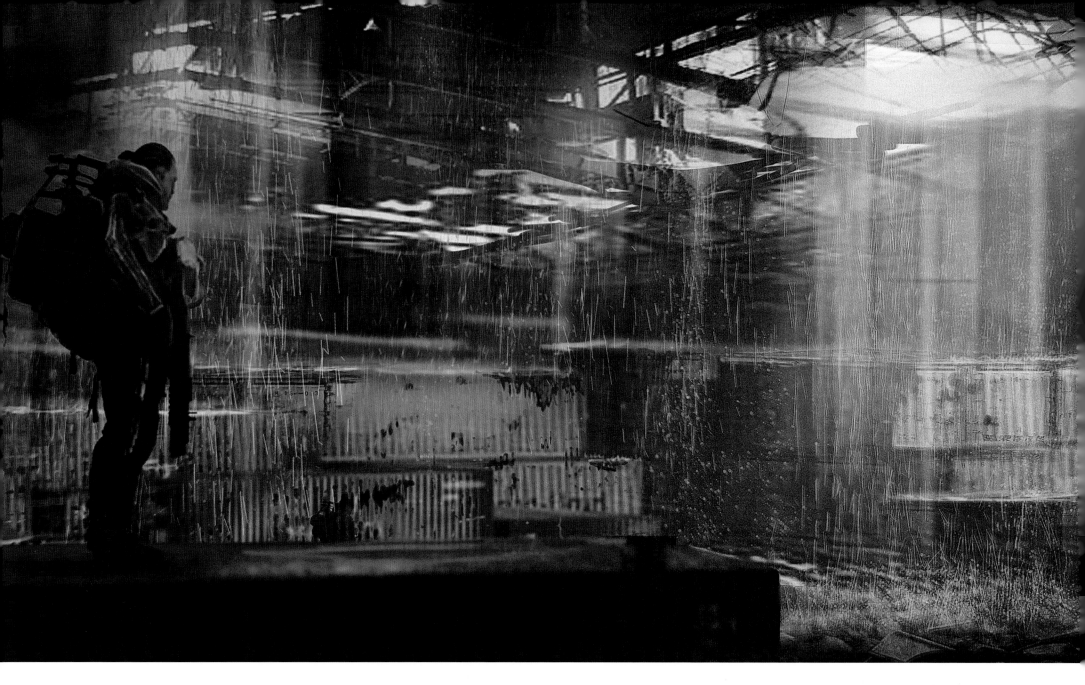

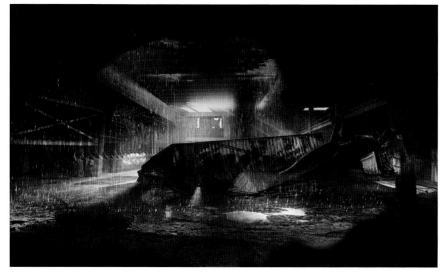

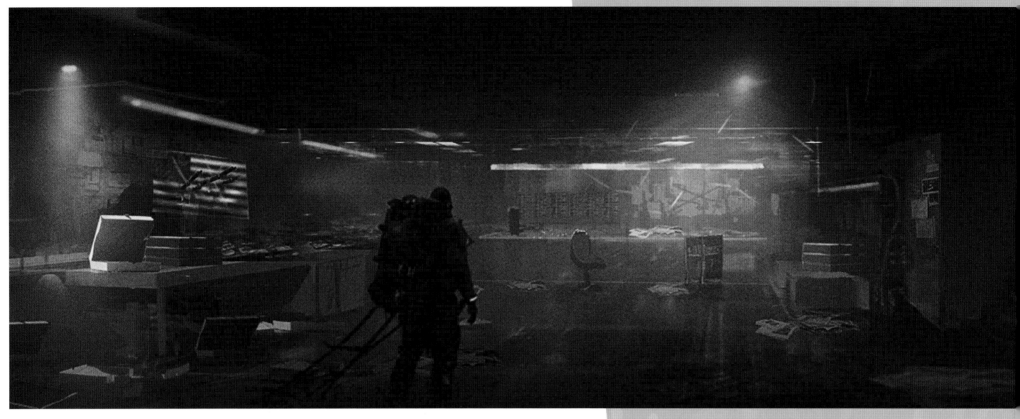

힉스의 방을 위한 콘셉트.

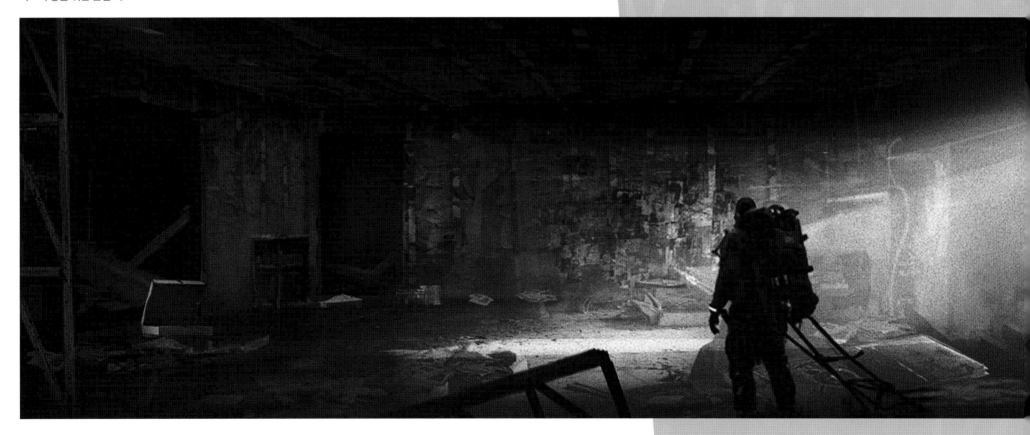

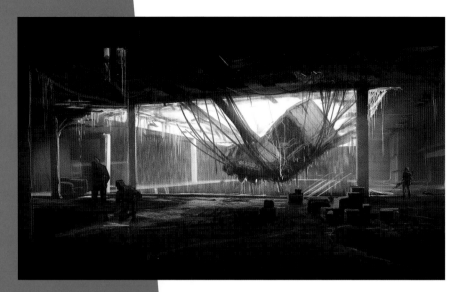

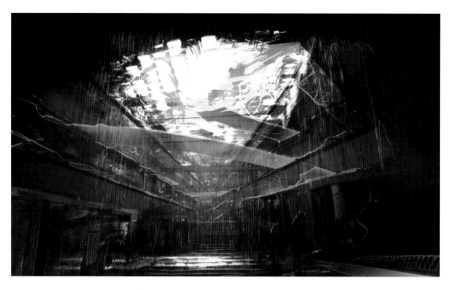

이 페이지 폐허의 초기 콘셉트.

양쪽 페이지 데스 스트랜딩 세계에서는 걸어 다니는 사람이 없으며 폐허로 인해 공허함이 강조되고 있다.

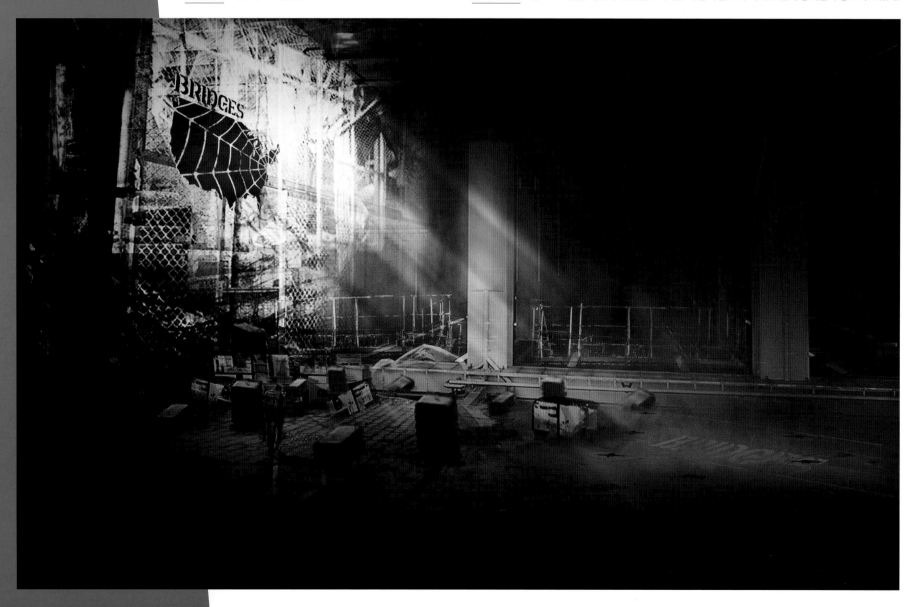

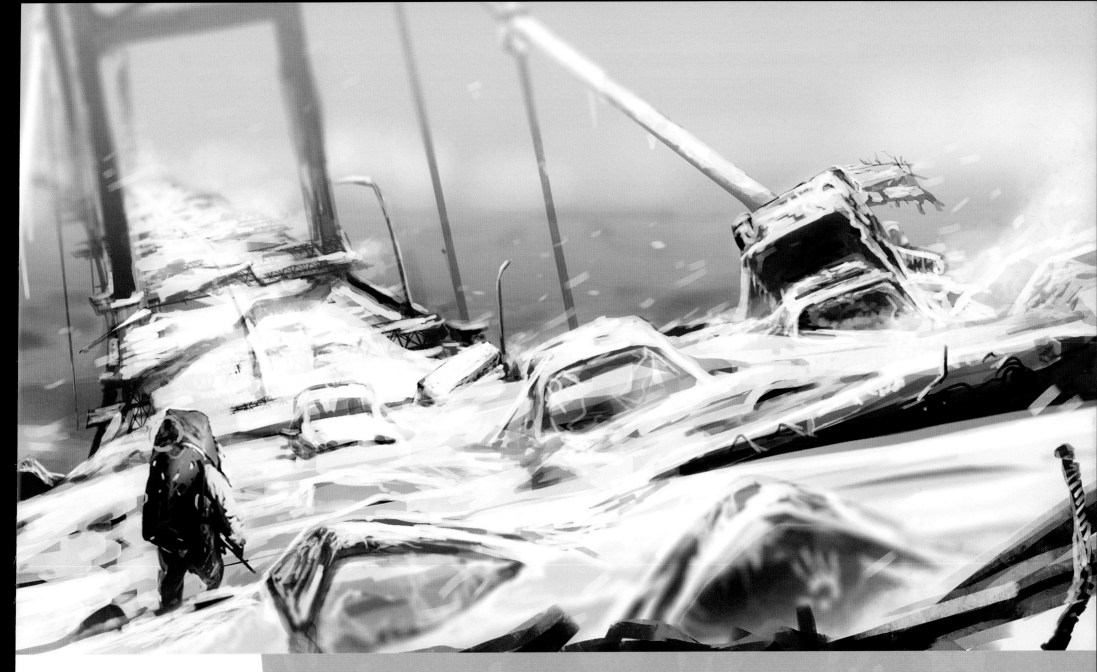

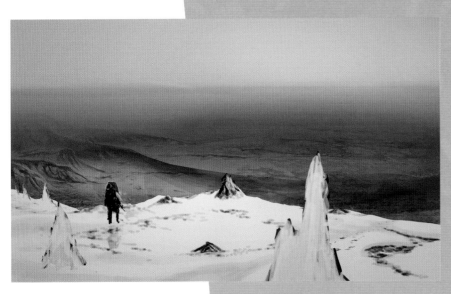

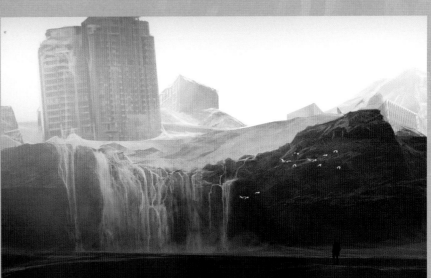

URBAN LANDSCAPES

교외 경관

RURAL LANDSCAPES

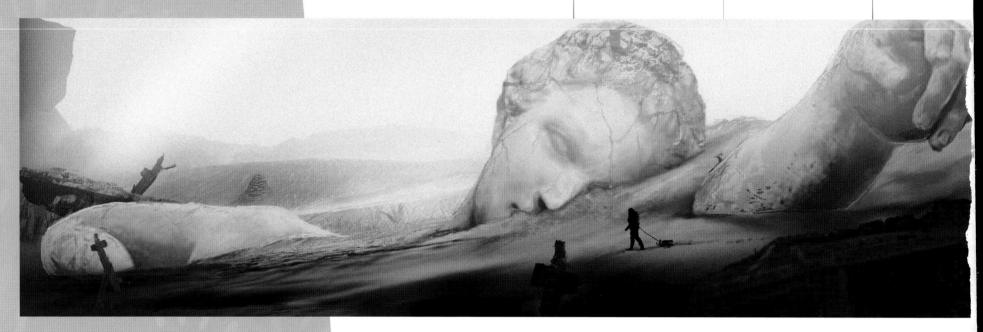

사용되지 않은 콘셉트로, 게임 속 세상의 분위기를 조성하기 위해 만들었다.

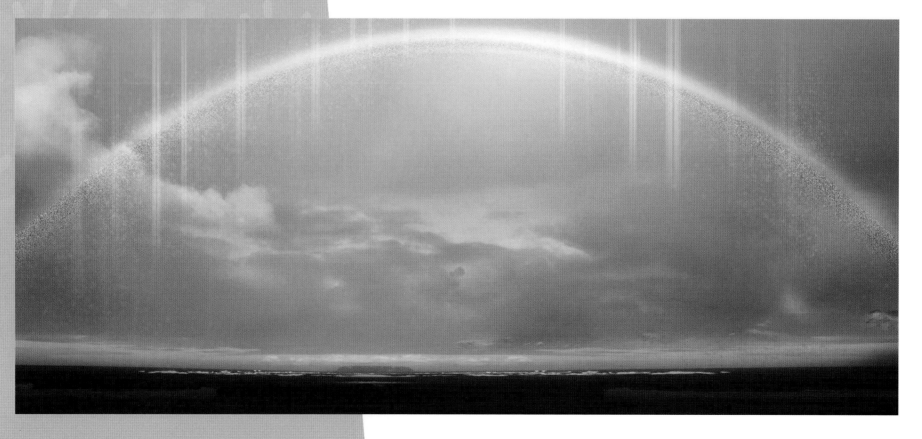

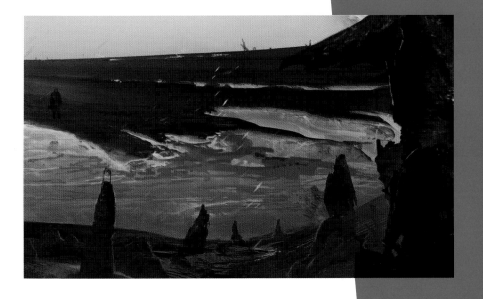
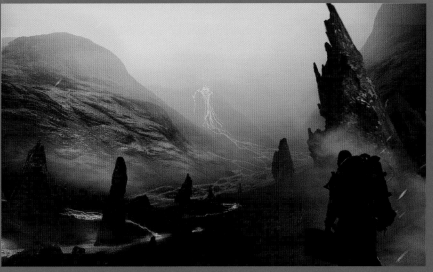
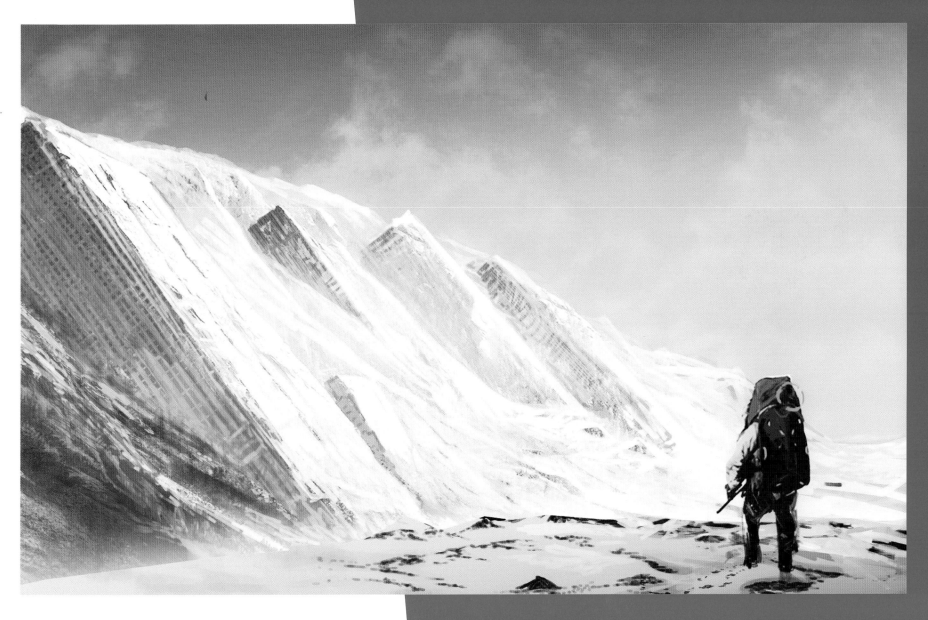

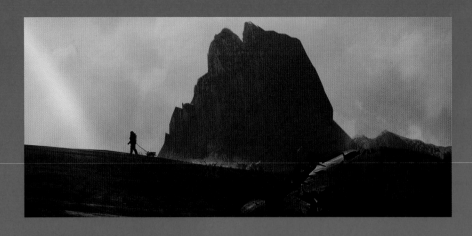

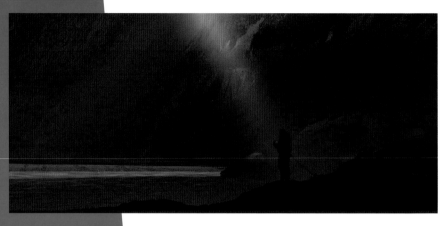

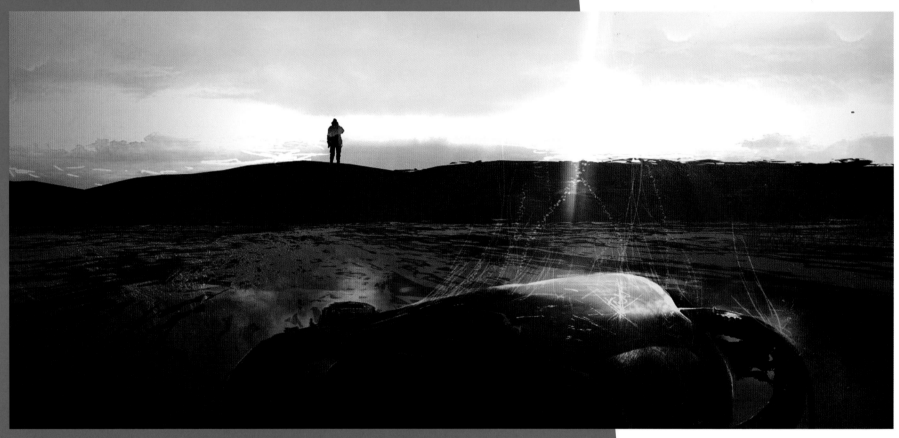

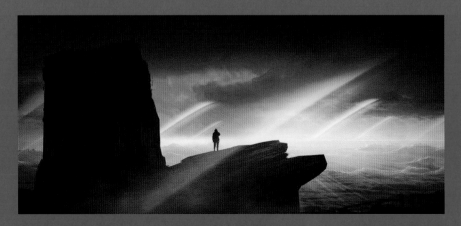

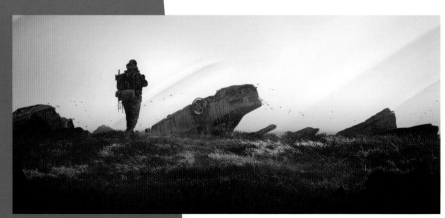

LOCATIONS

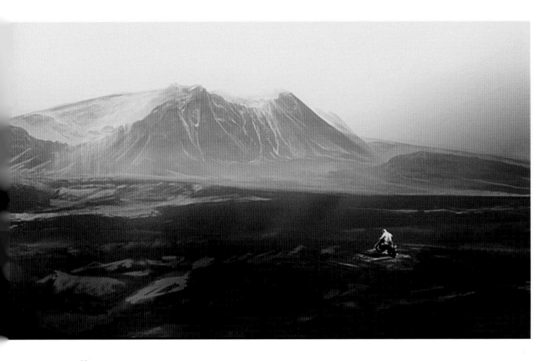

위

게임 오프닝 콘셉트.

아래

게임 엔딩 콘셉트.

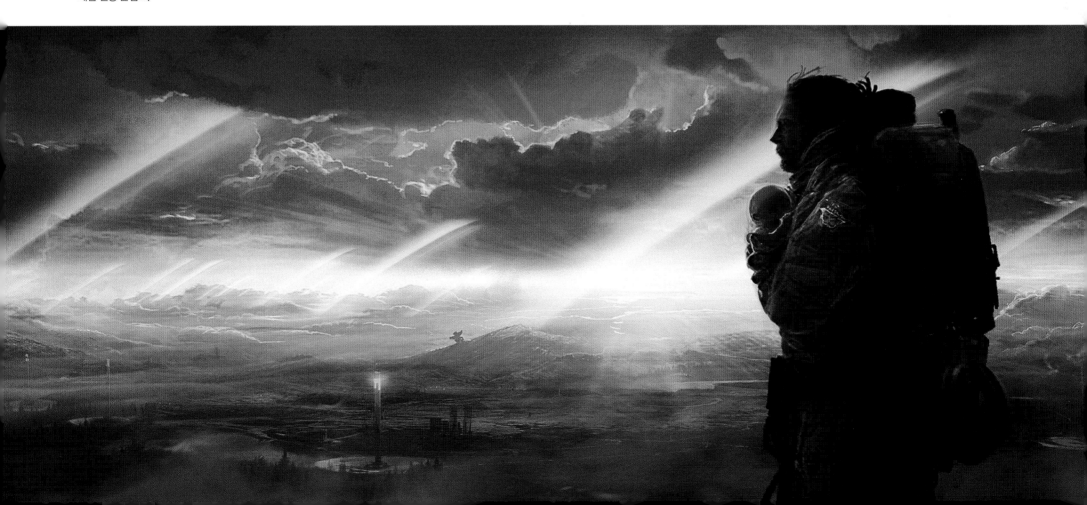

AMELIE'S BEACH

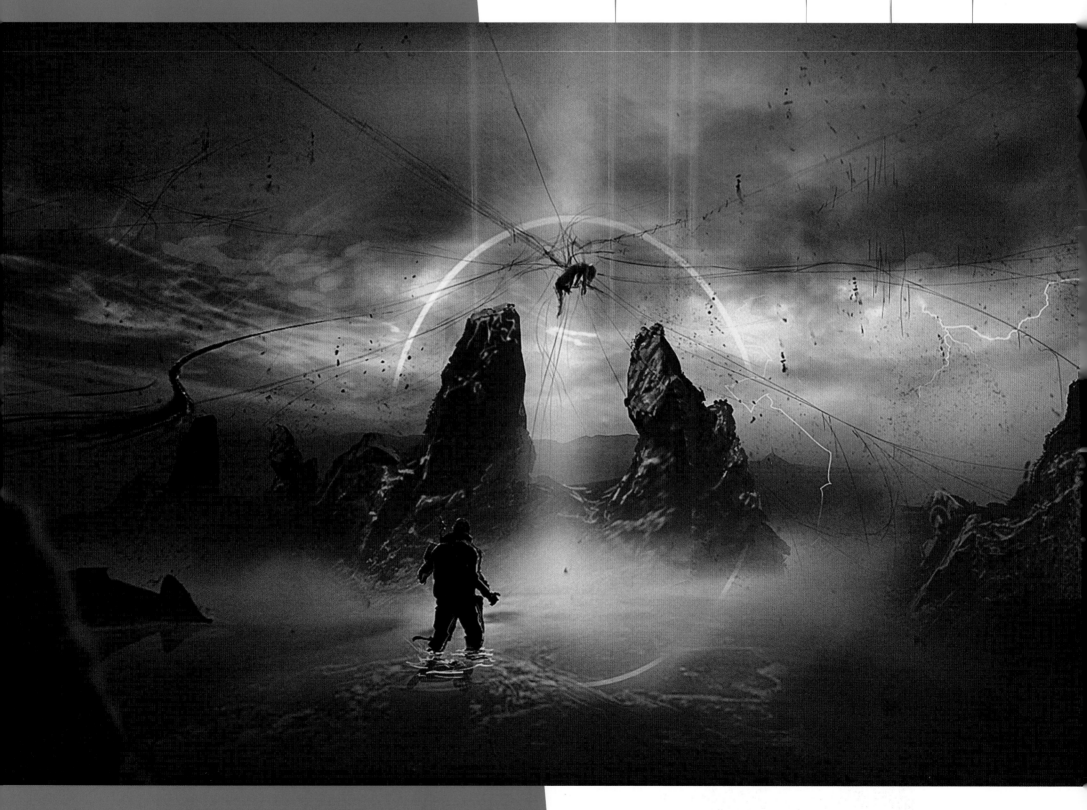

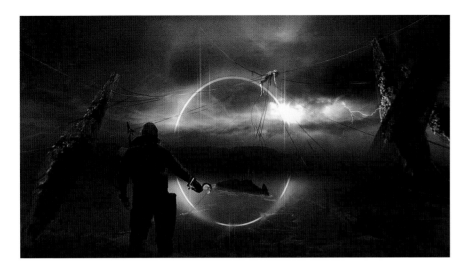
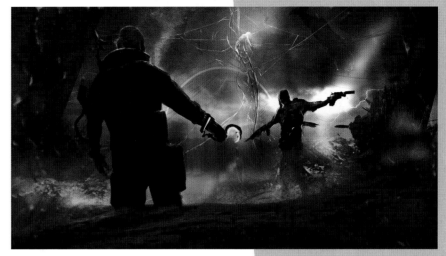

아멜리의 해변에서 이루어진 전투 콘셉트.

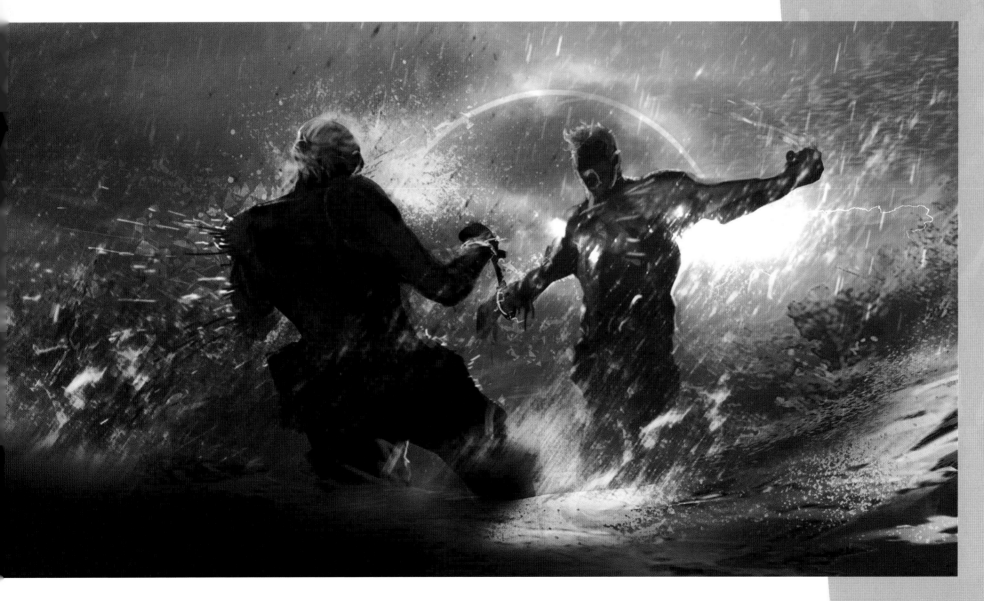

AMELIE'S BEACH

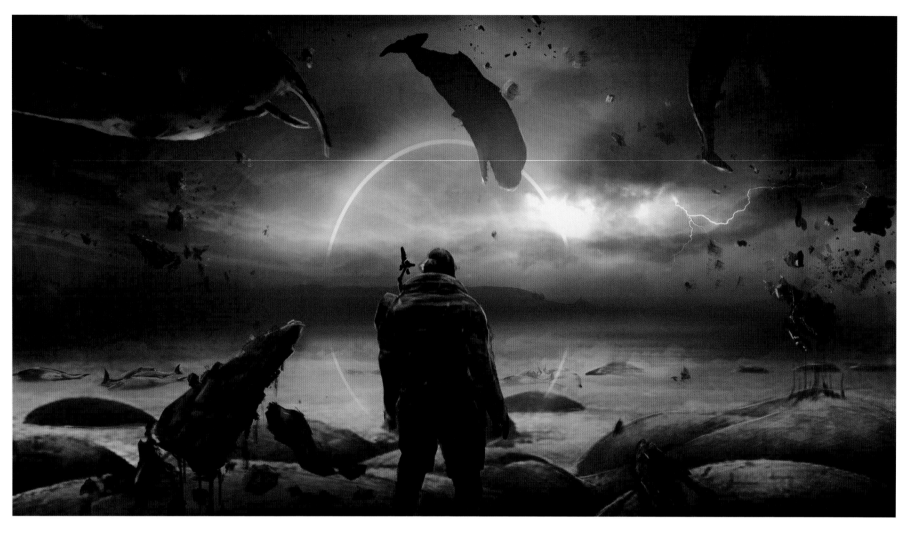

아멜리의 해변 콘셉트의 변형으로, 고래와 무지개를 여러 방식으로 실험하고 있다.

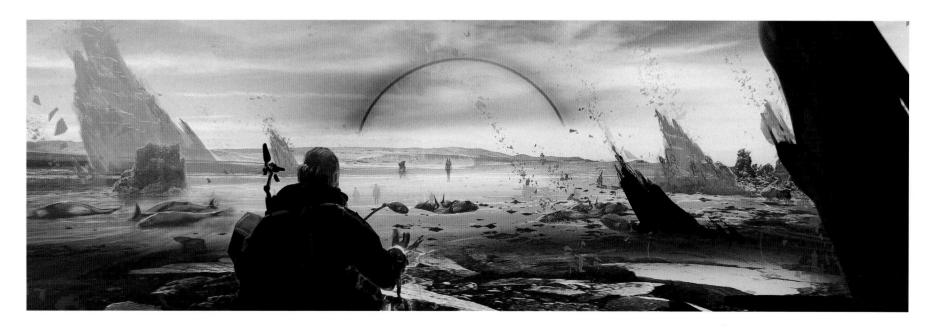

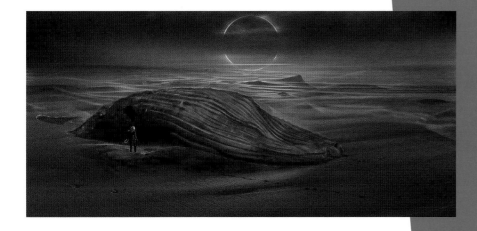

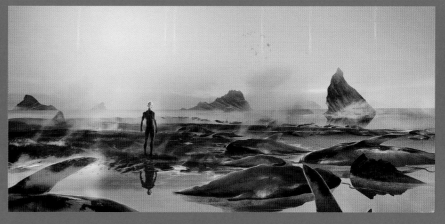

라스트 스트랜딩 이전 아멜리의 해변을 위한 콘셉트.

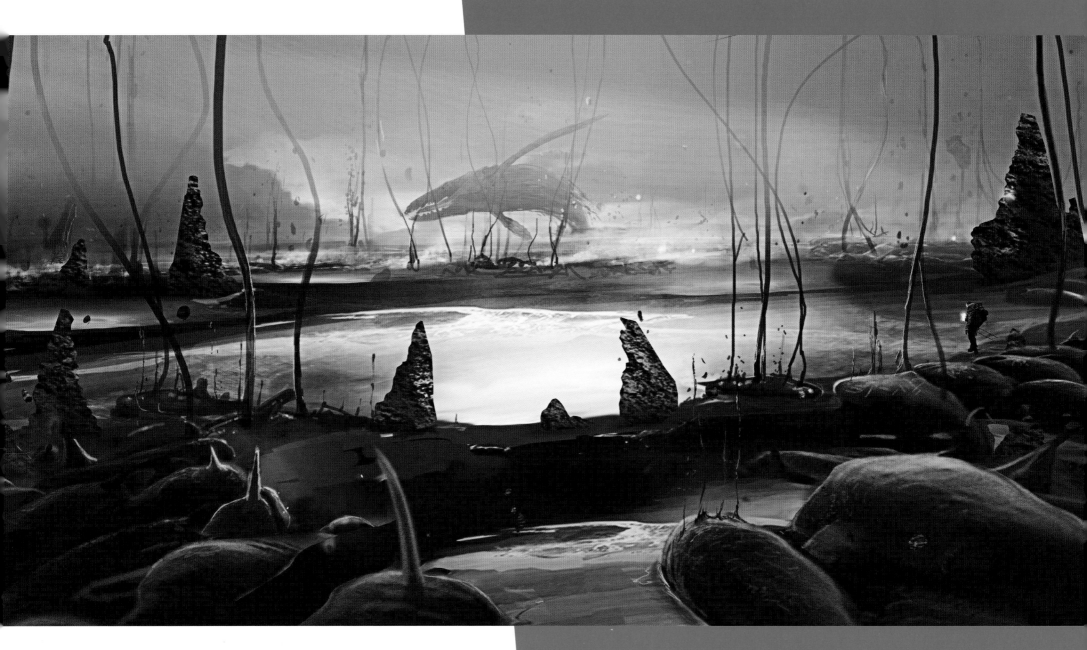

AMELIE'S BEACH

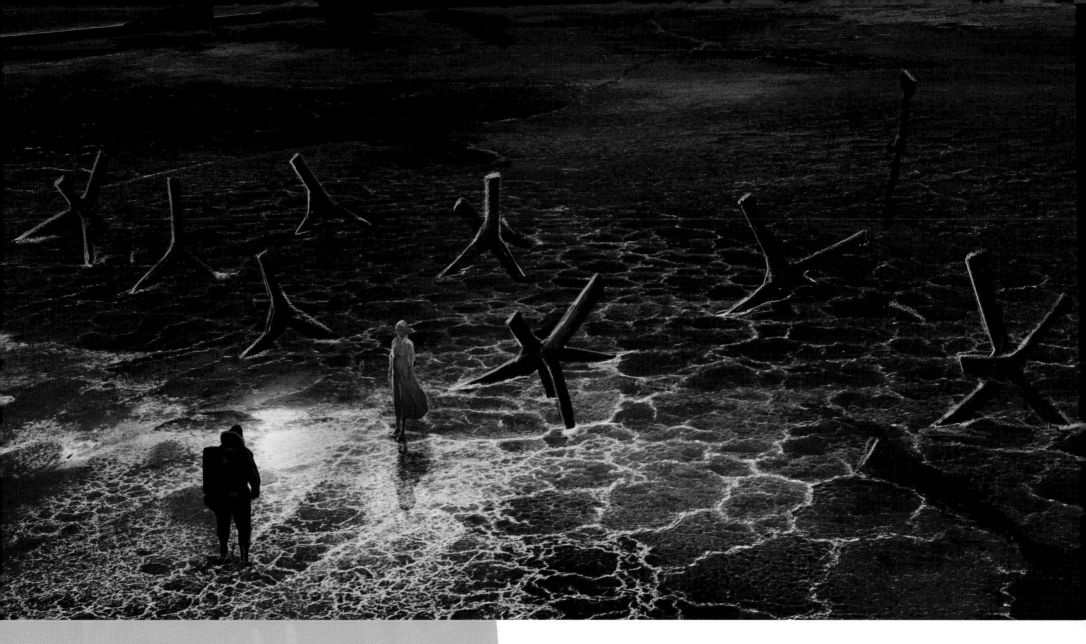

게임 속 마지막 컷신 중 하나로, 사용되지 않은 콘셉트.

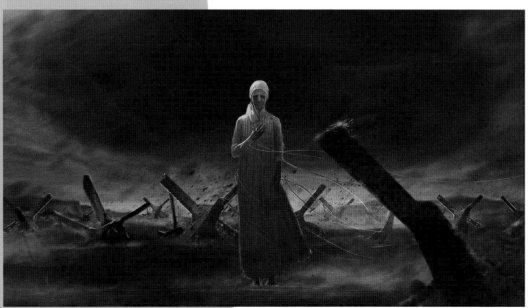

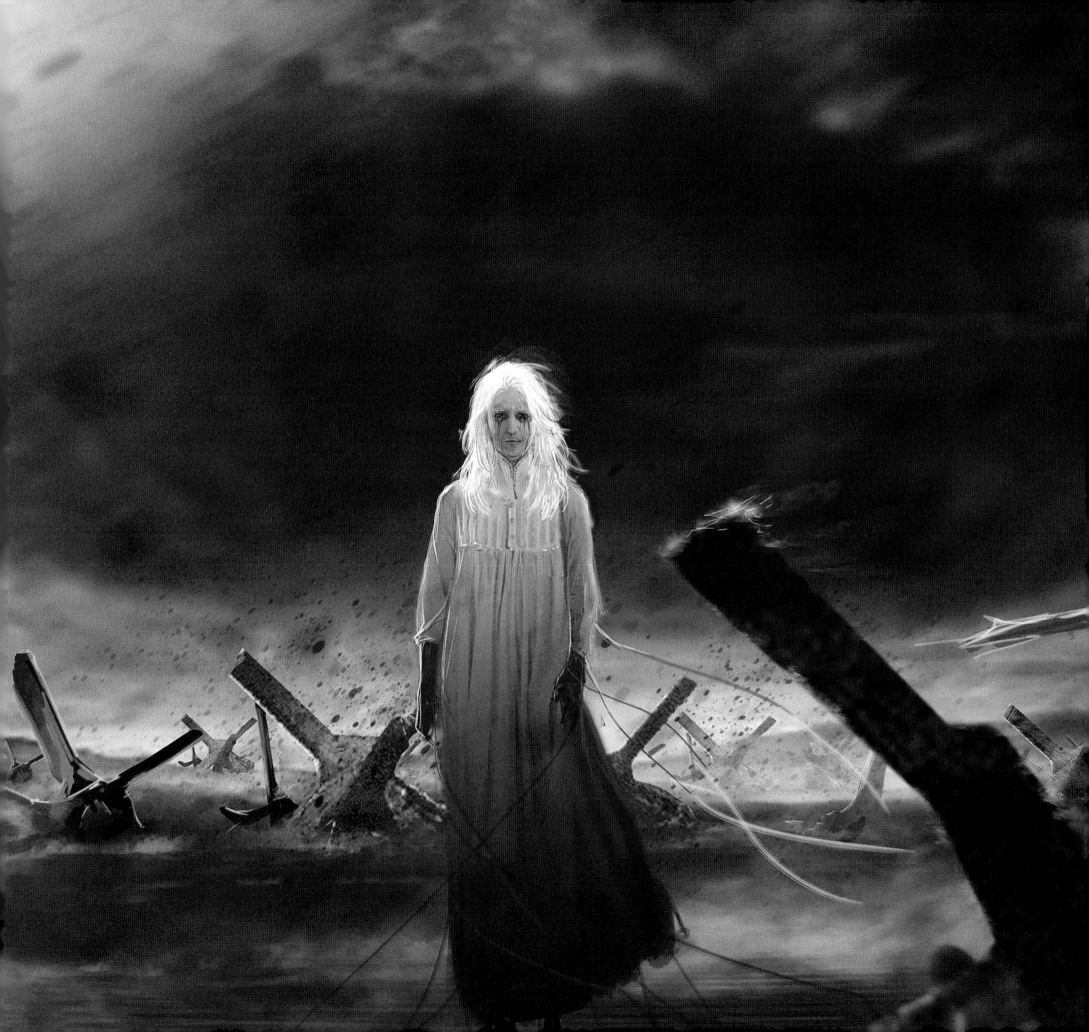

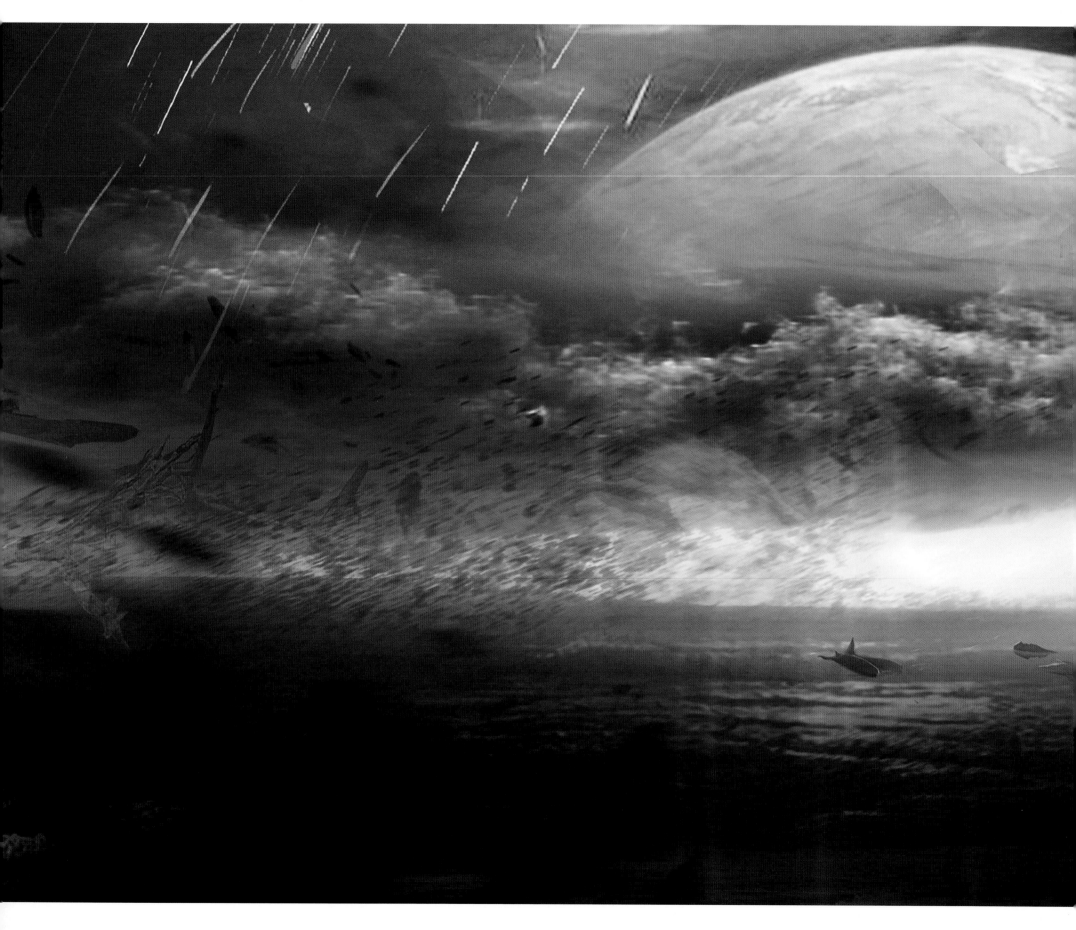

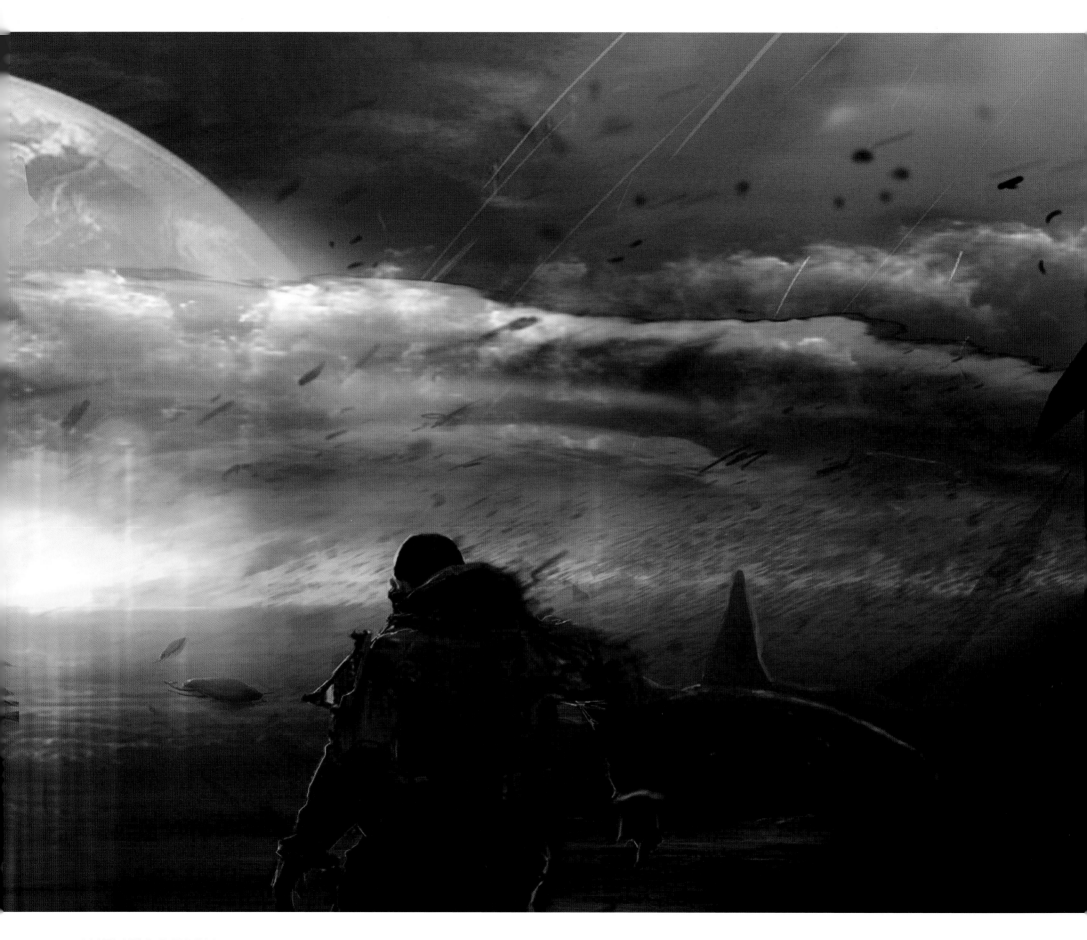

AMELIE'S BEACH

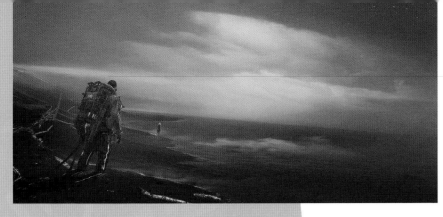

라스트 스트랜딩의 콘셉트 전개 과정(왼쪽 위부터 오른쪽으로)

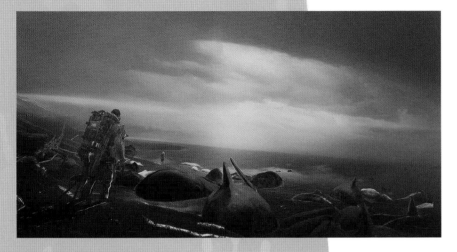

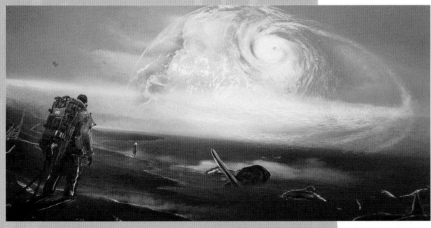

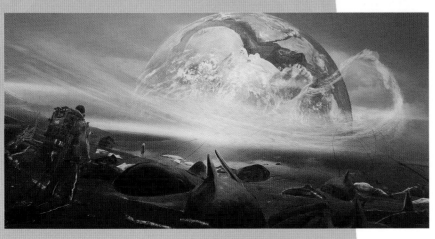

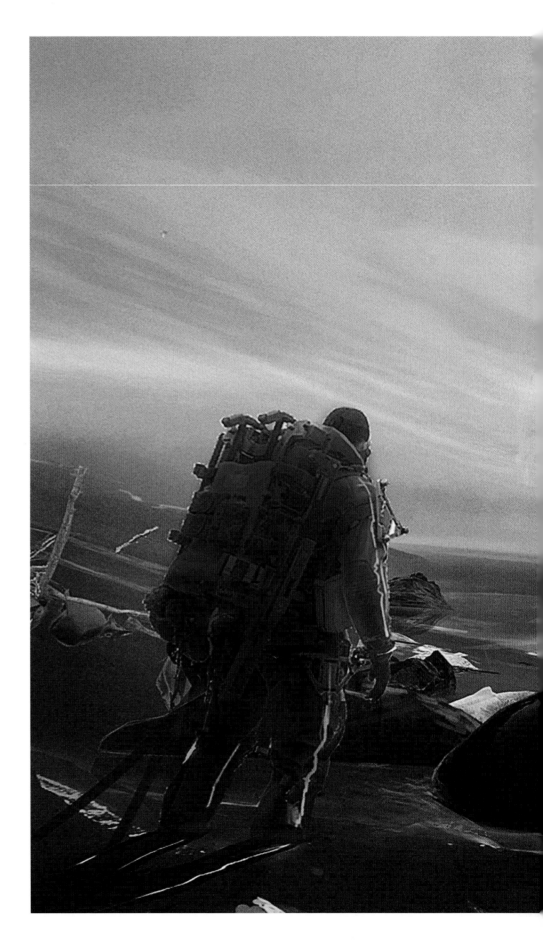

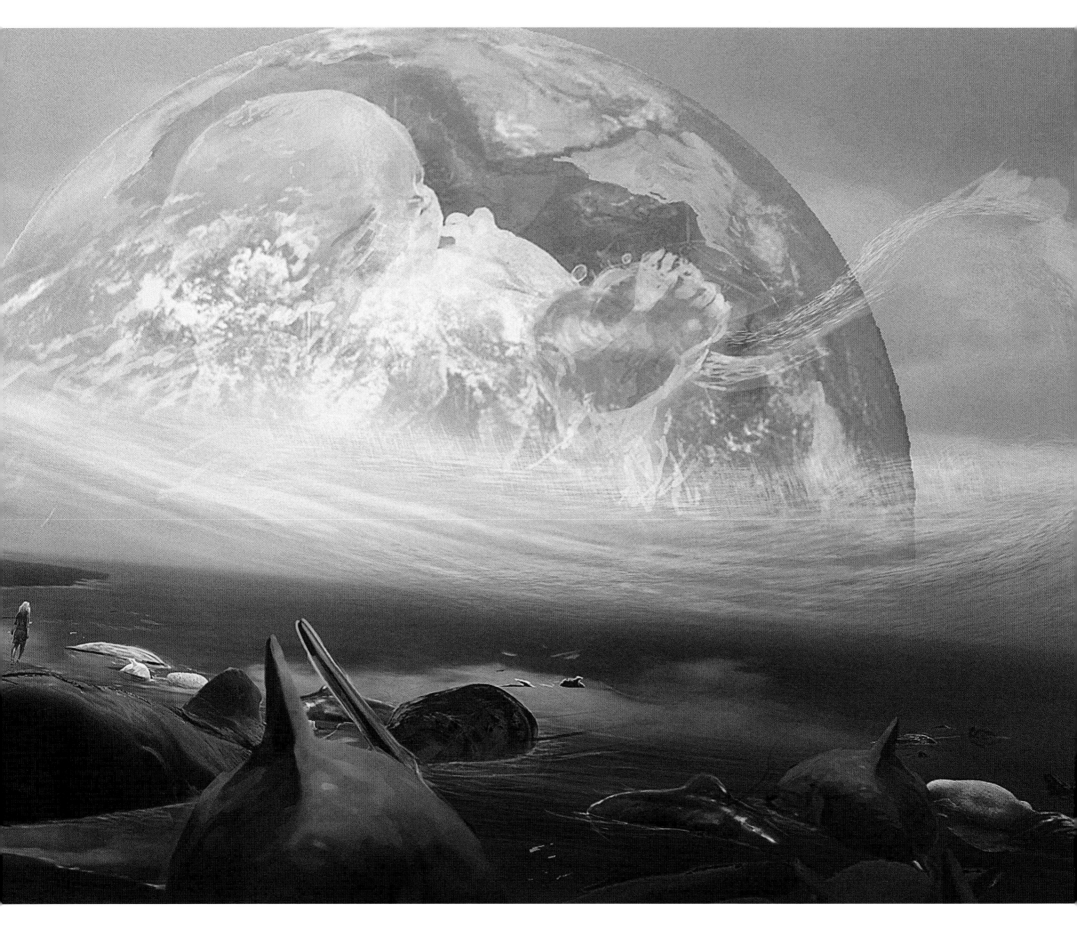

AMELIE'S BEACH

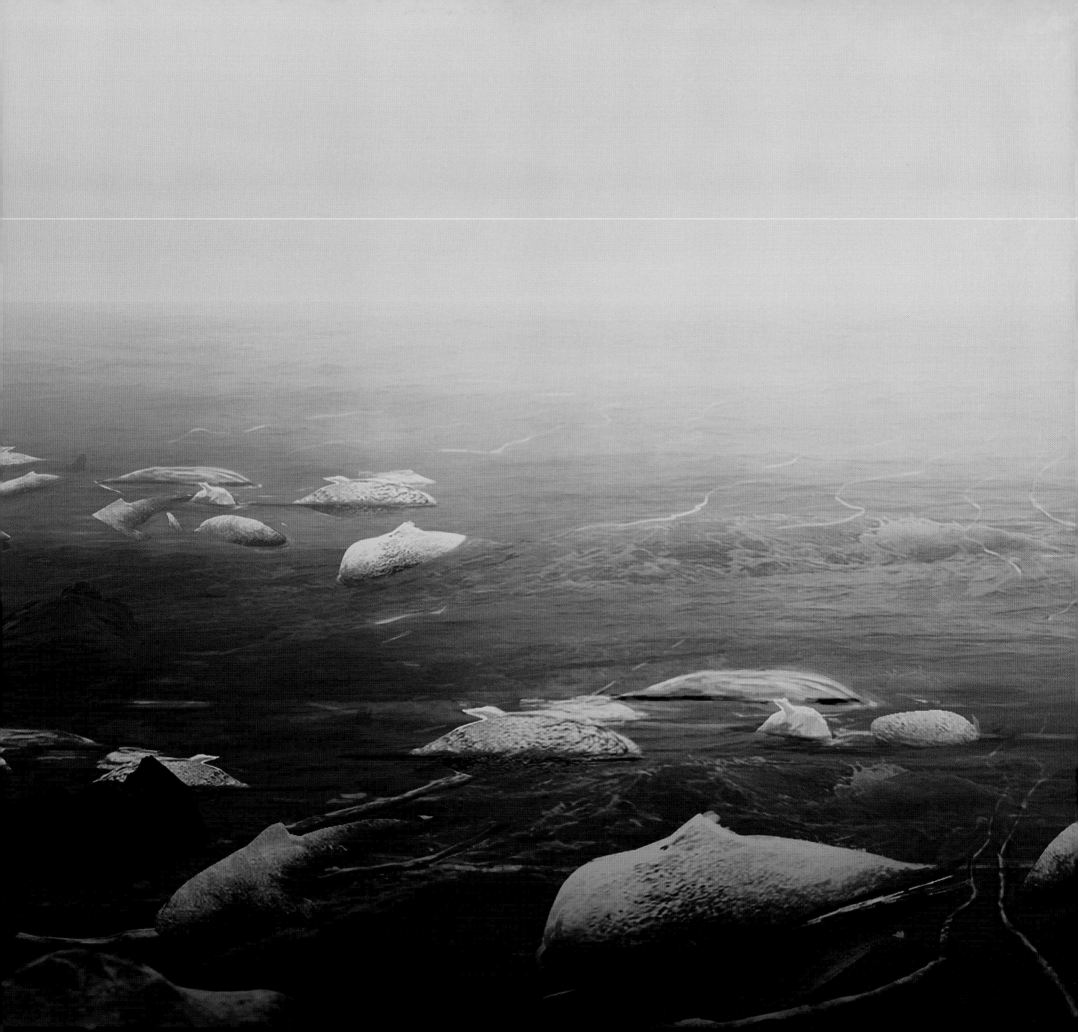

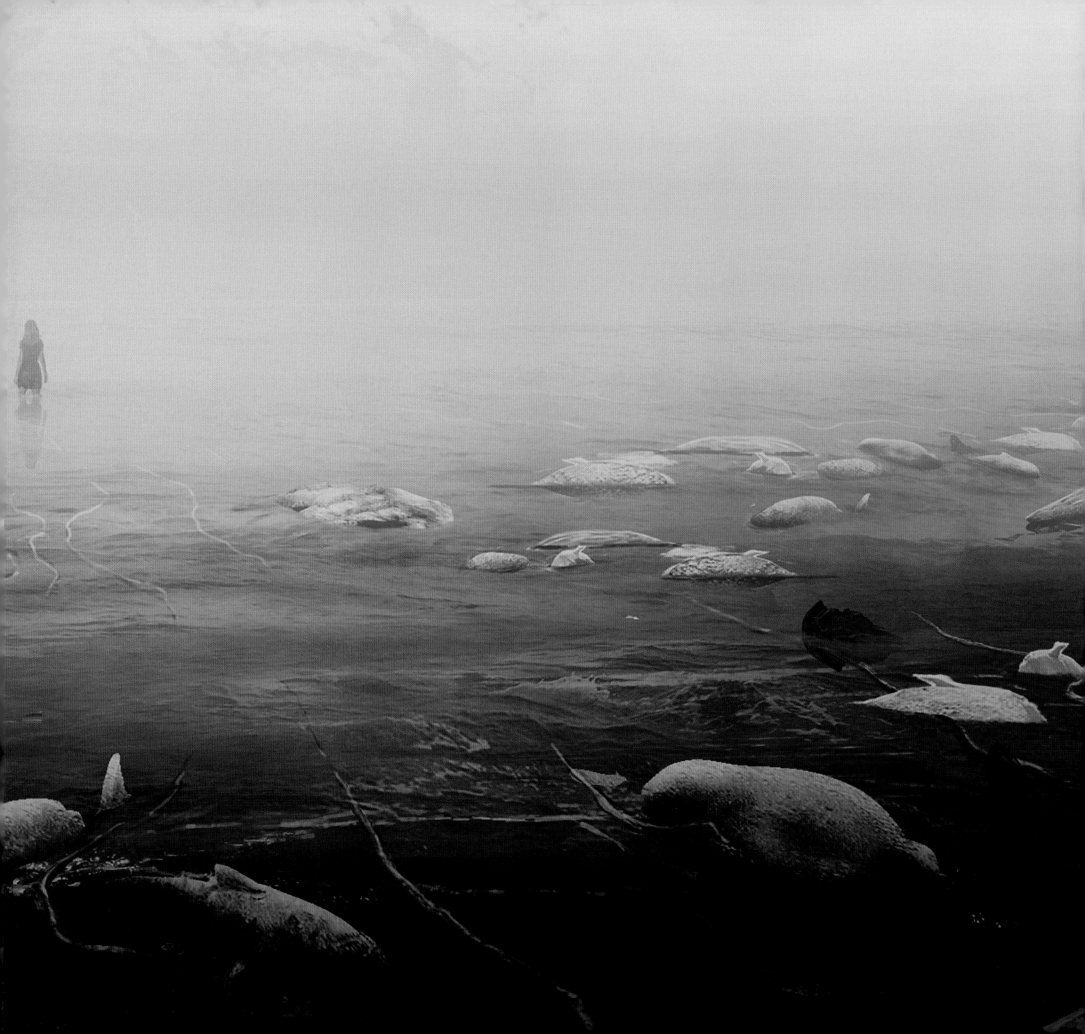

감사하는 분들
ACKNOWLEDGEMENTS

코지마 히데오 Hideo Kojima

리드 콘셉트 아티스트
신카와 요지 Yoji Shinkawa

콘셉트 아티스트
우치야마 치호코 Chihoko Uchiyama
스다 토시키 Toshiki Suda
야나세 다카유키 Takayuki Yanase
바히 JD Bahi JD

프로모션 CG 아트워크
하시구치 츠토무 Tsutomu Hashiguchi

코지마 프로덕션에서 감사를 전할 분들
ΛCRONYM®
J. F. Rey Eyewear Design
Prologue Films

코지마 프로덕션 스태프
히라노 신지 Shinji Hirano
야마시타 타로 Taro Yamashita
나카노 료타로 Ryotaro Nakano
멘도사 하시모토 켄 Ken Mendoza Hashimoto
애슐리 앤 가와 Ashley Anne Gauer

소니 인터랙티브 엔터테인먼트 LLC 스태프
숀 레이든 Shawn Layden
요시다 슈헤이 Shuhei Yoshida
스캇 로드 Scott Rohde
코니 부스 Connie Booth
아사드 키질바쉬 Asad Qizilbash